U0119487

陝西省哲學社會科學重大理論與現實問題研究項目（項目編號：2021ND0214）

中國藝術研究叢書第一輯 1

陳雪華 著

中國古代雕塑研究

蘭臺出版社

中國學術研究叢書系列
總編纂　党明放

中國藝術研究叢書第一輯

陳雪華　易存國　柏紅秀　賀萬里　張　耀
張文利　李浪濤　黃　強　劉忠國　羅加嶺

《中國學術研究叢書》出版總序

党明放

國學，初指國立學校，明置中都國子學，掌國學諸生訓導政令。後改稱中都國子監，國子監設禮、樂、律、射、御、書、數等教學科目。

國學，廣義指中國歷代的文化傳承和學術記載，狹義指以儒學為主的中國傳統學說，根據文獻內容屬性，國學分經、史、子、集四類，各有義理之學、考據之學及辭章之學。

國學是以先秦經典及諸子百家為根基，涵蓋了兩漢經學、魏晉玄學、隋唐佛學、宋明理學、明清實學和同時期的先秦詩賦、漢賦、六朝駢文、唐詩宋詞元曲與明清小說等一脈特有而完整的文化學術體系，並存各派學說。

學術，指系統而專門的學問，是對客觀事物及其規律的學科化。學問，學識和問難，《周易》：「君子學以聚之，問以辯之。」而自成系統的觀點、主張和理論，即為學說，章炳麟《文略》：「學說以啟人思，文辭以增人感。」無論是學術、學問、學說，皆建立在以文化為主體之上。

「文化」一詞源於拉丁文 Colere，本義開發、開化。最早將其作為專門術語加以運用的是英國文化人類學創始人愛德華・泰勒（Edward.B. Tylor 1832–1917），他在《原始文化》書中寫道：「文化或文明是一個複雜的總體，它包括知識、信仰、藝術、道德、法律、風俗以及作為一個社會成員的個人通過學習獲得的任何其他的能力和習慣。」

人類社會可劃分為政治部分、文化部分和經濟部分。一個國家，有其政治制度、文化面貌和經濟結構；一個民族，有其政治關係、文化傳統和經濟生活。在人類社會發展進程中，文化是「源」，文明是「流」。文化存異，文明求同。

文化是產生於人類自身的一種社會現象。《周易》云：「觀乎天文，以察時變。觀乎人文，以化成天下。」東漢史學家荀悅《申鑒》云：「宣文教以章其化，立武備以秉其威。」南齊文學家王融〈曲水詩序〉云：「設神理以景俗，敷文化以柔遠。」

文化是人類的內在精神和這種內在精神的外在表現。文化具有多方的資源、特質、滯距，以及不同的選擇、衝突和創新。

文化分為物質文化、精神文化和制度文化。文化不僅在人類學、民族學、社會學、考古學，以及心理學中作為重要內涵，而且在政治學、歷史學、藝術學、經濟學、倫理學、教育學以及文學、哲學、法學等領域的核心價值。

文化資源包括各種文化成果和形態。比如語言、文字、圖畫、概念、遺存、精神，以及組織、習俗等。其特性主要體現在文化資源的精神性、多樣性、層次性、區域性、集群性、共享性、變異性、稀缺性、潛在性以及遞增性。

歷史文化資源作為人類文化傳統和精神成就的載體，構成了一個獨立的文化主體，並具有獨特的個性和價值，可分為自然文化資源和社會文化資源，自然文化資源依靠文化提升品味，依靠時間形成魅力；社會文化資源包括人文景觀、歷史文化和民俗風情等。

民族文化資源具有獨特性、融合性和創新性，包括有形的文化資源和無形的精神文化資源，諸如：民俗節慶、遊藝文化、生活文化、禮儀文化、制度文化、工藝文化以及信仰文化等。

中國是一個多種宗教並存的國家，諸如佛教、道教、基督教、天主教以及伊斯蘭教等，在漫長的歷史發展進程中，各類宗教和宗教派別形成了寶貴的宗教文化資源。宗教文化具有很大的包容性，幾乎囊括了從哲學、

思想、文學、藝術到建築、繪畫、雕塑等方面的所有內容，並且具有很大的旅遊需求和開發價值。

　　文化資源具有社會功能和產業功能。社會功能具有明顯的時代性、可變性、擴張性、商品性、潛在性以及滯後性，主要體現在促進文化傳播、加強文化積累、展現國民風貌、振奮民族精神、鼓舞民眾士氣和推動文明建設等方面。

　　文化是一個國家和民族的凝聚力、生命力和影響力的集中體現。人類文化的交往，一種是垂直式的，稱之為文化傳遞；一種是水平式的，稱之為文化傳播。垂直式的文化交往屬於文化積累，或稱文化擴散，能引發「量」的變化；水平式的文化交往屬於文化融合，或稱文化採借，能引發「質」的變化。一切文化最終將積澱為社會人群的內涵與價值觀，群體價值觀建築在利它，厚生，良善上，這族群的意識模式便影響了行為模式，有了利它，厚生為基礎的思維模式，文化出路便往利它，厚生，豐盛溫潤社會便因之形成。這個群體因有了優質文化而有了安定繁盛的社會，生活在其中的人們可以快樂幸福。

　　東漢王符《潛夫論》云：「天地之所貴者，人也；聖人之所尚者，義也；德義之所成者，智也；明智之所求者，學問也。」歷代學人為了文化進程，著手文獻整理，進行編纂，輯佚，審校，註釋，專研等，「存亡繼絕」整校出版文化傳承工作。

　　蘭臺出版社擬踵繼前人步伐，為推動時代文化巨輪貢獻禺人之力，對中國傳統文化略盡固本培元，守正創新，傳布當代學界學人，對構建中國傳統文化研究的成果，將之整理各類叢書出版，除冀望將之藏諸名山，傳諸百代之外，也將為學人努力成果傳布，影響更多人，建立更好的優質文化內涵。並將此整校編纂出版的重責大任，視其為出版者的神聖使命，期盼學界學人共襄盛舉！

　　蘭臺出版社長盧瑞琴君致力於中國文化文獻著作的整理出版，首部擬策劃出版《中國學術研究叢書》，接續按研究主題分類，舉凡國家制度、歷史研究、經濟研究、文學研究、典籍史論，文獻輯佚、文體文論、地理

資源、書法繪畫、哲學思想，倫理禮俗，律令監督，以及版本學、考古學、雕塑學、敦煌學、軍事學等領域，將分門別類，逐一出版。邀稿對象多為國內知名大學教授、社科機構研究員，以及相關研究領域裡的專家和學者的專業研究成果為主，或國家社會科學、文化部、教育部，以及省級社科基金項目的代表性科研成果，諸位教授主持國家社科基金重大招標項目，以及擔任部省級哲學、社會科學重大攻關項目首席專家，並且獲得不同層次、不同級別、不同等級的成果獎項為出版目標。

　　中國文化研究首部《中國學術研究叢書》的出版，將以此重要的研究成果，全新的文化視野，深邃厚重的歷史文化積澱和異彩紛呈的傳統文化脈絡為出版稿約。

　　清人張潮《幽夢影》云：「著得一部新書，便是千秋大業；注得一部古書，允為萬世弘功。」人類著述之根本在於人文關懷。叢書所邀作者皆清遠其行，浩博其學；學以辯疑，文以決滯；所邀書稿皆宏富博大，窮源竟委；張弛有度，機辯有序。

　　文搜百代遺漏，嘉惠四方至學。《中國學術研究叢書》開啟宏觀視覺，追溯本紀之源，呈現豐贍有趣的文化圖景。雖非字字典要，然殊多博辯，堪為文軌，必將為世所寶。

　　瑞琴君問序於鄙人，鄙人不才，輒就所知，手此一記，罔顧辭飾淺陋，可資通人借鑑焉。

王寅端月識於問字庵

作者係文化學者、蘭臺出版社駐北京總編輯、中國學術研究叢書總編纂

序

　　陳雪華，許多年前的學生。印象中她寡言而好學。雖許多年不曾見過面，但前幾天收到了讓我為她的著作《中國古代雕塑研究》寫一篇小序的電話。在看到她的書目和部分文字後，認為她既有了一番學術研究的成績，又有了一種自我挑戰的勇氣。作為她曾經的老師，我感到高興！

　　她的這部著作名為《中國古代雕塑研究》，這是一個大若海洋的範圍。因為「中國古代雕塑」的概念太廣泛了……按以往所已有的前人著作，要麼以歷史順序為軸線，由古及今，編排而下，隨著時間的推移，出現什麼就「掛出」什麼……這是一般史的寫作體例；再者是分類的寫法，即墓葬、宗教、民俗等；還有的即是打破時間線，按範疇類型寫之，一個範疇可以跨越多個時空等等。但陳雪華似乎在規劃章節時也遇到了許多的問題，但她最終選擇了將龐雜的中國古代雕塑按類別並且將其與時間的交錯相融合的思路。這樣做的好處是，讀者還是從遠古開始瞭解中國古代雕塑藝術的，但又將歷史之線與類型作了相對獨立的思考與敘述。這樣很好！否則要麼就會寫出一部與前人相似的雕塑史，要麼就會成為一部缺乏文化線索的「雕塑雜談」，還好，她找到了自己的言說角度與方式。

　　還有一個很好的文化定義的表達，即她在每章（也即類型）的後面都有一個延伸性的副標題……例如：史前雕塑—原始信仰與禮制文化雛形；青銅器雕塑—祭祀中的禮樂之制與鬼神崇拜……等，這都是通過文化定義為自己能夠展開論述空間的方式。她的論述文字是平實的，但卻有著能夠自適自恰的內在邏輯。各章節間的連接也呈現出渾然一體的敘述張力，既有娓娓道來的故事，又有激情難抑的慷慨陳詞……加之由她所採集的圖片的佐證，這必將會是一本既有學術含量又有可讀性的書籍。我對此謹表熱烈的祝賀！

　　是為序。

<div align="right">

陳雲崗

2022 年 3 月 2 日於北京

中國國家畫院研究員、西安美術學院教授、博導

</div>

目　錄

引　言

　　雕塑是人類文化思想的最直接載體，雕塑無論為何種材質，或者表現什麼內容，都反映出人對這個世界的認識和看法。

　　土木金石是中國古代雕塑最主要的造型材料。古代工匠在長期的藝術實踐中形成了自身獨特的塑造體系和審美習慣。在造型方式上追求神似大於形似，講究形神兼備和情感表達；在表現手法上善用敘事化的故事情節製造意境，烘托氣氛，注重內在精神氣質的表達；審美格調上追求含蓄內斂、儒雅大度。

　　中國古代雕塑可追溯到新石器時代的石質工具和原始先民所佩戴的獸骨、貝殼等裝飾品，這些具有模糊審美意味、同時又具有某些實用功能的物品被看作是最早的雕塑雛形。隨著人類進入新石器時代，借助於火和鑽孔、切割等技術的發明和使用，我們的祖先製作了大量的彩陶和玉器，在這些被賦予生命與靈魂的器物中，夾雜著人類最原始的宗教信仰和神靈崇拜，由此而誕生了人類最原始的雕塑藝術品。青銅時代的到來，人類進入文明時代。夏商周青銅器雕塑以獨特的文化內涵和精湛的鑄造技藝而成為世界古代文明史上的重要標記，《周禮》中的典章禮儀統統被「藏禮於器」所概括。

　　秦皇漢武不僅開疆拓土，還開創了中國封建時代的厚葬制度，使墓葬雕塑成為中國古代雕塑的一大類。陶俑、畫像磚石以及陵墓地表大型石刻構成

了中國古代墓葬雕塑的主要表現形式，它們體現出皇權至上的天命論思想和帝王生死哲學觀。早在遠古時代人們就深信靈魂不死的說法，秦漢以來的道家方士認為通過修道可長生不死，而古代帝王更是把這一觀念上升為「事死如生」的人生哲學，從大量的墓葬藝術品中得到最好的見證。中國古代長達幾千年的帝王統治，始終延續著厚葬之風，從地上到地下，從皇族到地方官吏乃至土豪地主皆不遺餘力地追逐死後的榮華富貴，即便是在陰宅地府仍上演著一幕幕人間美景，企圖以此而永生。

佛教雕塑是中國古代雕塑的另一大類。東漢明帝時，佛教傳入中國並很快與中國本土儒道文化相互融合，對中國古代雕塑產生重要影響，開窟造像是漢地佛教傳播的最主要途徑之一，中國佛教石窟開鑿始於十六國時期，南北朝時進入高潮，及至隋唐達到鼎盛，之後北方開窟造像規模銳減，因此，中國早期佛教石窟主要集中在北方和中原地區，著名的有新疆克孜爾石窟、敦煌莫高窟、炳靈寺石窟、天水麥積山石窟、大同雲岡石窟和洛陽龍門石窟。南北朝隋唐之際，中國的石窟造像從內容到形式已融入諸多漢化元素，逐漸形成成熟的漢化風格，並出現多個漢化形象，諸如飛天、觀音、羅漢等形象。隋唐之後南方各地石窟開鑿方興未艾，以四川重慶大足石窟和浙江杭州靈隱寺飛來峰石窟藝術成就最突出，南方石窟造像帶有明顯密教和喇嘛教造型特徵，出現多臂、千手、千眼等造型樣式，如千手觀音、三頭八臂佛母像等，可見，在不同的歷史時期中國南北方石窟藝術呈現出交相輝映之發展盛況。

東漢以後，北方和中原各地大興佛教石窟開鑿的同時亦有大量佛教寺院的修建，尤其以北魏國都平城、洛陽，北齊故都鄴城、東晉南朝建康、隋唐長安城敕建寺院數量最多。由於佛教勢力的過度發展，致使歷史上出現多次政教衝突而造成數次法難事件，大量佛寺被毀，寺觀造像亦難逃劫難，所幸的是仍有部分金石土木佛像得以倖免，如今，這些雕塑藝術品只能以單體造像形式陳列於世界各地博物館，成為觀瞻中國古代寺觀雕塑最好的實物範本。如前所述，中國佛教造像在南北朝時已完成本土化變革，儒釋道三教合一的寺觀雕塑在隨後得到空前發展，然而今存世者甚少。目前，唯有山西省境內仍保留有較為完好的古代寺觀建築格局及較為完整的寺觀彩塑。它們融

匯了傳統中國繪畫的空間營造方式，將儒釋道諸神匯集於一宇殿堂之內，運用圓雕、懸塑、壁塑等塑造形式，製造故事化場景，渲染出強烈的宗教氣氛，通過生動的形象教化子民，純化宗教信仰。在創作構思上將詩意的人文情懷和山水意境融入到寺觀彩塑中。如五臺山佛光寺東大殿佛壇彩塑群像、大同善化寺金代佛、菩薩、二十四諸天彩塑群像以及平遙雙林寺十八羅漢彩塑群像，為現存寺觀彩塑藝術的經典範式。

從大量的歷史文獻及文物考古資料可知，中國古代廟宇及宮殿建築蔚為壯觀。遺憾的是，隋唐之前的木構建築早已蕩然無存，多數早期古代建築遺址僅存有部分土、木、磚、瓦、石、琉璃等建築構件，它們或為浮雕或為圓雕，成為我們今天尋覓古代建築靈魂與精神思想的點滴線索，在殘存的磚瓦和屋脊構建裝飾圖形中，記錄著古人對現實生活的美好祈願，也處處折射出古代森嚴的等級制度和禮制思想。

中國歷代帝王貴族生活豪華奢侈，宮廷寺院歷來注重器物造型和製造工藝的至臻至美，尤其是用於皇家祭祀禮儀、隨葬物品以及禮佛供佛之器更是精益求精，中國古代不乏各類能工巧匠，古代工匠始終以材美、工巧、器雅為最高境界，留下出無數工藝雕塑極品，今天，很多古代工藝技術已漫沒不存，如鎏金、錯金銀、夾紵等古代雕塑工藝早已失傳，成為永遠無法還原的文化印記。

中國古代雕塑的創作者多數來自於民間，通常在創作時沒有過多的題材和章法限制，因此，創作形式更加隨性自由。千百年來，中國民間雕塑與官造雕塑如同兩條平行的河流，始終並行發展，尤其是明清時期，民間雕塑匠師人才輩出，他們融通古今，作品帶有強烈的個人風格和鮮明地域特色。如陝北炕頭石獅，面塑，天津泥人張，徽州磚雕、東陽木雕等成為南北方地域文化的典型代表。

中國古代雕塑在逾萬年的發展歷程中源源不斷傳承至今，其傳承脈絡清晰可辨，例如青銅器器型與史前陶器在造型上有直接傳承關係；漢俑與史前陶塑在造型與施色上存在直接或間接傳承關係；佛教造像碑和石窟浮雕造像與漢畫像石雕刻存有直接傳承關係等等。在雕塑工藝手法上亦有明顯的傳承

關係，例如青銅器紋飾的線刻工藝直接傳承史前玉器的線刻工藝，秦漢陶俑製作工藝為史前陶器製作工藝的傳承。還有些古老的工藝技法流傳恆久而不斷發展創新，例如商周青銅器雕塑鑄造工藝，經過幾千年的發展演變而傳承至今，漢唐石雕工藝歷經宋元明清而愈加成熟，現代木雕漆器工藝至今仍然沿襲著春秋戰國以來的制器工藝。

　　古代雕塑匠師在藝術實踐中也並非一味傳承本族傳統，他們廣泛吸收各國藝術精華，例如中國石窟雕塑在吸收印度犍陀羅雕刻風格的基礎上，經過戴逵、顧愷之、曹仲達、吳道子等藝術家的不斷改進而形成中國式的「曹衣出水」和「褒衣博帶」樣式，後來的「吳帶當風」樣式也是中外藝術融合的產物；來自中亞和西亞的釉彩對唐三彩藝術的形成產生重要影響；而北周安伽墓石床圍屏上的浮雕繪彩亦散發著濃郁的波斯風味。同樣來自波斯的金銀器皿裝飾紋樣及製造工藝對唐代金銀器及畫像石墓誌、石棺槨線刻裝飾風格也產生著重要影響。事實上中國古代雕塑在發展之初就已形成獨立的語言特徵，即整體與局部裝飾的巧妙結合。例如早期的陶鬹和青銅鴞鼎，其整體造型既是擬形動物，又通身滿飾圖紋，而這一風格為中國古代雕塑所獨創風格形式。又如紅山文化的玉豬龍和漢代出現的四神瓦當則是多種動物形象的混合體，這一特有的造型特徵通貫整個中國古代動物雕塑造型體系，以獅虎造型為例，從東漢和南朝陵墓的天祿、辟邪、麒麟到唐陵的石獅乃至明清故宮太和殿門前銅獅，它們的造型方式與西方具象寫實性動物造型風格相去甚遠，表現出非凡的創造性和豐富的想向力。而中國古代人物雕塑則以塑繪結合或刻繪結合為主要藝術特徵，常常與繪畫結合而形成特有的雕塑語境。例如漢唐墓葬彩繪陶俑，其造型本身已具有強烈的雕塑形式感，加上精細傳神的隨形敷彩，使人物形象更加鮮活生動；又如山西晉城玉皇廟元代的一組二十八星宿人物彩塑群像，具有強烈的空間意識和長卷人物繪畫組合的呼應關係，其中一尊天神形象為一凡間健碩的輕年男子塑像，人物動態誇張，全身肌肉突出，髮冠飄舉，赤裸上身，表現出人物瞬間的激昂情緒，塑像身體裸露部分施褐紅色，眉目勾畫粗獷有力，衣帶及項圈、臂飾施色簡單沉穩以突出人物的力量感和體積感。這件彩繪塑像的創作年代，較文藝復興時期米開朗基羅雕刻在西斯廷教堂（Cappella Sistina）的神像要早將近二百年。確切的說，

中國的寺觀彩塑創作早在宋元之前就已開始將視點轉向世俗凡人，宋代的觀音菩薩幾乎個個含情脈脈，她們的神態中充滿慈愛的人文主義情感，給人以親近柔和的美感，她們置身在美妙的自然山水情境中，通過石窟、自然山洞、影塑、懸塑等形式製造出如詩如畫般的意境。四川安岳石羊鎮毘盧洞的水月觀音像就是很典型的一例，觀音坐在毘盧洞內一突出的岩石上，背倚浮雕紫竹和柳枝淨瓶，鳳目垂視，面目慈悲溫婉，通身所施之色柔和典雅，觀音坐像與自然環境巧妙的融為一體，如霧裡看花般妙不可言。隨形敷彩和詩意化空間氛圍的有意識營造，是中國古代寺觀雕塑所特有的審美標準，這一審美追求也同樣表現在某些實用器具製作中，如漢代博山香爐，香爐蓋被塑造為一座仙山，其上散布著羽人及各種飛禽走獸，構成「博山仙境」的景象，每當爐內升起嫋嫋青煙時，更增添了雲霧繚繞的仙境氣氛。

　　中國古代雕塑家留下大量藝術實踐經驗，但迄今為止並未發現體系完整的有關古代雕塑理論著作，而古代哲學家卻留下關於美學的諸多論著，先秦時，以老子為代表的道家提出「大象無形」「有容乃大」等美學思想，莊子則最先提出「天人合一」的美學理論，東漢哲學家王充又有關於「真美」的美學思想，先秦時期的美學思想從某種意義上奠定了中國古代雕塑的審美習慣，並且古代雕塑匠師也在不斷地踐行著這些美學思想。以霍去病墓石雕為例，石雕造型因循自然山石之形態而稍加雕刻，渾然天成，其造型整體追求神似，從整體墓塚和石雕放置空間來看，石刻材料和藝術表現形式都符合「天人合一」的美學思想。

　　中國古代雕塑遺存可謂浩若煙海，其數量之大令人驚歎！這就為研究古代文化思想和雕塑藝術發展軌跡的相互交錯提供了最好的實物素材。以秦漢陶俑為例，同一座墓葬出土上萬件甚至數萬件也不足為奇，由於陶俑深埋於地下，雖然歷經兩千多年時光，出土時仍保持作品的本來面貌。這些可以感知和觸摸的古代雕塑遺存，為全面認識中國古代雕塑的創作實踐提供了最有說服力的物質基礎。由於雕塑為三維立體空間藝術，因此，任何脫離實物的研究方法通通是片面而空洞的，片段式和散點式的解讀抑或只是中國古代雕塑浩瀚海洋之冰山一角，或為斷章取義而無法縱覽全貌，因此，以本人之淺

見，中國古代雕塑研究必然以實物所見、所觸為基礎依據，至於所涉種類與數量的龐雜，時間年代跨度的久遠等等客觀實際，則採取以仁者見仁智者見智的態度進行過濾篩選。實地踏查和博物館考察以及相關歷史文獻和考古報告的相互補充，有助於將片段的雕塑史料連接為完整的雕塑史料鏈，本書所涉內容和基本研究思路以中國古代雕塑史為經，以貫穿其中的社會歷史文脈和美學特徵為緯，在經緯交錯的論證中闡述個人觀點。

　　中國古代雕塑研究的意義在於借古通今，就當下雕塑創作實踐而言，中國古代雕塑有太多值得借鑑的範本，每當山窮水盡之時，細細品讀總能啟發靈感，指點迷津，在艱難的步履中另闢蹊徑而獲得新生。

第一章　史前雕塑──
原始信仰與禮制文化雛形

　　史前雕塑脫胎於舊石器時代的石質工具和實用裝飾品，在新石器時代的人類遺址中發現有大量的彩陶和玉器，這些器物中有部分反映出原始人類最初的世界觀，而這部分帶有某些人類精神因素和審美意識的三維立體造型便是原始雕塑的雛形。史前雕塑除了石器、陶塑和玉雕之外，還包括骨、牙、泥、木、竹、銅等材質，其中石雕、玉雕、陶塑和銅雕最具有堅硬耐久的物理特性，因而得以永恆。

第一節　史前雕塑的精神內涵

　　在史前人類社會遺址或墓葬中，發現了大量舊石器時代的石球、石斧等勞動工具，這些造型雷同的石器，並非僅僅是狩獵工具，據推測極有可能是處於某種原始崇拜抑或對死者的靈魂慰藉。新石器時代的遺址中有大量的陶器和玉器的發現，證明史前人類不僅能製作石器工具，還能燒製陶器、雕琢玉器等裝飾品。於是，這些原始陶器或玉器便擁有了特殊的文化含義，這其中有人類祖先對生命的困惑、對死亡的恐懼、對宗教的信念，以及原始部族的社會群體關係等，從中可以感受到人類在洪荒時期的艱難歷程和原始精神信仰。

一、原始信仰與神靈魂崇拜

在北京山頂洞人的遺址中，發現了 7 粒非常精巧的石灰石小石珠。另外，在大汶口文化遺址、江蘇邳縣大墩遺址和山東兗州王因遺址的墓葬中，發現史前人有口含石珠或陶珠的習俗。江蘇南京的北陰陽營史前人遺址的墓葬中，也同樣發現死者口含天然彩色石子的習俗。陝西寶雞北首嶺仰韶文化、江蘇青蓮崗文化和安徽薛家崗文化遺址中，發現一些墓葬用品，如石斧、石球，其表面磨製光滑細膩，甚至還有精美的彩繪。這種帶有審美特性的石器具有雕塑的材料屬性和三維立體空間屬性，被視為是原始雕塑的雛形。

史前陶塑所表現的內容，亦如史前所有文化遺跡遙遠而神祕。在青海、甘肅以及陝西渭河流域和漢水流域一帶，先後出土了多件人頭形彩陶瓶，（圖1-1）其中有少女頭、老人頭，陶瓶的形狀都作大腹平底，頂部都開有黃豆粒大小的小孔，有些瓶頸處還堆塑了纏繞的蛇身，蛇身與人頭相連，這說明此類陶瓶並非史前先民的實用性陶瓶，蛇身人首的造型留給人們太多的疑問。較為普遍的看法是瓶內裝著死者的骨骸，瓶頂部的小孔是用於亡靈出入的通道。

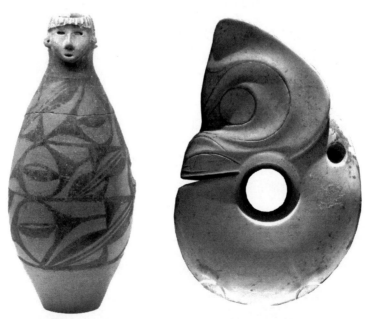

左圖 1-1 人頭形彩陶瓶（圖片採自甘肅省博物館）
右圖 1-2 玦形玉龍（圖片採自遼寧省博物館）

　　史前人頭形陶瓶造型大多鼻子挺拔，雙眼凹陷，嘴巴微張，就直觀感受而言，這些人頭像的面部表情都帶著好奇，眼神中有種神祕而困惑的感覺。如果說這種陶瓶裝載著死者的骨骸和靈魂，那麼人首蛇身是史前祖先靈魂的化身嗎？考古學家在這種陶瓶中發現個別陶瓶曾經斷裂過，上面有當時黏接過的痕跡，說明這類陶瓶在當時被人們倍加重視。

　　1987 年 8 月，河南濮陽城西南隅西水坡發現了一座土坑豎穴古墓葬，南北長 4.1 米、東西寬 3.1 米，造型奇特，北邊方正、南部圓曲，東西兩側還有一對弧形小龕，墓主為男性，頭南腳北，仰臥墓中。在使用碳十四進行同位素檢測後，確定它們都屬於西元前四千五百年左右的遺址。在死者古骸的東西兩旁用河蚌堆塑出一龍一虎形象。考古工作者還發現這座墓完整的平面圖是一幅北斗星象圖。墓主人的腳端有一堆三角形蚌殼，如果將三角形蚌殼來代表斗魁，東側橫置的兩根人脛骨代表斗杓。那麼它的斗魁指向龍首、斗柄指向虎首的方位布局，正好與北斗星象完全吻合。這就說明早在 6000 多年前仰韶時期的原始先民已對天體星座有了清晰的認識。說明在三皇五帝之前，中原地區就已經出現蓋天之說，結合墓的平面形象似乎和天圓地方的觀念又有直接關係。並且青龍白虎出現在墓葬中應與早期「朱雀玄武順陰陽，青龍白虎辟不祥」之類的原始信仰有關，北斗星在遠古時就被認為是極星，位於天空中心位置，並指向正北，古人也以北斗星所在的紫薇星垣來比喻帝王的居所。而帝王之死歷來被古人視為是「昇天」。司馬遷在《史記·封禪書》中記載了黃帝乘龍昇天的情景：「黃帝采首山銅，鑄鼎於荊山下。鼎既成，有龍垂胡髯下迎黃帝。黃帝上騎，……龍乃上去。」在中國古老的民間傳說裡，既有「黃帝乘龍昇天」之說，又有「顓頊乘龍游四海」的說法，而 6000 多年前遠遠早於三皇五帝時代，應為傳說中的伏羲女媧時代。這就使人們對墓主的身分產生眾多疑問，關於墓主的身分有三種不同的看法：顓頊、伏羲和蚩尤。顓頊，傳說顓頊是主管北方的天帝，據先秦文獻的記載，濮陽為帝丘所在，並且傳說顓頊就葬在濮陽頓丘。因此，墓主人極有可能是當時統領黃河流域的部落首領顓頊。從伏羲開始，以後的炎帝、黃帝、顓頊、帝嚳、堯、舜、禹，直至秦漢之後的封建帝王，都自稱為「龍」，自封為「真龍天子」，

因此只有天子的墓葬中才會出現龍的形象。華夏民族自遠古就將龍視為最神聖的精神信仰，國人自古稱自己為龍的傳人。

紅山文化中的玉豬龍同樣是身分和地位的象徵。遠古時代的人視豬為一種吉祥之物，具有祈求吉祥，護身降福的作用。古人在祈天求雨的祭祀活動中，以豬為溝通人神間的信物，從而出現了被神話了的豬的傳說。玦形玉豬龍的發掘地在遼河流域平原地帶的牛河梁，他們所塑的龍有日常生活中的動物痕跡。在原始先民的日常生活中，豬的形象既代表財富，又顯示勇猛。而豬也可能是最早被馴化成功的家畜。因此，豬也就成為通天神獸——龍的原始形象。

紅山文化遺址出土的玉龍，（圖 1-2）同為中國最早龍的形象。它的出現年代正是父系氏族取代母系氏族的過渡期，此時的紅山玉龍是一種近似胚胎形的蜷曲形象，紅山時期玉龍的造型，在之後的商周青銅禮器中演變為夔龍紋裝飾圖案。後來幾經演變發展成為最具陽剛之氣和多元華夏文化特徵的龍圖騰形象。

遠古先民在祭祀活動中，動物圖騰不僅被賦予了某種宗教信仰，在形態上也被神聖化。例如原始的龍圖騰形象，就是原始宗教中的某些神靈與自然界中多種動物的融合體，在不同的氏族部落集團中，龍圖騰的形象也有一些差異。相傳戰國時期魏國史官所作的《竹書紀年》中記載：伏羲氏各氏族中有飛龍氏、潛龍氏、居龍氏、降龍氏、土龍氏、水龍氏、青龍氏、赤龍氏、白龍氏、黑龍氏、黃龍氏。在不同的氏族中，龍圖騰呈現出了不同的形象。後來，隨著部落聯盟的不斷發展，龍圖騰開始呈現出了融合的趨勢。漢代王符提出：龍角似鹿，頭如駝，眼似鬼，頸如蛇，腹似蜃，鱗如鯉，爪似鷹，掌如虎，耳似牛。說明龍圖騰所表達的文化內涵的複雜性與多個氏族部落集團的圖騰融合有著密切的關係，這一特徵也奠定了之後幾千年中國古代動物雕塑造型的神瑞化趨勢，在中國古代雕塑上萬年的發展歷程中，很難找到像西方雕塑的寫實具象化動物形象，至今雄踞於北京故宮太和殿門前的銅獅，仍然留有漢唐石獅造型乃至商周青銅動物雕塑造型遺風，與西方具象寫實的獅子造型截然不同，可見遠古時代的審美習慣對整個中國古代雕塑造型方式

影響至深，其造型方式在上萬年的發展與演變過程中，淵源不斷若山谷裡的河流，時而湍急時而緩慢，卻永不停息地流淌著。

二、原始生殖崇拜

原始社會由於生產力水準所限，人類面對神祕莫測的大自然顯得無能為力，於是面對不可捉摸的大自然而產生種種困惑與畏懼，並將一些自然現象當成是神靈對人類的啟示來膜拜，也包括自然界中一些賦予靈性的動物。例如，原始彩陶上的青蛙、魚、蛇、鳥等動物都被史前人類視為神靈，人類先祖還將某些動物圖騰作為部落的象徵，早期人類對大自然的崇拜通過宗教祭祀活動和各種藝術形式進行宣洩和表達，而原始生殖崇拜的產生源於人類先祖對生命和生存的渴求，以及對自身生命的膜拜。

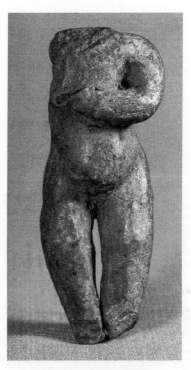

圖 1-3 陶塑孕婦像
（圖片採自遼寧省博物館）

繁衍是延續人類生命的本源。美術考古表明，反映原始生殖崇拜的藝術品遍及世界各地。在歐洲舊石器時代晚期的文化遺址，出土了一批女性裸體雕像，體態豐滿，乳房碩大，臀部、腹部、大腿及陰部也都有誇張的表現。這些表現女性生殖崇拜的女神像，在中國史前母系社會遺址中也相繼被發現，主要表現為對女性生殖器官和軀體的崇拜，在很多地方還發現有祭祀女神和大地之母的神廟等遺跡，因此在母系氏族社會中是以女性生殖崇拜為主導。1963 年，在內蒙古赤峰西水泉紅山文化遺址中，發現一件泥質褐陶小型人像殘軀，頭部殘缺，胸部有一對凸起的乳房。1982 年，在遼寧喀左東山嘴紅山文化祭祀遺址中，首次發現一批小型陶塑孕婦像；（圖 1-3）1983 年，又在牛河梁紅山文化女神廟遺址，發現一件與真人等大的泥塑頭像，五官清晰，造型逼真，頗具神祕色彩。被稱為農神、地母或女神。從這些考古發現中不難看出：史前遺跡中的女神塑像帶有明確的宗教祭祀意義和生殖崇拜的特徵。

　　在史前人類社會中，女性生殖崇拜常常與大地、農神、豐產等祈求連繫在一起，以豐滿的乳房和壯碩的孕婦為特徵的女性生殖崇拜反映出人類先祖對繁衍生命的原始願望。紅山文化遺跡發現的雙聯玉璧、三聯玉璧，很直接的反映出原始女性生殖崇拜。例如黑龍江出土的幾件雙聯璧、三聯璧，外形呈一頭小一頭大的狹長橢圓形，上下各有一孔，上面的孔特別小，下面的孔比較大。如此逼真的女性生殖器形象，正是原始女性生殖崇拜的藝術表現形式。紅山文化雙聯璧和三聯璧在演變過程中，玉璧上面的孔逐漸增大，外形也從圓形、橢圓形向葫蘆形演變，其中的生殖崇拜意義也發生了根本的變化，即從女性生殖器崇拜向生殖繁衍崇拜的轉變。反映出紅山文化時期，原始先民對於族群的生存有著更迫切的要求。原始社會人口普遍稀少，新生命成活率也極其低下，族群的壯大是氏族群能否生存下去的必要條件，生殖繁衍崇拜的觀念就自然而然地產生了。遠古民間傳說中有女媧摶土造人和葫蘆生娃的神話傳說，都反映出原始人類對繁衍與生存的祈願。

　　浙江桐鄉羅家角新石器時代文化遺址中，出土了一件捏塑的男性裸體人像，為泥質灰紅陶，殘高 6.5 釐米，兩腿間誇張地塑出錐形男性生殖器，這件陶塑或許是男性崇拜的產物，馬家窯文化遺址所出土的一件帶有男性生殖崇拜的彩陶罐，就說明了人類由母系社會向父系社會的演變。20 世紀 70 年代中期，青海樂都柳灣出土一件人像彩陶壺，壺上既有男性的雙乳，又有女性豐滿的雙乳，陶器上同時塑有男性和女性生殖器特徵的人像，這件男女合體像，應該是男女交媾比較隱晦的一種表達。陝西華縣龍山文化和湖北天門屈家嶺文化中，以及天門鄧家灣遺址出土的陶祖（男性生殖器），反映出史前人類的男性生殖崇拜。從中可包含著史前人類對超自然的神祕力量的不解和迷茫。於是，史前人類雕塑藝術活動中屢屢出現以生殖崇拜為造型形象的玉雕、陶塑和泥塑。

三、禮器文化的雛形

　　史前人所使用的玉器多為禮器，用於祭祀的禮玉主要有：玉璧、玉琮、玉圭、玉璋、玉琥、玉璜等，其中最具禮制文化性質的有玉璧、玉琮和玉璜。史前人類認為玉有通神的靈性，具有連接人間和神界的神祕力量。玉禮器具

有「事神致福」的神聖性，它是貴族階層攫取「祀與戎」權力的象徵。

　　良渚文化距今約 5300 ─ 4300 年，因浙江省杭州市餘杭區的良渚遺址而得名，主要分布於長江下游的環太湖流域，良渚文化遺址出土的玉禮器是史前先民人神崇拜的物質載體，主要有玉璧、玉璜和玉琮。其中以江蘇吳縣張陵山良渚文化遺址出土的玉璧和玉琮為目前所知最早的玉禮器。

　　玉琮形狀外方內圓象徵天圓地方，代表天地乾坤，中空的圓柱形狀象徵通天之柱，玉琮有短筒形和長方柱形兩種，有一節或多節造型。《周禮》注：「琮之言宗也，八方所宗故。外八方象地之形，中虛圓以應無窮，象地之德，故以祭地。」玉琮除了作為象徵天地乾坤的禮器，還有象徵地母女陰的涵義。在良渚文化的墓葬中，玉琮較為常見，通常玉琮局部雕刻的巫師形象為傳說中通天的助手。史前墓葬中的玉璜多見於墓主胸頸部，玉璧放置於墓主胸腹部，玉琮則置於墓主周圍，並在其上配以神人獸面形和鳥形等神祕紋飾，墓主人佩戴不同的玉器標誌著不同身分和等級地位，並蘊含某種宗教信仰。

　　玉璧為中間有穿孔的扁平狀圓形玉器，也有不是正圓形而呈扁圓形的造型。多為素面，少數有弦紋。《周禮》記載蒼璧、黃琮、青圭、赤璋、白琥、玄璜為玉之六器，六器中，良渚文化的玉璧、玉璜、玉琮皆在其中。由此可見，良渚文化的玉器與商周青銅禮器有直接的承襲關係。此外，又有六瑞之名，與六器含義各異。另據《周禮》記載：「以玉作六瑞，以等邦國：王執鎮圭，公執桓圭，侯執信圭，伯執躬圭，子執穀璧，男執蒲璧。」其中涉及圭、璧兩種禮玉。按《周禮》規定玉璧、玉圭等禮器，一般為男性使用的，而玉琮則為女性使用。玉璧禮天，天屬陽；玉琮禮地，地屬陰。

　　玉璜為一種弧形玉器。一般認為「半璧曰璜」，而多數玉璜的形狀只是玉璧的三分之一，或者四分之一，只有少數接近二分之一。迄今為止，新石器時代出土的玉璜沒有一件夠得上「半璧」的。另據《周禮》：「以玄璜禮北方。」說明玉璜是用來祭祀北方之神玄武的。一般而言，大型玉璜作禮玉，中小型為佩飾玉。璜的紋飾，通常兩端雕刻成獸頭形，以龍頭、虎頭為多；也有一端為頭一端為尾的，有龍形、魚形等。璜表面飾以鱗紋、雲紋、鳥紋、三角紋等。

　　考古發現證明，紅山文化墓葬隨葬品較少且唯有玉器，說明紅山文化「唯玉為葬」的墓葬習俗。在墓葬中常常成組或成對出現，表明紅山文化玉器具有明顯的禮制性。王國維認為，「禮」為「二玉在器之形」，紅山文化的「惟玉為葬」說明了四個事實：一、紅山文化的原始部落已出現獨尊一人的等級制度；二、紅山文化的原始部落已出現對物的私有化，特別是玉器的高度私有化；三、紅山文化的原始部落已是以玉為最高的物質符號，進而成為最高的精神符號；四、玉是紅山文化的部落首領或巫師身分的標記。

　　在夏商周時期的文化遺址中，也發現了源自良渚文化的玉器，表明良渚文化始創的玉禮器，也是商周禮器系統中的組成部分，因此，華夏從文明的傳承關係來看，夏商周三代禮器制度直接受到良渚文化的影響。而紅山文化中的「惟玉為葬」現象，也說明史前玉器明顯包含著禮制與等級制度。

　　孔子曰：「殷因於夏禮，所損益，可知也；周因於殷禮，所損益，可知也。其或繼周者，雖百世，可知也。」孔子所論述的夏商周三代傳承關係，其核心部分是「禮」，在新石器時代後期，以「禮制」為核心的青銅器是對玉禮器的直接傳承，也是中國進入文明社會的重要標誌。

第二節　陶塑和玉雕

　　在舊石器時代文化遺址中，常見的打製石器有舔刮器、砍砸器、尖狀器、石球、石簇、石刀、石鋸等。其造型粗糙、製作簡陋且手法單一。之後出現的三棱尖狀器和石球，打製水準明顯提高，不僅外形規整，而且整體造型較為對稱。山西高陽縣許家窯舊石器時代遺址出土的石球，造型滾圓。輪廓對稱，具有一定的規律性造型樣式，形式感很強。到了舊石器時代晚期，石器中又增加了石簇、石鋸等，造型規整，加工精細，透出朦朧之美。

　　在舊石器時代晚期文化遺址中，還出現少量專門用於美化自身或者裝飾其他的裝飾物件，石器鑽孔技術是雕塑史上的一大進步，雕塑家傳天仇曾說：「鑽孔是人工找到深度和厚度的勞動，鑽孔衝破平面，它是三度空間的第三度，是雕塑造型的基本因素，是立體裝飾的開端。」

　　新石器時代，雕塑的種類及材料豐富了許多，如石、骨、玉、牙、木、泥、貝、青銅、紅銅等材料。有代表性的有河北武安磁山文化的人面石雕、遼寧東溝後窪下層文化的滑石人像、四川巫山大溪文化的雙人面石雕等；象牙雕有浙江餘姚河姆渡文化的鳥形匕、山東泰安大汶口文化的透雕梳等；陝西西鄉仰韶文化的骨雕人頭像、山東泰安大汶口文化的鏤空雕筒；浙江餘姚河姆渡文

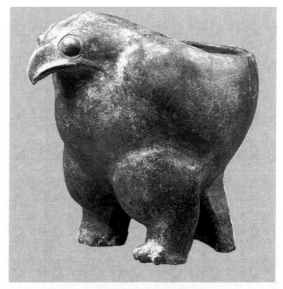

圖 1-4 陶鴞鼎（陳雪華攝影）

化的木雕魚、新疆羅布淖爾新石器時代的男女人像等；青銅、紅銅雕塑有甘肅東鄉馬家窯文化青銅小刀、青海貴南齊家文化的七星紋銅鏡。而這些史前雕塑材料中最能代表新石器時代雕塑藝術成就的要數陶塑和玉雕。

一、陶塑

　　新石器時代陶塑可分為三種類型。第一類是器物局部裝飾陶塑，第二類是陶塑擬形器，第三類是獨立小型陶塑，這三種類型的陶塑已經具備了浮雕和圓雕的特徵，甘肅泰安大地灣仰韶文化遺址出土的人頭形彩陶瓶，具有典型意義，該瓶瓶口塑成人的頭像，瓶身繪有弧線三角和斜線圖案，陶塑頭像與瓶身所繪圖案渾然一體，整體造型宛如一位穿著花襖的少女。陶塑擬形器以動物造型較為常見，陝西華縣太平莊仰韶文化遺址出土的陶鴞鼎，（圖1-4）陶鼎整體為一鴞形，鴞身為鼎腹，鴞的兩足和後尾形成鼎的三足，鴞首與鼎身連為一體，尖喙鼓目，目光逼人，器物整體造型簡括，穩重厚實，有很強的體量感。1959年出土於泰安市大汶口遺址的紅陶獸形壺，是山東大汶口文化遺址陶器的典型代表，造型既是三足形陶而整體又與獸的形象融為一體，壺的出水口正好是張著口的獸頭，水從獸的嘴裡流出，獸的身體正好是壺身盛水的部分，獸的形象活潑生動，此壺高 21.6 釐米，為夾砂紅陶質，通體施

紅色陶衣，陶衣鮮亮油潤，是一件典型大汶口文化動物形陶器，它兼有實用性和雕塑造型之美。另外，江蘇吳江良渚文化遺址出土的水鳥形陶壺也很有特色。這類動物造型與器物結合的陶器雕塑在原始雕塑藝術中相當多，也是史前陶塑雕的顯著特徵，即它的實用性。

　　獨立圓雕以長江中下游的河姆渡文化、西遼河流域的紅山文化、長江流域的石家河文化為代表。浙江餘姚河姆渡文化遺址出土的陶豬，雖然體積很小，但輪廓大貌、形體特徵把握相當傳神。此外，湖北天門鄧家灣屈家嶺文化遺址出土的一組包括象、狗、雞、龜等動物在內的小型群塑也頗具意趣。1986 年安徽蚌埠雙墩遺址出土一件新石器時代晚期的陶塑人頭像，殘高 9.2 釐米、面寬 8.4 釐米，陶質為夾砂粗灰陶，用捏塑、堆貼加錐劃的方法塑造，臉盤較寬，眉弓粗長，雙目炯炯有神，兩頰各戳印著五個排列整齊的小圓窩，額上刻劃重圈紋，是一位紋面的孩童的形象。

二、玉雕

　　玉雕是新石器時代雕塑的另一主要種類。其中尤以西遼河流域的紅山文化、黃河下游的龍山文化，長江下游的良渚文化以及安徽凌家灘聚落遺址的出土最為豐富。

　　石之美者乃為玉，玉本身就具有一種高貴溫潤的天然之美。豐富的器形，龐大的存世數量，先進的工藝，精美的紋飾，複雜的功能，以及蔚為大觀的史前葬玉情景，更增添了遠古玉器的神祕感。

　　紅山文化遺址主要分布在內蒙古東南部、遼寧西南部和河北北部。紅山文化遺址出土的玉器有玉龍、玉鳥、勾雲形玉佩、玉蟬、棒形玉等，玉器大部分係宗教活動中所使用的玉禮器，而玉龍是紅山文化玉器中的典型代表，其造型為大耳雙聳、圓睛、鼻間有陰刻皺紋，吻部稍突，雕刻風格質樸簡練。在遼寧西部和內蒙古東部發現為數較多的此類玉龍，紅山文化玉雕材料主要是遼寧岫岩縣的透閃石。1971 年，內蒙古翁牛特旗發現的一件碧玉龍，呈墨綠色，直徑 2.3 ～ 2.9 釐米。斷面近似橢圓形，以對稱的兩個圓洞作為鼻孔。龍眼突起呈梭形，前面圓而起稜，眼尾細長上翹。頸背有一長鬣，彎曲上卷，

長 21 釐米。龍身大部光素無紋，完整無缺，身體呈 c 形蜷曲狀造型，吻部前
突，玉龍以一整塊玉料圓雕而成，細部還運用了浮雕、淺浮雕、線刻等手法，
玉質光潔潤澤，輪廓簡潔明快，雕工精美細膩。這都表明了紅山文化琢玉工
藝的水準已相當成熟。此外，遼寧喀左、阜新等地發現的一些小玉鷹和玉龜
也很別致。其中玉鷹造型多為正面，身體居中，雙翼從兩側展開，羽翅用淺
浮雕或陰線刻畫，手法簡潔概括，造型質樸莊重。

良渚文化遺址主要分布於長江下游的環太湖流域，與馬家濱文化和崧澤
文化一脈相承，是新石器時代玉器的重要代表，其中的玉雕造型最具特徵，
尤其是禮玉。良渚文化的史前玉器，從河姆渡文化、馬家濱文化、崧澤文化
到良渚文化，經歷了一個數量由少漸多，製作由粗糙到精緻，紋飾由簡單到
繁複，形體由小到大的過程。河姆渡文化和馬家濱文化遺址出土的玉雕大都
玉質粗劣，硬度不高，均為素面無紋的小管件、玉珠等裝飾品，此時的玉雕
製作工藝還很粗陋，一般沿用舊石器時代的傳統工藝，表面磨製粗糙，鑽孔
偏離中心。崧澤文化遺址出土的玉器種類有所增加，其中玉環和玉斧的出現，
表明玉器的製作已有大型化的趨向，同時，也標誌著製作技術的進步。良渚
文化玉雕繼承了崧澤文化玉雕的傳統，並在其基礎上改進了切割、拋光、琢
刻、鑽孔等工藝，發展為具有高度文明的良渚文化玉雕工藝。

良渚文化遺址出土的玉器有璧、琮、璜、瑗、玦、環、鐲、鉞、帶鉤等
40 餘種，其中以琮、璧、鉞、梳背、錐形器等為主。最有特點的首推玉琮，
玉琮表面裝飾獸面紋者居多。一般紋飾都刻畫在方形柱體的外面，以四邊稜
為中線，雕琢兩個對稱的小圓圈以為獸眼，凸起的短橫檔以為獸口，每節共
四組，多數玉琮為兩節共有八組紋飾，依次類推。獸面紋又可分為象徵獸面
紋和象形獸面紋，前者圖案簡單，後者較繁縟。還有些玉琮，中間直槽內雕
有人形與獸面複合像，其中上部神人的臉面作倒梯形，眼作重圈形，寬鼻，
闊嘴，頭戴寬冠。作聳肩曲撐狀，蹲踞。在神人的胸腹部雕刻獸面紋。這些
神人獸面紋浮雕線刻，成為之後商周青銅器中獸面紋或饕餮紋的雛形。

1986 年浙江省餘杭反山 12 號墓地出土的「琮王」是一件雕刻工藝極為
精美的玉雕，出土時，平正地放置在墓主頭骨的左下方，根據《周禮》「璧

琮以殮尸」的記載,說明這是一件玉禮器,為權力和財富的象徵。這件玉琮的製作技術高超,可謂鬼斧神工,是新石器時代良渚文化玉琮之首,故稱「琮王」。現藏浙江省文物考古研究所。整體造型為扁方形柱體,中有圓孔,內圓外方。玉琮表面雕刻著 16 組神人神獸複合圖像,每組圖像上部為一頭戴羽冠的神人,下面是大嘴闊鼻、雙目圓睜的怪獸,神首和獸面裝飾圖形用淺浮雕加陰線雕刻,身軀和肢爪用陰線雕刻。這件玉琮造型周正,圖像詭祕,雕刻精細,工藝精湛。(圖 1-5)此外,反山墓地出土的另一件神獸複合圖像的「鉞王」,以及瑤山墓地出土的神獸複合體透雕牌飾均為良渚文化玉器中的雕刻藝術精品。有人猜測良渚文化的玉器是當時祭禮巫師溝通天地的重要法器,而目前學術界也普遍認為良渚文化玉雕中的神獸複合圖像具有族徽性質,為最早巫師御神獸圖像,有溝通天地的象徵意義。

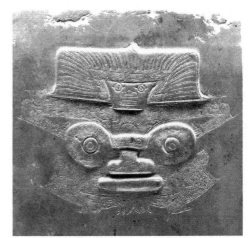

圖 1-5 玉琮(左),人獸複合圖像(右)(圖片採自浙江省博物館)

以史前良渚文化玉琮為代表的玉雕紋飾,帶有強烈的宗教神祕色彩,具有原始宗教文化特性,而此類原始宗教活動在已識讀的甲骨文中找到了證據。如反山墓的冠狀鏤空飾品,都放置在死者頭骨旁,且鑽有小孔,冠飾上雕刻的神人形象羽冠高聳,神祕莫測,很可能是氏族社會首領的裝束和佩飾。

龍首紋是良渚文化玉器最早出現的另一類紋飾,主要見於早中期的環、鐲、管以及錐形器等玉器的外沿。造型極其簡化、抽象的圖案,是良渚文化中晚期玉器上最通行的紋飾特徵,還有部分為線刻鳥紋圖形,主要見於琮、

鉞、梳背、璜等玉器上。

安徽含山凌家灘新石器時代晚期聚落遺址出土的玉雕造型為獨立動物或人形造型。其中的一件小玉鷹，鷹身為正面，昂頭側向一面，翅膀完全展開，翅端卻被裝飾成了動物頭，腹部雕刻一組凹入的同心圓，兩圓之間刻八角紋。另一件玉雕人像，呈半蹲半立狀，腰部和兩臂均刻有裝飾紋樣，面部五官刻畫勻稱清晰。雕像通體打磨光滑，雕工精細，是一件極為罕見的史前人像玉雕精品。

第三節　意象與拙樸之美

如果說火的發明促進了人類社會文明的進程，那麼，陶器的發明和製作更進一步推進了史前雕塑藝術的進步。如裴李崗文化出土的陶豬和陶塑人頭，還有與某種器物合二為一的動物造型，如鳥形器、龜形器、豬形器等，甚至還包括裸體人形，都已經具備雕塑的基本特性。

史前陶器與陶塑的邊界比較模糊，有很多陶器既是雕塑藝術品也是實用器物，這種造型特徵幾乎貫穿於整個史前雕塑藝術中，體現出原始雕塑的隨形與意象之美。

人像陶塑最能代表史前雕塑的審美特徵，人像塑造通常與整體陶器融為一體，這種容器與人形或動物形的通融性與同時期的西方雕塑相比，首先在雕塑材質上就有很大的差別，西方史前雕塑主要以石材和青銅等硬質材料為主，而中國史前雕塑以泥土為主要塑造材料。其次，從雕塑的的體量上來看，中國史前陶塑較小，與西方雕塑體量懸殊過大，另一方面在表現手法和表現題材上，西方史前雕塑造型較為具象，具有求真和寫實的特點，往往以再現真實對象為創作目的。而中國史前雕塑則更注重發揮想像力，並非一味的再現真實物象，具有強烈而誇張的造型特徵。

中國古代雕塑在發展之初就已顯露出了重實用、巧裝飾、重神韻等特徵。新石器時代的多處文化遺址出土的人像陶塑，具有豐富生動的表情，這在西方同時期雕塑中很少見到。河姆渡文化遺址中發現的一件陶塑人頭像，造型

稚拙，鼻子隆起，五官位置準確，表情嚴肅。而在仰韶文化遺址中也發現了多件人頭陶塑，這批小型人像陶塑，均附著在陶器上。雖然很簡單，但神態生動逼真。如陝西寶雞北首嶺出土的一件有鬍鬚的人面浮雕，其表情作凝視狀；北莊遺址出土的人像則表現為人物正在講述的神態；陝西長武縣出土一件年輕人像，其身軀壯實，正張嘴呼喚同伴；柴家坪出土的紅陶浮雕人面，殘高 25.5 釐米，頭上似有髮髻的殘留，兩耳上有耳洞，眼眶上有彎眉，顴骨鼓起，嘴巴張開，有典型的蒙古人的五官特徵，神態親切、和藹；甘肅高寺頭村出土的一件圓雕女孩頭像，為一件紅陶陶器器蓋，殘高僅 12.5 釐米，臉型豐滿，鼻梁隆起，五官準確，神態友善，那微微張開的小嘴，似在傾聽訴說，一個樸素純潔的小女孩形象栩栩如生的呈現出來；陝西洛南出土的一件紅陶人頭壺，壺身滾圓，有一個小流口，壺口塑一個四五歲抬頭遐想的小女孩頭像，面龐可愛，滿頭的髮辮整齊地挽在腦後，臉型扁圓，小鼻頭，張開小嘴，臉上充滿了歡快的神態。小女孩脖子上還有捏塑印記，更增添了泥土塑造的藝術魅力。7300 年前的蚌埠雙墩陶塑像為一件史前女孩肖像，其美麗與清朗的精神氣質體現了原始陶塑的審美趣味，而這謎一般的東方審美情調，與西方美學典範〈蒙娜麗莎的微笑〉，不僅在時間和空間上相距遙遠，而且在藝術感受上也構成了東西方文明的差異。它生動地塑造出了人物的神態和表情特徵，由此可見中國史前陶塑造型上並非以求真為美的標準，而是善於發揮藝術想像，以意象的造型傳神傳情，將人物情感自然而然地貫穿其中。出土於陝西扶風絳帳姜西村的陶器外沿部的那張略帶抽搐的原始人臉，從中可以看出那是陶器製造者在靈感乍現時的一件即興之作，與這件人面塑像同時期出土於甘肅寧定半山遺址的人頭形陶器蓋鈕，出土於河南陝縣三里橋的人面塑像，同為史前陶塑人像藝術的即興之作。以上史前陶塑說明仰韶文化遺址中的人像雕塑，對人物神情的表達，並非是下意識的偶然所得，而是史前人在製造實用性陶器的過程中，通過長期觀察實踐，由內心所發出的一種真實而質樸的情感。

　　史前玉雕人像作品，以 1986–1987 年在浙江餘杭反山良渚文化墓地出土的透雕神人玉冠飾、安徽含山凌家灘出土的玉雕人像最具有代表性。其次是

重慶巫山大溪、甘肅永昌鴛鴦池、陝西神木石峁和山東滕縣崗上村，皆發現史前的玉雕人面裝飾，作瞠目吼叫狀，額上或面部均有穿孔，據推測屬原始巫術活動中使用的護身符。

骨質人像雕刻，有代表性的是 1982 年於陝西西鄉縣何家灣出土的骨雕人頭像，為仰韶文化時期的骨雕，是目前發現年代最早的骨雕人像作品，人頭像比較完整，五官位置準確，製作手法古樸粗獷，神態憨厚。

史前雕塑創作，不論人物或動物皆由心而發，或為自娛自樂或是處於某種宗教意念的支配，依附於器物造型或塑或刻大有自然天成之美。

第二章　青銅器雕塑──
祭祀中的禮樂之制與鬼神崇拜

　　世界上所有的古老文明都經歷了石器時代、金石並用時代、青銅時代和鐵器時代。早在人類還在使用磨製石器工具的新石器時代，人們在採集石料製作石器的時候，就已經發現了純銅塊，並把它們採集來，按照製作石器的方法，把它們錘鍛、打磨成為小刀、小錐或小件裝飾品來使用，這是人類歷史上最早期的銅器。青銅，古稱金或吉金，是紅銅與錫、鎳、鉛、磷等其它化學元素的合金，因氧化腐蝕後呈青綠色銅鏽而得名。

　　青銅器是指以紅銅為基本原料加工而製成的器物。人類的青銅時代以使用青銅器和青銅工具為標誌，中國的青銅時代稍晚於世界上最早進入青銅時代的兩河流域，大致與夏商周至春秋戰國的時間相當。約在西元前三千年前，中國古人已經掌握了青銅冶煉技術和青銅器鑄造工藝，春秋晚期，出現冶鐵技術，直到戰國晚期，青銅器生產才被迅猛崛起的冶鐵技術所取代，結束了中國的青銅時代，但青銅器鑄造的步伐並未停止，秦漢時期的青銅鑄造工藝仍然呈現出新的生機。

第一節　商周青銅器與禮樂之制

　　禮制在史前新石器時代的墓葬中已初露端倪，青銅器的禮制性質是商周奴隸制社會背景下的產物，青銅禮器不僅代表至高無上的王權，也是國家及宗廟制度的載體。具有禮制功能的青銅器物稱作「禮器」，或稱「彝器」。禮器是宗廟祭祀所陳之器物，使用於祭祀、宴饗和各種典禮儀式的場合，商周時期，人們認為祭祀和打仗是國家頭等重要的事情，所謂「國之大事，在祀與戎」。因此青銅禮器都是和祭祀有關的器物，青銅器中數量最多、最能代表夏商周文化特徵的也是青銅禮器。

一、九鼎立國

　　上古有黃帝鑄鼎、蚩尤作銅兵的傳說。禹，為夏朝的第一位天子，是中國上古時代與堯、舜齊名的賢聖帝王，他最卓著的功績是治理黃河水澇，又劃定中國版圖為九州，被後人稱為大禹或夏禹。

　　據《史記‧封禪書》記載：「禹收九牧之金鑄九鼎。」大禹在建立夏朝之初，用天下九牧所貢之金鑄成九鼎，象徵九州。以一鼎象徵一州，並將九鼎集中於夏王朝都城。之後九鼎被夏商周三代奉為象徵國家政權的傳世之寶，歷 2000 年之久。周顯王時，九鼎沒於泗水彭城下，戰國時，秦、楚皆有興師到周王城洛邑求鼎之事。《史記‧封禪書》又說：「禹收九牧之金，鑄九鼎。皆嘗亨鬺上帝鬼神。遭聖則興，鼎遷于夏商。周德衰，宋之社亡，鼎乃淪沒，伏而不見。」史籍中還記載在九鼎外鏤刻有象徵九州的山川大地和各種鬼神怪獸圖形，以驅除妖魔鬼怪，庇護九州之地平安昌盛。禹鑄九鼎以象九州的傳說，反映出大禹統治的夏王朝已形成統一的國家，並且王權高度集中，統一九州在當時是順應「天命」的王道。正所謂：「普天之下，莫非王土，率土之濱，莫非王臣。」商滅夏之後，九鼎被遷於商都城亳邑（今河南商丘東北）。周滅商之後，九鼎又被遷到鎬京（今陝西西安長安區西北）。再後來，成王在洛陽建新都，又將九鼎放置在郟鄏（今河南洛陽西），謂之「定鼎」。直到春秋戰國末年，秦滅六國，秦王得九鼎而遷於秦。傳說搬遷途中，忽有一鼎「飛」入泗水之中，秦王派了許多人搜尋未果。秦滅亡後，

另外八鼎也不知去向。儘管九鼎的下落今已無從考證，但從已發現的上三代青銅器數量來看，夏朝青銅器數量已開始增多，尤其是形制複雜的青銅器相繼出現，逐漸形成一套比較完整的青銅禮器禮制制度，反映出夏王朝創立的以九鼎為象徵的國家趨向統一強盛。

自從九鼎出現後，就成為烹煮牲牢以祭祀神靈的祭器。由於古人在大自然面前顯得軟弱無力，因此，通過祭祀以祈求神靈的保祐，達到逢凶化吉的目的，此時鼎被賦予神聖的象徵意義。關於九鼎的造型樣式至今無所考稽，惟《拾遺記》卷二載：「禹鑄九鼎，五者以應陽法，四者以象陰數。使工師以雌金為陰鼎，以雄金為陽鼎。鼎中常滿，以占氣象之休否。當夏桀之世，鼎水忽沸。及周將末，九鼎咸震。皆應滅亡之兆。後世聖人，因禹之迹，代代鑄鼎焉。」以上「以占氣象之休否」是說九鼎具有預測國運之興衰的神力。可見，此時鼎已從最初實用的容器、炊具而演變為國家意識形態，作為夏商周三代最重要的禮器，其象徵意義非同一般。

東周後期，周王室衰微，出現了諸侯割據和戰亂頻仍的局面，強大的諸侯對九鼎產生了覬覦之心。春秋時期，周定王元年（前606），楚莊王伐陸渾之戎，陳兵於雒邑（今洛陽）郊外，周定王被迫派王孫滿前去慰勞，楚莊王乘機探問九鼎的大小輕重，表明他有滅周篡權的野心。不料卻遭到王孫滿的痛斥：「周德雖衰，天命未改，鼎之輕重，未可問也！」是為歷史上問鼎故事。從此，後人將篡奪政權，稱之為「問鼎」。這一歷史事件更進一步說明九鼎在夏商周三代作為國家象徵的禮制性功能。

二、列鼎制度

青銅禮器制度是《周禮》最重要的內容。通常所說的青銅禮器，一般泛指飪食器、酒器和水器等。此外，樂器也在禮器之列。青銅禮器為王室及上層貴族所專用，其組合與數量的差異是劃分權利和地位區別的重要標誌，從而形成等級森嚴的禮制。所謂「藏禮於器」，是指在商周時期，按照禮制的要求，一些用於祭祀和宴飲的青銅器，在《周禮》和《儀禮》等文獻中，具體記載了西周青銅器的用器之禮。通過考古發掘所獲的實物資料，為西周青

銅器禮制提供了確鑿的證據。湖北京山一座高等級西周貴族墓，隨葬九鼎八簋；上村嶺虢國西周墓中，相當於公卿大夫的中等貴族墓，隨葬七鼎六簋或五鼎四簋；同地相當士的末流貴族墓，隨葬三鼎二簋或一鼎一簋。在「禮不下庶人」的西周墓葬制度中，青銅器是貴族階層的專利品，一般平民陪葬的則只能是日用陶器。（圖 2-1）

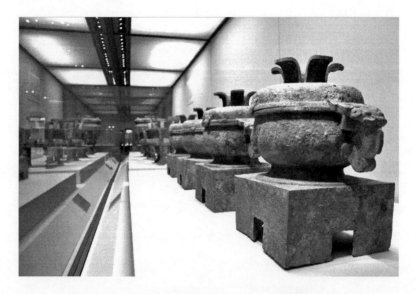

圖 2-1 西周青銅禮器組合（陳雪華攝影）

西周天子及奴隸主，制定出一整套禮制制度，規定了森嚴的等級差別，以維護奴隸制統治秩序。一些用於祭祀和宴飲的器物，被賦予特殊的意義，成為承載禮制的器物。列鼎制度，是指西周時期青銅禮器所表現出的用器制度。《周禮》規定：天子九鼎八簋、諸侯七鼎六簋、大夫五鼎四簋、元士三鼎二簋。東周的用器之為：天子、諸侯用九鼎，卿用七鼎，大夫用五鼎，士用三鼎或一鼎。在宴饗和祭祀時，鼎、簋分別以奇數和偶數組合搭配使用。文獻記載：周天子所用九鼎，第一鼎盛牛，稱為太牢，以下分別盛羊、豕、魚、臘、腸胃、膚、鮮肉、鮮臘。諸侯一般用七鼎，稱大牢，減少鮮肉、鮮臘二味。卿大夫用五鼎，稱少牢，鼎盛羊、豕、魚、臘、膚。士用三鼎，鼎盛豕、魚、臘，也有用一鼎的，鼎盛豕。西周青銅器的組合形式表露出嚴格的等級秩序和九鼎八簋之制，正是青銅器的禮制屬性的體現。以西周列鼎制度為代表的

禮樂文化開啟了中國青銅時代最輝煌的篇章。

三、禮樂之制

　　周公制禮作樂，西周時禮制逐漸趨於完備，禮不僅成為社會生活所奉行的行為規範和風俗習慣，而且是維護和鞏固國家制度、治國安民的重要手段，使西周社會形成以鼎治禮，以樂樹德的國家政體。

　　《禮記・樂記》說：「樂者，天地之和也；禮者，天地之序也。和故百物皆化，序故群物皆別。」禮是天之經，地之義，是天地間最重要的秩序和儀則；樂是天地間的美妙聲音，是道德的彰顯。禮序乾坤，樂和天地，所以，「大樂與天地同和，大禮與天地同節。」《禮記・樂記》曰：「凡音之起，由人心生也。」青銅禮樂器與周禮密不可分，在「無禮不樂」的制度下，國家舉行祭祀、征伐、宴饗等儀式時，都有禮樂相伴，並形成嚴格的禮樂制度。

　　鐘和鼓是青銅樂器中最常見的禮樂器，鐘是流行於西周與春秋戰國時期的打擊樂器，由商代的鐃發展演變而來，青銅鐘包括甬鐘、鈕鐘和鎛三種不同形制，甬鐘側懸，鈕鐘直懸，鎛為平口，在音樂和音響性能上各有特色。青銅編鐘在西周早中期通常是一套三件或四件，到春秋早期增加到一套八件為常制，春秋晚期數量更多。

　　西周晉侯穌鐘於1992年在曲沃縣北趙村出土，高25.9釐米，銑間距14.9釐米。晉侯穌鐘共16件，其中14件由上海博物館從境外購回入藏，其餘2件出土於晉侯墓地8號墓中。晉侯穌鐘的銘文共有355字，其中重文9字，合文7字，記述了西周晚期一場激烈的戰鬥。據銘文記載，晉獻侯穌參加了由周天子親自指揮的一次大規模戰爭。因為作戰十分勇敢，大獲全勝，為了表彰穌的戰功，周王在六月於宗周的正殿之中舉行隆重的授獎儀式，先後賞賜給穌馬匹、弓箭和祭祀用酒。而這套編鐘正是穌為了銘記天子的榮寵而特意製作並奉祀於祖先的禮樂器。

　　先秦樂器，在商代已形成了「宮商角徵羽」五聲音階，但晉侯鐘的實際測音僅包括不同音高的四個音訊，缺少「商」音，正與文獻中周鐘不用商音的記錄相吻合。這一方面反映了周人對商人的敵視態度，另一方面則說明當

時樂鐘仍不以連貫的旋律為主要追求，而是利用其宏大、悠長的聲響，造成一種莊嚴、崇高甚至肅穆的氣氛，其禮儀功用更甚於樂器的音律功用。它和鼎一樣是至高無上的青銅禮器，列鼎而食，陳鐘而鳴乃是西周貴族身分和地位的體現。

現藏於河南省博物館的一套青銅編鐘為春秋晚期禮樂器，是河南淅川下寺 2 號春秋墓出土的楚王孫誥編鐘，數目達到二十六件，形制相同，大小依次遞減。這套編鐘是我國迄今為止發現的春秋時期編鐘數量最多的樂器。1977 年 9 月，湖北隨州城郊的一個小山包上，沉睡於地下 2430 年的曾侯乙編鐘得以重見天日。這是中國文物考古、音樂史和冶鑄史上的一次空前發現。這套曾侯乙墓出土的編鐘，則是目前所見規模最大的一套編鐘，編鐘的鐘架高大，由長短不同的兩面木架垂直相交組成，長面位於墓西，長 7.48 米，高 2.65 米；靠南的一面長 3.35 米，高 2.73 米。在木架上有 7 根彩繪木梁，兩端以蟠龍紋銅套加固。6 個銅鑄佩劍武士和 8 根圓柱承托住整個編鐘，形成上、中、下三層。鐘架及掛鉤有 246 個。此鐘分三層懸掛有六十五件大小不一的部件。在鐘架、鐘鉤、鐘體上鑄有 3755 字銘文，內容為鐘的編號、記事、標音和樂律理論，銘文為錯金。說明編鐘是春秋戰國時用於禮儀制度的樂器。

青銅鼓也是春秋時常見的禮制性樂器，也是不同民族作為權利、財富象徵以及宗教活動的禮樂器。流行於西南少數民族地區的銅鼓。出土數量較多。土於雲南楚雄萬家壩墓的銅鼓，距今約 2700 年。現藏於湖北省博物館的崇陽銅鼓是較為罕見的楚國禮樂器，從銅鼓造型凝重，紋飾簡樸等特徵推斷為戰國晚期所製作，也說明戰國晚期南方部族禮樂之制尚存。

春秋戰國時期，青銅樂器的使用更加廣泛。各路諸侯紛紛崛起，他們無視周王室的權威，僭越己之爵位等級規定的禮樂之器，還新增錞于、鉦、句鑃、鐸等軍用樂器和宴饗樂器以示身分的顯貴。

禮崩樂壞瓦釜雷鳴，周王朝用來維護國家地位和統治等級的禮儀制度已經徹底被毀壞，諸侯之間為了自己稱霸的欲望已經完全不把禮制看在眼裡，所以就出現了很多對於禮制的僭越和蔑視，比如在春秋的後期，晉國的士大夫用七鼎作為自己墓葬的隨葬禮器，在周禮的規定中，晉國的諸侯所用不過

是五鼎，這樣的行為無異於是對禮制的僭越，而這樣的行為在當時已經被世人默認，各國諸侯僭越禮制蔚然成風，那麼隨著諸侯地位的自我提高，士大夫地位自然也會效仿提高。東周列國，青銅器製造數量激增，諸侯、卿大夫，甚至家臣，競相鑄造，以此顯示權力和財富。隨著青銅禮器制度的逐漸土崩瓦解，青銅器的使用更加廣泛，尤其是戰國末期，貴族墓葬出現普遍的僭越現象，即墓葬中的禮器數量及規格超過墓主實際身分和地位。例如河南新鄭鄭國諸侯墓出土的九鼎八簋，九鼎形制相同，大小相次，八簋形制相同，大小相近，證實了鄭國公僭用了周王室才能享用的禮器。在山西翼城大河口晉國墓地擁有 2000 多座墓葬。在 1 號墓葬清理過程中，考古人員發現這座墓的主人竟然僭越禮制，隨葬的 24 件鼎中。其中的兩件方鼎，更是被認為只有天子才能使用的器物。如此毫不掩飾的僭越禮制行為，說明在春秋時青銅器的禮樂之制已分崩瓦解，所謂霸道代替王道，繼而形成春秋諸侯爭雄之勢。

戰國末期，青銅時代步入尾聲，秦漢之後，鐘磬禮樂之制消失殆盡，大型青銅樂器的鑄造也逐漸衰落。

第二節　青銅器雕塑中的圖騰崇拜與神巫祭祀

青銅器雕塑有三類形式：第一類是附著於青銅器的裝飾雕塑，第二類是青銅擬形器，第三類是獨立的青銅圓雕。用浮雕的形式對青銅器局部或者大面積裝飾，不僅能增加青銅器的立體層次，還使青銅器造型更加豐富。青銅器的大多數造型直接從史前陶器傳承而來，而青銅器紋飾也處處投射出史前玉器的某些因素。青銅器雕塑中的動物造型包括其名稱的來源，也都與遠古時代人類的圖騰崇拜和巫術活動有著千絲萬縷的關係。從目前考古資料來看，中國青銅器不僅存世量豐厚，而且分布範圍廣範，也最能體現青銅時代所反映出的圖騰崇拜和神巫祭祀禮儀。

一、中原及南北方青銅器

迄今為止，中國最早的銅製品為陝西臨潼姜寨遺址出土的一件黃銅片和一個由黃銅片捲成的管狀物，係西元前 4700 年左右的物品。甘肅東鄉的林家

村出土了一件屬於馬家窯文化的青銅刀，是中國迄今發現最早的青銅製品。在大約西元前 3000 年左右的龍山文化遺址中，發現青銅器數量開始增多，並涵蓋整個中原龍山文化系統，由此推斷，中原青銅器鑄造的起源，遠比河南偃師二里頭文化的青銅器還要早，豫西和晉南的二里頭文化是典型的夏商

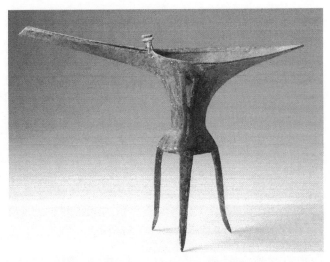

圖 2-2 青銅爵（圖片採自《中國青銅器全集·第 1 卷·夏商 1》圖版，文物出版社，2007 年 11 月）

時代青銅文化，而龍山文化進入青銅時代應與新石器時代晚期相銜接。如龍山文化陶器中的豆、鬲、盤、盂、四足鼎、三足鬹等造型，都與之後興起的二里頭青銅器造型基本相似。1975 年河南省偃師二里頭遺址出土的一件青銅爵，（圖 2-2）高 22.5 釐米，寬 31.5 釐米，長流及尖尾，束腰平底，三錐足細長，流折處有兩釘形短柱。腹部一面有凸線兩道，兩線之間橫列五枚乳釘裝飾。器壁甚薄，是目前為止所發現的最早的青銅容器。從銅爵的形制上看，造型神似鳥形，而此類青銅器型所蘊含的鳥圖騰崇拜，可追溯到新石器時代的陶鬲、陶鬹、陶盂等造型，可見，爵並非僅僅是商代鳥圖騰崇拜的產物，而是史前陶器遺留下的鳥圖騰崇拜的延續，這種造型的延續發展至商代青銅器中，表現出更為明顯的動物圖騰崇拜。夏朝是中國青銅時代的萌芽期。現存品類和數量極其有限。商早中期的青銅器雕塑藝術趨於成熟。以酒器為主的禮器體制初步建立，各種器型普遍裝飾獸面紋，圖案構圖漸趨繁密，線條遒勁有力。塊範、合範、分鑄技術已相當成熟，奏響了中國青銅時代最華麗的樂章。

鼎是在新石器時代廣泛使用陶鼎的基礎上發展而來的器型，商鼎造型有圓鼎、鬲鼎、扁足鼎、方鼎等，1939 年河南安陽殷墟武官村出土的商代晚期后母戊（司母戊）鼎，鼎的形狀為長方形斗腹，口沿上有一對直耳，腹下有

四根圓足柱。腹部四周飾以獸面紋和夔龍紋，耳外側雕飾雙虎食人首紋飾，四足上部以獸面浮雕做裝飾，皆以雲雷紋為地紋，鼎四周紋飾繁縟，腹內壁鑄有銘文「后母戊」三字，推知鼎為商王祖庚或祖甲為祭祀其母戊而作。鼎高 1.33 米，長 1.10 米，寬 0.79 米，採用多塊陶內範和外範拼合澆鑄而成，其鑄造工藝水準代表殷商時期高度的青銅文明。1994 年，經中國歷史博物館與中國計量科學研究院進行標準計量，實測重量為 832.84 公斤，是世界上最重的青銅器。

商代晚期至西周早期是青銅器雕塑藝術最輝煌時期。以河南安陽殷墟出土的青銅禮器品類最為豐富，數量也最多，殷墟婦好墓是迄今所見規格最高的商王室貴族墓葬，出土的品類有鼎、甗、簋、彝、尊、觥、壺、瓿、卣、罍、缶、斝、盉、觶、觚、爵、斗、盂、盤、罐等。商代晚期，禮器的重酒體制臻於完善，布滿器身的紋飾採用浮雕和平雕、線刻相結合的方法，造型立體。運用誇張、象徵手法表現動物神怪的獸面紋空前發達，既莊嚴神祕，又富有生氣。例如湖南寧鄉出土的商代晚期的四羊方尊，器物的四角鑄有四個帶堅硬羊角造型的羊首，羊首形象生動逼真，羊首間各鑄一對帶角龍首，器身裝飾雲雷紋、獸面紋、夔紋，周身還有貫通上下的八條脊稜，增加了這件青銅器整體的立體效果，採用合範分鑄及鑄接法鑄造而成，其工藝流程為：先鑄出羊首，再將羊首置於器身外範中，最後進行整體澆注，這件四羊方尊整體造型方正，穩重大方，表面裝飾細密繁縟，鑄造工藝嚴謹精湛，是商代晚期青銅器雕塑的典型代表作品。

把器物整體塑造成人物或者動物造型的擬形器是商周青銅器雕塑的一大類，其中鴞、象、犀、牛、羊、豕、鳥、虎等動物造型的器物較為普遍。商代青銅禮器多數為酒器。它們以種類豐富、造型奇特、紋飾繁縟、製造技術精湛而備受矚目。所謂決勝尊俎間，盛酒之器也，盛酒器在商周青銅酒器中種類最多，從其功能上又可細分為尊、壺、罍、觥、卣、缶等。

1976 年出土於河南安陽的殷墟婦好墓的青銅鴞尊，原出土器一對，現一件收藏於（北京）中國國家博物館，另一件收藏於河南博物院。青銅婦好鴞尊器身銘文有「婦好」二字，造型生動傳神，整體作站立形，兩足與下垂尾

部構成三個穩定支撐點，構思奇巧，鴞首為器蓋，其上飾以立鳥及龍形鈕，造型雄奇，紋飾絢麗。鴞俗稱貓頭鷹，《詩經‧豳風》云：「鴟鴞鴟鴞，既取我子，無毀我室。」《爾雅》稱土梟，《禮》稱天鳥，鴟鴞晝伏夜出，行跡詭異，古人認為鴞是一種有靈性的神鳥，商代的玉器、石器、陶器、青銅器中都有類似的鴞形圖案，為遠古鳥圖騰崇拜的延續。

牛尊是出現於殷墟晚期的一種盛酒器，並沿用至西周早期。雖然鳥、獸等擬形青銅器在殷商時已較為常見，而牛常被周人用作祭祀天地山川、社稷鬼神的犧牲，即所謂「太牢」，而太牢的使用，又是周禮中最高等級的禮節。所以，牛尊應含有特殊而深刻的禮制意義。據《周禮》記載，周人有一種「裸祭」的儀式，是一項專門為死者進行的灌祭。祭時以酒獻於死者，死者不能飲，便灌注於土地。舉行這種儀式時，酒具一般都為特製器。而特製器大多作鳥獸形，鑿背納酒，從口吐出，澆灌於地。牛尊正是這種祭禮用器。

1966 年，陝西寶雞市岐山縣京當鄉賀家村出土的西周青銅牛尊，是一件典型的青銅擬形器。這件牛尊通高 24 釐米，身長 38 釐米，腹深 10.7 釐米，重 6.9 公斤，現藏陝西歷史博物館。牛尊整體造型呈佇立伸頸翹首狀，雙眼圓睜，張耳抱角，身長體中空渾圓，四腿粗壯。鼻作流呈鳥喙下頜狀，背上開方口置蓋，覆瓦狀蓋面上鑄虎鈕，虎頭與牛頭朝向一致，虎頭大，昂首豎耳揚尾，長脊下壓，四腿粗壯有力，體微後縮作準備撲攫勢，生動塑造了這種大型獵食動物搏擊前的瞬間形態。牛尊頭向前伸，口鼻連在一個圓面上，顯得特別粗大。鼻下有流，以便斟注。雙目圓睜突出，眉額以陰線刻飾。雙角呈圓弧狀方扁形，表面陰刻表示角節的陰線。兩耳左右平伸。軀體渾圓壯實，尾巴緊縮臀後。四足為圓柱形短足，牛蹄二趾。四足挺直，穩定有力。牛背上鑿方孔，孔上加蓋，蓋與牛背以環鈕相連。蓋上立虎鈕，虎形敦厚，造型與牛尊類似。整體器型似牛形，其造型生動而比例勻稱，莊重大氣。

卣為盛酒器，青銅禮器之一，盛行於商和西周時期，通常商朝的卣多橢圓形，西周則多圓形，造型口小腹大，有器蓋和提梁，底部有圈足或腳足，西周末期以後沒有再出現過這類酒器。日本京都泉屋博物館收藏的虎食人卣，（圖 2-3）通高 35.7 釐米。是一件典型的商代晚期動物擬形青銅器雕塑。

器物呈現人虎相搏，虎噬人驚心動魄的瞬間。卣通體作虎形提梁狀，以後足及尾作支撐，前爪抱持一人，張口咬食人首。人手縛虎肩，腳踏於虎後爪上，轉身向左側視。虎兩耳豎起，牙齒鋒利，面目猙獰。這件青銅卣裝飾圖案豐富，製作工藝精美，器身匯集了饕餮紋、夔龍紋、玄鳥紋、虎紋、鹿紋、蛇紋、魚紋等裝飾，器物表面大部分呈黑色，局部留有綠鏽，它和許多出土於湖南地區的商代晚期青銅器一樣，以人獸為主題，虎食人卣所表現的是「猛虎食鬼」的神話，遠古時代的人們在狩獵過程中常常與猛獸搏

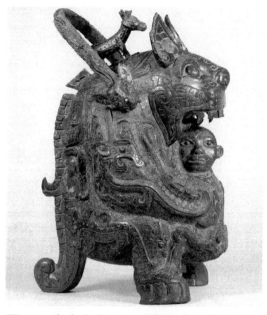

圖 2-3　虎食人卣（圖片採自《中國青銅器全集·第 1 卷·商 4》圖版，文物出版社，2007 年 11 月）

鬥，於是，某些帶有神巫氣息的動物造型頻繁出現在商中晚期青銅禮器中，動物造型的青銅器應該是當時現實生活的再現，或者是對自然之神的獻祭。

　　觥是發現數量不多的青銅酒器，屬於飲酒器中容量較大的一類，即所謂的觥籌交錯，宋代《博古圖》、《續考古圖》將之與匜混淆。根據其龐大的體量與重量，觥也作盛酒器，多為橢圓形，口上前有流，後有把手。《禮圖》云：「觥大七升，以兕角為之。」又有許慎《說文解字》釋「觵」（觥）云：「兕牛角，可以飲者也」。說明觥的出現與牛角形狀有關，觥本應是以兕牛角製成的飲酒器。遠古時代的牛角很可能是最早的飲酒器具，而青銅觥的造型也可能正是由此發展而來的器型。目前考古發現的觥，多與牛頭相似，從這種器物的發展演變軌跡可以看出，觥最初可能似一有流的瓢，上有蓋，蓋覆流處有獸頭並向上昂起，後有鋬，下有圈足的造型。後來有些觥雖發展成動物造形，有的前端為羊體，後端為牛首，但是它仍舊沒有脫離牛角這一母體造型。1976 年 12 月，陝西寶雞市扶風縣法門公社莊白村南發現一批西周窖藏青銅器。該窖藏器物共 103 件，折觥便是其中之一。整體器型似帶牛角獸形，

通高 28.7 釐米，腹深 12.5 釐米，口寬 11.8 釐米，口橫 7 釐米，重 9100 克。觥體呈長方形，前有流，後有鋬，分為蓋與器身兩部分。蓋的頭端呈昂起的獸形，高鼻鼓目，兩齒外露，長有兩隻巨大曲角，兩角之間夾飾一獸面，從頭頂處開始在蓋脊正中延伸一條扉稜直到尾部，頸部這段的扉稜做龍形，兩側各飾一條卷尾顧首的龍紋浮雕。蓋的頸部以下，裝飾有饕餮紋面，在饕餮紋飾的頭端加鑄了一對立體的獸耳。器身曲口寬流，鼓腹，每邊的中線和邊角都飾有透雕的扉稜式脊，組成幾組饕餮紋面，器型顯得莊重大方。紋飾通體分為三層，以獸面紋、夔紋為主紋，雲雷紋為地紋。其間配以象、蛇、鴞等動物紋。觥體後部有一鋬，上部造型為龍角獸首，中部為鷙鳥，下為垂卷的象鼻，兩側還塑造著突出的象牙，圈足扉稜間裝飾回龍紋。

西周中晚期的青銅器從重酒器轉向重食器的禮制制度過渡，此時的列鼎制度、編鐘制度和賜命作器之制已成風氣。新器形端莊厚重，紋飾多為動物變形，或流轉舒暢，或朴質簡率。作器鑄銘盛行於世。

在青銅器上紀事和銘文之風最早出現在商末，其風氣延續至秦滅六國，歷經 800 餘年，通常稱其為金文。因商周青銅禮器以鼎為代表，樂器以鐘為代表，故「鐘鼎」是商周青銅禮器的統稱，因此青銅器銘文也稱作鐘鼎文，鑄刻銘文是西周青銅器造型藝術的一大特徵，除此之外，青銅器銘文還具有很重要的史學價值。

「民之初生，自土沮漆」、「有卷者阿，飄風自南」、「居岐之陽，在渭之將」、「鳳凰鳴矣，于彼高岡」、「蒹葭蒼蒼，白露為霜」。《詩經》中的這些詩句，描繪的是三千年前周人的統治中心周原（今寶雞岐山、扶風一代）的自然風貌，近代此地因出土大量青銅器，並且多數器物鑄刻銘文而著稱，因此，周原也被認為是周文化的發祥地。

1963 年出土於陝西寶雞賈村鎮（今寶雞市陳倉區）的何尊，是西周早期貴族何鑄造的一件青銅酒器，為周成王時期的青銅器，整體器型莊重大氣，器身飾以獸面紋。（圖 2-4）上世紀七十年代，馬承源先生首先發現何尊上刻有十二行共一百二十二字銘文，銘文記載了周成王五年遷都洛邑（今洛陽）的重大歷史事件，其刻記時間為成王五年四月丙戌這天，地點在寶雞岐山周

王室。銘記內容為成王諄諄訓誠宗室子孫，要光前裕後，發憤圖強。銘文中「宅茲中國」，成為中國二字最早出現的文字記載，由於這件青銅器是名為何的貴族鑄造，因此馬承源先生將其命名為何尊。事實上在發現何尊銘文之前，史籍中對周王營建洛邑的史實早有記載，但是否在周成王時代遷都洛邑，學術界卻存有分歧，何尊銘文的發現正好印證了這一重大歷史事件的具體時間。與《尚書》中的〈洛誥〉、〈召誥〉、《逸周書‧度邑》等文獻記載相互印證，同時，中國兩字首次出現在青銅器銘文中，對於華夏文明意義重大。可見帶有銘文的青銅器往往承載著特定的歷史事件、社會制度等歷史文化訊息。青銅器上的銘文，字數多少不等。銘刻內容也不盡相同，大多是頌揚周王室祖先及王侯們的功績，紀錄重大歷史事件，也有關於當時祀典、賜命、詔書、征戰、圍獵、盟約等活動或事件的記錄，是當時社會歷史的最真實反映。

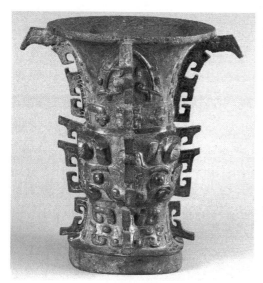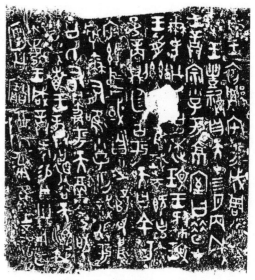

圖 2-4 何尊（左），何尊銘文（拓本）（右）（圖片採自寶雞青銅器博物院）

1976 年，出土於陝西臨潼零口鎮的利簋，又名武王征商簋，是西周早期青銅器，現收藏於（北京）中國國家博物館，通高 28 釐米，口徑 22 釐米，重 7.95 公斤。利簋器為侈口，獸首雙耳下垂，垂腹，圈足下連鑄方座。器身、方座飾饕餮紋，方座平面四角飾蟬紋。器底部鑄銘文四行共三十三字，記載

了甲子日清晨武王伐紂這一重大歷史事件，這段銘文所記內容具有重大史學價值。

西周晚期，青銅器刻鑄銘文的代表作有毛公鼎，此鼎因做器者為毛公而得名，清道光二十三年（1843）出土於陝西岐山，現藏於臺北故宮博物院。毛公鼎銘文長達四百九十七字，乃迄今發現字數最多的青銅器銘文，也是周宣王時代一道完整的冊命文書。銘文記載了周宣王為中興周室，革除積弊，策命重臣毛公輔佐周王室免遭喪國之禍，並賜給他大量財物，毛公為感謝周宣王，特鑄鼎銘記。鼎銘共分五段內容：其一，局勢不寧；其二，宣王命毛公輔佐治理國家內外；其三，賜予毛公王命之特權；其四，告誡勉勵子孫後代勤勉持國；其五，對毛公賞賜與褒揚。毛公鼎銘文是研究西周晚期政治、歷史的重要史料，也是金石書法藝術的重要作品。毛公鼎銘文是成熟的西周金文籀篆體，代表金石書法藝術的最高水準。字體風格沉穩厚重，氣象渾穆，筆意圓勁茂雋，結構方長，較散氏盤銘更端整，字體整齊遒麗，古樸厚重，和甲骨文相比，又更富於變化。宋代文人歐陽修、趙明誠皆好金石藝術，並對金石鐘鼎文作過仔細研究和著錄，分別收錄在《集古錄》和《金石錄》中。

春秋早期，各諸侯國普遍建立青銅鑄造業，儘管水準不一，但大國之器仍較精嚴。春秋中期至戰國，青銅器雕塑藝術及鑄造工藝技術水準再次出現高潮。列國青銅器趨向成熟，區域特徵明顯，北方秦晉、東方齊魯、南方荊楚的青銅器鑄造水準交相輝映。器物的生活實用性逐漸加強，祭祀功能逐漸消失。形制的創新，出現了許多譎奇精麗之器。以龍為主題的紋飾細密繁縟，人物活動的畫面創造性地作為器物裝飾出現。失蠟法和印模組範拼合法相繼產生，鑲嵌工藝相當成熟。銘刻文字注重美化。渾鑄、分鑄、熔模鑄造三種青銅鑄造工藝技術成熟完備不斷發展，戰國時期，荊楚地區的青銅器具有高超的鑄造技術，其主要特點是成熟的失蠟鑄造法的運用，器體出現精雕細鏤的鏤空裝飾與繁密的花紋裝飾，並在器物上攀附多種圓雕動物造型，如河南淅川下寺出土銅禁、湖北隨縣曾侯乙墓出土的曾侯乙盤、青銅冰鑑等，以紋飾繁縟細密而著稱，曾侯乙尊盤口沿的蟠螭紋鏤空花紋，分為高低兩層，內外兩圈。每圈又分十六組花紋，每組花紋由形態不一的四對蟠螭紋組成。表

層紋飾互不關聯，彼此獨立，全靠內層銅梗支撐，而內層的銅梗又分層聯結，構成一個整體，具有玲瓏剔透、紋飾繁密的藝術效果。尊盤共裝飾有八十四條龍，八十組蟠螭紋，結構複雜，造型極盡繁瑣而又不失其整體的美觀奢華。

1923 年，河南新鄭李家樓春秋鄭國國君大墓出土的青銅蓮鶴方壺，一對兩件，為春秋中期鑄造，在高度上有細微差別，現藏於北京故宮博物院的一件高 125.7 釐米，稱「立鶴方壺」，河南博物院藏收藏的高 126.5 釐米，稱「蓮鶴方壺」。兩件方壺的重量均為 64.28 公斤，口為方形，長 30.5 釐米，寬 54 釐米。壺身為扁方體，壺的腹部裝飾著蟠龍紋，龍角豎立。壺體四面還各裝飾有一隻神獸，獸角彎曲，肩生雙翼，長尾上捲。圈足下有兩條卷尾獸，身作鱗紋，頭轉向外側，有枝形角。承托壺身的卷尾獸和壺體上裝飾的龍、獸向上攀援的動勢，互相呼應。壺蓋被鑄造成蓮花瓣的形狀，一圈肥碩的雙層花瓣向四周張開，花瓣上布滿鏤空的小孔。蓮瓣的中央有一個可以活動的小蓋，上面有一隻仙鶴站在花瓣中央，仙鶴似乎在昂首振翅，正在翹首望著遠方，造型靈動。遍飾於器身上下的各種附加裝飾，不僅造成異常瑰麗的裝飾效果，而且反映了春秋時期青銅器鑄造技術的高超水準。

戰國晚期的器物形制崇尚精、巧、細，胎壁勻薄、規矩，紋飾的纖細繁縟達到前所未有的精密水準。戰國晚期，出現了大量反映人們日常生活場景的實用器青銅器，現藏於四川博物院的水陸攻戰圖青銅壺（水陸攻戰紋銅壺），於 1965 年出土於成都市百花潭中學基建工地，銅壺上的圖像採用錯金銀製作工藝，內容豐富、結構嚴謹。壺身的三圈紋飾將壺分為四層，畫面反映出戰國時代社會生活的各個側面，這在古代工藝與藝術史上是一個飛躍，這一青銅裝飾圖畫，對漢代畫像石、畫像磚的藝術表現產生直接影響。此時，中國的青銅時代已接近尾聲，而青銅器的製造和發展並未就此停滯不前，而是以嶄新的面目出現在秦漢時代。

二、巴蜀青銅雕塑

古代巴蜀兩地彼此相鄰，其文化面貌有很多的相似性。據考證，三星堆文化是中原夏人的一支從長江中游經三峽西遷成都平原、征服當地土著文化

而後形成。因此三星堆青銅鑄造技術是中原夏商文化與巴蜀文化交流融會、互補互融的產物。古巴蜀人在文化互補互融中創造出了具有自身特色的文化，儘管三星堆文明在其起源、形成和發展過程中受到中原文明諸多影響，借用了中原青銅器和陶器中的某些形式，但從整體上看，仍然具有明顯的地域特徵，因此巴蜀地區是中國古代青銅文明的起源地之一。

據《華陽國志》記載，古蜀國「有蜀侯蠶叢，其目縱，始稱王……次王曰栢灌。次王曰魚鳧。」根據史學家研究，三星堆文化早期的寶墩文化出土的青銅器大多是祭祀用品，表明古蜀國的原始宗教體系已初步形成。在這些祭祀用品中，帶有強烈的蜀國地域文化特點，特別是大型青銅雕像、金杖等。他們以金杖作為神權及王權的最高象徵。自 1931 年以來在這裡曾多次發現祭祀坑，坑內大多埋藏玉石器和青銅器。1986 年發現的兩座大型祭祀坑，出土有大量青銅器、玉石器、象牙、貝、陶器和金器等。金器中的金杖和金面罩製作精美。青銅器除罍、尊、盤、戈外，還有大小人頭像、站立人像、爬龍柱形器和銅鳥、銅鹿等。祭祀坑出土的青銅器，被認為是商末周初蜀人祭祀天地山川諸自然神祇的遺跡。這批青銅雕塑共有幾十件，其中人頭像和面具數量最多，面目造型誇張詭異，神態威嚴，氣勢逼人。透出令人恐懼的神巫氣息，（圖 2-5）據史料記載，三星堆面具造型為蜀人祖先的形象，其中一件大型青銅立像，連座高 2.62 米，大眼直鼻，方頤大耳，戴冠，穿左衽長袍，佩腳鐲，雙手抬於胸前呈握物狀，有專家推測有可能是主持巫術活動的祭司，亦或是一位古蜀人膜拜的神像。此外，在三星堆祭祀坑發現的一顆巨大的神樹造型奇特而神祕，通高 3.96 米，殘高 3.59 米，底座圓盤直徑為 92.4–93.5 釐米，圈上三足呈

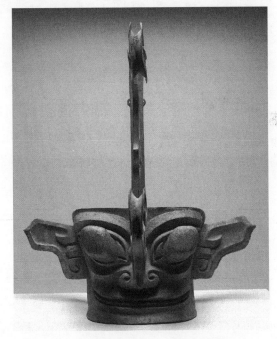

圖 2-5 三星堆青銅面具（陳雪華攝影）

拱形，狀似樹根，座上為樹幹。枝上掛有花蒂、果實27種，九隻鳥傲立其上，主幹一側倒立一條巨龍，龍身飾短劍、人手、樹葉，這棵神樹可能具有宇宙樹或生命樹的象徵意義。青銅神樹底座造型為三山相連，山上及底座均有雲紋裝飾。樹幹從山頂正中間生出，上有三層樹枝，每層又包含三個枝丫，其中一個枝丫呈上揚狀，並立有一隻神鳥，另外兩個枝丫則鑄有火輪呈下垂狀，枝丫端均長有果實，根據其整體造型形象推測，這正是古代神話傳說中的「扶桑」，即上古時代的「社」樹。通常被建立在社壇之上，用以象徵國家。古人根據測算風雨之日，獲知天地之道，祭祀天地神靈，是上古社會不可或缺的一部分。遠古傳說中，世界上共有兩棵扶桑樹，分別位於東西方的中心。它們是太陽神鳥的家園，依賴於神樹而生存，神鳥日升而起，日落而棲，但都不會離開扶桑，十隻神鳥輪換接替成為太陽，餘下的九隻在樹上棲息。蜀人將太陽鳥奉為神巫，由此可見一斑。

　　三星堆青銅雕塑的神巫形象與中原青銅擬形器的動物、人物造型有著共通的文化根源，即遠古時代人類對自然與神巫崇拜的延續。三星堆祭祀坑中又出土了多種形態的青銅人頭像，表明當時蜀人有多種神祇的信仰。而三星堆發現的青銅雕塑是目前所知青銅時代最重要的一批獨立圓雕作品，其造型風格在中國古代雕塑史上極為罕見。

三、雲南古滇國青銅雕塑

　　兩千多年前的古滇國墓葬群，分布在雲南昆明滇池周圍，20世紀50年代，在雲南晉寧石寨山、江川李家山等地出土超過萬件青銅器。以其絢麗的古滇文化神韻，濃郁的雲南少數民族風格和先進的鑄造工藝而形成獨特的青銅雕塑藝術風格，學術界習慣上把戰國時期到東漢時期在滇池地區出現的青銅文明稱之為滇文化，考古證實，古滇國人已經懂得使用模具鑄造青銅器，而且對青銅合金冶煉技術也已熟練掌握。

　　雲南晉寧石寨山和江川李家山滇王室和貴族墓葬，出土的大量的青銅貯貝器，是象徵古滇族國王權威的禮器。其中最具特色的是銅鼓形貯貝器，反映出古代滇族社會生活的各種場面，如戰爭、紡織、詛盟、納貢、祭祀等現

實生活場面。此外，貯貝器上還刻畫有上倉及放牧等圖像，從中可知古代滇族人習慣於把所有的社會歷史和現實生活通通地鑄刻在貯貝器上。雲南江川李家山古墓出土的一件戰國牛虎銅案，現收藏於雲南省博物館，整體由兩牛一虎構造而成，通高 43 釐米、長 76 釐米。整體造型為一頭大牛，大牛腿間站著一頭小牛，大牛呈站立狀，牛角沖天，牛背凹成橢圓形大盤。牛腹被挖空、大牛的前後腿間橫梁上站立一小牛，大牛的尾部裝飾一猛虎，猛虎雙目有神，虎視眈眈地注視著前方。虎身上紋飾精細，作攀爬狀緊緊抓住大牛的後胯。

現藏於（北京）中國國家博物館藏的詛盟青銅貯貝器，（圖 2-6）為西漢時期鑄造，通高 51 釐米，蓋徑 32 釐米，底徑 29.7 釐米，出土時器內貯貝 300 餘枚。器物上鑄一間干欄式房屋及圓雕人物 127 人（殘缺者未計入），以干欄式建築上的人物活動為中心，表現了滇王殺祭詛盟的祭祀場面。器身呈筒形，腰微束，兩側有對稱的虎形耳，底部為獸爪三足。房屋建築主要由屋頂和平臺構成。屋頂呈人字形，平臺由小柱支撐，上面高凳上垂足坐一祭司。祭司的周圍放置十六面青銅鼓，其左前方和右側均為參與祭祀者，面前擺放著祭品。平臺左右兩側為剖牛刑馬、屠豕宰羊等場面。平臺之後有擊打青銅鼓和錞于的待刑的裸體男子，還有持器盛物的婦女等，其場面極為血腥。

在古滇國墓葬出土的青銅器中，還有很多表現古滇族人殺牛祭祀的場面。根據古滇人的習俗，每年的春播季節都要舉行剽牛祭祀活動，在祭祀時，人們會舉行一場殺牛的儀式，將牛作圖騰崇拜，祈求神

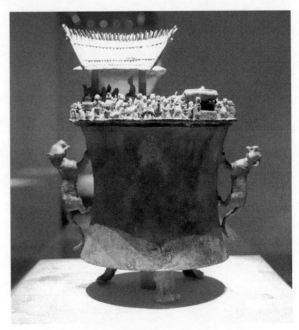

圖 2-6 詛盟青銅貯貝器（陳雪華 攝影）

靈的護佑。如天子廟出土的殺牛祭柱場面貯貝器，畫面中的銅柱代表神靈，牛被牽至柱前，八人忙於拴繫，牛前腿被捆在祭祀專用的圓柱上，柱旁有一人緊拉捆牛繩，還有一人緊拽牛尾，場面血腥而驚心動魄。在這件剽牛祭祀場面中，一位古滇族長老將牛頭放在牛虎銅案上，一群族人忙於剽牛祭祀，表達古滇族人對神靈的虔誠，祈禱風調雨順，五穀豐登。扣飾為滇文化青銅器中較有特色的另一類禮器，古滇國墓葬出土的青銅器扣飾形狀各異，有鏤空、鑲嵌、浮雕等形式。其中的圓形猴邊銅扣飾、空心銅牛頭扣飾造型很有特色。

中原和南方青銅器素有「中原地區以鼎為尊，南方則以銅鼓為貴」的說法，西元前七世紀，當中原青銅文明逐漸衰落時，與中原青銅文明中「鼎」一樣占有重要地位的銅鼓，開始在南方各部族中誕生和流傳。雲南古滇國是雲南銅鼓的發源地，據考古資料，銅鼓起源於作為炊具的銅釜，隨著社會的發展，成為祭祀和慶典活動的禮器，還被奴隸主用作召集部落的重器，隨後逐漸演化成為顯示奴隸主貴族財富和權威的禮器。1919 年，文山廣南縣出土的石寨山型銅鼓，是繼楚雄萬家壩銅鼓之後又一種頗具代表性的銅鼓，鼓面鼓身的花紋優美、線條流暢，工藝精細，古滇國人視銅鼓為通天神器而頂禮膜拜。

四、北方草原民族青銅雕塑

十九世紀末，幾個來自歐洲的探險家在鄂爾多斯高原阿魯柴登的茫茫沙海中曾發現一頂金冠。這頂金冠是用純黃金製成，分上下兩部分，重約 1400 克，上部冠飾是一支展翅欲翔的雄鷹，腳下的半圓形球體上浮雕一周狼噬咬盤羊的圖案，金冠融鑄造、鍛壓、錘打、抽絲等先進技術於一身，金碧輝煌、氣勢磅礴、製作精美。經考證，金冠是早期北方游牧民族——匈奴人的遺物，通常這樣的頭冠為地位顯赫、馳騁戰場的匈奴王頭飾。據《史記·匈奴列傳》記載，匈奴「士力能彎弓，盡為甲騎，……其長兵則弓矢，短兵則刀鋋。」秦漢時，北方草原的東胡、匈奴、鮮卑等幾隻游牧民族先後建立了軍事力量，其勢力遠及中亞，由於這些政權建在今內蒙古草原一帶，從十九世紀末葉開始，在北方長城沿線地帶陸續出土了大量以裝飾動物紋為特徵，具有濃郁的

游牧民族文化特徵的青銅及金銀製品，因以鄂爾多斯地區發現數量最多、分布最集中、最具特徵而被稱作鄂爾多斯青銅器，或稱綏遠式青銅器和北方式青銅器，西元前四世紀，這一地區出現大量青銅和金銀裝飾性圓雕和透雕牌飾鑄造工藝。鄂爾多斯青銅器多為實用器，其中以銅牌飾最具特色，這些銅牌飾最大的特點就是結構緊湊，內容豐富、造型生動、工藝嫻熟。有些透雕牌飾如同一幅幅的剪紙畫，形象相互銜接，相互補充，顯得生動而富於想像，誇張的恰到好處。那些馬、牛、駝、羊、熊、狼等動物及狩獵的場面，處處洋溢著北方草原的文化氣息。（圖 2-7）在造型風格上既有華夏中原文化的影響，也表現出與歐亞草原游牧文化具有許多相似性。在鄂爾多斯地區發現大量的青銅器，而且又發現陶範、石範，這說明鄂爾多斯青銅器是在本地鑄造。那麼，它的銅礦資源就應該是和周邊地區通過貿易交往形式來得到的。這點在文獻記載當中只有極少的說明，鄂爾多斯不僅是聯接北方與中原文化的自然通道，還是各種政治勢力和軍事集團頻繁爭奪的地區之一；約從西元前 4 世紀的戰國時期，到西元 15 世紀的明王朝，中原歷代有多個王朝均在這一地區修築長城，其目的就是阻止北方民族南下，鄂爾多斯地區就成為各種文化、政治等資訊的集散地，正是中原地帶和北方高原地區的頻繁的貿易往來，使鄂爾多斯地區學會了中原青銅器製造工藝，並通過貿易得到了鑄造的原料。而事實上在漢代「絲綢之路」開通之前，就已存在著一條鮮為人知的溝通東西方文化交流的天然通道，即途經歐亞草原的青銅之路，因此，北方青銅雕塑是在多種文化融合下而形成的獨特藝術形式，成為中國古代北方草原青銅文明恢宏詩篇中精彩的樂章。

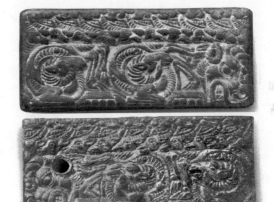

圖 2-7 鄂爾多斯青銅牌飾
（圖片採自厄文·哈里斯·個人藏品圖冊）

第三節　抽象與獰厲之美

　　青銅器與青銅器雕塑在概念上如同陶器與陶塑一樣模糊不清，他們同樣是與器物造型融為一體的雕塑形式，而青銅器雕塑最突出的美感，則表現為通體精美的裝飾紋飾和器物本身所投射出的神祕感和獰厲之美。

一、青銅器紋飾的抽象之美

　　史前雕塑藝術家在陶器和玉器的製作中，早已將天地自然和日月星辰以線刻和捏塑的方式記錄其中，而青銅時代的人類藝術創造正是沿著史前祖先的足跡躑躅前行。

　　青銅器通身裝飾有大量的抽象化圖案紋飾，可以說伴隨著青銅器的誕生，就出現了這種風格傾向，三角紋和乳丁紋是青銅器最早出現的紋飾，齊家文化的殘刀柄和七角星紋鏡，都裝飾著三角紋，二里頭青銅爵為最早裝飾有乳丁紋的青銅器。青銅器雕塑很少有獨立的肖像，不少的青銅器用人面形作為裝飾，如人面方鼎、人面鉞等，但這些人面卻不是什麼特定人物的面容，更多的器物是人的整體形象，如人形的燈和器座或者以人整體作為器物的一部分，如曾侯乙編鐘架有配劍人形雙手托舉住橫梁，銅盤下有幾個人形器足之類，這些人形大都是男女侍從的裝束，卻並非特定婢奴的肖像。與這一特點有連繫的青銅器動物形象大多數也並非自然界動物的再現，而是經過藝術塑造而神話化了的形象。青銅器雕塑裝飾紋飾具有複雜多變，種類繁多等特點，並具有強烈的抽象化裝飾意味。在空間擺布上變化多端。就整體器型而言，動物擬形器大多源於自然界的動物形象，局部裝飾則源於對自然界和現實生活的抽象化創造，比如山間的河流溪水被抽象為水渦紋；天上的雲朵被抽象為雲雷紋，而那些面目猙獰的獸面紋和饕餮紋，可解釋為上古人類對自然界充滿畏懼的一種想像和創造。

　　商周青銅器紋飾以動物紋為主，另有幾何紋、植物紋、雲雷紋、火紋、水紋、人面紋及人獸合體紋和建築紋等，春秋戰國以後的青銅器裝飾還出現了現實生活圖景等畫面。

　　動物紋一般又分為兩種，一是自然界中有原型的動物，如牛、羊、蛙、象等，另一種是動物的抽象變形，是古人創造出來的形象，屬於神話傳說中的動物。這類抽象變形動物主要有饕餮、夔、龍和鳳。而抽象化的幾何紋遍及青銅器的整體和局部裝飾，包括弦紋、線紋、網紋、方格紋、圈帶紋、目紋、雲雷紋、乳釘紋、勾連紋、雷渦紋、繩紋、瓦紋、竊曲紋、貝紋、鱗紋等。植物紋是以自然界的樹葉、樹及花卉為創作原型，此類紋飾多見於與其他紋飾（尤其與人物活動為題材的畫面）為伍，人物紋是模擬人的形象的裝飾紋飾，或以描繪人物活動場景作為裝飾的紋飾。前者包括人面紋、虎食人紋等，此類圖案多以浮雕形式表現。後者包括宴飲、舞樂、競渡、攻戰、採桑、狩獵及禽鳥、走獸等題材圖案。除多層次浮雕外，多為線刻或金銀錯成。建築紋是以建築作為裝飾圖案。如宮殿建築、樓閣屋宇等形象，這類裝飾紋樣多見於戰國時期青銅器。

　　從大量青銅器實物中可以看出，青銅器裝飾紋飾大多以誇張抽象手段來表現，很多抽象化紋飾出自於藝術家超現實的想像力。

二、青銅器雕塑審美的演變

　　殷商早期的青銅器已開始出現饕餮紋、夔龍紋等裝飾圖形。《呂氏春秋・先識覽》載：「周鼎著饕餮，有首無身，食人未咽，害及其身，以言報更也。」饕餮是殷人對於自然界中猛獸的抽象描繪，上古關於饕餮有兩種說法：第一種說法認為它們是原始社會圖騰觀念的遺留；第二種說法認為它們是祭祀鬼神祖先的犧牲。總之，饕餮在遠古時就被確立為貪婪凶猛的象徵，形象為抽象化的怪獸。從考古發現來看，這種饕餮紋飾最早見於龍山文化，良渚文化玉器上也多次出現這類紋飾，它們和青銅器上的饕餮紋很相似，說明兩者之間存在造型形式上的傳承關係。

　　饕餮紋是商及西周早、中期最為流行的青銅紋飾，其造型結構抽象化和程式化，為一猙獰可怖的怪獸形象，中間是鼻梁，鼻兩側是兩隻巨大的眼睛，眼睛下方有相對且上彎的勾紋，形似巨大的吞口和獠牙，吞口兩邊有銳利的爪，眼睛上面是一對鋒利的角，身體或尾部在眼睛兩邊左右對稱展開。饕餮

紋在商周青銅器中占主導地位，殷商中期，又出現了用雲雷紋襯地的複雜層次結構，其風格猙獰而富有凝重感，在河南殷墟出土的商鼎等器物中可見。殷商晚期的饕餮紋表現為繁褥細膩，變化多端，形狀各異，往往配以高浮雕的龍、虎、羊首、蛇首、牛首等，顯得格外猙獰恐怖，充滿神祕氣氛。從總體造型看，似虎似牛，從局部看，似龍似鳥。有些饕餮裝飾浮雕有多個層次，線條遒勁有力，細膩挺拔，浮雕和線刻之間轉換自如。

　　商周青銅器中出現的以饕餮紋飾為代表的圖騰形象，反映出上古時代人類與自然的抗爭。有種強烈的宗教情感表現在在青銅器雕塑整體造型上，凸顯出神祕詭異，氣勢逼人的猙獰之美。例如商代的虎食人卣、鴞尊、四羊方尊等器物，以及四川三星堆出土的立人像及生命樹等造型，都充滿著令人恐怖的氣氛。

　　早期人類對於自然的無奈、恐懼與敬畏都表現在青銅器雕塑上，用猙獰詭異的紋飾辟邪免災，增強自身的安全感。隨著生產力的發展，人類運用智慧、工具與猛獸鬥爭，從偶爾取勝，逐漸相持，到掌握主動以挑戰者的姿態出現，而進入了人尋獸而獵的時代，前一時期占主導地位的饕餮紋、夔紋數量減少，面積縮小。隨著社會生產力的不斷進步，在西周中晚期，饕餮紋、夔紋逐步過渡為富有優美韻律感的竊曲紋、環帶紋，再後來發展為清新的蟠螭紋、建築紋和人物生活畫面等，其間猙獰的可怖的怪獸面目逐漸減弱，直至消失。雲紋、夔龍紋、回紋滿飾於器物腹背及足部。紋飾構圖疏朗，線條粗闊，作大塊面布局，造成恢宏豪放的氣氛，給人以疏朗流動的藝術美感，使器物造型本身的呆滯感也因此轉化為具有生命的情感，掩瑕為瑜。這種大塊面裝飾的舒朗風格，與商末周初神祕詭奇的作風形成強烈對比，反映出人們的審美情趣發生了變化，神祕性減弱而理性增強。春秋戰國時期，政治變革、學術爭鳴空前繁榮。青銅器的應用則是鐘鳴鼎食的組合，已失去彝器和禮器的特性，向生活日用方向發展。青銅器不僅造型依據人的尺度設計，裝飾上一反商周時期的細膩繁茂、神祕猙獰而趨於簡明、質樸、靈巧新穎。

第三章　墓葬陶俑——來自陰宅的世俗風情

　　墓葬陶俑是中國古代雕塑的一大類，始於春秋末期，秦漢和隋唐是墓葬陶俑雕塑的兩個發展高峰期，在中國幾千年的墓葬文化中，墓葬陶俑是古代等級制度和生命觀的物化反映，儘管如此，墓葬陶俑仍越過種種禮制、等級的禁錮，透過幽暗的冥界，一次次攀上雕塑藝術的巔峰，在遠古彩陶工藝基礎上不斷推陳出新，用最簡約的陶材記錄和書寫著人間萬種風情，在古代雕塑藝術史上高潮迭起。

第一節　俑與殉葬文化

　　夏商周三代多為土坑葬，一些等級較高的貴族墓葬中常常會隨葬青銅禮器、玉器等物品。除此之外，墓葬中往往還有殉人和殉牲，有的殉人多達百餘件，甚至更多。春秋戰國時期，墓葬封樹制度逐漸形成並完善。所謂「封」，便是以土堆積成土丘，即人們通常所說的墳丘，並在土丘上植樹作為標識，封樹的形成為墓葬增添了許多莊重感，並明確了墓葬的位置和等級。

　　所謂人殉制度，就是用活人或者活牲畜為死去的氏族首領、長輩、奴隸主殉葬。人殉制度早在原始社會就廣為流傳，隨著社會生產力的發展，人在勞動中的作用得到了重視，這時，奴隸主嘗試用特製的物品來象徵、替代真

人或牲畜，於是，就出現了以俑替代真人的殉葬品。

《史記・殷本紀》記載：「帝武乙無道，為偶人，謂之天神，與之博。」漢代鄭玄在《禮記・檀弓》中對俑的解釋為：「俑，偶人也。有面目，機發有似於生人。」後來，俑特指用木頭或陶製成的偶人，一般指人形的殉葬品。

俑是社會進步的產物，也是社會陋習的產物。在孔子看來，人死後，不能當死人看待，給他們陪葬一些無用的東西，這樣就無法體現「禮」和「孝」，而如果把死者當作活人來看，最好的辦法就是給死者陪葬神明之器，即指「備物而不可用也」的明器，也稱作冥器。指專為死人加工的形象上相似，而沒有實用功能的器物。例如瓦器，製作粗陋，不能盛放物品。再如笙竽一類樂器，各個發音不準而無法真正演奏。對待人形明器，孔子贊成用芻靈，反對用俑。芻靈是用草紮成的初具人形的殉葬品，符合神明之物的標準，而俑太過於像真人，在孔子看來這無異於人殉，因此以俑替代人殉制度在春秋時各家思想不盡相同，曾產生過激烈爭辯。

西漢時期，儒家思想成為社會主流思想，其核心仍是「禮」，孔孟認為禮以孝為根本，漢代統治者認為「忠臣出孝門」、「人臣孝則事君忠」。「孝」作為儒家社會倫理思想的基礎，對古代社會的行為規範和社會秩序的穩定起到重要作用。它的社會結構從下至上依次為：家庭、家族、宗族、皇權。並由此產生了等級分明的社會關係和墓葬制度，從國家到個人墓葬之禮是孝道的具體表現。自西漢之後，歷代墓葬之禮雖有所增減，但等級分明，長幼有序。不同社會地位的人受到的墓葬待遇各異。具體到明器的擺放位置、數量、尺寸、材料和內容等。

秦代統一中國而形成帝王統治，使得墓葬的等級制度更加明顯，秦漢時帝王墓葬中隨葬陶俑數量大規模增加，對於這種風光大葬的風氣，東漢王符在《潛夫論》中批評說：「或至刻金鏤玉，多埋珍寶，偶人車馬，造起大塚，廣種松栢，廬舍祠堂，崇侈上僭。」漢武帝一向以勤儉廉政而為世人稱道，當其駕崩後，陪葬品數量之多也令人震驚。據史料記載，漢武帝的茂陵曾遭到赤眉軍和董卓軍隊的兩次盜挖，即便如此，今茂陵博物館仍有 4000 多件漢武帝茂陵陪葬墓出土的文物，可見漢代厚葬風氣之盛。1990 年，漢景帝陽

陵從葬坑發現陶俑數量數以十萬計，隨葬時陶俑均身著絲綢。漢成帝曾批評公卿列侯宗親近臣隨葬品過度，但漢代修建陵墓耗資最大的也是漢成帝。《漢書・陳湯傳》載：「國家罷敝，府藏空虛。下至眾庶，熬熬苦之。」秦漢之後，歷朝各代皇帝及宗室顯貴墓葬祭禮的奢靡之風愈演愈烈，隨葬墓俑數量僭越墓葬禮儀製度也就不足為奇。據《後漢書・禮儀下》記載，東漢喪葬製度規定限製俑人數量，只用「輓車九乘，芻靈三十六匹」，然而真正能做到的少之又少。再以唐代為例，《唐六典・甄官署》中對明器包括偶人的使用有明確的規定：「各視生之品秩所有。」但《舊唐書》卷四十五載：「近者王公百官，競為厚葬，偶人像馬，雕飾如生。徒以眩耀路人，本不因心致禮。更相扇慕，破產傾資。風俗流行，遂下兼士庶。」可見，當時互相攀比墓葬陶俑數量及製作的精美已成世風。1952 年西安東郊發現一處墓葬，為唐天寶四載（745）內侍員外郎蘇思勖墓，出土墓俑約 200 件。內侍員外郎為唐代六品官，按照規制，只能隨葬墓陶俑 40 件，而所出土陶俑的數量遠遠超出了墓主的身分和地位，這些不同程度的僭越現象，說明古代社會從貴族到普通百姓都存在對墓葬陶俑數量的追逐和攀比。

第二節　陶俑主題內容的世俗化演變

「葬者藏也」，古代墓葬中出現隨葬品的源頭可以追溯到距今一萬八千年前的山頂洞人。那時的人們將死去的同伴埋藏在山洞中，並在屍體周圍灑上赤鐵礦粉，以表達對死者的哀思。而那殷紅的赤鐵礦粉則是人類最早、最樸素的隨葬品。

陶俑是中國古代墓葬中數量最多的隨葬品，中國古代厚葬之風興於秦漢，盛於隋唐。在古代傳統觀念中，生死為頭等大事，人們對待死亡的態度亦如對生命的誕生，因此，古人把陽間的住所稱為陽宅，而把死後的墓穴稱作陰宅。生命永恆而靈魂不滅，人的靈魂可以超越生死兩界而與天地齊壽是中國古人的生命觀。尤其是古代帝王對於死後的墓葬更是「事死如事生」，往往從登基就開始為身後營建冥宮，並完全效仿生前的情景，因此墓葬陶俑也很自然的成為數量最多的隨葬品。其內容之廣泛，形象之生動，展現出不

同時代不同地區的世俗風貌。雖然深埋於地下，但卻始終暈染著人間煙火，它們身披華麗的外衣，盡顯墓主生前的榮華富貴。

一、秦俑

秦漢之前的陶俑罕見有實物，到目前為止發現最早的墓俑是春秋晚期的陶俑、鉛俑、銀俑，戰國時的墓俑多為楚地木俑，一般為彩繪片狀或站立狀。而大量的墓葬陶俑出現在秦漢之際。秦漢陵墓中出土大量墓葬陶俑，尤其是秦始皇陵兵馬俑的發現，標誌著中國秦代的墓葬陶俑雕塑已經具有相當高的寫實性表現力。

秦始皇陵是中國第一座封建帝王陵墓，始建於秦王嬴政元年（前246），完工於秦二世二年（前208），共建造三十八年。《史記·秦始皇本紀》記載：「始皇初即位，穿治驪山；及并天下，天下徒送詣七十餘萬人，穿三泉，下銅而致椁，宮觀百官、奇器珍怪徙臧滿之。」從史籍記載內容可看出，秦陵營建所耗費的人力和物力。從現發現的大量隨葬兵馬俑證明秦始皇在死後，依然要將生前的一切榮耀帶入地下，也正符合所謂的「永生」。

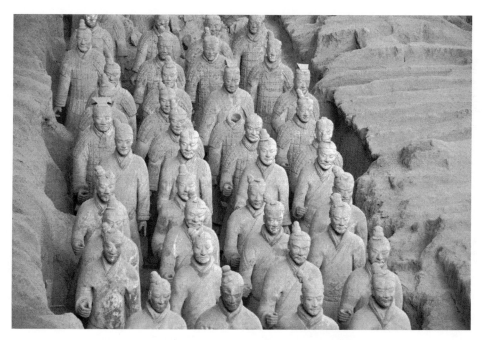

圖 3-1 秦始皇陵 1 號坑兵馬俑（陳雪華攝影）

1974 年，陝西臨潼秦始皇陵東側 1500 米處的西楊村村南發現三座兵馬俑隨葬坑，坑裡的兵馬俑與真人真馬等高，總數量達 8000 件（圖 3-1），被譽為世界第八大奇蹟。這一發現也是秦代由陶俑逐漸替代人殉制度的佐證。從已發掘的情況看：一號坑為右軍，二號坑為左軍，三號坑為指揮部。坑中陶俑以軍陣布局排列，整齊有序，這些成千上萬的陶製兵馬俑象徵著守衛秦國疆域的宿衛軍。

秦俑主要有人俑（軍吏俑、士兵俑）和馬俑兩大類。軍吏又有高、中、低三級之分，普通軍吏與將軍的髮冠明顯不同，甚至鎧甲也有區別。士兵俑包括步兵、騎兵、車兵三類。根據實戰需要，不同兵種的裝備各不相同，而坑中最多的是武士俑，僅就現在已發掘出土的 6000 多件真人大小的武士俑來看，可分為戰袍俑、盔甲俑，從職能上可分為前鋒俑、立射俑、跪射俑、騎兵俑、馭手俑、車士俑、武官俑、將軍俑。士兵俑身高在 1.75–1.96 米。馬俑也與真馬大小相仿，大多數兵俑配有真實的青銅兵器，有刀、矛、戈、戟、鉞、劍、標槍、箭鏃、弩機、弓箭等，身穿鎧甲，胸前有彩線挽成的結穗，坑中浩大的兵馬俑軍陣，被稱為大秦帝國地下軍團。

秦俑是已發現規模最大的墓葬兵馬俑，俑像具有很強的寫實表現風格，每件秦俑的臉型、身材、表情、眉毛、眼睛和年齡都有不同的差異。研究發現，秦俑所採用的主要製作手法是模製與手塑相結合，以分段製作的方法進行成批製作，其基本步驟為：先用模具脫出身軀部分，再用幾十種模具製成不同的頭型和四肢，然後再拼合整形，手塑出不同人物的面部細節，最後再裝貼預製成型的耳朵、嘴、鬍鬚、頭髮、帽冠等部件。秦兵馬俑用泥塑形，待燒製成灰陶後再施彩敷色。一件造型逼真的秦俑往往集圓雕、浮雕、線刻，彩繪於一體。包括鎧甲的編綴、鞋底的針腳細節刻畫都細緻入微，最為突出的是秦俑的面部五官刻畫，其塑造手法嫻熟、洗練。人物表情豐富、形象鮮明、個性突出，或威武剛毅，或沉著冷靜，或憨厚樸實，例如，某些將軍俑額頭刻有皺紋，以加強年齡體貌特徵。陶馬造型也頗為具象寫實，個個昂首挺胸，體態剽悍矯健，表現出秦國軍隊的威武雄壯。

秦俑造型高度寫實性風格的形成，與當時人殉制度的廢止有很大關係。

秦國人殉制度雖然較中原地區要晚，並且史書記載秦獻公於西元前 384 年下詔「止從死」，明確廢止人殉制度，然而在秦獻公死後，人殉制度在秦國卻依然盛行。秦始皇是一代暴君，因此在他的陵墓中仍有宮人及工匠殉葬者「記以萬數」，但也不難看出此時的模擬墓俑正在取代人殉，也從某種程度上推動了秦俑製作的寫實性，越模擬也就越符合人殉的習俗。在這一習俗的驅使下，秦俑的大小尺寸及造型與真人接近也就不難理解了。秦俑的製作技術，是在遠古製陶工藝和戰國陶俑製作技術的基礎上發展而來的，並融合了當時各國的工藝技術，因此在製陶工藝及繪製工藝上都具備相當成熟的工藝技術和藝術水準。

秦始皇在位期間一向好大喜功，《史記》卷六〈秦始皇本紀〉記載秦始皇二十六年（前 221），「大酺，收天下兵，聚之咸陽，銷以為鍾鐻，金人十二，重各千石，置廷宮中。」據說，當年秦始皇收繳天下兵器鑄成十二件大型銅人，每件重達幾十萬斤。史書還記載，秦始皇一生五次巡遊並喜好刻石紀功，有關研究者認為，秦國祖先為游牧民族，因此，秦陵為坐西面東，這種建造陵墓的風水朝向似乎符合游牧民族的習俗。秦陵東門大道，正對東海的方向，也有人認為，秦陵地下大規模的軍隊布局構思意在表示秦始皇即使在冥國的世界裡，也要面朝東海統率秦軍。而兵馬俑坑也恰恰發現於秦陵的東側，說明這些兵馬俑坑道也是秦陵整個陵園建築構思的一部分，也完全符合古代帝王事死如生的人生哲學。

二、漢俑

西漢早期，大規模的兵馬俑從葬之風仍然盛行，但在體量上遠不及秦俑，高度一般相當於真人的三分之一。漢兵馬俑坑承襲秦俑遺制，在藝術表現形式上較為寫實，軍陣以騎兵為主，戰車已不見，手中所持多為象徵性的木質兵器。俑像整體頭大，身體細長，細部與性格的刻畫生動傳神。

西漢早期的大型兵馬俑群以陝西咸陽楊家灣和江蘇徐州獅子山兩地的出土為代表。1965 年，在陝西咸陽楊家灣漢高祖長陵的 11 個隨葬坑出土騎兵俑 583 件，步兵俑 1800 多件。步兵俑和騎兵俑排成俑陣，騎兵俑高約 68 釐米，

步兵俑高約 44-48 釐米，再現了漢初中央軍事力量。楊家灣漢俑面寬唇厚，多蓄鬍鬚，單純洗練，神態威武，與秦俑健壯強勁的體貌特徵相一致。楊家灣兵馬俑的彩繪也保存較好，這在漢俑中也是非常罕見的。楊家灣兵馬俑周身彩繪有紅、白、黑、綠、黃、紫等不同的顏色。立式俑的鎧甲多繪有甲片，袖口、領口、帽、靴等處也都彩繪。陶馬形象昂首翹尾、胸體寬闊、額寬腰短，尤為挺拔駿逸，顯得威風凜然，加上龐大的軍陣，彰顯出漢初國力的強盛。

1984 年在徐州東郊獅子山，當地民工發現了埋藏於地下二千多年的西漢楚王陵兵馬俑坑，出土四千餘件彩繪兵馬俑，分布於六條俑坑，由步兵、車兵和騎兵組成。步兵中有高大幹練的官吏；也有一身戎裝的普通士兵，如持長械俑、弓弩手俑、髮辮俑；車兵中則有身著鎧甲的甲冑俑和駕駛戰車的馭手俑；騎兵俑造型剛勁勇猛，蓄勢待發。一號坑前段全部放置站式俑，共516 件，後段有陶俑約 500 件；二號坑前段放置各式兵俑 832 件，後段殘存跪座式俑 474 件；三號坑尚未發掘；四號坑內僅有陶俑十餘件，且多被破壞。其他兩坑，一條騎兵俑坑和一條車兵坑，坑內車馬有殘損，皆施彩繪，四條步兵俑坑的造型風格與秦俑明顯不同。造型纖秀，楚風濃厚，面部雖有寫實風格，而整體上則運用了寫意手法，有種含蓄而耐人尋味的美。

楊家灣和獅子山的兵馬俑，從不同角度反映出漢初中央和地方軍隊武裝的狀況，秦和西漢初期都出現大規模的墓葬兵馬俑，說明當時國家的穩定完全儀仗軍隊的力量。西漢中期之後，大規模墓葬兵馬俑群已鮮見少聞。代之而起的是車馬俑、馬俑、儀仗兵馬俑等。表明西漢社會已從漢初的戰爭頻繁轉為安定富足的社會環境，漢初的戰車也變為顯示財富的牛車，車馬俑也以表現官吏出行所乘為主，即使還有武裝騎從，也是作為儀仗或儀衛。漢墓有大量馬俑出土，這與漢代尚武好馬的社會風氣有很大關係，漢武帝為了抗擊匈奴人的侵擾，曾引進西域汗血馬，徹底改良中原馬種，這應該是漢代馬俑造型剽悍強壯的原因。如四川彭縣出土的一件馬俑，形象為豎耳睜目，俯首嘶鳴，前蹄刨地，生動的表現出一匹即將奔跑向前的駿馬。徐州漢墓出土的馬俑，修長的脖子和頭部，線條流暢優美，富有節奏和韻律。

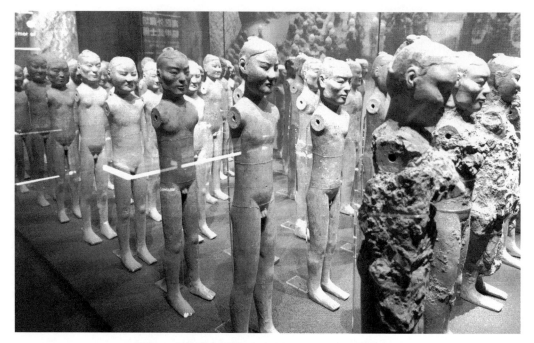

圖 3-2 漢陽陵從葬坑士兵俑（余昌奇攝影）

　　漢俑如同一面鏡子折射出社會的各個層面，無疑是當時社會生活的真實寫照，大規模的兵馬戰車在漢墓中已不復存在，取而代之的是成群的豬馬牛羊，以及祥和安寧的生活景象。20 世紀 90 年代，陝西咸陽張家灣漢景帝陽陵墓區，出土大量彩繪陶俑及動物陶塑俑。漢陽陵出土的陶俑、陶製器皿、各類動物陶塑等文物約 10 萬件。陪葬坑內，一列列武士俑披甲而立，精神抖擻，氣勢威武；（圖 3-2）一排排侍女俑，儀態端莊，美目流盼；豬、馬、牛、羊、雞、狗等陶塑更是成群成組、栩栩如生。2000 多年過去了，墓中陶俑依舊鮮活生動。漢陽陵出土的陶俑高度約 60 釐米，赤身裸體且無雙臂，他們造型優美，做工精細，身體各部分精雕細琢，符合真人的結構比例，甚至連毛髮、竅孔等細微之處也毫不疏漏。它們中有騎兵俑、有武士俑、有侍女俑，神情各異，每一件都生動地體現出人物年齡和個性特徵。這些陶俑最初都身著絲綢服裝，胳膊為木製可插入陶俑肩部的圓孔，以便木胳膊靈活轉動，但歷經兩千年風霜之後，衣服與木製胳膊都已腐朽，因此只剩下裸露殘缺的身軀。在這些兵俑中，有一些高顴骨的騎兵俑與其他騎兵俑的面部形象明顯不同。從面部特徵推斷，這些陶俑是是從北方招募而來的善騎射的少數民族騎

兵。從另一個側面反映出漢景帝時民族大融合的盛世景象，以及「文景之治」所帶來的祥和社會氛圍。漢陽陵從葬坑陶俑所呈現出的生活場景，為世人展現了一幅西漢宮廷生活畫卷。

　　漢俑是墓葬陶俑藝術的大發展時期，它的種類、數量、材質、藝術水準也都達到了新的高度。漢長安城周圍除了出土大規模的兵馬俑群外，侍女俑和樂舞俑也頗有特色，侍女俑多安靜含笑，衣著華美，使人能感受到漢代女性儀態嫻雅，衣裙翩翩而又端莊大氣。樂舞俑衣袖飄舞，舞姿優美。漢文帝霸陵竇太后隨葬坑地處西安東郊的任家坡，出土有彩繪侍女俑數十件，分坐式和立式兩種，這批漢俑均都為模製工藝，並在陶俑表面塗抹一層白色胎土，然後再彩繪著色，女俑面部端莊秀美，身著紅色中衣和彩色外衣，是典型的漢代宮女形象。另外，漢長安城遺址出土的一件女俑，高 31 釐米，是一位淳樸的青年女性形象，身著層疊深衣，上斂下豐，著喇叭狀裙，裹頭巾、雙手置於腹前，眉目清秀，表情端莊安詳，整體造型簡潔大方。西安北郊白家口出土一件拂袖舞姬陶俑，（圖 3-3）女子身影秀美修長，裙衣輕薄，身上的彩繪圖案還隱約可見，長袖飄拂，舞姿優美，袖子造型被簡括成如蟬翼般的薄片，更顯露出概括與洗練之美。

　　南方漢俑造型風格深受南楚文化影響，注重大形而不拘泥於細節，總體藝術風格與戰國楚俑一脈相承，彩繪筆法細膩精緻，色彩鮮豔，尤其是舞女俑造型輕盈飄逸。1986 年徐州北洞山楚王墓出土了 200 多件陶俑，人物造型較單調，但彩繪卻極為講究。其中男俑的眉眼、鬍鬚的勾勒，行筆自由穩健，尤其是眉梢勁利的出鋒，透著一股英武之氣。在細節的處理上，有繪成雙眼皮，也有繪成單眼皮，人物個性鮮明。江蘇徐州北洞山漢墓

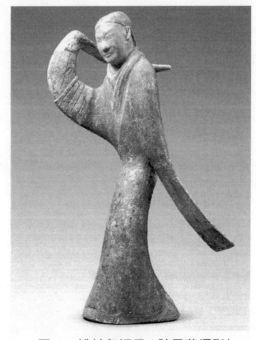

圖 3-3 拂袖舞姬俑（陳雪華攝影）

出土的 136 件女侍俑中，有一種女俑髮式新穎特別，頭部兩側髮式向外，成
犄角狀，束髻中有一絡外突而下垂的頭髮，即所謂的垂髻髮。這種長長的垂
於腦後的長髮，增加了女性嬌柔的美感。1973 年江蘇銅山縣江山西漢墓出土
的一件女舞俑，現藏於南京博物院，俑高 48.5 釐米。女子做舒袖起舞狀，羅
衣從風，長袖飄曳，舞姿輕盈，造型優美，為灰陶模製。舞俑由頭、身分段
模製後黏接而成，頭頂頭髮中分，腦後垂髻，著右衽曳地長袍，上體前傾，
左臂自然垂於體側，右臂高舉長袖雙腿微微前曲，好似一個舞蹈結束後的施
禮動作。右腿略前，左腿稍後，腰肢自然擺動，使身體保持重心平衡，反映
出漢代工匠高超的審美情趣和爐火純青的雕塑技藝。

　　東漢陶俑和西漢陶俑在表現題材及風格上差異明顯。東漢墓俑至今未發
現帝王諸侯墓俑，所見陶俑多為民間製作，造型誇張寫意。東漢時期伴隨著
莊園地主及豪強貴族的崛起，表現日常生活題材的墓俑漸多，而且造型更加
靈活生動、真實傳神。不論在題材範圍上還是在塑造技巧上，和前代相比都
有很大的進步。其中河南的樂舞百戲俑，四川的庖廚俑和俳優俑代表著這一
時期的最高雕塑藝術水準。河南洛陽出土的一套百戲雜耍俑，造型簡括，形
象生動，四川成都六一一研究所漢墓出土的一件庖廚俑，具有濃郁的生活氣
息，她一手提著雞和魚，一手托包囊，滿面笑容，如田園詩般輕鬆美妙。

　　東漢時期的四川盆地，沃野千里，良田阡陌，社會經濟富庶。透過墓葬
陶俑所發映出的生活畫面，使人聯想到當時地主莊園的日常生活，和各個階
層的諸如農耕、六博、宴飲、樂舞、出遊等生活場景，具有明顯的敘事性和
場景性。如執耜俑、吹簫俑、執鏡俑、陶狗、陶豬等形象，反映出民間藝人
的即興創作，通過捏塑的手法，使人物面部線條清晰自然，動作及神態活靈
活現，尤其是俳優俑具有鮮明、強烈的四川地域特點。

　　俳優俑高度通常在 50 釐米以上，造型特徵為袒裸上身、左臂佩鐲、著
褲跣足、一手執桴、一手抱扁鼓，或坐或立，表情誇張，神態專注。1957 年
成都天迴山東漢崖墓出土的一件坐式俳優俑，（圖 3-4）造型與神韻俱佳。
俑高 55 釐米，俑身原有彩繪，現已脫落，為泥質灰陶俑。俳優坐於圓座上，
頭裹巾幘，額前結花，執桴的右手高舉齊眉，左手挎抱扁鼓，收胸凸肚，右

腿平抬，左腿蜷曲，作嘻笑表演姿態。塑造者正是抓住了人物的瞬間表情，採用了極盡誇張的手法，刻畫出一個生動傳神、近乎荒誕的說唱者形象，想像力之豐富創造力之誇張大膽令人稱奇。陶俑風趣幽默的神態，讓觀者產生強烈共鳴。最具感染力的是俑像的面部表情，笑口大開，雙眼眯成一條縫，笑容憨態可掬，滑稽生動。另一件典型的立式俳優

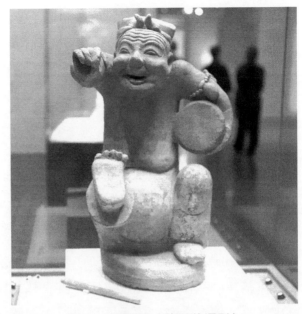

圖 3-4 俳優俑（陳雪華攝影）

俑，1963 年出土於四川郫縣宋家林東漢磚室墓。俑高 66.5 釐米，頭戴旋紐軟帽，皺紋滿額，執枹抱鼓的雙手下垂貼腹，兩膝微曲，右足在前，左足隨後，作擠眉弄眼、歪嘴吐舌、聳肩扭臀的詼諧滑稽神態，是一件韻味十足的大寫意陶俑藝術品。

　　俳優俑的滑稽說唱表演在先秦時代就已廣為流傳，俳優是古代宮廷中以滑稽表演取悅權貴的藝人，類似西方宮廷歌劇表演中的小丑。俳優一般由男性侏儒充當。在秦漢時期的文獻中侏儒、俳優是同一個概念。據《韓非子》載：「俳優侏儒，固人主之所與燕也。」說明俳優的身分是參加王侯私人宴會，表演助興的。因為總是在王侯身邊，有些俳優成為王侯貴族所寵倖的狎玩弄臣。俳優最早出現在周幽王時代，周幽王不僅沉溺女色，還喜愛侏儒倡優的表演，侏儒、戚施就是他身邊的寵臣。《史記·滑稽列傳》中記載有關於先秦時期俳優的故事，著名的俳優藝人有優孟、優旃等人。漢代俳優大致以調謔、滑稽、諷刺表演為主，以此來博得主人和觀者的笑顏。他們往往隨侍主人左右，作即興表演。東漢貴族、豪富大吏蓄養俳優之風盛行，俳優說唱的場面在漢畫像樂舞百戲圖中也有所反映，在東漢墓出土的陶樓中，也經常有俳優演出的場面，這類俑多出現在四川地區，不能不說四川地區在東漢時不僅經濟繁榮，民風中亦有「好文刺譏」的幽默感。

不同地域的東漢墓俑造型各有千秋，如同為舞俑，河南洛陽的頭梳三個高髻，細腰長頸，廣舒長袖，表現為輕歌曼舞；而四川的則是頭戴花朵，動作粗獷奔放。至於那些生活俑、百戲俑、侍從俑更是各具特色。

三、魏晉南北朝俑

兩晉時期，厚葬之風銳減。陪葬墓出土的陶俑數量不多，僅在江蘇南京和湖南長沙等地墓葬出土少量陶俑。南北朝時，厚葬風氣開始復興，隨之而來的是墓葬陶俑數量激增，並有大批胡人形象的出現，少數民族的服飾、馬具及武裝裝備都有著鮮明的時代特徵。

河南洛陽瀍河兩岸的北邙山，是北魏統治集團最為集中的墓葬區，帝陵與貴冑墓葬鱗次櫛比。北魏皇族元氏諸墓，均埋葬於此，並出土大量墓俑。其中洛陽北魏孝文帝之孫元邵墓是以牛車儀仗為中心構成的俑群，這是帶有明顯西晉舊有傳統的北朝社會現實生活畫面。該墓於 1965 年發掘，出土陶俑 115 件，皆為泥質灰陶，頭和身軀分別模製後，再插合成整體。全身施粉彩，服飾、甲冑等又加施朱彩。形象生動且保存完整。有文吏俑、扶盾武士俑、鎧馬武士俑、騎馬鼓吹俑、擊鼓俑、侍俑、伎樂俑、舞俑、胡俑、童俑等，又有一些陶塑的馬、駱駝、驢、牛、豬和鎮墓獸等，反映了墓主人以牛車為中心，出行時侍衛、部曲、奴婢、伎樂等前簇後擁的氣派場面。元邵墓陶俑帶有顯著少數民族形象特徵，體現了南北朝民族融合的社會面貌。因此，隨葬陶俑出現了大量與少數民族文化有關的內容，尤其是鮮卑文化特徵的陶俑形象，如胡人俑、駱駝俑、胡服與胡樂等。1948 年河北景縣封氏墓群也出土了一批身著鮮卑族服飾的人物俑，寫實生動，是北魏時期墓俑的典型代表。

河北磁縣灣漳北齊墓出土隨葬品達 2000 餘件，其中陶俑約 1500 餘件，均為彩繪。包括鎮墓獸、鎮墓武士俑、甲騎具裝俑、鼓樂俑、文吏俑、風帽俑、籠冠立俑、舞蹈俑、侍僕俑等。這批陶俑的形象具有鮮明的少數民族特徵。其中八件鎮墓武士俑的組合是北朝墓葬中的最高等級。武士俑為直立式，身披鎧甲和披風，一手執盾牌，表情凝重。墓中的武士俑和鎮墓獸都施彩繪和貼金工藝，周身繪製極為精細、講究。灣漳墓出土的兩件大型文官俑，高

約143釐米，是南北朝時期最大的墓葬陶俑。面部造型方正圓潤，五官眉目挺拔有力，身體比例修長勻稱，衣紋塑造洗練概括。雖然動態稍稍僵硬，但整體凝重細膩，線條生動有力，為北朝陶俑中的代表作。此外，陝西咸陽、寧夏固原西魏、北周墓出土一些騎馬俑。其中有甲騎具裝的武士俑（圖3-5），這種裝備是從北朝北方少數民族引進到中原的馬具，很有時代特徵。並且在南北朝多個墓葬中都有出現，身披鎧甲的馬俑和武士俑的頻頻出現也說明南北朝時期戰爭的頻繁和胡漢民族間文化的雜糅交錯。

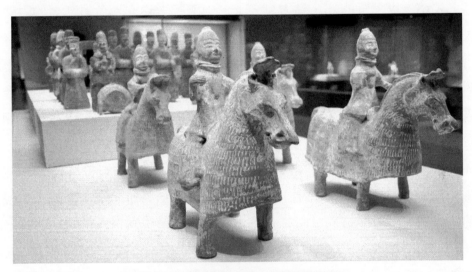

圖 3-5 甲騎具裝武士俑（陳雪華攝影）

　　南北朝時期由於戰亂不斷，封建貴族和地主豪強也都各自建立自己的武裝力量。於是，墓葬中也出現了大量的侍從俑，部曲俑。作為地主武裝的部曲俑早在東漢墓葬中就已經出現，山西大同北魏司馬金龍墓出土陶俑近400件，河北磁縣東魏茹茹公主墓出土陶俑近1000餘件。這幾座北朝墓葬中，都出土有數量龐大侍從俑及部曲俑。而最能代表南北朝墓葬陶俑雕塑藝術成就的要數人物俑，如文官、武士、騎兵、侍女、伎樂、奴僕等，這些人物俑無論是從比例、動態、面部細節塑造，還是衣飾的特徵、衣紋的變化都表現得準確細膩。

　　北朝時期墓葬陶俑的種類和組合形式出現了新的格局，通常的組合形式由鎮墓獸、鎮墓武士俑、文官俑作為引領，後面依次為鼓吹樂舞、車馬牛羊、

侍從屬吏等陶俑組成龐大的儀仗隊列。北朝墓葬中新出現的鎮墓獸格外引人注目，是古人為了祈求墓穴平安，保護死者靈魂不受侵擾，防止墓葬被盜掘而創造出的一種神怪之獸。有獸面、人面，鹿角等造型形象，據說將此類凶惡古怪之神獸放置墓葬中有鎮惡辟邪的作用。

《周禮》中曾記載有一種怪物叫魍象，喜吃死人肝腦。又有一種神獸叫方相氏，有驅逐魍象的本領，關於方相氏的形象有以下記載：「掌蒙熊皮，黃金四目，玄衣朱裳，執戈揚盾，帥百隸而時難，以索室毆疫。大喪，先匶。及墓，入壙，以戈擊四隅，毆方良。」書中所說方良亦為危害死者的惡魔，古人就借助方相氏的力量來驅趕它們，所以有學者認為，墓葬中放置鎮墓獸的習俗，是從「方相氏」的傳說演化而來的。也有人根據早期鎮墓獸頭上的雙角推測，鎮墓獸應與辟邪或靈神、土伯等相關。從古代喪葬禮儀和隨葬習俗看，死者的亡靈在地下追求一是昇天成仙，二是能夠繼續享受在人世間的榮華富貴，另一個就是保護亡靈的安寧。早在春秋戰國時期，鎮墓獸就已出現在湖南、湖北和豫南的多處楚墓中，這與楚人崇尚巫術鬼神信仰有關。1978 年湖北江陵天星觀 1 號墓出土了一件漆木製鎮墓獸，高 170 釐米，現藏於荊州博物館。這件鎮墓獸由實心方木底座，獸頭和兩對鹿角組成。背向的兩隻獸頭曲頸相連，雕成變形龍面，巨眼圓睜，長舌至頸。鹿角向兩翼張開，氣勢雄偉，增加了鎮墓獸的神祕感。這只鎮墓獸的造型，很可能與身披熊皮，頭套面具，執戈舉盾，驅逐鬼怪的方相氏有關。至於鎮墓獸頭上生出的鹿角，則被認為是具有某種神異之力，對死者的亡靈起到保護作用。

2015 年，湖南岳陽汨羅市友誼河邊的一座戰國古墓葬中，出土了一件「四不像」獸型陶塑極為獨特，獸身紅色、白色漆彩依稀可見，其眉頭緊鎖，睜大的眼睛似乎在怒視某物。此獸外形似虎，造型奇特，具有濃厚的楚國巫儺文化色彩。據《楚辭·招魂》：「魂兮歸來！君無下此幽都些。土伯九約，其角觺觺些。敦脄血拇，逐人駓駓些。參目虎首，其身若牛些。此皆甘人，歸來！歸來！恐自遺災些。」土伯作為陰間幽都的統治者，長相恐怖，追逐著亡人的靈魂。面對令人恐懼的幽冥世界，楚人需要一種靈魂的護佑。於是，這種鎮墓獸最初在楚地出現，後來向外流傳，各地隨之都出現了鎮墓神獸，

五代以後逐漸消失。

由於漢代人認為虎獸和柏樹有驅鬼鎮墓的功能，故而兩漢時期的墓葬中很少發現有鎮墓神獸。到了西晉時期，鎮墓獸再次出現在墓葬中。北朝時期鎮墓獸開始流行，往往成對出現，一人面一獸面，多呈蹲踞狀。獸面開始為虎面，之後向獅面演化，頭頂都有直立獨角，人面和獸面皆猙獰恐怖。1977 年陝西漢中崔家營，出土一件西魏時期的鎮墓獸，高 37 釐米，灰陶質通身彩繪，出土時彩繪基本脫落。這件鎮墓獸造型為人面獅身，這種獅

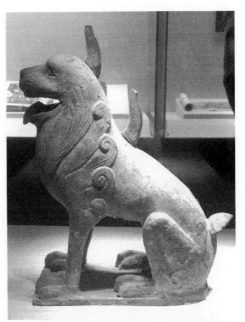

圖 3-6 獅首獸身鎮墓獸（陳雪華攝影）

身人面造型特徵，與相隔甚遠的埃及金字塔前的獅身人面像有著某些相似之處。1965 年河南洛陽元邵墓出土的一對鎮墓獸，其中一件鎮墓獸為獅面獸身，（圖 3-6）現藏於北京中國國家博物館。高 25.5 釐米，張嘴吐舌，舌上塗有朱紅色，背上鬃毛豎起，頜下長鬚下垂，前肢上部兩側鬣毛捲曲呈翼狀。另一件為人首獸身，兩件鎮墓獸均為蹲踞形。唐代的鎮墓獸發展演變為更加綺麗誇張的造型，其中一對流失於海外的唐代彩繪人面獸身鎮墓獸，背生火焰形的羽翼，頭生雙角，造型鋒利無比，面目猙獰凶惡，身上繪豹紋，四肢為鷹爪和牛蹄，色彩濃豔華麗，周身籠罩著陰森恐怖的氣氛。

《山海經》記載了遠古時代諸多山海之神，這些神大多是經過想像而重組的神獸形象，也有獸形與人形組合而成的半人半獸形。從雕塑藝術發展史的角度看，動物崇拜通常為史前社會的普遍現象，人類幼年時期對神獸的崇拜，是不同地域文化產生半人半獸神形象的基礎，而人獸同體階段大致出現在原始社會及奴隸社會早期，人們相信這種人獸合一的神獸具有超自然的力量。而北朝墓葬中所出現的人面獅身形象，無疑是對原始神祇與動物崇拜的傳承和延續。獅子是印度佛教文化傳入中國後引入的神獸，獅身人面鎮墓獸

造型是自中國先秦以來，從虎形鎮墓神獸向獅形的過渡。墓葬鎮墓獸向獅形的演變與印度佛教文化中的護法獅造型有某些必然關係，說明南北朝時期的佛教文化已反映在墓葬陶俑藝術中。

　　南北朝的侍女俑造型質樸、面目瘦削，體態修長。北魏皇室元氏諸墓以及大臣墓出土的侍女俑，是當時宮廷以及貴族府第侍女的真實寫照。洛陽南蔡莊北魏墓曾出土 10 件女侍俑，均為頭梳高髻，內穿長裙，外著寬袖短衣，腰束帶，雙臂曲置胸前的形象。洛陽孟津北陳村北魏王溫墓出土的女侍俑，同樣梳有高髻，眉清目秀，肩有披巾，腰束長帶，上著寬袖衫，下著長裙。1993 年江蘇銅山內華村南的山坳中發掘出土了一批陶俑，其中一件侍女俑，造型簡練，表情生動，女子面部洋溢著燦爛的笑容。而南朝侍女俑最具特色的是服飾與女俑髮髻的變化。南朝侍女俑普遍頭戴巾幗，頭冠越來越高，衣襟越來越大，有的雙袖幾乎垂足，這似乎符合東晉南朝超然脫俗的社會風氣。南京地區東晉墓就曾經出土過一批髮式高聳的女俑，左右對稱的大髮環，加上中間的髮髻，呈十字狀，稱十字髻。如南京郭家山東晉早期溫氏家族墓出土的女俑、南京西善橋東晉太和四年（369）東晉墓出土的侍女俑等。1955 年江蘇南京沙石山出土了一件女陶俑，充滿了濃厚的生活氣息，尤其是頭部髮髻造型有扇形巾幗安於頭上。其中巾幗右角有一斜痕，似為表現織物包裹摺疊的痕跡。

　　魏晉南北朝是中國古代最具文化氣息，藝術格調也最高雅脫俗的時代。此時的歌舞撫琴陶俑也同樣暈染著文人士大夫之氣，其中的撫琴歌舞俑，造型嫵媚動人，服飾飄逸灑脫。1953 年，西安草場坡出土的北魏撫琴女俑，高 22.5 釐米，頭梳十字髻，生動的表現出撫琴女的婉約動人之美。北魏故都洛陽元氏家族墓葬群也出土多組樂舞女俑，楊機墓出土的一組樂舞俑共有十件，其中六件像是剛做完高難度的轉體動作，美妙的裙擺像六朵盛開的花朵，其中的兩件席地而坐，一件懷抱琵琶，手指撥向琴弦；另一件懷抱一面小鼓，一隻手做著敲擊的準備動作，小頤秀頸、眉目開朗，樂俑有的雙腿跪坐，兩手向前平舉；有的右腿向前斜跪，有的雙手向左側舉起，作拍擊狀，這些優美的舞姿是胡漢歌舞音樂相互融合的真實寫照。北朝時期西北民族的音樂開

始輸入中原，而中原沒落的貴族內眷流離於胡狄族群中，不少貴族淪為伎樂，北朝墓中的伎樂俑所持樂器也以胡人樂器為主，有長鼓、腰鼓、板、笛、角等樂器。1973 年山西省壽陽縣庫狄迴洛墓出土的一件男侍琵琶俑，他頭戴紅色束髮小冠，上穿圓領窄口白色長袖衫，外罩交領闊袖紅色短襦，袖口寬及膝處，上衣領口、袖口及下擺邊緣飾有紅色寬帶紋；腰帶多餘部分於中間打結，反摺於左側腰間。下著寬腳及地白色長褲，兩條褲帶垂於腰前，足蹬圓頭履。立俑長眉細目，口塗朱色，懷抱鑲黑邊琵琶，左手橫持琵琶曲柄，右手抱琵琶琴弦，正在用撥子彈奏。塑造了一位五官端正、眉清目秀的彈奏者形象，是一件極有魏晉風範的伎樂俑。

除人物俑外，北齊墓出土的一件駱駝俑，其頭、頸、身、腿、蹄各部分恰成比例，張嘴吐舌，眉眼生笑，抬頭揚頸，腳掌寬厚，雖然身馱負物，卻怡然自得，將駱駝從容徐緩的習性刻畫的生動而準確，通體施黃釉，堪稱北朝駱駝俑中的藝術佳品。

胡漢雜糅是魏晉南北朝墓葬陶俑的重要特徵，從服飾上和氣質風度上，北朝墓俑顯示出受胡人文化的影響，具有一種雄健之風。而南朝則處處體現出一種挺拔俊秀的文人氣質。墓葬陶塑作為中國古代特有的文化現象，南朝和北朝陶俑在雕塑藝術風格上截然不同，是南北不同生活習俗和地域特徵的真實反映。

四、唐俑

唐俑是繼秦漢之後中國墓葬陶俑發展的第二個高峰期，唐朝國力強大，經濟繁榮，統治者越來越追求奢侈的生活享受，厚葬之風更甚。唐俑所表現的內容，幾乎囊括了社會生活的各個層面，不但在藝術上有很高的成就，而且還顯示出唐朝開放的外交政策和中西文化交流的盛況。唐俑主要有文武侍臣俑、侍女俑、鎮墓俑、鎮墓獸、胡人俑、馬俑、駱駝俑和生肖俑等。其中彩繪俑和三彩俑最具時代特色和藝術性，在唐三彩產生之前，彩繪俑較為普遍，唐代彩繪俑是漢俑和南北朝俑的延續和發展，但繪製工藝的精美程度已遠遠超出了前代。初唐時期的人物俑造型還具有北朝人物俑的某些特徵，但

整體造型上一改北朝俑像的僵直造型顯得唯美生動，文武官吏和侍臣俑多數飽滿厚重，侍女俑則體態修長，端莊清秀，胡人俑造型最有特點：深目高鼻，捲髮虬髯，粗獷豪爽。初唐的彩繪俑像除了施色鮮亮外，還加入了局部描金、貼金等工藝。陝西禮泉（醴泉）縣張士貴墓出土的文吏俑造型靜直，儀態端莊，全身施彩繪，局部描金，彩繪精緻細膩，色彩鮮豔華麗，人物個性鮮活生動，這件墓俑反映出唐代初期文韜武略的治國思想。陝西長武縣郭村唐墓出土的一件雙環髻侍女俑，身姿嬝娜，造型優美動人，少女健美的身姿，洋溢著青春的氣息。

　　1905 年，隴海鐵路洛陽段修築期間，考古人員在洛陽北邙山首次發現一批唐墓彩釉陶器，後來習慣地稱之為唐三彩，又稱洛陽唐三彩。此後考古人員還發現在河南鞏縣、河北邢窯、四川邛崍縣、山西渾源縣等地，都有唐代專門燒製唐三彩的窯址。唐三彩俑是唐俑藝術中最精華的部分。全稱為唐代三彩釉陶，屬於一種低溫釉陶俑，釉彩有黃、綠、白、褐、藍、黑等色，通常以黃、綠、白三色為主，其造型誇張奔放，神韻飽滿。仕女俑高髻長裙，體態豐腴肥美，色彩富貴豔麗，天王力士俑壯碩雄健，威風凜凜，鎮墓神獸面目猙獰，造型誇張，駱駝載樂俑高大雄健，載歌載物，充滿異域風情。西安、洛陽兩地唐墓發現唐三彩數量最多。

　　唐三彩製作工藝十分複雜。從原料上來看，選用白色的高嶺土製成胎體，在窯內經過 1000-1100℃ 的素燒，將焙燒過的素胎經過冷卻，再施以配製好的各種釉彩進行釉燒，並在釉彩中加入適量的煉鉛熔渣和鉛灰作為輔助劑。再次入窯燒至 900℃ 而成。由於鉛釉的流動性強，在燒製的過程中釉面向四周擴散流淌，各色釉彩互相浸潤交融，形成自然而又斑駁絢麗的色彩。用唐三彩工藝燒製出的陶俑色彩更加豔麗，並且顏色的耐久性也更好。唐墓出土的唐三彩種類相當豐富，主要有仕女俑、文武俑、馬俑、胡人駱駝和鎮墓俑等種類，考古資料證實，盛唐時長安洛陽一帶唐墓隨葬三彩俑極為普遍。最早的三彩俑出現在唐高宗和武則天時代，玄宗時代達到極盛，安史之亂後迅速走向衰落。雖然唐三彩俑在歷史的長河中只是短暫的一瞬，卻在中國墓葬雕塑藝術史上留下濃重的一筆。唐三彩藝術的盛衰如同大唐歷史的興衰，跌宕

起伏，令人心醉神迷。其中表現唐代絲路風情的三彩俑最精美，如載樂駱駝俑、三彩馬和具有西域風格的鳳首壺、獸首杯等物件，都充分展現出盛唐國力強盛，中外文化相互融合、相互吸收的歷史事實。

　　唐三彩女俑以貴婦俑、侍女俑和伎樂俑為主。盛唐時代的女裝異常開放，唐代女裝多為長裙束腰，上衣坦胸開口。貴婦俑神態悠閒，或坐或立，衣飾精美華貴，部分身穿當時流行於宮廷中的襆頭胡服。唐三彩女俑的裝束打扮，正如唐代詩人元稹在〈和李校書新題樂府十二首‧法曲〉中所描繪的「女為胡婦學胡妝，伎進胡音務胡樂。」充分反映出當時的唐代上流社會極為流行胡人的穿戴妝扮。

　　唐代社會審美以胖為美，因此，唐代貴婦俑通常也被稱為肥婆俑，這大概在當時還表明一種身分和地位。唐人李德裕《次柳氏舊聞》中就記載了唐玄宗命高力士為太子李亨選妃的標準是「細長潔白」。這種豐腴而挺拔的女性形象也是唐代菩薩的典型形象，1955 年西安王家墳 90 號唐墓出土的一件盛裝執鏡女坐俑，（圖 3-7）現藏於陝西歷史博物館。女俑面部圓潤，頭梳單高髻，紅唇粉面，眉如柳葉，雙頰豐滿，面如桃李，神態優雅動人。左手持鏡（鏡子已失），右手食指伸出作塗脂狀，正在悠閒自在地為自己梳妝打扮。身穿袒胸褐色窄袖衫，外套黃白地綠色花紋短襦，下著嫩綠色百褶長裙，上貼淡褐色柿蒂形浮雕花朵，長裙高束胸前，長長的褐色裙帶在胸前繫一花結，裙帶結自然下垂，裙裾寬舒，長垂曳地。兩足落地，腳穿雲頭靴，端坐在束腰式花蒲團上，蒲團做工十分考

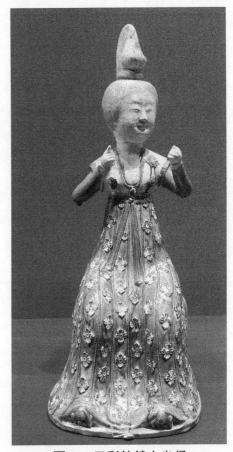

圖 3-7 三彩執鏡女坐俑
（余昌奇攝影）

究，上飾蔓草及寶相花紋。這件三彩女俑極為傳神地表現出唐代貴族婦女對鏡梳妝的瞬間，那儀態自然，恬靜嫻雅的神態，流露出養尊處優的高貴身分。恰似白居易詩中「小頭鞋履窄衣裳，青黛點眉眉細長，外人不見見應笑，天寶末年時世妝。」所形容的那樣優雅動人。以詩意的筆調勾勒出長安貴族女子的婀娜多姿身材和姣好的妝容，那美麗的面容洋溢著春意，分明是唐代宮廷貴族生活的真實寫照。

1957 年西安西郊三橋南何村西北鮮于庭誨墓出土兩件唐開元三彩女俑，現藏於陝西歷史博物館，一件高 45.3 釐米，直立，頭微上揚，梳倭墜髻，面容飽滿。身穿翻領窄袖黃色短衫，下著綠色長裙垂地，一手翹指，一手併攏，曲於胸前，足穿翹尖鞋。另一件高 45.2 釐米，身材豐腴，也梳倭墜髻，蟬鬢蓬起，面容飽滿。內穿綠色小袖襦，外披藍色翻領中長衣，長裙，足穿黑色翹尖鞋，儀態端莊，高雅大方。這兩件女俑反映出唐代貴族婦女流行著胡服的時代特徵。

三彩馬是唐三彩藝術中的典範。自秦漢以來，歷代王朝以追求西域良馬為首要軍事之重。唐代尤甚，太宗、玄宗時代對馬政高度重視，國家畜養良馬都在幾十萬匹的規模，據《文獻通考》記載，從太宗貞觀到高宗麟德的 40 年間，全國的馬匹總數由不及萬匹增至 70 萬匹之多。馬被大量用於軍事、交通、貿易等領域。唐人養馬愛馬的社會氛圍為藝術家提供了廣闊的創作空間，三彩馬的創作靈感來源於唐人對異域良馬的親身體驗。唐三彩馬一改秦漢時期那種平穩古拙的風格，而以高昂生動的姿態為主要特徵。

唐代以馬為題材的藝術作品層出不窮，唐人尚馬與多位皇帝對馬的偏好有很大關係，李唐一族先輩本身具有鮮卑血統，唐太宗李世民戎馬半生，死後修建的陵園中雕刻有六匹戰功顯赫的戰馬陪伴左右。至唐玄宗李隆基，好馬之風更勝一籌。據張彥遠《歷代名畫記》記載：「玄宗好大馬，御廄至四十萬。」生活於唐開元、天寶年間的三位畫馬高手曹霸、陳閎、韓幹，均以御馬為繪畫對象。後人推斷，唐三彩馬的原型有可能也來自於御廄中，其體形特徵為頭小頸長，膘肥體壯，骨肉均勻，毛色光豔照人。特別是那種被稱作官樣三花御馬，為宮廷標準御馬形象。盛唐時代隨著東西方交通的開發，

中亞出產的良種馬不斷傳入中原，除一部分優異的品種作為宮廷御用外，多數用作馬種的改良和繁殖，所謂「既雜胡種，馬乃益壯。」這也就為三彩馬的創作提供了豐富的素材。唐開元年間，西域名馬匯集於長安，並且在玄宗時代出現了宮廷馬球運動，可見當時皇家貴族對西域名馬尤為追捧。在懿德太子墓中就有一幅〈馬球圖〉的墓室壁畫，壁畫真實的再現了一群唐代宮廷貴族子弟打馬球的場景。三彩馬不僅表現儀仗禮儀，還表現現實生活中各種馬的姿態，具有典雅、富麗堂皇的美感，加上各種配飾，以及馬的鬃毛與馬尾所編織出的各種花樣，更是儀態萬千，精彩紛呈。

西安和洛陽兩地唐墓出土的三彩馬久負盛名。1972年洛陽關林出土的一件唐三彩黑釉馬，現藏於北京國家博物館，高73釐米，長84釐米，四足挺立，頭頸上昂，目視前方。全身施黑色釉、鬃、背、尾、蹄為白色，間施絳黃色花斑，馬鞍韉為綠、黃、白三色相間，背墊以褐色釉的革帶為飾，革帶繫綠色或棕色的圓形騎馬浮雕垂飾15枚。在唐三彩中實屬罕見，是文獻中所記載的「龍種神駒，四蹄踏雪。」優良馬種的藝術再現。馬的造型雄健有力，膘肥雄渾，鞍韉俱全，體態健美，氣勢雄渾，色澤質感及姿勢神態均取得了力與美的和諧統一，華麗的裝飾與黑色相配更加顯得醒目明快，處處都透出一種內在的凝練之美。體現了泱泱大唐帝國的風範，是唐三彩馬造型藝術的典範，將大唐盛世的欣欣向榮凝固在了永恆的瞬間。另外一件洛陽出土的踢腿馬，上舉的前蹄，梳理整齊的捲曲的鬃毛披散在前胸，飄舉的絨毯障泥（垂於馬腹兩側防泥防塵的織物）、向後平伸的尾和扭頭後坐的動態，給人以活潑生動、充滿力量的感受。這匹馬的施釉極其豐富，富有創造力，使人浮想聯翩。

1971年陝西省乾縣懿德太子墓出土的唐三彩釉陶騎馬射獵俑，現藏陝西歷史博物館。馬上武士英武俊逸，腰挎寶劍，側身仰望，雙手作張弓搭箭狀，這個造型正是杜甫〈哀江頭〉：「翻身向天仰射雲，一箭正墜雙飛翼。」詩句的最佳寫照。騎手胯下馬雙目圓睜、兩耳高聳，神情機警。此俑在製作上採用了人們俗稱的絞釉技術，即將兩種不同顏色的化妝土調成糊狀的泥漿黏在陶胚上，再罩一層透明釉，入窯燒製，形成如樹木年輪紋理的圖案效果。

這件三彩馬超越了之前三彩俑類的工藝技術，作品用強烈的動靜關係表現出
人和馬的關係，駿馬飽滿的體積，跳躍的節奏，顯得神采飛揚。1966 年西安
市蓮湖區西安製藥廠唐墓出土的三彩胡人騰空馬，現藏西安博物院，高 38
釐米、長 52 釐米，由騎手和一匹體格彪悍的奔馬組合而成。騎手為胡人少年，
身穿藍色長袍，端坐在馬背上，頭髮中分，兩耳旁各梳一髮髻，面部豐腴，
笑容滿面，雙拳緊握於腰間牢牢控制馬的韁繩，腰間繫有革帶，革帶上挎了
一個袋囊，腳上蹬尖頭靴子。馬的體型彪悍，作騰空躍起式，頸上鬃毛直立，
馬鞍上有白、綠、黃三色相同的袋囊。這件胡人騰空馬，造型生動逼真，釉
色鮮美，為三彩馬中的精品。

　　盛唐絲綢之路的開拓促進了經濟、文化的交流與發展，大量的絲路貿易
駝隊來往於長安和洛陽，於是出現了不少表現絲路域外文化的三彩駱駝俑，
或單個或馱有生絲和貨物的駱駝及牽駱駝人物組合。其中 1963 年出土於河南
洛陽關林地質隊，現藏洛陽博物館的一件載物駱駝俑，身體施白釉，仰首嘶
鳴，呈行進狀。頭部、頸部、腿部及駝峰上的駝毛採用寫意的塑造手法，造

型更加生動輕鬆，並施以褐釉，與
其他部位形成對比。兩峰間背負馱
囊絲絹，施黃、綠、白釉。色釉有
濃淡變化，並且互相浸潤，形成斑
駁淋漓的效果，在色彩的相互輝映
中，呈現出富麗堂皇的藝術魅力。
1959 年西安西郊中堡村唐墓出土一
件載樂駱駝俑，（圖 3-8）通高 58
釐米，長 41 釐米，現收藏於陝西
歷史博物館，這件陶俑造型新穎浪
漫。駱駝背部為一平臺，鋪方格紋
長毯，毯上有樂舞俑八人，其中男
樂俑七人女舞俑一人。樂俑環坐平
臺四周，分別執笛、箜篌、琵琶、
笙、簫、拍板、排簫七種樂器，正

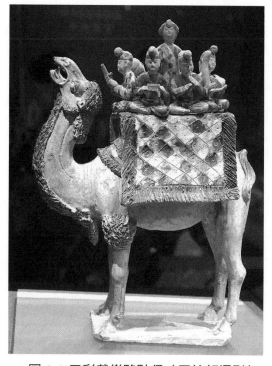

圖 3-8 三彩載樂駱駝俑（田笑軒攝影）

在全神貫注地演奏，女舞俑婷婷玉立於七位男樂俑中間，輕拂長袖，邊歌邊舞。舞樂者均穿著漢式衣冠，所持之器大都為西域樂器，表現的是流行於開元、天寶年間的「胡部新聲」即胡漢音樂舞蹈融合而成的新舞樂。釉色鮮明亮麗，自然協調，為唐三彩藝術中的代表作。

盛唐貴族墓葬中還出現大量的三彩鎮墓獸，是隨葬俑群中最引人注目的藝術形式，這些神獸軀體高大，製作精美，裝飾華麗，釉彩鮮豔，形象猙獰恐怖。與之成組的鎮墓天王俑取代了初唐時期的鎮墓武士俑。其中三彩鎮墓獸多成對出現，安置於墓道或墓門兩側。通常為直立的人面獸身或獸身獸面。豔麗而濃烈的釉色更增添了墓室內神祕恐怖的氣氛。通體的裝飾較南北朝時期更為複雜綺麗，頭頂出現獨角或雙角甚至還出現多個枝杈的獸角，整體造型誇張，雙肩帶翼，並裝飾火焰狀羽毛，狀似孔雀開屏。通常前肢直立，後肢蹲踞，足呈偶蹄形或三趾獸爪形，獸尾捲曲於臀後，傲然雄踞於方形或圓形高臺座上。全身施綠、黃、藍、赭、白等釉色，局部繪朱紅再描金裝點顯得濃豔華麗、霸氣逼人。

2002 年西安延興門康文通墓出土的人面獸身鎮墓獸，通高 100 釐米，頭頂獨角呈螺旋狀上升之勢，雙耳巨大向外伸張，怒目圓睜，嘴角露出兩顆獠牙，頜下鬍鬚濃密。溜肩，肩帶雙翼，翼端羽毛呈五顏六色，光彩奪目。馬蹄形足，前腿直立，蹲坐於不規則臺座之上。頭部無釉，通體施黃、褐、綠、白釉，釉上加施彩繪描金。這件鎮墓獸將人面獸身集合於一體，是南北朝向唐代鎮墓獸發展演變過程中的一個縮影。

1992 年在河南洛陽孟津唐墓出土一件鎮墓獸，高 110 釐米，現藏於洛陽博物館。這件鎮墓獸通身間施黃、白、綠三色釉，獸首形象張口露齒，頭生二彎曲尖角，大耳豎立，兩側羽翼如樹葉狀展開，足部作鷹爪形，是一件集多種動物造型於一體的形象，誇張的造型表現出鎮墓獸神祕威嚴之氣，充分顯示出藝術匠師們豐沛的藝術想象和活力四射的藝術表現力。洛陽博物館藏的另一件人面獸身鎮墓獸同樣出自於河南洛陽唐墓，出土墓葬不詳，殘高 64 釐米。鎮墓獸昂首挺胸，前腿直立，後腿蹲坐，呈蹲踞狀。獸身下有臺座，臺座鏤空，有數個規則圓孔。獸首鼓目圓睜，張口露齒，雙耳對稱形似豬耳，

碩大而敦厚，頭生一獨角，粗壯高聳，獨角雖已殘斷但仍氣勢非凡。肩生有雙翼，足為蹄形，前腿粗壯直立，後腿蹲踞與前腿距離較近。周身裝飾精細，頭部未施釉彩，頭部以下以褐色釉為主，並施以點狀綠釉和淺黃釉，前腿中下部呈淺黃釉，釉色自然流淌、渾厚溫潤、色彩明豔飽和。

　　盛唐是鎮墓俑製作的高峰期，大多做工考究，形象誇張，具有極高的藝術價值。天王鎮墓俑是唐墓中新出現的俑類，最早出現在武則天時代。天王俑與鎮墓獸成對置於墓門兩側，並與墓室內十二生肖俑一起被稱為「四神十二時」，天王俑和武士俑的出現是唐代胡漢民族文化融合的又一重要表現。根據新舊唐書記載，當時唐朝軍隊中驍勇善戰的胡將不在少數。因此體型壯碩，肌肉發達，身披鎧甲，足踏厲鬼，張口怒目，鐵拳高舉的鎮墓天王俑多以現實中胡將的形象為原型，他們威猛的身軀具有烈強的震懾力。有一種壓倒邪惡的正氣和蓬勃向上的精神力量，體內流動著內斂與沉穩的美感。

　　用三彩釉燒製的天王俑，（圖3-9）製作精巧裝飾華麗，釉彩鮮豔。雖然尺寸較大，但此時製作大多使用模製，局部再進行堆、捏、貼、刻等多種技法，這也更有利於細節上的表現與刻畫。臉兩側長有鉤鬚和鬢毛，獸身施紅、綠、褐、白等釉，形成了複雜誇張的造型和瑰麗豐富的色彩。現存於陝西歷史博物館的一件天王鎮墓俑，碩大的俑頭怒目圓睜，張口作怒吼狀，高昂的髮冠衝天向上，揮舞的手臂鏗將有力，整個身體的動作誇張舒展，那不可一世的威武之勢躍然而出，天王腳踩小鬼，小鬼的形象渺小而鄙陋，俑像通身施赭、藍、綠釉，釉色自然流淌，豪邁奔放，與俑像渾然天成。洛陽博物館的一件藍釉天王俑也極有代

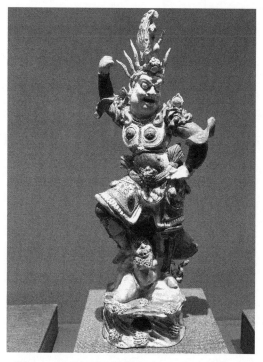

圖 3-9 三彩天王鎮墓俑（余昌奇攝影）

表性，這件俑像身形健碩，腳踩一頭小牛，用誇張的體量對比產生強烈的視覺效果，以此來顯示天王的力量和威猛氣勢。唐代天王俑的造型已具備相當的寫實性，尤其是面部形象的塑造，輪廓分明，五官清晰，具有強烈的體積感，這些造型特徵明顯受希臘雕塑和印度雕塑的影響，古希臘雕塑誇張而強烈的體積感似乎在鎮墓天王俑身上同樣能找到，而唐代鎮墓天王俑像更注重人物與三彩釉色的協調統一，並且唐三彩俑在燒成後，還有一道很重要的開相繪製工藝。三彩人物俑的頭部和足部一般不施釉，而是塗抹一層白粉，再繪製出人物的鬚髮、巾帽、五官眼眉、手、足部。這道工序往往賦予三彩俑像新的生命力，通過精心繪製後的三彩俑顯得更加生動傳神。唐三彩俑，是中國墓葬陶俑的一部壓軸大戲，「安史之亂」後，由於經濟的衰退，絲綢之路的中斷，從而導致唐三彩工藝的迅速消失。繼唐三彩之後，也先後出現過遼三彩和明三彩，但其工藝水準和藝術高度都很難再和唐三彩相提並論。

　　五代十國時期，有南京南郊牛首山南唐李璟墓陶俑、成都金牛區青龍鄉後蜀孫漢韶墓陶俑、四川彭山後蜀宋琳墓陶俑、福州城郊蓮花峰劉華墓陶俑、福建永春墓陶俑、江蘇蘇州七子山吳越國墓陶俑。南唐李璟墓為五代十國時期帝王、皇后墓，墓中出土有舞姬俑和伶人俑，在數量、大小、製作技巧上，都代表了當時陶俑製造者的最高水準。其中的「人首魚身俑」、「人首蛇身俑」和「魚首蛇身俑」。這類陶俑是其他地區極少見的一類，據說與魚神的傳統信仰有一定關係。五代之後的墓葬陶俑藝術逐漸衰退。

第三節　墓葬陶俑的絢麗與浪漫之美

　　墓葬陶俑從肇始之初即是真人的替代品，因此還原現實中的人物及場景是墓俑創作的動因。始作俑者為春秋楚人，秦漢之際，墓俑開始盛行。《史記》卷一百二十九〈貨殖列傳〉載：「關中自汧雍以東至河、華，膏壤沃野千里……故其民猶有先王之遺風，好稼穡，殖五穀……因以漢都，長安諸陵，四方輻湊並至而會，地小人眾，故其民益玩巧而事末也。」事實證明，陝西關中地區的秦漢帝陵埋葬著數量龐大而種類多樣的墓俑，如此之大的需求量使得墓俑的製造工藝不斷推陳出新。盛唐時期的墓葬陶俑藝術不論是造型還

是繪製工藝技術都創造出登峰造極之作，塑與繪的完美結合是墓葬俑藝術最顯著的表現特點。

一、絢麗豐富的色彩

秦漢時的墓俑大都施以彩繪，很多陶俑在出土時還帶有鮮豔的顏色，而當這些深埋於地下的陶俑接觸空氣之後，原本鮮豔的顏色很快就會氧化褪色，儘管如此，陶俑身上仍然隱約可見原始的著色。陶俑繪製工藝可以追溯到遠古時期的彩陶繪製工藝，而秦漢墓葬陶俑的繪製則更加複雜、層次變化也更豐富，給陶俑全身繪彩在當時應該是俑像求真的一種手段，經過繪製的陶俑更具有真人的模樣，這似乎也更符合俑的標準。由於墓俑數量過於龐大，因此通過模製燒成的陶俑不夠生動逼真，加上陶本身的顏色也都較為單調，因此，墓葬陶俑的繪彩是對其造型的補充和美化，起到輔助造型的作用，使得原本僵硬的俑像更加賦予鮮活的生命。

一般而言，陶俑的繪製底層先做粉白處理，然後在白底上再施以彩繪、立粉、描金、貼金等工藝，漢代的墓俑繪製已經極為講究色彩的搭配。尤其人物面部的勾畫傳神生動。西漢早期的彩繪陶俑，以漢陽陵武士俑與霸陵侍女俑最為典型。漢景帝陽陵出土的武士俑在塑的基礎上，又施加複雜的彩繪工藝。陶俑皆紅陶燒製，陶質堅硬，一般高度 60 釐米，相當於真人高度的 1/3。陶俑無臂，原本裝木臂，頭纏紅色陌額，覆以兜鍪，穿長袍，披鎧甲。女俑頭梳盤髻，乘馬，披朱紅鎧甲。陽陵陶俑最突出的特徵是人物表情豐富，形體簡潔概括，比例適合。面形有如滿月者，豐腴而不顯臃腫；顴骨突兀的方臉型，稜角分明，略顯剛毅；還有的清瘦而俊逸，有的年少氣盛，有的稚氣十足；或恬淡閒適，或笑容可掬。通過彩繪勾勒，處處都顯示出年齡與性格的差別來。不論眉稜突起、咬肌微鼓、黑點雙眸、一抹鬍髭，都賦予俑像活脫脫的神采，顯得個個形神兼備。

對神韻的追求，是中國古代藝術家的最高境界，但不同時期、不同時代的藝術家對神韻的理解與追求卻不盡相同。秦俑和西漢陶俑，是在寫實的基礎上更注重整體精氣神的把握。漢宣帝霸陵從葬坑出土的陶俑，皆為彩繪女

侍俑，衣服分別用黑褐、深絳、土黃、大紅、粉白色繪製，面龐清秀俊雅，神態端莊大方，表情溫順嫻雅，加上得體的衣飾，為人們勾劃出漢室宮廷一群妙齡少女的形象。

漢惠帝安陵陪葬墓出土彩繪陶俑 84 件，皆武士俑。件件繪製精彩傳神。俑高 44–46 釐米，頭戴紫色束髮幘，兩邊有風帶附繫頦下，額前髮際用黑、紅兩色抹帶，髮髻結於腦後。上身穿淡綠色或紅色短襦，右衽，外穿甲衣，腰束紅色帶子，腿上有淡綠色或紫色的行縢，上下有繫帶緊結，足著芒鞋。體形修長，雙目凝視前方。江蘇徐州北洞山楚王墓彩繪俑坑，均施彩繪，七個壁龕共出土彩繪陶俑 224 件，絕大部分完整無損，神態逼真，宛若真人，惟尺寸稍小而已。根據姿態或持物的不同，可以分為拱手俑、執兵器俑和背箭箙俑三類。這些俑的服飾色彩鮮豔豐富，是目前色彩保存最完好的古代俑像，俑像融合了塑與繪的表現手法，尤其是高超的繪製技術，更增添了俑像的神韻。且都有緣邊，緣邊的色彩和紋飾的種類多樣，搭配豐富，所有陶俑服裝的色彩和紋飾搭配幾乎沒有完全相同的兩件。（圖 3-10）其色彩有紅、白、黑、綠、藍、紫、絳諸色，雖然陶俑採用模製成型，但每件俑像面部表情細緻，眉目、鬍鬚每一件都不雷同，給人以千人千面之感。

唐三彩俑在繼承漢俑和魏晉俑繪製工藝的基礎上繪製更細膩，用色更豐富，局部更精緻傳神。尤其是仕女俑，施色受同時代人物繪畫影響，用色大膽、色彩富麗又極富裝飾性。女俑多以藍、綠、黃、朱砂和石綠

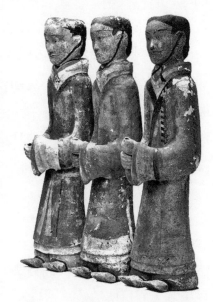

圖 3-10 彩繪執兵俑（圖片採自《徐州北洞山西漢楚王墓》圖版，文物出版社，2003 年 11 月）

等濃郁的對比色為主體色調，冷暖結合，既豐富了色彩的搭配，同時又顯低調尊貴醇厚。絢麗的服飾映襯出潔白溫婉的面部，更顯富貴高雅，恰到好處地烘托出貴族女性的身分和地位。西安和洛陽兩地唐墓出土的仕女俑舉止優

雅，服飾華美，妝容精緻，五官勾勒精細傳神。與唐代畫家周昉的〈簪花仕女圖〉所繪的一群唯妙唯肖盛裝唐代宮廷婦女肖像同樣富有鮮活的感染力。最能代表唐三彩俑藝術成就的要數三彩馬俑和鎮墓俑。工匠們把大量繪畫技巧施展在陶俑的製作中，正所謂「塑其容而繪其質」，正是唐三彩藝術的獨特魅力所在。唐三彩的色彩深受西域各國及傳統繪畫影響，其釉彩施色就是最好的見證，奔放熱烈的色彩和裝飾圖案中常常夾雜著波斯、伊朗和阿拉伯風味。在唐三彩的釉色中，最為珍貴的藍釉，最早出現於西元七世紀中期，據考證，藍釉的發色劑是鈷，這種原料在盛唐主要通過絲綢之路從國外進口，主要來自中亞地區。由於安史之亂造成經濟衰退，使得絲綢之路貿易中斷，這種進口的藍釉原料變得稀缺而導致成本昂貴。直接影響到唐三彩釉彩風格的變化，唐天寶之後燒製的唐三彩，多用成本相對低廉的綠釉代替藍釉，從而導致唐代後期三彩俑在釉色上失去了往日風采。唐三彩色調絢爛多彩的釉色也就遠不及從前。作為陶俑的一種藝術形式，唐三彩的藝術魅力短暫而永恆，在中國墓葬雕塑藝術史上留下無法抹去的輝煌。

　　秦漢唐墓俑之美在於繪與塑的完美結合。這也是中國古代墓葬陶俑最顯著的特徵，各種敷彩工藝不僅能使原本缺少生命的形像變得鮮活而動人，更能增加人物的精神氣質。尤其是唐俑既沒有早期陶俑造像過於簡拙，也不像後期造型過於繁複，而著力於俑像的整體造型以及細部敷色的和諧統一。

二、浪漫多變的造型

　　西漢社會進入「文景之治」後，表現樂舞、六博及世俗風物的俑像逐漸增多，尤其是西漢侍女俑和樂舞俑造型簡約質樸，身形細長飄逸，舞女俑長袖飄飄，眉目傳情。

　　相傳劉邦寵姬戚夫人「善為翹袖折腰之舞」，舞蹈時不僅前俯後仰，還配合長袖繚繞飛舞。徐州是漢高祖劉邦的故鄉，劉邦自幼受楚文化薰陶，操楚音，喜楚舞，唱楚歌，他曾對戚夫人說：「為我楚舞，吾為若楚歌。」「大風起兮雲飛揚，威加海內兮歸故鄉，安得猛士兮守四方。」劉邦的〈大風歌〉就是典型的楚歌，劉邦在擊敗項羽途經故鄉沛縣時親自擊築放歌。漢樂舞俑的造型與漢代舞蹈以手、袖、腰肢動作為主有很大關係，徐州出土的漢樂舞

俑造型都以瘦弱纖細為美。漢代的另外一位美女趙飛燕亦是一位纖弱而善歌舞的舞蹈家，據《西京雜記》載：「趙后體輕腰弱，善行步進退。」《趙飛燕別傳》載：「趙后腰骨纖細，善踽步而行，若人手持花枝，顫顫然，他人莫可學也。」踽步舞係趙飛燕獨創，其手如拈花顫動，身形似風輕移，可見其舞蹈功底深厚。傳說她還能控制呼吸站在人的手掌之上揚袖飄舞，宛若飛燕。亦善鼓琴，《西京雜記》載：「趙后有寶琴曰鳳凰，……亦善為〈歸風送遠操〉。」歌曰：「涼風起兮天隕霜，懷君子兮渺難望。感予心兮多慨慷。天隕霜兮狂飆揚，欲仙去兮飛雲鄉，感予以兮留玉掌。」此歌唱出秋深霜降感時懷人的情愫，語質情深，言短韻長，本是琴曲的歌辭。很容易讓人聯想漢代舞女俑那長袖飄飄的卓越風姿，可見漢代的詩詞歌賦中的浪漫主義情懷很容易與漢俑造型風格產生出藝術共鳴。

東漢陶俑在繼承西漢寫實風格的基礎上形成寓巧於拙的簡樸粗放的造型風格。不刻意追求形體比例的準確和對細節的精雕細琢，而是通過大輪廓和剪影式的塑造形式來表現俑的內在神韻。東漢陶俑所表達的題材也更加廣泛，如各種日常生活俑、樂舞俑、雜技俑、百戲雜耍俑大量出現。與史前塑陶的寫意與寫神之造型風格極為相似，此時的俑像完全對工藝技法的要求棄之不顧，反而回歸返璞歸真與稚拙淳樸的審美追求。

王充的真美思想對東漢文學、藝術產生重要影響，正是在王充美學思想的影響下，東漢陶俑在造型上打破了西漢陶俑中的「楚風」樣式，表現出人物內心世界最本真的真善美。用無拘無束的捏塑方式，表現出流暢而又自由奔放的田園氣質。東漢陶俑更注重整體的渾然天成與局部細節的連貫性，線條往往也是跟隨著寫意的造型而隨心勾畫，俑像形神兼備，抒情而浪漫的氣息更是耐人尋味。

魏晉時代的文人士大夫風骨和超然脫俗的內在精神氣質，被深深的投射在陶俑造型中。北朝與南朝陶俑造型風格迥異，北朝陶俑造型以帶甲冑的馬俑和具有西域民俗色彩的彈唱俑最有特色，而南朝陶俑造型在吸收楚文化的基礎上，更加注重造型的儀式感，陶俑線條飄逸俊朗。與魏晉書法硬朗灑脫之韻味一脈相承。

　　唐代的仕女俑造型豐滿，線條優美。年輕女子通常頭梳實心丫髻於頭頂，丫頭之名即源於此。唐代婦女在穿著上流行袒領，將半胸袒露於外。唐詩中有「粉胸半掩疑暗雪」、「長留白雪占胸前」說的就是這種裝束。常見的仕女舞俑身著絲質透明上衣，顯露出肌膚之美，胸前還配用了披帛，披帛一般長達2米有餘，繞於雙臂之間，飄若仙女。下穿曳地長裙，裙子長度超腳面，裙裾曳地在仕女俑造型中非常普遍。唐代婦女裙子的寬度，以廣博為尚，集六幅而成，故有「六幅羅裙窣地」、「裙拖六幅湘江水」之形容。穿這種長裙勞作時，多將裙幅撩起，以帶繫之。為了顯示身材修長，著裙時多將裙腰束至胸部，體態肥胖面部豐腴的仕女俑正體現出盛唐陶俑的雍容大度之美，而丫髻俑的輕盈體態又表現了「楚腰纖細」的靈秀氣質。當其舞蹈時，寬擺長裙則隨舞姿擺動身體線條，看起來十分優美。

　　〈霓裳羽衣曲〉是唐代著名宮廷樂曲。原名〈婆羅門曲〉出自印度佛教音樂。開元年間，河西節度使楊敬述獻呈宮廷，經唐玄宗李隆基加工潤色，於天寶十三載（754）將此曲改編為霓裳羽衣舞，楊玉環以擅長霓裳羽衣舞聞名於世。白居易〈霓裳羽衣舞歌〉生動地描述了這種舞蹈的服飾、樂器伴奏和具體表演的細節。唐代舞女俑不只是楚袖折腰式的古典舞姿，而是具有胡風的矯健舞姿，著名的霓裳羽衣舞就取材於胡人的舞蹈。有人將唐代的書法比作舞蹈，四肢舒展，收放自如且自由奔放，今天雖然已無法看到唐人的舞姿，但從唐代樂舞俑的造型中，仍然能夠領略到舒展婀娜而又矯健剛勁的大唐舞姿，那扭曲細長的身姿與飛動的長袖所形成的線條，與唐代草書有同樣的節奏與韻律之美。

　　唐代仕女俑以肌豐骨柔為特徵，崇尚豐腴飽滿、含蓄大氣之美，這種審美習慣一直延續至中唐以後才逐漸有所減弱。唐仕女俑是當時世俗生活的體現，豐滿雍容中的優雅與沉穩，是盛唐仕女俑獨有的氣質和韻味。唐仕女俑體現了李唐一代自信、安祥、大氣的時代的精神風貌。正如張彥遠《歷代名畫記》所言：「夫運思揮毫，意不在於畫，故得於畫矣。不滯於手，不凝於心，不知然而然。」正是因為意在筆先，才得心應手塑出唐人的神韻，唐俑之美如詩如畫比之唐代繪畫書法中寫意與寫神的審美意境有異曲同工之妙。

第四章　墓葬畫像磚石——
冥界中的昇仙與祈福

　　畫像磚始於戰國時代，而畫像石則出現在西漢，二者皆盛行於東漢。漢畫像石在銜接先秦青銅器與魏晉南北朝佛教造像上有著極為重要的意義。兩漢之後墓葬畫像磚石不斷出現新的內容和造型樣式，但都反映出中國傳統文化思想及其精神內涵。

第一節　墓葬畫像磚石中的信仰與祈福

　　墓葬畫像磚石以儒道釋為核心思想，這些傳統思想深刻地影響著畫像磚石藝術表現的主題內容。例如表現儒家思想的畫像有忠孝節義內容的〈二十四孝圖〉以及歷代明君、忠臣、義士、烈女、孝子、孔門弟子等；表現道家思想的畫像有〈昇仙圖〉、〈辟鬼圖〉、〈四神圖〉以及女媧伏羲等，表現佛教思想的畫像有蓮花、摩尼寶珠、佛經故事等圖像。在漢畫像中不僅能看到豐富多彩的日常生活畫面，也包含當時所盛行的陰陽五行、讖緯迷信思想和昇天、成仙、長生不老等思想意識。

一、陰陽五行

漢畫像中表現的陰陽學說早在夏朝就已形成，認為陰陽兩種相對立的氣是天地萬物的本源。陰陽相合，則萬物生長，在天形成風雲雷雨各種自然氣象，在地形成山海湖泊等大地形態，表示方位則是東西南北四方，表示氣候則為春夏秋冬四季。陰陽五行理論，將陰陽太極喻為地球本體（土），太極所化生的四象喻為地球內外的液體（水）、熱能（火）、植物（木）、礦物（金），四象加上太極，即是土、木、水、火、金五行。它們既相互滋生也相互制約，並在不斷相生相剋的運動中保持平衡。

戰國末年的方士鄒衍將陰陽學說與五行學說結合起來，形成了「五德終始」理論，並運用這種理論，提出方仙道的宇宙構成論和形解銷化之術，以及依附於鬼神之事的種種陰陽理論。先秦的方仙道乃是道教的前身，故而道教從其思想根源上講，本身就與陰陽五行說有某種淵源，漢代的方仙道家們不斷地將陰陽五行學說運用到道教思想中。

陰陽五行學說是漢代哲學思想的前身，對漢代政治和社會生活的各個領域產生重大影響。並始終影響著中國古代宗教哲學思想。古人對崇祀之神賦予「陰陽」、「五行」之屬性，其中的很多理論被道教吸收而傳承下來。並被賦予民間眾多神仙的化身。如道教所尊奉的東王公與西王母。據《太平廣記》卷五十六〈雲華夫子〉記載，「木公、金母是也，蓋二氣之祖宗，陰陽之原本，仙真之主宰，造化之元先，……凝氣成真，與道合體。」又如真武大帝（或稱玄武大帝），在道教神仙體系中是職司北方的神祇，而北方對應五行中的水。漢代所推崇的「天人合一」、「天人感應」的哲學思想，也都是根據陰陽五行學說而來。

二、神仙信仰

「養生者不足以當大事，惟送死可以當大事。」在漢代以前，古人就極重視墓葬風水禮儀，因此，畫像磚石是生者對死者表達追念和祈福、追福的一種形式。張衡在〈冢賦〉提到「幽墓既美」以及「鬼神既寧」等思想。說明古人對陰宅之美也極為重視。漢代人深信人死後靈魂不死，通過修煉可得

道成仙而進入另外一個極樂世界。古代墓葬畫像磚石中刻畫了大量的和鬼神異獸有關的內容，並始終被各種神仙信仰所籠罩。

關於生命和死亡，漢代人有種種看法。一種認為魂魄二氣寄於人體內使人有生命，人死則魂魄散，若與離身的靈魂再結合便是鬼。還有一種看法認為魂魄二氣一陰一陽，人死後陽性的魂氣上升，離開人體，陰性的魂氣沉於地下與死人骨骸為伍。按這種說法，人死後一分為二，陽氣上天而陰氣入地。第三種看法是，人死後可以昇仙達到長生，而昇仙的途徑有兩種，其一，通過修煉和服食丹藥昇天成仙。其二，人死後通過神仙引領進入仙界。這些思想不同程度地左右著畫像磚石的表現內容和表現形式，於是，漢畫像中象徵天界的種種構思和具體形象就出現了。

戰國以來，一直就有死後通過修煉就能蛻變成仙的說法。上古時代的古墓中，就有在死者的舌頭下方放置玉蟬的習俗，暗示靈魂化蟬而成仙的生命觀念。蟬通過脫皮而獲得新的生命形態。於是，古人通過蟬的生命現象悟出人通過修煉，也可以蛻變成仙達到長生不死的目的。那麼，死亡本身自然也就不再是一件令人恐懼的事情。

神仙信仰最早出現在戰國的燕、齊和楚地，至秦漢時已廣為流傳。在《釋名‧釋長幼》中有「老而不死曰仙」之說法。秦漢時代的神仙信仰中出現了東方蓬萊和西方崑崙兩大仙境，西王母，全稱為白玉龜臺九靈太真金母元君，簡稱王母，又稱金母，民間稱王母娘娘，是道教神仙之一。關於西王母的來歷，最早出自於《山海經》的記載：「西海之南，流沙之濱，赤水之後，黑水之前，有山，名曰崑崙之丘……有人戴勝，虎齒，有豹尾，穴處，名曰西王母」；又說「西王母其狀如人，豹尾虎齒而擅嘯，蓬髮戴勝，是司天之厲及五殘。」《山海經》中記載的西王母最早是一半人半獸的怪物，且很凶殘。在《莊子》、《淮南子》、《易林》等典籍中，西王母已經被改造成為一位得道不死的仙家和掌管「不死之藥」的吉祥之神。在《穆天子傳》、《漢武帝內傳》、《博物志》等古典文學作品中都有描述，之後的李商隱等詩人則進一步把西王母塑造成一位尊貴美麗、溫柔多情、能詩擅歌的女神仙。《漢武帝內傳》謂西王母「文采鮮明，光儀淑穆。帶靈飛大綬，腰佩分景之劍。

頭上大華結，戴太真晨嬰之冠。履元璃鳳文之舄。視之年可卅許，修短得中，天姿掩藹，容顏絕世，真靈人也」。在道教的神仙譜系中，西王母又被崇奉為道家尊神、女仙領袖。道教典籍《墉城集仙錄》謂：「（西王母）體柔順之本，為極陰之元，位配西方，母養群品，天上天下，三界十方，女子之登仙得道者，咸所隸焉。」至漢代，她逐漸蛻變成一位能使人長生不老的女仙，併入主崑崙山，統領西方神仙世界，是一位天姿國色、神通廣大的女仙，母儀三界，尊貴而神聖，因此在漢代特別受人信奉和膜拜。民間關於西王母的傳說故事流傳久遠，其中最有影響的是漢武帝求仙並得到西王母的饋贈和點化的傳說故事。西王母的傳說可以追溯至殷商時期，戰國末西漢初，半人半獸的西王母由神變成仙人，其形象也變成雍容華貴的王母。史書有記載漢代皇帝多次祭拜西王母，而且是由「二千石令、長奉祀。」西晉張華《博物志》卷八云：「漢武帝好仙道，祭祀名山大澤，以求神仙之道。」東漢時，民間又給西王母配上東王公並被尊奉為陰陽二神，於是西王母與東王公信仰在民間極為興盛。在漢畫像中西王母的形象通常為一人面蛇身的仙女，常常與代表月亮的玉兔、蟾蜍、九尾狐組成仙庭。1972年出土於四川大邑縣安仁鎮的一件西王母畫像磚，（圖4-1）畫像中西王母坐在四周布滿雲氣的龍虎座上。周圍有代表祥瑞的九尾狐、持靈芝而立的搗藥玉兔、具有神力的直立而舞的蟾蜍、三足鳥、持笏跪拜者、執兵器而立者等。

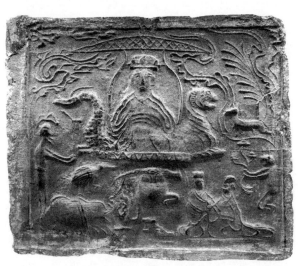

圖 4-1 西王母畫像磚（圖片採自四川博物院）

　　漢畫像中的東王公，又稱木公或東華帝君。最早為戰國時期楚地信仰東皇太一神，即為神化了的太陽神，成為統領東方眾仙的統帥。通常與代表太陽的金烏鳥組成仙庭。在《海內十洲記》中，東王公的形象則被宮廷化，為一文官形象。東王公和西王母在漢畫像中不僅是東西方陰陽力量對應平衡的象徵，同時也是仙界宮廷體系的兩位主仙。漢畫像中的東王公形象對應東方、青龍和真陽；西王母形象則對應西方、白虎和真陰。在漢畫像的仙界裡，除了主神西王母外，還有日月、四靈、伏羲女媧等輔神，仙界裡還住著仙人（羽人）。通常漢畫像組合中的西王母和東王公多為人首獸身，主仙兩側為日月二神，分別為代表太陽的金烏鳥和代表月亮的蟾蜍，其次是眾仙人和仙女侍從，畫像空白處是星象流雲圖等。

　　求仙和昇仙是古代帝王所夢寐以求的最高境界。秦始皇於西元前 215 年東巡蓬萊碣石，並在此拜海，還先後派盧生、侯公、韓終等兩批方士攜童男童女入海求仙，尋求長生不老之仙丹。之後的漢武帝緊步秦始皇後塵，熱衷於各種方術，並服食丹藥以求長生不死，歷代帝王試圖用各種求仙之術求得長生不老的例子不勝枚舉。

　　古人夢想得道成仙的願望被頻繁地刻畫在畫像磚石上。大量畫像磚石墓中常見仙人羽化成仙的形象，羽人即為得道成仙的象徵。1977 年，河南南陽方城出土的一座東漢畫像石墓的墓門上，刻畫著求仙羽化的內容。墓門左側門楣上刻著龍虎相戲，龍和虎分別伸出舌頭，兩舌纏繞。龍虎代表一陰一陽，陰陽交合則象徵著天地萬物的和諧相生。墓門上刻著的鋪首面目猙獰恐怖，有驅災避鬼的寓意，門後是死者的冥界。墓門門扇上刻著朱雀和羽人。墓門上的朱雀正在吐出丹藥給羽人，墓室畫像一系列的場景，都圍繞著墓主人修煉昇仙、辟鬼驅災的主題。河南南陽出土的一件畫像石中，刻著後羿射日，畫像中有九個太陽和與之成組的九個月亮，分明是古人對九天之說的想像，《上清三元玉檢三元布經》中提到：「九天開，則九日俱明於東方。」畫像表現的是死者經過修煉，可以成仙而昇入九天的場景。

　　漢畫像中還常常出現孔子拜老子（也稱老君）的圖像。老子在漢初就已經是人所公認儒家聖賢，其形象早已被神化，在漢畫像中老子地位崇高。所

有想要修煉成仙的死者，都要拜謁老子，在「得道受書」後，再前往崑崙之關，將老子所授道書交給主宰神仙世界的西王母，才能完成昇仙之旅，即便是孔子也不能例外。這一系列場景無論怎樣組合，都會出現砌於墓室門口的闕門形象，闕是逝者進入仙界的「天門」，門的外面是人間，裡面是天界。死者通過天門之時必須經過這一儀式流程，這種帶有神仙信仰的儀式亦是各種古老文化中普遍存在的現象。例如古埃及人死後進入天堂，是由正義女神瑪特將死者心臟，和她的羽毛放在天平兩邊稱重，心臟重量低於羽毛的，才可以順利進入天堂。

東漢末期，連年戰亂讓儒生的理想破滅，由張道陵而濫觴的新道教，推崇生時修煉，講究生時成仙而非死後昇仙，上乘修煉之人即為神仙，於是，道家出現了諸如陳摶老祖、太上老君、呂洞賓等人間神仙。他們修成正果，魂魄出竅，脫離凡胎，聚而顯靈，有股使人可親可敬的氤氳之氣，據說有散能隱形，立而無影無蹤的神力。

兩漢之後，魏晉南北朝之時體現佛教文化的畫像形象出現在畫像石棺槨中，於是，此時畫像石棺槨中又加入了新的神祇形象，隋唐時期又融入了西域各族及印度、西亞文化基因，這就極大地豐富了中國本土神仙體系的種類。歷經兩千年之後神仙信仰並未湮沒於歷史長河之中，而是不斷傳承，直到今天仍然在一些細微之處留有遺風，如對死亡諱稱昇天，月宮仍然被稱作蟾宮等等。

三、忠孝禮義

在中國傳統喪葬文化中，遠古時代就已打上禮制的烙印。春秋之後，人們普遍推崇孔孟之道。儒教是漢代統治者尊奉的治國思想，與先秦時代儒道尊奉的忠孝禮儀有直接關係。孔子見老子作為經典的歷史典故，又稱「孔子問禮於老子」或「孔老相會」，這一題材的畫像再現了儒道兩位始祖互敬互學，交流思想，切磋學問的歷史畫卷。《史記·老子韓非列傳》、《禮記·曾子問》、《莊子》中均記載有「孔子問禮於老子」的歷史故事。孔子曰：「鳥，吾知其能飛；魚，吾知其能游；獸，吾知其能走。走者可以為罔，遊者可以

為綸，飛者可以為矰。至於龍，吾不能知，其乘風雲而上天。吾今日見老子，其猶龍邪！」孔子對老子的尊崇也廣為流傳，這一題材尤其在山東地區出土的畫像石中極為常見，其中以山東嘉祥武宅山出土的畫像最為突出，畫像石中孔子著長袍，戴高冠，謙恭有禮，頗有溫良恭謙和禮讓的賢者氣質。儒家經典《論語》中不乏尊師重道的理論，孔子見老子圖像中的項橐、晏子依史籍記載也曾為孔子師。《戰國策・秦策五》：「項橐生七歲而為孔子師。」另《晏子春秋》記載：「丘聞君子過人以為友，不及人以為師。」孔子作為儒學先賢，所宣導的儒學思想傳播深遠。例如在漢畫像中常見的宴飲圖，禮儀的重要性要遠遠高於宴飲本身。孔孟思想的核心是明晰尊卑，確立秩序，在漢代墓葬畫像磚石中，宴飲圖的重要功用也正是顯示和記錄墓主的身分地位和禮儀規範。貴族宴飲雖屬享樂，卻重禮儀，尤為注重坐姿和席位的等級秩序。中國古人所注重的長幼尊卑、孝道禮儀在墓室畫像磚石中表露無遺。山東是孔子的故鄉，因此當地畫像石墓中發現多處表現孔子見老子的畫像題材，以山東嘉祥武宅山出土的一件此類題材畫像石為典型代表，畫像旁題刻有孔子和老子等銘文。

自漢代以來忠義與禮孝思想則由化身為勇武的義士和孝子等人物故事來表現。如漢畫像石墓中常見的〈二桃殺三士〉畫像。其畫像內容出自於《晏子春秋》，相傳齊景公時，有立下赫赫戰功的將軍公孫接、田開疆、古冶子三位勇士因居功自傲，成為齊景公的心腹隱患，齊相晏嬰為齊景公施一計謀，由景公將兩個桃子賜給三個勇士，讓他們根據自己的功勞分桃而食，三個驕傲的勇士果然就在殿前為分桃而爭執起來，一勇士為成全另二人，先自刎而死。另外二位勇士因義氣而愧疚也相繼自刎於殿上。畫像中的晏嬰雖然足智多謀，卻為當時世人所不齒，而公孫接、田開疆、古冶子三位義士卻是那個時代人人稱頌的正人君子。河南南陽英莊村漢墓門楣上刻畫的一幅〈二桃殺三士〉畫像極有代表性，畫像左側刻二吏持戟而立，另一立者為齊相晏嬰，正向跽坐者言分桃之事；畫像中央刻一高足盤，上置二桃，畫像右側刻三義士劍拔弩張，欲「計功而食桃」。畫像令觀者真切地感受到，春秋戰國時期忠臣義士所推崇的剛烈義勇的理想人格。此類

畫像極力宣揚「捨身取義」、「捨身成仁」的道德倫理觀，在中國傳統德行觀中，「仁」和「義」是在儒家思想下所形成的高尚德行，自秦漢以來所形成的忠臣義士的行為準則，被屢屢刻繪於畫像磚石上，說明漢畫像磚石在某種程度上與禮孝典籍具有同樣的宣教作用。

　　成書於秦漢之際的《孝經》以孝為中心，比較集中地闡述了儒家的倫理思想。它肯定「孝」是上天所制定的規範，曰：「夫孝，天之經也，地之義也，民之行也。」指出孝是諸德之本，認為「人之行，莫大於孝」，國君可以用孝治理國家，臣民能夠用孝立身理家。這部典籍將孝與忠連繫起來，認為「忠」是「孝」的發展和延伸，並把「孝」的社會作用推而廣之，認為「孝悌之至」就能夠「通於神明，光于四海，無所不通。」它的篇幅雖不足兩千字，卻對兩漢以來中國古代思想及人倫道德行為產生巨大影響，成為中國幾千年孝道思想的傳播工具。

　　孝子作為德行高尚人物的代表而成為「成教化、助人倫」的典範，被用來「圖之屋壁，以訓將來」、「顯惡昭善，勸戒後人」。從藝術考古事實來看，上自春秋戰國時代，人們便開始注重圖畫的鑒戒功能。下至魏晉南北朝二十四孝的故事，都成為畫像磚石中常見的刻畫內容。孝是儒家倫理思想的核心，漢畫像始終以圖像化的雕刻藝術形式，宣揚儒教中的忠孝仁義等行為準則。南北朝時，孝道思想更加盛行，並強烈地反映在葬具畫像中。這一題材直至宋元時期墓葬畫像中仍然盛行。雖然南北朝墓葬中的二十四孝畫像被移植到石棺槨、石室、石床等葬具上，但仍然傳承奉行著忠孝之道和慈悲與仁愛的儒家思想。

四、昇仙祈福

　　中國古代社會，人們深信死後的冥界由各種鬼神神仙掌握著，人死後能否得道成仙，會直接影響到死者親屬及後代的禍福，於是，在中國古代的墓葬中總是出現諸如求仙、昇仙和祈福後代昌盛的圖像，這些內容從根本上反映出祈求死後永壽和護佑子孫永福的美好願望。

　　秦漢之前的墓葬習俗所派生出的風水文化，處於對親情，對死者的敬念，

在漢代逐漸演化成「為了後代的繁昌」的祈福願望。於是，在墓葬畫像磚石中滲透著墓葬風水文化中的冥福意識，據《史記·淮陰侯列傳》記載：「吾如淮陰，淮陰人為余言，韓信雖為布衣時，其志與眾異。其母死，貧無以葬，然乃行營高敞地，令其旁可置萬家。余視其母冢，良然。」韓信因家貧，母親死了雖不能依當時的排場安葬，卻因擇了一塊又高又寬敞的「旁可置萬家」的風水寶地，竟成了韓信由布衣成為漢朝功臣的詮釋，不僅被韓信的鄉人所認同，就連太史公司馬遷也點頭稱是。從《漢書·藝文志》所提及的《堪輿金匱》、《宮宅地形》、張衡〈冢賦〉來看，韓信的擇地葬母行為，確實被當時社會的文人所認同。《幽明錄》中有儒生袁安為父求葬地，路遇三書生而告之的故事，雖不足信，但表明當時文人參與葬地風水的選擇是普遍時風。

　　中國古代所有墓葬畫像磚石中所反映的內容，基本圍繞昇仙和祈福的願望，漢畫像磚最能體現墓主人生前尊貴身分和享樂生活，莫過於車騎出行、宴樂、庖廚、六博等內容，車騎出行圖及宴樂百戲圖在畫像磚石中數量和種類俱列首位。四川地區的畫像磚表現內容最為豐富，如〈車騎出巡圖〉、〈九劍起舞圖〉等。畫像磚的墓主多為當地的豪強顯貴，如桓寬在《鹽鐵論·刺權》中所說：「貴人之家，雲行於塗，轂擊於道……中山素女，撫流徵於堂上，鳴鼓巴俞，作於堂下。婦女披羅紈，婢妾曳絺紵。子孫連車列騎，田獵出入，畢弋捷健。」這類畫像磚所表現的內容，與文獻記載的歷史面貌相符合。1954 年，四川成都楊子山出土的觀伎畫像磚，為邊長 40 釐米的方形磚，描繪出漢代蜀地宴賓陳伎的習俗，畫像一男一女席地而坐，在鼓、排簫的伴奏聲中，欣賞伎人跳丸、跳瓶、巾舞的表演。另一幅四川成都昭覺寺漢墓出土的縱 43.5 釐米，橫 48 釐米的宴樂畫像極富四川地域風情，是當時地主階層享樂生活的真實再現，畫像左上部為一彈奏樂器者，下部有一歌舞者和一雜耍表演者，三位觀看者端坐其中，中間放置一三足食器，刻畫出主人宴賓觀舞者表演的夜宴場面。（圖 4-2）除了表現富裕享樂的現實生活而外，漢畫像中還表現墓主進入陰宅後祈求靈魂安寧、長生不老、家宅平安，人丁興旺等內容。人們還將來世理想化的種種祈願表現在畫像中。反映出祈求死者對其後代的蔭庇，祈求亡靈護佑家宅興旺的種種神祕動機，往往表露在具有

某些隱喻含義的畫面中，如魚戲蓮、鳥啄魚之類的畫像往往隱喻死者對豐產豐收和人丁昌盛的祈願。其中伏羲女媧交尾以及二龍穿璧等圖像，則使人隱約感受到遠古生殖崇拜的延續，以及人類對生殖與繁衍的渴望。其中的玉璧有祥瑞之意，其中夾雜著陰陽五行之說，反映在畫像中常常隱喻家宅和諧美滿，天降祥瑞，福佑子孫。

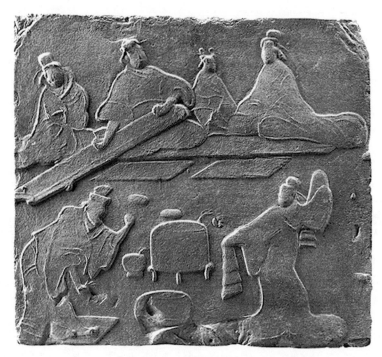

圖 4-2 宴樂畫像磚（圖片採自四川博物院）

　　在上古三皇的人物體系中，伏羲和女媧的地位神聖而崇高，二者同為華夏始祖，但在早期人類社會中，女媧的地位要遠遠高於伏羲，應該與母系社會的遺留有一定關係。傳說中的伏羲雖然有創造太極八卦、創造文字及結網捕魚等等貢獻，而女媧造人和女媧補天的傳說在民間幾乎家喻戶曉。在先秦的諸多文獻和傳說中，二人為兄妹。之後結為夫妻而繁衍後代，成為華夏人文始祖。戰國帛書記載：「曰故口熊雹戲（伏羲），出自口，居于口。田漁漁，口口口女，夢夢墨墨（茫茫昧昧），亡章弼弼，口口水口，風雨是於，乃娶口子，曰女皇（媧），是生子四，口口是襄，天路是格，參化法兆，為禹為萬（契），以司堵（土），襄晷天步，口乃上下聯斷，山陵不，乃名山

川四海，口熏氣魄氣，以為其，以涉山陵；瀧汨
淵漫，未有日月，四神相代，乃步以為歲，是為
四時。」而在漢代畫像磚石中伏羲女媧的圖像已
非常普遍。從女媧創造人類開始，到伏羲女媧兄
妹結為夫妻，文獻中有「結草為扇，以障其面」
的說法，《風俗通》說女媧成為「女媒，因置婚
姻」，這些文字中記載的伏羲女媧已經脫離了原
始氏族狀態，顯然滲入了封建倫理道德觀念。伏
羲通常為頭戴進賢冠、山字型王冠、通天冠、手
中持日輪的形象來表現；女媧通常為頭挽髮髻、
手持月輪的形象來表現。有些畫像伏羲女媧身體
交纏或交尾，描繪了他們正在繁衍人類，而二人
中間的小人，則是描繪他們已經繁衍出的人類。
此類圖像稱為〈伏羲女媧交尾圖〉，暗含有夫妻
和睦，子孫繁昌之意。伏羲女媧托舉的日月隱含
陰陽和諧之意，「日」由日輪及金烏的形象來表
示，「月」由月輪及蟾蜍、桂樹（或玉兔）等形
象來表示，這裡的日輪及金烏也代表「陽」，而
月輪及蟾蜍則代表「陰」，合在一起則表示「陰
陽」。漢代陰陽五行說有「陰陽交合而二儀交
泰」之說，可見其圖像象徵意義。河南新野樊集
漢墓出土的一件伏羲女媧交尾畫像磚，（圖4-3）
為實心大磚，高96釐米，寬24釐米。畫面中心
為半人半蛇形的伏羲女媧，蛇尾交纏，中間為玄
武，畫像上部為桑樹、熊舞、蟾蜍等圖像，下部
是神人戲虎、神牛等圖像。

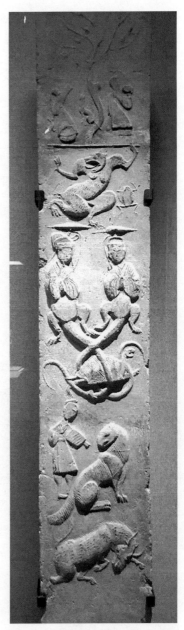

圖 4-3 伏羲女媧交尾畫像磚
（圖片採自新野漢畫像磚博
物館）

　　兩漢四百多年，留下了數量豐碩的畫像磚石文物遺存。今存世的漢畫數
量有幾百萬件，其中畫像石有上萬塊，畫像磚有幾百萬塊，壁畫墓有幾十座，
畫像鏡、瓦當數以萬計。古代豐富的畫像遺存留下數量巨大的圖像材料。魏

晉南北朝時期，中國文化思想格局發生重大變化。其原因是禪宗和佛教文化的迅速成長，極大豐富了古人對待死亡的精神信仰。在漢魏之後畫像磚石中，多數表現佛經中關於現世與來世的種種說法，和因果報應的種種說法。魏晉南北朝時期佛經故事已流傳於社會的各個層面。佛教傳入中土之後，極力宣揚眾生平等，眾生通過現世的修行，皆可得道成佛進入西方極樂世界。因此，魏晉南北朝之後的畫像石棺槨中除了傳統的孝子、昇仙圖像外，也有不少關於佛教經傳中修來世的畫像故事。

包羅萬象的墓葬畫像磚石圖像蘊含著豐富的中國傳統文化思想，所包含的喪葬禮儀、風水文化、宗教信仰在各個歷史時期有著不同的文化含義，各個時代的畫像磚石圖像形式也在不斷創新變革，但始終包含著長生與福壽的生死觀。

第二節　墓葬畫像磚

墓葬畫像磚最早出現在戰國時期，盛行於兩漢，東漢畫像磚藝術成就達到鼎盛，以四川和河南兩省畫像磚出土量最多，此後歷經各代綿延不斷直至宋元。考古資料表明，畫像磚有單磚和多塊磚組合的砌築方式，其造型形式有高浮雕、淺浮雕、陰線刻、陽線刻和凸起平面雕幾類。畫像磚主要用木模壓印然後燒製而成，也有的是在燒製好的磚上刻出紋飾圖形和人物等。還有部分為彩繪畫像磚，這些製作工藝更增添了畫像磚的藝術魅力。

一、兩漢畫像磚

漢畫像磚的製作多用模印法來完成，這種工藝早在春秋戰國時代的青銅器中，已被大量使用，之後的墓葬陶俑也普遍使用模印工藝，使這種製陶工藝趨於完善和成熟，從現有考古發現來看，春秋戰國時代，建築上也已廣泛使用印模技術。並且出現藝術水準相當高的空心磚瓦。漢代的墓室畫像磚，是這一古老工藝技術的傳承和發展，表現在實用面更廣，這與漢代普遍厚葬的風氣有很大關係，用於砌築墓室的磚瓦需求量極大，在四川大邑縣境內就發現過用於生產墓磚的窯址。在表現手段上運用浮雕、線刻、彩繪相結合的

方法，畫面結構複雜，不僅有多畫面組合，還出現了獨幅畫面，這在中國藝術史上意義重大，它不僅是製陶藝術的一次飛躍，更重要的是促使中國繪畫藝術成為一種獨立的藝術形式，並為中國繪畫的散點透視提供了先期藝術實踐。

陝西茂陵出土的西漢畫像磚是目前所知最早的墓葬用磚。它所使用的圖像樣式有四神、宮闕等，一直為後人沿用，而河南和四川兩地是全國畫像磚分布最集中的地區，兩地所出畫像磚數量巨大，特點鮮明，以四川畫像磚雕塑藝術水準最高。

河南畫像磚主要分布在三個地區：豫西的洛陽，豫中的鄭州、禹縣、新密，還有豫南的南陽。洛陽出土的畫像磚大多為西漢墓磚，主要是大型空心磚，大磚的周邊為一條密集的幾何圖案組成的裝飾帶，而剩餘的大片磚面上模印出疏朗的人物、鳥獸、林木等內容。洛陽畫像磚均為陰線雕刻，線條粗獷、瀟灑、豪爽、雄健，畫面有種痛快淋漓之感。洛陽畫像磚表現的武士、射獵、牽馬等題材，特徵明顯，構圖單純簡略，造型簡潔，線條硬朗。鄭州、禹縣、新密出土的畫像磚大多為空心磚，畫像大多由數個小印模壓印而成，表面為陽線刻或者凸起的平面雕，題材單純，畫面複雜。常見的圖像有鳳闕、山巒、樂舞、射獵、戲虎、搏擊、車馬、西王母、鋪首銜環、禽獸靈異等。鄭州畫像磚最重要的特點是大量神話傳說故事內容，它們和現實生活內容並存，鄭州出土的畫像磚有最早的東王公和西王母畫像，以及漢代最早的長袖舞和建鼓舞畫像。

東漢中期以後，河南畫像磚中心轉移到了南陽地區，有空心磚和實心磚兩種。南陽畫像磚主要分布在南陽市、新野縣、淅川縣和鄧縣等地。南陽畫像磚形象質樸，粗獷生動，動物造型也頗為傳神，注重畫面細節的刻畫，〈樂舞百戲圖〉是較為典型的一類，畫像磚大都構圖錯落有致，結構複雜，多為淺浮雕或淺浮雕加陽線刻。以新野縣出土的漢畫像磚工藝最精美，表現主題有二桃殺三士、泗水取鼎、樂舞雜技、仙人六博、青龍白虎、鬥獸等，其中一件〈二龍穿璧圖〉畫像磚，手法洗練，主題突出，寓意深遠。為空心大磚，長 115 釐米，寬 37 釐米，四周裝飾幾何紋樣，畫像中間位置為二龍昂首交叉

穿壁高浮雕，右有一牛俯首前抵，左有一羽人手執仙草蹲於虎背。另一農夫赤膊，雙手捉一蛇。畫面構圖複雜，內容豐富，二龍造型生動突出，高浮雕與淺浮雕運用靈活。

　　四川畫像磚興盛於東漢後期，主要分布於成都、重慶等地。從現存的實物資料來看，成都地區發現的東漢實心磚最為密集。全部採用印模法製作，表現手法為陰刻、陽刻、淺浮雕、高浮雕、淺浮雕加陽線刻等多種手法相結合。四川畫像磚題材廣泛，內容豐富。有庭院樓閣、車馬出行、宴樂百戲、播種收割、漁獵採桑、鹽井酒肆、陰陽二神、西王母仙庭、天門與司命、四神等。另外還有少數與早期道教有關的祕戲、野合畫像。四川大邑縣出土的樂舞雜技畫像磚，畫面表現漢代流行的盤舞、疊案和跳丸。採用脫模法製成，造型簡潔生動、塊面結構分明，體積強烈。成都平原東漢墓出土的鹽井畫像磚生動再現了兩漢時期井鹽生產的全過程。以郫縣出土東漢鹽井畫像磚最典型，（圖 4-4）畫面左端是一大口鹽井，井上搭兩層高架，架上安裝轆轤，其上繫著繩索，架上四人分站於兩層。右邊二人繫繩而拉，左邊二人繫繩而提，利用轆轤運轉，以汲取井下鹵水，並將鹵水注入右側蓄鹵池中。然後經竹筧引入灶邊的容器內，最後放在灶上煮。灶上有 5 件釜形器，一人俯身於灶門前搖扇助火，灶膛裡火焰熊熊，灶後有煙囪。山道上兩人負物而行，一說是提供薪柴，也有說是在運輸鹽包。這件畫像磚，以線造型，表現採鹽、製鹽的全過程，畫面線面結

圖 4-4 鹽井畫像磚（圖片採自四川博物院）

合，採取浮雕疊壓的手法表現層戀疊嶂的群山，山巒之上是各種動態的人物和動物，層次分明，主題明確、畫面豐富生動。四川地區出土的東漢畫像磚，以獨幅畫面的畫像磚最為精彩，畫面意境幽遠，構圖優美。如現藏於重慶三峽博物館的〈屋門圖〉，表現的是日落時晚歸的雀鳥與清幽的庭院門口。另一幅〈車馬過橋〉畫像所表現的是車馬行進在橋面上的熱鬧場面。而〈燕居圖〉所表現的是平靜安定的夫妻生活。表現農耕捕魚的畫像磚也都獨具風格，生活氣息濃郁。四川畫像的最典型特徵是同時兼備繪畫豐富的構圖和浮雕多層次疊加的立體效果，而且往往同樣題材出現多福不同的變體畫面。

二、南朝畫像磚

　　兩漢之後，畫像磚在四川和北方地區走向衰落，而在南方仍然流行，除傳統的單塊畫像磚而外，還出現墓內壁面用模印畫像磚拼嵌成的大幅磚畫，主要分布於南京及周圍地區。其中江蘇鎮江一座東晉墓出土的畫像磚共 54 塊，為淺浮雕與線刻結合形式，圖像有四神、千秋、萬歲、噬蛇靈怪、獸首人身靈怪等。畫像磚中複雜的模印拼嵌工藝技法成熟。其製作方法先將畫像按粉本分別模印在多塊磚坯上，入窯燒成磚後，再拼嵌在墓壁上。南京萬壽村東晉永和四年（348）的畫像磚墓出現由多塊磚拼成的龍虎圖像，到東晉末年，出現了多達成百上千塊磚拼砌構成的大幅畫面。如南京西善橋南朝大型墓磚壁畫〈竹林七賢和榮啟期〉分為兩幅拼砌於墓室兩壁。畫面表現嵇康、阮籍、山濤、王戎、向秀、劉伶、阮咸七位魏晉名士，另有一位是戰國時代的隱士榮啟期。畫中人物寬袖長衣，席地而坐，或鼓琴而歌，或舉杯暢飲，或靜坐閑思。通過對人物閒散放浪的外形描繪，生動地展現了人物的不同氣質和個性，畫面生動，人物個性鮮明。人物以樹木間隔，每個人物構圖連貫中又相對獨立，線條靜挺流暢，剛中帶柔，人物面目清秀，為典型東晉南朝士大夫形象。（圖 4-5）南京地區墓室拼嵌磚畫表現內容除竹林七賢和榮啟期外，還有守門獅、披鎧武士、甲騎具裝馬、羽人戲龍、戲虎、出行儀仗、騎馬樂隊等畫像。南朝畫像磚大都呈現出運線流暢，構圖嚴謹，場面宏大，具有強烈的繪畫感，表現手法以浮雕陽線為主。

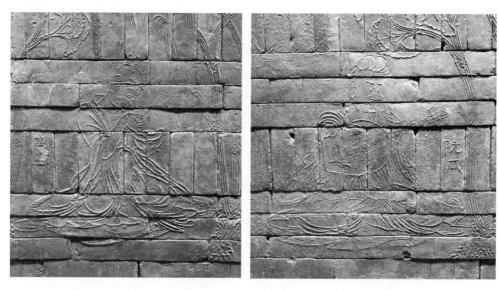

圖 4-5a，4-5b 竹林七賢和榮啟期畫像磚（局部）（陳雪華攝影）

　　1957 年 12 月，位於河南鄧州市西北約 30 公里處的鄧縣學莊村村民在村西南發現了一座南朝劉宋墓，墓室全部用特製的彩色畫像磚築成。據估算，建成此墓需用 9 萬塊磚，這批墓磚製作工藝上具有平整、光滑、堅硬的特點，形狀可分為長方形、楔形、矩形和子母形等，花紋磚可分為蓮花紋、菊花紋、忍冬紋、女相身荷花紋等 12 種。這些磚根據不同形狀被分別砌築在券頂、牆壁和地面上。甬道、墓室一磚一圖鑲砌的 34 種 60 塊模印畫像磚，填塗紅、黃、綠、藍、棕、紫、黑七種顏色，此墓剛打開時，畫像磚上的繪畫色澤鮮豔如新，富麗堂皇。現顏色已經嚴重脫落。目前，畫像磚現分別收藏於（北京）中國國家博物館和河南博物院，這些畫像磚大小基本相同，長 38 釐米，寬 19 釐米，厚 6 釐米，由於墓磚側面的墨書文字中有「家在吳郡」等文字，根據這些文字推測為南朝墓葬，也是就迄今為止中原地區發現的唯一一座南朝彩色畫像磚墓。畫像內容可以分為三類：第一類是以牛車為中心的一組儀仗，內容包括武士、鼓吹、樂舞。此類畫像磚數量較多。第二類是當時社會流行的孝子故事，如「郭巨埋兒」、「老萊子娛親」等。第三類是與宗教信仰有關的題材，其中多數是與道教文化有關的內容，如青龍、白虎、飛仙、羽人等，也有部分與佛教文化有關的內容。如飛天、化生圖像及大量蓮花和忍冬圖案，反映出當時佛教盛行的情況。河南鄧縣學莊村南朝畫像磚墓出土

墓磚畫甚豐，畫像內容有儀仗、吹鼓、舞蹈、武士、甲騎具裝馬、牛車、四神、鳳凰、千秋、萬歲、飛天、王子喬、浮丘公、商山四皓、郭巨、老萊子等。畫面以線造型，富於動感和韻律，人物相貌清秀，氣質優雅。其中一件〈南山四皓〉畫像磚，現藏於河南博物院，畫面為「商山四皓」的故事。深山密林之中，四位老人悠閒自得地坐在地上，或吹笙，或彈琴，或讀書，或戲玩，悠然自得。秦末漢初，有四位德高望重的老者東園公、用里先生、綺里季和夏黃公，不為權勢所惑，隱居商山，漢高祖敦聘四皓不至，後傳為佳話，後人用「商山四皓」來泛指有名望的隱士。畫面構圖嚴謹，刻劃細膩。此磚出土時色彩已脫落殆盡，只隱約可見中間兩位老者身穿紅色外衣，兩側二位身著綠衣。儘管如此仍能感受到整塊磚造型和施色優雅挺拔硬朗的氣質。

鄧縣南朝彩色畫像磚藝術表現以線條為主導，流露著飛動的韻致，營造出疏朗俊逸的魏晉之風。這些畫像磚雖是當時的無名畫師、刻工、磚匠共同創製完成，但每一塊畫像磚中的人物姿態都瀟灑自然、衣帶飄逸，動物花卉則具有極強的立體感。今南朝傳世名家繪畫作品寥寥無幾，且多屬後世摹本，因而從這批畫像磚中可窺見南朝繪畫風格之一斑。

三、五代畫像磚

隋唐五代畫像磚遺存甚少，今存世者有五代後周朔方軍節度使中書令衛王馮暉墓彩繪畫像磚，此畫像磚墓位於陝西彬縣底店鄉二橋村。1992 年發掘出土文物百餘件，尤以彩繪樂舞磚雕最為珍貴。出土有 56 塊浮雕彩繪畫像磚，磚與磚兩兩相接，拼砌於甬道兩壁，分別鑲嵌於該墓甬道的東西兩側，每兩塊磚上下合拼成一個整形人物，共計 28 人，甬道兩側各 14 人，其雕刻內容為吹、敲、彈、跳的男女樂舞演奏隊。自北向南排列。每幅畫面通高約 75 釐米，寬 37 釐米。男女樂舞俑分立甬道兩旁，作對視表演狀，男樂俑偏頭送目，女樂俑側身回首，形態逼真傳神，栩栩如生。這批彩繪磚雕現藏於彬縣文化館，所有磚雕人物均採用高浮雕手法，雕刻手法粗獷、體積圓潤，色彩鮮豔，彩繪顏色主要有黑、紅、紫、青等，色彩對比強烈，鮮豔絢麗，磚雕人物面相飽滿，體態肥碩，動態各異，神態中略有慵懶之氣。樂者眉目傳情，舞者生動活潑，塑造風格淳厚豪放。

四、宋元遼金畫像磚

宋元時期仍流行高浮雕畫像磚墓，尤以河南、山西為盛。比較有代表性的是河南禹縣白沙鎮出土北宋元符二年（1099）的畫像磚墓、山西侯馬金代大安二年（1210）和明昌七年（1196）董氏兄弟墓，以及山西新絳元代至元十六年（1279）衛忠家族墓。宋墓磚雕一般為高浮雕，或半圓雕人物鑲在墓室四周壁上。（北京）中國國家博物館藏有河南偃師出土的雕磚4塊，所雕題材為婦女廚下勞作，如烹茶、洗滌、剖魚、梳髮等，每個人不同的服飾妝扮和動態表情都有很細緻的刻畫；雕刻手法簡潔，富有民間風味。1955年，河南禹縣白沙鎮出土的幾座宋墓，其中一座墓室磚壁上雕有墓主人夫婦的浮雕像，所有的桌椅器物和人物同樣以浮雕刻畫，並凸出牆面，背後的侍從和帷幕等背景陪襯則用壁畫表現。給人以強烈的真實感，畫面人物主次分明，使主體高浮雕人物更為突出。在同一墓室後室的正壁，雕有寬闊的雙扇假門，門扇半開，浮雕出一位從門內探身外窺的便裝侍女，僅露出窈窕的上半身，顯得格外引人注目。這一題材墓室畫像被稱為婦人啟門圖，是宋元遼金畫像磚石墓中常見題材，在山西、甘肅、寧夏等地宋墓中也出現少量此類題材。

第三節　墓葬畫像石

墓葬畫像石產生於西漢，而興盛於東漢，目前發現最早的畫像石墓為西漢昭帝元鳳年間（前80–前75）的山東沂水鮑宅山鳳凰刻石。東漢墓葬畫像石主要有墓、祠、闕、棺槨，崖墓等，雕刻形式通常為減底平雕加陰刻線，偶見凹面刻、高浮雕和透雕。題材廣泛、內容豐富、寓意含蓄，雕刻風格質樸渾厚，簡帥大氣。除圖像和裝飾紋樣外，部分畫像石還刻有文字榜題，內容涉及圖像名稱、墓主、祠主生平。祠、闕、墓建造年代、緣由、出資人對祠主、墓主表示敬意或者哀悼之辭和吉語，還包括畫像石工匠籍貫、姓名等。榜題長短不一，短者數字，長者幾十字甚至幾百字。

一、東漢畫像石

東漢畫像石集中分布在山東、豫南、陝北、四川等地，不同地區的畫像

石在題材內容、雕刻技法、形式風格上具有鮮明的地方特色。

山東長清孝里鋪的孝堂山石祠建於東漢早期。石祠為雙開間單簷懸山頂建築，面闊 4.14 米，進深 2.5 米，高 2.64 米。祠內雕刻有豐富的畫像和題記，有龍首蛇身神、西王母、星宿、風伯、雷公、車馬出行、樓閣、拜謁，庖廚、樂舞、狩獵、胡漢戰爭以及孔子拜老子，周公輔成王、泗水撈鼎等歷史故事，畫像中可見大王車、兩千石、孔子、周公、胡王等題記。畫像以減底平雕為主，兼有凹面刻，人物多數取側面造型，線條洗練，風格淳樸，似平面黑白繪畫效果。

武氏祠為武氏家族的一座祠堂和墓地，位於山東嘉祥縣南武宅山，始建於東漢桓帝、靈帝時期，為東漢晚期武氏家族墓地上一組祭祀性建築。包括三座石祠，一座石闕，即武梁祠、前石室、左石室和武氏闕。現保存刻石 40餘塊。其中武梁祠建於東漢桓帝元嘉元年（151），為單開間懸山頂石結構祠堂，面闊 2.41 米，進深 1.57 米，高 2.40 米。畫像分層分欄布局，坡頂上刻祥瑞圖，東、西山牆的山尖部分別刻東王公、西王母仙庭，山牆頂以下部分和後牆分四欄，刻華夏始祖、三皇五帝、孝子烈女、刺客義士、車馬出行、拜謁庖廚、樓閣人物，多處附榜題。武梁祠內部裝飾了大量完整精美的古代畫像石，是東漢晚期一座著名的家族祠堂，也是東漢最具代表性的一處畫像遺存。武梁祠西壁畫像採用分層分格構圖方法，在一層中包括多個不同的畫面和人物，構圖複雜而又均衡勻稱，具有濃郁的裝飾效果。（圖 4-6）據武氏石闕和武梁碑記載，它的創建年代在東漢桓帝建和元年（147）前後，由石工孟孚、李第卯、孫宗

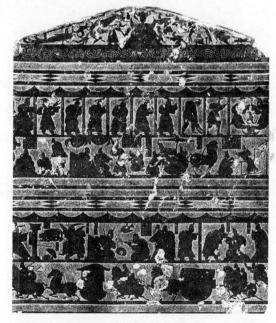

圖 4-6 武梁祠西壁畫像石（拓本）（圖片採自《中國畫像石全集‧ 第一卷‧山東漢畫像石》圖版，山東美術出版社，2000 年 6 月）

等人刻造，並由「良匠衛改雕文刻畫」而成。武氏闕建於東漢桓帝建和元年
（147），由母闕和子闕構成，通高 4.30 米，基座、闕身、櫨斗多處刻畫畫
像和裝飾紋樣，並榜題有文字，內容與武梁祠畫像類似。武氏家族墓地刻石
皆運用減地平雕加陰線刻的手法雕刻，畫面工整樸實，其嚴謹、樸素、古拙
的寫實特色，從宋代起就受到趙明誠、歐陽修等金石學家的重視，是漢畫像
石藝術的典型代表。

　　安丘畫像石墓位於山東安丘凌河鎮董家莊，為東漢晚期大型畫像石墓，
由甬道、前中後三室和兩耳室組成，全長 14 米，寬近 8 米，主室為覆斗頂，
耳室為平頂。全墓共用了 224 塊石料，其中 103 塊為畫像石。雕刻形式以淺
浮雕為主，部分畫像採用了凹面刻、高浮雕以及透雕手法。畫像主要有日月
星雲、人首龍身神、神仙羽人、靈異禽獸、雲車出遊、樂舞百戲、車馬出行、
山林狩獵、鋪首銜環和歷史故事，畫面多以幾何紋、花草紋或禽獸紋為裝飾
邊框。墓內三根立柱上用高浮雕和透雕表現了眾多裸體人物形象，造型奇特，
手法罕見，圖像詭祕。

　　沂南北寨村畫像石墓為東漢晚期大型多室墓，長 8.7 米，寬 7.55 米。由
280 塊石材砌成，其中畫像石 42 塊，畫像總面積達 442.27 平方米。畫像內容
有橋上格鬥、人首龍身神、東王公、西王母、羽人、祭祀拜謁、車馬出行、
樂舞百戲、庖廚宴飲、歷史故事等。畫像採用減地平雕加陰線刻、陰線刻、
淺浮雕、高浮雕以及透雕等多種技法，其中以減地平雕加陰線刻為主。畫像
布局合理，構圖嚴謹，圖像豐富，雕刻細膩，體現了漢代畫像石藝術的最高
成就。

　　徐州青山泉白集畫像石墓為東漢晚期疊澀頂大型石室墓，墓前立畫像石
祠一座，計有畫像石 24 塊。畫像內容包括宴樂、出行、歷史故事、人首龍
身神、東王公、西王母、珍禽瑞獸，以及各種裝飾紋樣。畫像主要為淺浮雕，
部分石面尚存起稿墨線，細部還見塗朱痕跡。

　　河南畫像石以南陽為中心，包括唐河、新野、方城等地，此地區畫像石
題材內容既有展現墓主生活的場景，又有反映儒家倫理道德的歷史故事，同
時還出現有大量天象、天神地祇、仙人靈異以及鎮墓辟邪神怪，其中最富地

方特色的是天文星象和神話故事圖像。馮君孺人畫像石墓位於唐河新店，題記顯示為新莽天鳳五年（18）墓葬。墓室為磚石結構，平面呈「回」字形。畫像分布於墓門和墓室內，內容有白虎、朱雀、鋪首銜環、交龍、二龍穿壁、門吏、樓閣、人物、謁拜、樂舞、百戲、羽人、蹶張、鬥獸、伏虎、馴象等。畫像內容豐富，風格豪放，布局疏朗，主題突出。此外，墓中還有車庫、藏閣等題記。麒麟崗畫像石墓是一座東漢晚期墓葬，墓中分布著大量畫像石，內容有羽人、四神、人物、鬥獸、樂舞百戲等。畫像構圖疏朗，刻畫洗練。其中前室頂部由 9 塊石頭組成，構成一幅巨大的天象神靈圖。畫面中央是居於中宮太極星的天帝太一，《呂氏春秋·大樂》：「萬物所出造於太一，化於陰陽。」周圍是代表東西南北四方位的青龍、白虎、朱雀、玄武四神，「左龍右虎辟不詳，朱雀玄武順陰陽。」四神既體現秩序，又具有辟邪功能。兩邊分別為陰陽二神以及北斗七星和南斗六星，其間飾以雲氣紋，畫面飄逸流暢。

四川漢畫像石主要分布在成都平原，多為東漢晚期作品，有墓室畫像石、畫像石闕、畫像石崖墓、畫像石棺等，其中畫像石棺數量最多。題材有家居生活、車馬出行、生產勞作、鎮墓辟邪、神仙靈異、歷史故事等，其中以表現神仙世界、陰陽二神的畫像石最具特色。此外，還有佛像、祕戲等圖像。該區畫像石多採用淺浮雕或高浮雕手法，畫面構圖簡括，刀法粗放，造型古拙。四川郫縣畫像石棺、簡陽鬼頭山畫像石棺、樂山麻浩一號崖墓畫像石為這一區域畫像石的代表。

郫縣畫像石棺棺蓋上刻龍虎戲壁和牛郎織女畫像，端頭刻臥鹿，端尾刻鋪首；頭擋刻坐於龍虎座上的西王母；足擋刻擎舉日月交尾的陰陽二神；一側棺幫上刻車馬臨闕門；另一側棺幫上刻車馬赴仙山，山上可見仙人六博。石棺圖像豐富，寓意深刻，風格粗放。簡陽鬼頭山畫像石棺內容豐富，題記明確。石棺頭擋刻朱雀，足擋刻伏希（羲）、女娃（媧）、茲（玄）武。棺幫一側刻青龍、先（仙）人博、先（仙）人騎、日月、柱鈸、白雉、離利，棺幫另一側刻大蒼、白虎、天門、大司。畫像為淺浮雕，造型稚拙，內涵豐富。樂山麻浩一號崖墓為東漢晚期大型崖墓。畫像主要以淺浮雕雕刻於墓門處和

前室，內容有朱雀、瑞獸、門吏、建築、樂舞、垂釣、牽馬、拉車、迎謁、仙人、六博、玉兔、搗藥、蟾蜍、佛像、僧人，以及荊軻刺秦王、孝子董永等。

　　陝北畫像石墓盛行於東漢中期，集中在綏德、米脂、神木以及山西呂梁離石等地。畫像主要見於墓門，與其他地區的畫像石相比，陝北畫像石題材單純，牛耕、放牧、狩獵、門吏、車騎出行、日月、西王母、東王公、羽人、四神、鋪首銜環等為主要題材。此外，也偶見宴飲樂舞、歷史故事、陰陽二神等圖像。大部分作品採用減地平雕手法，少數作品使用了減地平雕加陰線刻或墨線勾描的方法。

　　綏德王得元墓為東漢永元十二年（100）墓葬。墓室出土 24 塊畫像石，皆為墓門及各室入口的橫額與立柱石，畫像內容包括日月、西王母、東王公、羽人、門吏、鋪首銜環、朱雀、玄武、獨角獸、牛耕、樓閣人物、狩獵、出行、放牧、樹木嘉禾等，邊框飾卷草紋。畫面分欄構圖，採用減地平雕，少有細部線刻，整體效果宛若剪影。

　　20 世紀 90 年代，陝北神木大保當發現 14 座東漢中期畫像石墓，出土畫像石 60 餘塊。內容有日月、陰陽二神、東王公、西王母、雞首神、牛首神、羽人、四神、鋪首、瑞獸、嘉禾、門吏、狩獵、出行、馴象、樓閣人物、樂舞百戲，以及少量歷史故事，常見邊飾有蔓草狀捲雲紋、綬帶穿璧紋、波浪紋、菱形紋等。畫像皆刻於墓門門楣、門扉和左右門立柱，採用減地平雕技法雕造，造型簡潔大方，細部較少線刻，多以顏色塗繪，或用墨線勾勒，風格純樸，極具地方特色。（圖 4-7）

圖 4-7 畫像石墓門（張旭攝影）

二、南北朝畫像石

20世紀以來，河南、山東、甘肅、陝西、山西等地出土大量北朝畫像石，包括畫像石棺槨，石室、畫像石墓誌。其中畫像石棺槨葬具不僅雕刻技藝精湛，還具有豐富的文化內涵，北朝畫像石圖像與雕刻風格受印度佛教文化及西亞等域外文化影響較大，畫像暈染著濃郁的異國雕刻藝術風格，漢畫像中的古拙之風減退，雕刻精美細膩之風日顯。

北魏畫像石葬具以河南洛陽出土數量最多，其中較有代表性的有：洛陽古代藝術館的龍虎昇仙石棺、美國波士頓藝術博物館的北魏孝昌三年（527）寧懋石室、明尼蘇達州明尼阿波利斯美術館的北魏正光五年（524）元謐石棺。北朝石棺多以昇仙和孝道題材為主，圖像充分體現出以儒道思想為主體的宗教信仰和世俗神話，也反映出少數民族漢化的進程等時代潮流，其中也融入了佛教圖像和域外裝飾因素。

美國堪薩斯納爾遜—阿特肯斯藝術博物館的北魏孝子石棺，是20世紀早期從河南洛陽流出，石棺主人身分不明，僅從雕刻的精美程度來看，當數北魏皇室顯貴的葬具，如同元謐石棺一樣，屬皇室所賜東園祕器。所謂東園祕器是指皇家御製葬具，石棺左右兩側共雕刻六幅孝子故事畫像，每側三幅，榜題有子舜、子郭巨、孝孫原穀、子董永、子蔡順、尉（王琳），孝子幾乎都置身於山林樹木間。山林是道家隱逸成仙之地，兩者的結合體現了北魏儒道思想的融匯。石棺畫像採用減地平雕加陰線刻的方法，石棺雕刻細膩精湛，畫面的空間感極強。美國明尼阿波利斯美術館藏北魏元謐石棺，20世紀早期發現出土於河南洛陽，現僅存頭擋、足擋、兩側板，側板長約2.235米，高約0.61米，不見棺蓋和底板。該棺畫像豐富，雕刻精湛，石棺畫像內容豐富，頭擋正中為中亞式雙鳳頭拱尖大門，其上刻畫蓮花，摩尼寶珠、畏獸。關於畏獸圖像的淵源和功能，學術界普遍認為，畏獸出現於佛教石窟中其功能為護法神獸，出現在墓葬中則是自然守護神。棺壁兩側下部刻山巒樹木以及丁蘭、郭巨、閔子騫、老萊子、董永等十二孝子故事圖像，上部刻畫天界景象，有青龍、白虎、朱雀、玄武、流雲、飛仙、畏獸及持節乘風仙人等畫像。石棺上的蓮花、摩尼寶珠為佛教形象，石棺四周圖像涉及到了道教信仰、儒家

思想、佛教信仰等，內容龐雜、內涵深邃，石棺兩側畫面線條流暢，展現了一個神祕莫測而又充滿動感的冥國世界，下部畫面營造出一個安詳寧靜的理想人間世界，畫面中人物和背景的山石樹木之間出現了明顯的縱深感和深遠的空間效果，畫像雕刻精微、縝密細膩，線條抑揚頓挫，刀法勁利，有如錐刀之氣，體現出魏晉石刻藝術的時代精神。寧懋石室於 1913 年出土於洛陽翟泉村的寧懋石室，現藏於美國波士頓藝術博物館。石室高 1.38 米，面闊 2.0 米，進深 0.78 米。由八塊石板組成，雙坡式屋頂。正面入口處為一對手執劍戟的甲冑武士，其餘各面則為墓主人生活場景及孝子故事等畫像內容。「丁蘭事木母」位於石室左邊山牆外壁上層。據墓誌記載，寧懋（453–501），濟陰郡（今山東菏澤定陶區）人。流寓西域，北魏太和十七年（493），隨孝文帝遷都洛陽，任右營戍極軍主等職。景明二年（501）卒。北魏孝昌三年（527年），與其妻鄭氏同葬洛陽北邙。寧懋石室線刻流暢細麗，人物、山水描摹豐富飽滿，與美國納爾遜藝術博物館所藏北魏孝子石棺同為北魏石線刻藝術代表作品。

　　2000 年前後，西安北郊出土了幾件北周畫像石葬具，出土的石棺槨畫像帶有明顯的粟特胡人及西亞各地生活習俗，包括北周大象元年（579）安伽墓石榻和史君墓石槨，北周天和六年（571）康業墓石棺床，北周保定四年（564）李誕墓石棺。這幾座畫像石墓葬具畫像內容豐富，雕刻精美，帶有明顯薩珊波斯藝術風格。葬具的造型樣式又融合了中式宮殿建築的造型特徵，是北朝時期中外文化融合而形成的形式獨特的畫像石墓。

　　發掘於 2000 年的安伽墓位於西安北郊，據安伽墓誌記載，墓主安伽姑臧昌松（今甘肅武威一帶）人，祖居安國（今河北保定），為居住在長安的中亞粟特胡人。墓門石額上所雕刻的祭祀聖火的圖像表明安伽信奉西亞瑣羅亞斯德教，中原人稱此為祆教或拜火教。圍屏石榻長 2.28 米，寬 1.03 米，高 1.17 米，由十一塊青石構成。榻板正面及左右兩側裝飾聯珠方框和橢圓圈，圈內刻繪有獅、象、牛、馬、鷹等三十三種動物頭像，圍屏上刻有 12 幅精美的淺浮雕彩繪圖案，有車馬出行圖、狩獵圖、樂舞圖、宴飲圖等。表現了生活在長安的北周粟特人的生活情景，以及粟特人與突厥人的交往。畫像中

粟特人的形象多為捲髮、深目、高鼻、多髯，身穿圓領窄袖緊身長袍；突厥人為披髮，穿緊身翻領長袍；婦女皆挽髮髻，身著圓領束胸長裙。畫像中出現的胡旋舞、葡萄藤、綬帶鳥、來通、叵羅酒杯等，皆為域外之物。石榻雕刻精美，通身施彩，大面積採用貼金工藝，使畫面更加富麗堂皇，帶有明顯的中亞地域文化特色和強烈的薩珊波斯裝飾藝術風格。

　　史君墓係夫婦合葬墓，位於西安市未央區井上村東，距安伽墓 2.5 公里。此墓於 2003 年 6 月發掘。出土歇山頂殿堂式石榻一具。石榻長 2.46 米，寬 1.55 米，高 1.58 米。面闊五間、進深三間、歇山頂的殿堂式建築，由底座、牆板、榻頂三部分組成。據石榻上的題記記載，墓主漢文名史君，粟特名尉各伽，本居西域，後遷居長安，身分為北周涼州薩保。四面牆板上分別有浮雕的四臂守護神、祆神、祭祀、昇天、宴飲、出行和狩獵等畫面。（圖 4-8）人物面部、服飾和建築構件以及山水樹木等部位施有彩繪或貼金，帶有明顯的中亞藝術風格，石榻外四面均有浮雕，斗拱之間刻有畏獸和展開雙翅的朱雀，造型生動。石榻南面由八塊石頭組成，石榻的門檻，在清理榻內填土時才被發現。正中間為兩扇石門；門上為一塊整石門楣，門楣上刻粟特文三十二行，漢文十八行，兩側為腳踩小鬼的四臂守護神，雕刻手法採用高浮雕，十分醒目；最外側為對稱的是直稜窗，直稜窗上分別刻有伎樂，下刻人身鷹足手持火把的穆護，前面分別放有兩個祭祀用的火盆。

圖 4-8 史君墓石榻 （田笑軒攝影）

　　康業墓發掘於2004年，距安伽墓150多米。出土線刻貼金畫像石床一具，圍屏上刻墓主坐塌像、宴飲、儀仗、出行等圖像，背景為山石樹木。

　　李誕墓發掘於2005年，距康業墓約500米。李誕字阤娑，是一位來自中亞罽賓（今喀什米爾地區）的婆羅門人，曾擔任過北周邠州刺史。追老子（伯陽）為先祖。墓中出土石棺一具，門楣上方為拱形尖頂門額。緊靠門兩側各有一門柱，門柱兩側各有一守護神相對立於覆蓮座上。守護神均有圓形頭光，捲髮，頂部頭髮略向後束起，腦後長髮外捲幾近垂肩，深目高鼻，上脣有外撇八字鬍髭，頸部均戴項圈，上身袒露，肩後帔帛纏繞於雙臂，末端下垂至覆蓮座，腰穿短裙，赤足。二者相向，一手叉腰，一手上舉握戟。門下方正中為一亞腰形火壇，火壇上火苗升騰，底座周圍亦飾雲紋。棺蓋上刻陰陽二神，兩側棺板上刻青龍、白虎、足擋刻武士與玄武，頭擋刻門和門吏等，石棺上所刻圖像為中原典型傳統墓葬圖像，表明墓主人已被完全漢化。

　　墓誌是中國古代墓葬文化所特有的產物，以記述死者姓名、卒年和生平事蹟為主要內容。有固定的形制和專門的文體，墓誌分上下兩層，上層為蓋，下層為底，蓋刻標題，底刻誌銘。興起於秦漢之際，發展於魏晉，完善於北魏，興盛於隋唐，延續至明清，經歷了由磚造墓誌到石刻墓誌，由碑形墓誌到方形墓誌的發展歷程。墓誌所呈現的書法藝術為各個時代不同的書風，而墓誌蓋的畫像石線刻藝術則是古代裝飾圖案的精華。

　　北魏畫像石墓誌以陝西西安碑林博物館的藏石數量最多，且藝術品質也最高，這批藏石，以于右任的鴛鴦七誌齋藏石最具代表性。墓誌大部分屬於北魏元氏宗室貴族。鴛鴦七誌齋藏石之名因於七對夫婦墓誌，分別是：北魏穆亮及妻魏太妃墓誌、元遙及妻梁氏墓誌、元珽及妻穆玉容墓誌、元譚及妻司馬氏墓誌、元誘及妻薛伯徽墓誌、丘哲及妻鮮于仲兒墓誌、元鑒及妻吐谷渾氏墓誌。

　　北魏畫像石墓誌圖像主要有畏獸、四神、花草等裝飾圖案，以減底平雕加線刻為主。最有代表的有河南洛陽出土的北魏正光三年（522）馮邕妻墓誌蓋畫像，墓誌四周刻有十八種畏獸畫像，皆附題銘，依次為：唅蟆、拓仰、攫天、拓遠、烏獲、礔電、玃撮、長舌、捔遠、迴光、囓石、獲天、發走、

挾石、撓撮、掣電、懽憘、壽福。北魏永安二年（529）（尒朱襲墓誌）（圖4-9）1928 年出土於河南洛陽北十里頭村，1938 年于右任將其捐藏西安碑林。志石側面及志蓋四周刻有人物四神、山石、樹木、祥雲、畏獸等紋飾，四角刻蓮花，畫面構圖飽滿，裝飾繁密，極富動感。志石上刻繪的蓮花形象為佛教文化典型造型，北魏皇族人人信仰佛教，因此墓誌蓋及四周裝飾蓮花或蔓草纏枝圖案極為常見，在北朝畫像石墓誌裝飾圖案中畏獸也是極為常見的紋飾，傳說有避凶驅邪之功能，郭璞注《山海經》中屢有提到「亦在畏獸畫中」，畏獸形象最早見於東漢建安十六年（211）的石棺畫像中，流行於南北朝和隋，直至唐天寶年間才逐漸消失。

圖 4-9a 尒朱襲墓志石蓋綫刻紋飾（拓本左）（西安碑林博物館提供）
圖 4-9b 尒朱襲墓志石底綫刻紋飾（拓本右）（西安碑林博物館提供）

三、隋唐畫像石

　　隋唐時期的畫像石葬具出土數量多而雕刻精美，包括畫像石棺槨、畫像石棺床、畫像石墓誌，在傳承北朝畫像石棺槨的基礎上石線刻的繪畫性更強，造型形象更加逼真寫實，刻工細膩飽滿，線條流暢靈動，尤其是唐墓所出土的石棺槨畫像石線刻畫，其藝術成就堪比唐墓室壁畫，其中隋代李和墓石棺、楊勇墓石棺和虞弘墓石槨為隋代畫像石葬具代表。

　　1964 年，李和墓石棺出土於陝西三原縣，現藏西安碑林博物館。石棺畫

像豐富，周身布滿石線刻畫。棺蓋板刻有人首禽身的女媧伏羲圖像，及多個聯珠紋圓圈圖案，內刻有象、虎、馬、雞等飛禽走獸頭像。空白處滿刻蓮花、蔓草、花瓶圖案。頭擋刻門、門吏、朱雀，足擋刻玄武和神鳥瑞獸，棺幫兩側刻馭青龍，駕白虎的人物及祥瑞、飛天、侍衛等。棺底四州刻綿延起伏的山巒和各種瑞獸、靈異。所雕圖像均採用減地平雕和陰刻細線的方法刻成，整個線刻畫面氣勢宏大，構圖豐滿，裝飾華麗，並融入了薩珊波斯藝術風格。

2005 年，陝西潼關稅村的隋墓出土一具石棺，現存陝西考古研究院。據相關考古專家推測，墓主極有可能是隋文帝長子楊勇。石棺畫像內容豐富，雕刻精湛。棺蓋上雕刻聯珠龜背圖案以及摩羯、麒麟、天馬、獅子、大象等祥瑞禽獸，頭擋刻門、朱雀、武士等；足擋刻武士、玄武；棺幫兩側刻雲車出行圖、有群仙及各種祥瑞位列其中，場面壯觀，圍繞昇仙主題。石棺周身布滿華麗的線刻裝飾圖案，採用陰刻線和減底平雕加陰刻線的手法，刻工精細，構圖縝密，線條流暢。尤其是左右兩側石棺幫上的線刻畫〈雲車出行圖〉最具時代特徵，其中的輅車及仙人形象在魏晉時代的壁畫及繪畫中曾多次出現，類似的構圖及形象在敦煌石窟隋代壁畫及東晉畫家顧愷之的〈洛神賦圖卷〉均有所見，由此可見，仙人車駕出行這一題材應該是魏晉南北朝至隋和初唐時墓葬中所特有的昇仙主題內容。

虞弘墓於 1999 年發掘於山西太原王郭村，虞弘為中亞魚國人，早年受封於柔然（在蒙古草原上繼匈奴、鮮卑等之後崛起的部落制汗國），曾出使波斯、吐谷渾諸國，後又出使北齊，並在北齊、北周、隋朝為官，北周時任職薩保府，墓中出土的漢白玉石槨為仿木構歇山頂建築樣式，石槨高 2.17 米，長 2.95 米，寬 2.20 米。外觀呈仿木構三開間、歇山頂式殿堂建築，由長扁方體底座、中部牆板和歇山頂三大部分組成。每一部分又由數塊或十幾塊漢白玉石組成。石槨板內外和石槨座刻繪有出行、宴樂、拜火、獵獅等浮雕彩繪貼金圖像，也有局部直接彩繪或墨繪。（圖 4-10）石槨基座正面火壇和人面鳥身祭祀圖像顯示，墓主虞弘是一位信奉祆教教徒，畫中人物皆深目高鼻，濃髯捲鬢，所持器皿、穿戴裝束，以及畫像中的建築樣式裝飾風格與北朝時期中亞粟特人所使用的葬具習俗一脈相承，具有濃郁的中亞民族文化氣息，

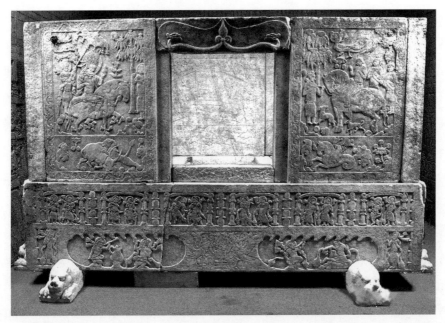

圖 4-10 虞弘墓石槨（圖片採自《太原隋虞弘墓》圖版，文物出版社，2005 年 8 月）

並帶有強烈的西亞薩珊波斯藝術風格。

　　唐代畫像石葬具包括石槨和石棺床，石槨線刻畫皆雕刻精美細膩，人物造型線條流暢，飽滿生動。其中陝西唐代陪葬墓出土的幾件石棺槨。包括獻陵陪葬墓貞觀五年（631）淮安王李壽墓石槨，乾陵陪葬墓大足元年（701）永泰公主李仙惠墓石槨、神龍二年（706）懿德太子墓石槨、章懷太子墓石槨以及西安長安區唐開元 25 年（737）的武惠妃墓石槨。

　　陝西乾陵陪葬墓出土的永泰公主墓石槨為廡殿頂殿堂式建築造型結構，石槨板內外刻有多幅仕女畫，仕女面容圓潤，身材勻稱，動態舒展，衣著華美，神態閒適，畫面中充滿唐代宮廷生活的氣息，唯美而優雅。畫面構圖飽滿，各種花卉樹石，飛鳥珍禽點綴其中。畫面中的仕女皆用陰刻線表現，所刻線條細勁流暢，乾淨俐落，為中國墓葬畫像石線刻畫中最精彩的藝術品。

　　武惠妃石槨線刻是盛唐畫像石線刻的又一精美製作，出土於西安長安區大兆鄉龐留村的貞順皇后墓。這件石槨曾因被盜而流失海外達六年之久，於 2010 年被追回，現藏陝西歷史博物館。石槨為歇山頂式宮殿建築形狀石槨，由 5 塊槨頂、10 塊廊柱、10 塊槨板、6 塊基座，共 31 塊雕刻精美的線刻畫

石板組成，高約 2.3 米、寬約 2.6 米、長約 4 米，其內外均以減底平雕加陰線刻的手法雕刻有侍女、花卉、鳥獸等。石槨周身的彩繪貼金保存都相當完好。由於墓主生前為唐玄宗李隆基寵妃，死後被追封為皇后。作為皇后級別的安棲所，其石槨內壁共有 10 幅畫屏雕刻了 21 名宮廷女官、女侍以及宮女，除了一幅刻石有 3 名女性外，其餘每幅都是 2 名女性形象，是一種新式唐墓線刻畫。雖然畫師、工匠都未留下姓名，但他們顯然熟悉外來藝術創作，採用刀鑿和繪畫相結合的工藝手法，留下了充滿張力的異樣韻致，特別在構圖上，與同時代的李壽墓、永泰公主墓、薛儆墓等石槨線刻畫中的宮廷女性不同，體現出盛唐宮廷匠師新的藝術審美觀。武惠妃石槨內外所刻的侍女形象為唐代皇家墓葬中通常表現的傳統內容，但正門浮雕所刻的冥界主題，卻沒有採用傳統的儒家禮孝仁愛、佛教涅槃超度、道教仙遊昇天的主題內容，而是以武士和神獸為主題。據推測與武惠妃早年兒女頻繁夭折等因素有關。而葛承雍則認為石槨圖像有可能出自於外來匠師之手。

唐代墓誌石畫像內容也極豐富，常見裝飾紋樣與圖像有忍冬、牡丹、瑞禽、祥獸、四神、十二生肖等，陝西昭陵博物館收藏的唐墓誌畫像石具有典型代表性，其中英國公李勣（徐懋功）墓誌石四周及墓誌蓋刻忍冬紋等圖案，為減底平雕加陰線刻工藝刻製，刀法勁利，線條流暢，構圖豐滿。不論是石料的選取還是雕刻工藝水準都相當成熟。

四、五代遼金宋元畫像石

五代宋元墓葬畫像石包括砌築墓室畫像石和畫像石棺槨，墓室畫像石多數為浮雕形式，而畫像石棺槨主要是陰線刻，畫面具有強烈的繪畫感。其中雜劇、散樂和二十四孝為當時最為常見的表現題材。五代和宋金墓室仍保留用畫像石砌築的傳統。河北曲陽五代後唐同光二年（924）王處直墓，四川瀘南宋嘉定十四年（1221）安丙家族墓、瀘縣南宋石室墓群、貴州遵義南宋淳祐年間楊粲墓、河南焦作王莊金承安四年（1199）鄒瓊墓均為浮雕或線刻畫像石墓。

河北曲陽五代後唐的王處直墓曾兩次被盜，墓中所剩隨葬品寥寥無幾，

且殘破不全。但墓內繪有山水、花鳥、星象等精美壁畫。此外，墓室出土的武士門神、生肖及人物、散樂、奉侍、墓誌蓋等漢白玉彩繪浮雕，充分展示了河北曲陽墓室畫像石刻藝術的工藝水準。所刻題材反映出南唐藝術繁榮，歌舞昇平之景象。其中有一對彩繪武士浮雕原鑲嵌於王處直墓甬道兩側，分別為盤龍踏鹿武士和棲鳳踏牛武士，現藏於（北京）中國國家博物館。墓後室鑲嵌兩塊大型浮雕畫像石，分別為散樂和侍奉場面。畫面構圖飽滿，結構緊湊，人物面部豐腴，體態略顯臃腫，服飾寬鬆，裙帶飄蕩，畫面頗有節奏和韻律，尚存晚唐仕女造型風範。表面敷色濃郁，局部繪金，畫面整體色彩濃豔，充滿世俗氣息。

「婦人啟門圖」是墓葬中常見的藝術形式，因啟門之人多為女子，因此得名，其淵源可追溯至東漢，歷經唐、五代，到宋遼金時期更為流行。「婦人啟門」主要裝飾於墓室內壁面。宋墓中婦人啟門圖數量較多，主要集中於河南、山西、河北。這些也地區正是北宋王朝統治的中心區域。從這類墓葬所處的時代和地理位置來看，在宋仁宗到神宗年間，以河南為首創婦人啟門這一題材開始流行，並在哲宗和欽宗時期更為盛行，後來影響到遼、金和南宋所統轄的地區。這一圖像的特徵為婦人半隱半現、足不出戶，身子的一半在門外，其舉止行為，正好符合中國儒家對女性傳統倫理的規範。東漢崖墓石棺上也有類似圖像，直觀來看，與宋代墓室的基本一致。婦人啟門圖不論時代，也不論地域，基本都保持著比較一致的風格和式樣。從其裝束看，婦人的身分應該是內宅之婢女或侍妾，內侍啟門女是在迎接主人的歸來，而主人的居所，已經不再是人間宅院，應該是陰宅了，啟門女正是來接引墓主人昇入天堂的使者。宋代墓葬中婦人啟門圖像雖已世俗化，卻正好與儒家倫理綱常不謀而合。宋元遼金墓室中的婦人啟門圖把建築與生活場景相結合而融為一體，從點點滴滴的細節上折射出宋代理學思想在墓葬畫像藝術中的滲入。

四川瀘縣宋代畫像石墓發現的婦人啟門圖畫像極有典型性。墓門上雕刻一女子從一扇關閉、而另一扇微微開啟的門的縫隙間露出半身，向外探望。啟門者為仙界使者，引領來到冥界的人前往仙境。古人除了深信靈魂不死還

相信轉世說，當人死後，會重新經過一扇門轉世回到人間。其中一件頭梳雙
丫髻、身穿長襦裙的侍女站立半啟的門扉前，輕輕側身探看，一手扶住門框，
像是在等待主人歸來。石刻位於青龍鎮三號墓後壁龕中，啟門侍女來自門後，
正對著中央棺臺和墓門，門扉為球紋格子門，啟門侍女形象生動傳神。另一
件青龍石刻為高浮雕與淺浮雕結合。龍頭生角，臉旁長鰓片，長鬚向後飄起，
圓睜雙目回頭望火焰珠，身披鱗甲，背脊生鰭，每爪為四趾，腳踏流雲，作
駕雲飛馳狀。雕刻細膩精湛，啟門侍女形象生動傳神，生龍活虎的動態躍然
而出。

　　宋遼金元墓中均有畫像石棺出土，河南孟津北宋崇寧五年（1106）的張
君石棺，棺蓋上刻連枝牡丹、攀枝童子和騎獸童子。頭擋中央浮雕婦人啟門
畫像，兩側幫雕刻侍衛，足擋上方中間刻一組人物，人物腳下雲氣繚繞，旁
邊的題榜為一翁、二婆，當為表現墓主昇仙主題。石棺兩幫前段刻朝元仙女
以及祥雲仙鶴、後段和足擋刻二十四孝圖，石棺製作相當精美。

　　山西芮城元代宋德方墓石棺，頭擋刻門樓、獅子、足擋刻孝子圖，石棺
兩幫刻宮殿樓閣、侍女人物等。畫像用減地平雕加陰線刻的工藝雕刻而成。
另一件潘德沖墓石棺兩幫各分十二格，格內刻孝子畫像，並附榜題，構成完
整的二十四孝圖，畫像全部採用陰線雕刻，線條甚為精細。宋遼之後二十四
孝圖又一次在墓葬畫像中流行，說明儒學思想是當時社會的主流思想。

第四節　線條與空間之美

　　畫像磚石主要用浮雕和線刻的手法來表現，其中有相當一部分畫像磚石
出土時還帶有彩繪，或者輔以墨線勾勒，因此從畫像石造型來看，除了具有
浮雕的屬性還具有很強的繪畫性質，用線造型和用線塑造畫面分割空間的特
徵與同時代墓室壁畫有很多相似性。

一、線條與色彩構成的立體繪畫

　　墓葬畫像磚石是中國墓葬雕塑藝術中數量相當多的一類，它們既有雕塑

的體積感與空間感，又兼具繪畫的色彩與線條的藝術魅力，在用線和構圖上和古代繪畫很類似。

四川畫像磚主題鮮明，題材多樣，構圖活潑簡明，線條纖細流暢，感情色彩濃厚，極富浪漫情調。其製作工藝手法多為印模或壓印法，部分圖像為陰刻而成，由於形體塊面凹凸加工手法的不同，其表現手法也呈現出多樣化，尤其是從人物、山水、樓閣建築的結構與構圖，從中可以感受到塑、印、刻、燒的工藝之高，浮雕呈現出的形體線條還兼有金石拓印之韻味。四川畫像磚不論高浮雕或淺浮雕在構圖上，畫面留白較多，善曲線、長線。尤其是人物形象簡略而生動，整體造像不只是簡單的拘泥於形似，而是強調用線條勾勒大輪廓，並且在人物重要部位作細緻的描畫，善於用劇烈的動態刻劃形象。在施彩工藝上，可以看出四川畫像磚從傳統的製陶工藝中所汲取的精華，也同樣兼有墓葬陶俑的施彩工藝，這些施彩工藝在畫像磚石中呈現出具有繪畫效果的特徵。

在色彩的表達上，陝北畫像磚具有強烈的色彩表現力，其造型和施色特點為圖像輪廓簡明硬朗，畫像色彩熱烈奔放。陝北畫像石墓一般為沙岩石材，以墨線勾樣，採用平面減地工藝雕刻，或陽刻墨線勾勒，或陽刻加陰線施濃彩，或淺浮雕陰刻並用，或單層、分層減地，通常用朱砂敷色，再以紅、綠、赭、白色點染平塗。其中的一幅用剪影式淺浮雕畫像畫面為伏羲女媧圖，用線粗獷，色彩濃烈，繪畫效果突出，地域分格明顯。

在線條的表達上，巴蜀地區畫像石以豐富的民俗風土內容和線條複雜多變為特點，而徐州畫像石則以大場面的內容和巨幅畫面構圖為主要特點。

魏晉南北朝時期，以江蘇南京為中心的畫像墓磚拼接工藝可謂登峰造極。人物及山水畫像磚牆壁畫構圖篇幅宏大，線條流暢，說明大型墓室磚牆壁畫在製作工藝上已經相當成熟。與魏晉時興起的文人畫同樣具有線條灑脫飄逸的風格，竹林七賢題材繪本當時甚為流行，並且有固定的線繪本。之後的畫像磚石創作中，繪畫粉本往往是刻塑的依據。因此，魏晉南北朝之後整個中國古代雕塑更強調繪畫性，構圖、線條、設色與繪畫極為接近，如同立體的繪畫存在於建築空間中。

二、線與面構成的空間

　　漢畫像石藝術風格的顯著特徵是質樸渾厚、簡率大氣，從中可以看出漢畫像藝術吸收和繼承了戰國青銅器裝飾紋樣之長，將繪畫和浮雕藝術集於一身，漢畫像磚石在空間塑造上打破時空界限，將不同時間、地點發生的故事集中到一個畫面上，採用全景、鳥瞰、散點等視點構圖並能表現不同時間地點的場面和事件，它對之後興起的佛教雕塑的空間表現產生深遠的影響。

　　日本學者關野貞曾把漢代畫像石的雕刻手法分為繪畫和浮雕線刻類，有陰線刻、凹面線刻、凸面線刻，陰線雕刻突出物象輪廓；浮雕類有淺浮雕、高浮雕、透雕幾種。由於各地區的民俗、生活、傳統觀念和情感等各種因素的不同，所採用的雕刻手段也不盡相同。例如中原各地區的漢畫像石在空間表達方式上風格不拘一格。南陽漢畫像石畫面單純飽滿，主題突出，每幅畫面只有一個內容，與山東等地的綿密構圖與空間表現相比，南陽漢代畫像石雕刻畫面空間感極強。在透視處理上為了突出空間採用了散點透視，多點透視的畫面構圖，可根據故事情節任意擺布畫面空間。這種自由多變的空間組合，使南陽漢代畫像石具有獨特的空間藝術魅力，顯現出它所特有的線與面構成的空間。山東畫像石的體積主要是用浮雕的形式來表現，浮雕一般是通過光所造成的陰影來取得體積感。徐州漢畫像石則是通過多層平面的疊加來造成體積感。並通過線與面的錯落穿插來表現物象之間的空間與層次。良渚文化的玉器雕刻和商周時代的青銅器紋飾的三層紋飾，已開用線和平面錯位表現空間之先河，漢畫像石不光將青銅、玉器的空間表現手段嫁接移植過來，還通過畫像石淺浮雕和高浮雕的弧面過渡，在視覺上造成的更強的體積感，並在浮雕的平面上再勾勒線刻，構成了畫面複雜，層次變化多端的構圖，這樣既增添了畫面的繪畫效果和體積的厚重感，又具有線條的精細勁鍵和更為豐富的空間效果。

　　北魏的畫像石用極淺的減地平雕來表現空間，而不同的是北魏畫像石圖像是完整的繪畫構圖，畫像石棺上人物山林、屋宇寺院、天上人間，畫面構圖龐大而結構複雜，畫面的空白處是減下的地層，為了突出畫面的繪畫性而削弱了地與面層的層次，以突出線繪粉本。例如河南洛陽出土的孝子石棺，

用陰線刻滿二十四孝故事，線條流暢優美，山水屋宇錯落有致。

魏晉南北朝之後，漢畫像石墓室裝飾石構件上的線條與空間的表達，統統被移植到墓室石葬具上。在線條與空間的表達上更趨於繪畫性和裝飾性，那些隋唐石棺槨上的局部畫像幾乎是一幅幅完整的繪畫作品，而其餘空間幾乎填滿了裝飾性圖案，因此，唐代石棺槨畫像藝術歷來也被看作是石頭上的繪畫藝術。

第五章　陵墓石刻──事死如生的帝王生命觀

　　陵墓石刻是體現帝王及貴族的權利及精神世界和審美觀念的物質載體。秦漢以前的諸多陵園地上建築及地面所留下的石刻遺存十分罕見，僅從現有的遺存看，呈現的仍是皇權及天命思想為一體的大一統的威嚴與宏偉氣勢。古代帝王陵墓前列置用作儀衛的石刻初創於秦漢之際，興於漢魏之際，南北朝和隋唐陵墓石刻種類多樣，並在藝術造詣上逐步走向鼎盛，唐宋之後持續發展直至明清而不衰。

第一節　陵墓石刻的種類及文化淵源

　　中國古代陵墓石刻具體起源於何時，已無從考證，從現有的實物來看，以西漢墓前石獸為最早，東漢時已漸成風氣，及至唐代帝陵石刻種類形成定制，不同的石刻種類及造型所蘊含的文化寓意各不相同，其深厚的文化淵源直達明清而不衰，形成中國陵墓雕塑藝術史上一道獨特的風景。

一、早期文獻記載的陵墓石刻

　　陵墓前列置石刻最早出現在戰國時期。日本學者大村西崖依據《水經注》等古籍中有關記載推斷：戰國仲山甫塚前石獸為最早陵墓石刻。

　　《水經注》載：「元魏時『羊虎傾低，破碎略盡』，似為葬時之物，那麼造石虎、石羊立於墓前之事應始於宗周末至成周初。」《述異記》載：「廣州東界有大夫文仲之墓，墓下有石為華表柱、有石鶴一隻，種即越王勾踐之謀臣也。」這也是關於先秦墓前石刻的另一種說法。《史記·吳太伯世家》又載吳王闔廬之塚亦違禮，「卒十餘萬人治之，取土臨湖，葬之三日，白虎居其上，故號雲『虎丘』。」根據以上文獻結合兩漢墓前石獸遺存來看，這裡的白虎應為鎮墓驅邪意義上的早期陵墓石刻。另據《西京雜記》記載：「漢五柞，……其宮西有青梧觀，觀前有三梧桐樹，樹下有石麒麟二枚，刊其脇為文字，是秦始皇驪山墓上物也，頭高一丈三尺，東邊者前左腳折，折處有赤如血。父老謂其有神，皆含血屬筋焉。」由此可知，秦始皇陵前曾置有石雕。唐人封演《封氏聞見記》載：「秦漢以來帝王陵前有石麒麟、石辟邪、石象、石馬之屬，人臣墓前有石羊、石虎、石人、石柱之屬，皆所以表飾墳壟如生前之儀衛耳，國朝因山為陵。」可見陵墓前石刻是用作象徵帝王生前威儀。

二、陵墓石刻的種類及文化淵源

　　中山簡王死，大修塚塋，開通神道。李賢注：「墓前開道，建石柱以為標，謂之神道。」由此可推知，帝王陵墓前開設神道設置石刻始於東漢。之後，帝陵神道列置石刻蔚然成風。魏晉時期受薄葬思想和當時國家禁令的影響，墓前神道多不設立石刻。南朝時，恢復帝陵神道石刻的設立，從此大型石刻成為帝王陵墓的重要組成部分。

　　帝陵神道石刻列置的主要種類有：石闕、石柱（亦稱石華表）、石碑、石獸、石人、石屏等，從列置形式來看，都以神道為中軸線左右對稱排列。陵墓石刻體量宏大，所反應的內容與古代墓葬禮儀文化有直接關係。因此，不同時期的陵墓石刻所承載的文化寓意不盡相同。

　　秦漢時期石刻遺存甚少，因此，無法確知陵園石雕的列置規制。漢魏之際，陵墓神道所置石刻多為神獸、石柱或石華表以及墓碑石。

　　石柱為陵墓神道標誌性石刻。早期陵墓列石柱有王者納諫之意。「表，

柱也。」石柱，亦稱石華表或石望柱，早期用於交通標誌，多置於亭郵、橋梁、城門、宮殿等處。最早的華表因木製而被稱為表木。現存最早的神道石華表為東漢墓表，以山東省博物館所藏東漢瑯琊相劉君墓石華表、北京石景山出土的漢幽州佐秦君石華表為最早。（圖 5-1）南朝陵墓列置石華表已成定制，如位於江蘇丹陽蕭衍之父蕭順之的建陵華表。據《舊唐書》卷二十五〈禮儀志〉記載，梁大同年間，梁武帝拜謁建陵，曾對身邊侍臣說：「陵陰石虎，與陵俱創二百（或

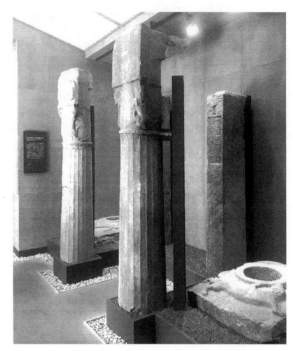

圖 5-1 漢幽州佐秦君石華表（陳雪華攝影）

當作五十）餘年，恨小，可更造碑石柱麟，并二陵中道門為三闕。」

　　早期陵墓神獸造型是綜合了幾種猛獸形象特徵而形成，造型為雙肩帶羽翼的異獸，通常被命名為天祿、辟邪、麒麟。置於墓前神道，有祈護陵墓冥宅永安之意，亦作為昇仙之座騎。一般為帶翼獸形造型，並兼有獅虎形象。是目前所發現的早期陵墓石雕的典型代表，其中辟邪和天祿數量最多。《急就篇》卷三記載：「射魃、辟邪，除群凶。」顏師古注曰：「射魃、辟邪，皆神獸名……辟邪，言能辟禦妖邪也。」天祿，又稱天鹿，也稱桃拔、符拔，是古代神話傳說中的神獸，與天命和祿位有關。古代多用以避邪，謂能被除不祥，永綏百祿。麒麟也是古代被神化的一種獸名，即傳說中的符瑞，因為它「不折生草，不食無義」，因而被視為仁獸。天祿和麒麟的出現，往往被附會為聖賢的降生，是太平盛世的表現。

　　東漢時期的陵墓石獸體量較小，但動感強烈，一般為獅虎形態，造型為昂首吼叫狀。

目前發現最早的陵墓神獸是東漢汝南王太守宗資墓。這兩件帶翼神獸約雕刻於東漢延熹九年（166），南朝陵墓前放置帶翼神獸已相當普遍，究其淵源有兩種：一是南朝石刻受到古希臘、西亞等地區藝術影響，其源頭可追溯到亞歷山大東征。亞歷山大征服西亞、波斯、印度等國，將古希臘文化帶入此地，並隨著孔雀王朝與中國佛教文化交流頻繁、東南亞與中國海上貿易的繁榮，古希臘、波斯、印度等地文化藝術逐漸滲透，形成帶有西方神話色彩的帶翼獸造型。二是中國本土祥瑞神獸的延續，完全是中國古老文明的結晶。林樹中認為，最早可上溯到新石器時代的陶羊，或源自於春秋戰國青銅器中的有翼神獸，或源自於漢代四神造型。

南朝陵墓帶翼神獸分為天祿、麒麟和辟邪。形態基本相似，均體形高大，昂首挺胸，走勢威猛，肩膀部兩側刻有雙翼。帶翼神獸的辨識為：一角者為天祿，兩角者為麒麟，無角者為辟邪。其中的天祿和麒麟用於皇帝和皇后墓前，諸侯親王墓前只能放置辟邪。

在南京一直流傳著「丹陽的麒麟，南京的辟邪。」按照帝陵禮制，帝王陵墓列置神獸為天祿、麒麟。丹陽一代多為齊梁時的帝王陵墓的安葬之處，因此，麒麟為丹陽的象徵，而南京多為齊梁時期的王侯墓，因此辟邪成為南京的象徵。

唐陵神獸有翼馬、天祿、獬豸。文化屬性上屬漢魏以來的陵墓神獸的延續。又因絲綢之路的通達，使得唐代與域外文化交流與融合更加深入。因此，唐陵神獸的造型受佛教文化及西亞、希臘、羅馬雕刻藝術影響較大。

翼馬，古稱天馬或龍馬，四蹄生風，肩生雙翼，能騰雲駕霧，是古代傳說中的一種瑞獸。《山海經》載：「馬成之山……有獸焉，其狀如白犬而黑頭，見人則飛，其名曰天馬。」唐陵翼馬的造型由南朝陵墓神獸演變而來。也有認為是龍馬、飛龍。屈原〈離騷〉云：「為余駕飛龍兮，雜瑤象以為車。」翼馬頭上帶角，兩肋有翼，翼上刻有忍冬花紋，可憑藉翅膀而天上人間。在漢代，曾稱西域及中亞地區的良馬為天馬。自晉以來，天馬被視為祥瑞的化身，以示明君盛世。墓前置翼馬始於唐乾陵，並於腹下雕刻雲柱。獬豸，也稱解廌、解豸，或直辨獸、觸邪，俗稱獨角獸，是中國傳說中的上古神獸。

體大如牛，體小如羊，類似麒麟，額上通常長一角。牛形獬豸出現在東漢之後。東漢王充《論衡》曰：「一角之羊也，性知有罪。皋陶治獄，其罪疑者，令羊觸之，有罪則觸，無罪則不觸。……故皋陶敬羊。」皋陶被奉為中國司法鼻祖，決訟果敢，執法公正，遇到曲直難斷的情況，便放出獨角神羊，即獬豸，依據獬豸是否頂觸罪人來判定是否有罪。帝陵列置獬豸，具有知曲直，公平正義的含義。

墓前列置石人可以追溯到秦始皇時期。相傳，秦始皇身邊有位大力士阮翁仲，身高一丈三尺，當時他奉命鎮守臨洮，匈奴人都怕他。他死後，秦始皇為其鑄了一座銅像，放於咸陽宮司馬門外。後人認為他有神勇的力量，於是，就開始以翁仲的形象刻製石雕放於陵墓用以展示君王的護衛儀仗。

陵墓神道列置石獸種類一般有石獅、石虎、石馬、石犀、石象、石駱駝、石鴕鳥等，大臣和貴族墓前列置石虎、石羊、石牛等。石人與石獸在帝王陵墓中是用以彰顯帝王生前威儀與權力的儀衛性石雕。

獅子，古稱狻麑，或狻猊。《爾雅》云：「狻麑如虦貓，食虎豹。」《穆天子傳》：「狻猊日走五百里」。獅子原產非洲和西亞，當地人視獅子為神獸。在古代神話中，埃及人曾將獅子用作聖地的守衛神。東漢時，西域將其作為貢品獻給唐朝。從此，陵墓石雕就有以獅子或獅形石獸裝飾陵園以示皇權的威嚴。自唐乾陵開始，諸陵四門各置石獅一對，左牡右牝。牡獅捲鬣閉口，牝獅披鬣張口。石獅作為帝陵的守衛雄踞於陵前神道，給陵園增添了神聖、威嚴、凜然不可侵犯的氣氛，從而渲染帝陵的氣勢和大唐帝國的強盛。

犀牛屬吉祥動物，被古人視作瑞獸。漢唐時期，西域、南亞和東亞地區的國家曾將其作為貢品獻於中國。晉人劉欣期《交州記》云：「犀角通天，向水輒開。」郭璞注《爾雅》：「犀形似水牛，豬頭，大腹庳腳，腳有三蹄。」縱觀華夏歷史，歷代統治者無一不重視犀牛。殷周時期，青銅犀牛尊為重器。

人臣墓前列置石虎最早見於西漢霍去病墓和張騫墓。東漢應劭《風俗通義》載：「魍象畏虎與柏，故墓前立虎與柏。」南朝梁任昉《述異記》卷上載：「漢中山有虎生角，道家云，虎千年則牙蛻而角生。」事實上，漢魏兩晉南

北朝陵前的天祿和辟邪就是以虎形為主體，或是以獅虎相結合而成的神化動物造型。

墓前列置石羊最早見於《水經注》卷九記載：「漢桂陽太守趙越墓，……碑北有石柱、石牛、羊、虎俱碎。」羊是中國遠古先民圖騰崇拜的吉祥動物，在古漢字的釋義中具有孝順、吉祥、溫順的含義，人臣墓前列置石羊具有仁義溫順、親善祥和的吉祥象徵意義。

仗馬是宮廷儀仗活動的重要組成部分。《史記》卷三十〈平準書〉載：「天用莫如龍，地用莫如馬。」《後漢書》卷二十四〈馬援列傳〉載：「馬者甲兵之本，國之大用。安寧則以別尊卑之序，有變則以濟遠近之難。昔有騏驥，一日千里，伯樂見之，昭然不惑。」商周時期，就有以活馬真車為死者殉葬的習俗，後以車馬俑取而代之。墓前最早列置石馬，當屬西漢霍去病墓。帝陵列置石馬，有可能始於東漢光武帝劉秀原陵。唐陵除獻、昭二陵外，諸陵均置仗馬及馭手，宋及明清沿襲，但其仗馬數量、馬飾及馭手則有所不同。帝陵神道置仗馬象徵皇家儀衛。

唐長安城歷來就有北門屯軍的傳統。陵園北門置仗馬，猶如禁苑北門的飛騎。仗馬取數為六，似與漢魏以來「天子駕六」制度有關。杜佑《通典》卷六十四云：「昔人皇氏乘雲駕六羽，出谷口，或云車也。」

鴕鳥，中古波斯語 ush tur murgh，即駱駝鳥。《魏書》卷一百〇二〈西域傳〉中記載波斯國有「鳥形如橐駝，有兩翼，飛而不能高，食草與肉，亦能噉火。」《冊府元龜》卷九百七十記其「高七尺，其足如駞，有翅而能飛，行日三五百里，能噉銅鐵，夷俗呼為駞鳥。」《山海經》卷二載：「西南三百里，曰女牀之山，其陽多赤銅，其陰多涅石，其獸多虎豹犀兕。有鳥焉，其狀如翟而五彩紋，名曰鸞鳥。」鴕鳥作為異邦神鳥，有「見者天下安寧」、「至者國家安樂」之意。《舊唐書》中就有關於波斯、吐火羅等國向長安進獻鴕鳥的記載。《新唐書》記載永徽元年（650）五月，唐高宗曾把吐火羅國進貢的鴕鳥獻於昭陵。

唐陵列置石人始於乾陵，《唐會要》卷二十五〈文武百官朝謁班序〉載：

「文武官行立班序，通乾觀象門外序班，武次於文，至宣政門。文由東門而入，武由西門而入，至閣門亦如之。其退朝，並從宣政西門而出。」帝陵列置石人所體現的正是唐朝儀規。

　　陵墓神道石雕除用作儀衛的石雕外，還有一類屬於紀念性石雕。如陵園石碑刻和為紀念某一歷史事件而特別刻立的石雕，如西漢霍去病墓石雕群、唐昭陵六駿等。這類石雕都以真實歷史事件和人物為雕刻內容，往往與國家政治事件和皇帝個人喜好有很大關係。

　　帝王陵墓石碑刻，也同樣具有紀念和表述皇帝忠臣豐功偉業的紀念意義。古代帝王死後在其陵墓上封樹立碑，即所謂樹碑立傳。在墓穴的表面壘墳種樹，開始是為了辨識墓穴的位置，方便祭祀，但後來就演變為顯示墓主身分地位的標誌。考古界專家認為，從目前已發現、發掘的墓葬看，先秦以前的墓葬地面以上不封不樹，自秦始皇才出現墓葬聚土成塚，王侯將相的封土較大，平民百姓的封土較小，至今尚未發現立有先秦墓碑的墓塚。到西漢後期，出現了立於墓葬前的用於記述墓主人生平、功德的刻石，此類刻石後稱石碑，謂之墓碑。碑者，被也，原本係喪葬時所設，施轆轤以繩被其上，用以引棺下葬的。或曰，碑者，悲也，是引以懷念墓主功德的。「死有功業，生有德政者，皆碑之。」後來，有心人在棺木封土後將墓主的生平事蹟等勒於其上，移立墓前，後人在祭祀墓主人時就可以知其生平或功德了。魏晉之時墓塚上立碑已經很普遍，到唐代，樹碑立傳蔚然成風，碑的造型、琢工、篆額、撰文人和書丹人及題款等，開始形成定制。

第二節　陵墓石刻的發展演變

一、兩漢陵墓石刻

　　西漢帝陵至今沒有發現石刻遺存，目前存世最早的石刻僅有陝西城固縣張騫墓前石獸一對，但已面目難辨。另外，山西安邑發現有墓前石虎，青海海晏石虎，其中最具代表性的是西漢霍去病墓石刻群。東漢時期河南洛陽、陝西咸陽和四川雅安以及山東嘉祥等地出土的陵墓石獸具有典型的代表性。

霍去病墓石雕馬踏匈奴，一直以來被認為是具有紀念碑意義的陵墓石雕，借一匹威武的戰馬來展現大漢王朝的強盛，彰顯霍去病抗擊匈奴的英雄氣概。通過馬與被踏於蹄下的匈奴首領形象的對比，表現戰馬昂首挺胸、充滿自信的英雄主義精神和時代氣息，為漢陵墓石刻藝術傑作。

馬踏匈奴石刻，通高 1.68 米，長 1.9 米，寬 0.48 米，類似真馬體量。戰馬肌肉豐滿，長尾拖地，昂首挺立，威風凜凜，蹄下所踏為一匈奴首領，雙腿上曲，手持弓箭，面目猙獰，露出一副垂死掙扎狀。在馬的腿、股、頭和頸部鑿刻了較深的陰線，一匹精神抖擻的戰馬躍然而出。

據唐人司馬貞引《史記》卷一百一十一〈衛將軍驃騎列傳〉：「冢在茂陵東北，與衛青冢並，西者是青，東者是去病冢。上有豎石，前有石馬相對，又有石人也。」石雕原分兩組，分別立於墓上和墓前。從石雕的分布、題材和陵墓空間結構來看，位於墓上的石雕群與墓冢融為一體，用以象徵祁連山及散落在「山」上的各種動物。（圖 5-2）根據史籍文獻可作出推斷，馬踏匈奴石刻的位置沒被移動過，這就引出另一種觀點：認為從馬的造型形式看應屬於墓前石雕組合之一，「山」上其他石雕與墓冢共同構成了傳說中的博山景象，這種石雕的地面布局似乎與當時的神仙信仰有一定關係。

圖 5-2 霍去病墓冢上石刻群（1914 年 3 月 6 日 [法] 謝閣蘭拍攝）

　　東漢時期，陵墓前設立石人石獸已相當普遍，據北魏酈道元《水經注》卷二十二記載：

> 逕漢弘農太守張伯雅墓，塋域四周，壘石為垣……庚門，表二石闕，夾對石獸於闕下。冢前有石廟，列植三碑。碑云：德字伯雅，河南密人也。碑側樹兩石人，有數石柱及諸石獸矣。舊引綏水南入塋域，而為池沼。沼在丑地，皆蟾蜍吐水，石隍承溜。池之南又建石樓。石廟前又翼列諸獸。

　　墓主人張伯雅為東漢弘農郡（今河南靈寶市北舊靈寶西南）最高行政長官。又《水經注》卷二十四記載：睢陽縣「城北五六里，便得漢太尉橋玄墓，冢東有廟，即曹氏孟德親酹處……冢列數碑……廟南列二石柱，柱東有二石羊，羊北有二石虎。廟前東北有二石駝。駝西北有二石馬，皆高大，亦不甚彫毀。」墓主橋玄（109–183），東漢名臣，字公祖，梁國睢陽（今河南商丘市睢陽區）人。證明東漢時墓前設置神道石刻已成風氣，考古發現的東漢陵墓石刻有：山東曲阜張曲村漢魯王墓前的兩尊巨型石人，鄒城漢匡衡墓前石人，嘉祥武氏墓的一對石獅、四川蘆山楊君墓一對石獅、雅安姚橋益州太守高頤墓前的一對翼獸、陝西咸陽沈家橋漢墓的一對石獸、河南洛陽孫旗屯發現的一對翼獸，以及南陽汝南太守宗資墓前的一對翼獸是東漢有代表性的陵墓石刻。

　　山東曲阜東漢陵墓的兩尊石人雕像，均高 2 米以上，原立於曲阜城東南八里張曲村魯王墓前，一尊身軀下刻有「府門之卒」，另一尊身軀下刻有「漢故樂安太守麃君亭長」。後移入孔廟內，石像造型稚拙古樸。另有北京石刻藝術博物館的東漢捧盾亭長，以及中嶽廟、西嶽廟石人均與中嶽嵩山和西嶽華山及其廟宇有連繫。

　　四川雅安姚橋高頤墓前石辟邪，是現存最為完整的東漢陵墓石雕，石辟邪位於高頤墓神道兩側，為東漢末年刻製。似以獅子為原型，其中一件身高 1.56 米，長 1.8 米，另一件身高 1.55 米，長 1.75 米。張口吐舌，昂首挺胸，肩生雙翼，闊步前進的姿態生動逼人，辟邪身軀呈「S」形曲線造型，雕刻

簡練，瘦勁有力，是東漢陵墓石獸的典型造型樣式。

　　1992 年 12 月，在河南孟津老城油坊街村西約 500 米處，出土一件大型石辟邪，為東漢光武帝陵石刻。（圖 5-3）石辟邪用一塊完整青石雕刻而成，高 1.9 米，身長 2.9 米，重約 8 噸，作昂首奔走狀，怒目豎眉，兩耳斜立，張嘴伸舌，步履矯健。肩生雙翼，造型融合了獅子和虎豹的形體特徵。現藏於洛陽博物館的這件石辟邪是中原地區體型最大、雕刻最精美的一件，屬東漢陵墓同類石刻中的代表作。其充滿自信昂首挺胸的豪邁姿態，令人在感受它充滿陽剛之美的同時，更深

圖 5-3 光武帝陵石辟邪（圖片採自洛陽博物館）

深品味到了漢代陵墓石刻藝術的博大沉雄的氣息，通貫全身。另南陽宗資墓前有石辟邪、天祿一對，均高 1.65 米，一尊長 2.20 米，另一尊長 2.35 米，石灰岩雕成，現存南陽漢畫像石館，保存較為完整，雕刻工藝和造型俱佳。

　　美國賓夕法尼亞博物館中國廳內陳列有一對帶翼石獸，雄獸頭生獨角，後腿之間刻男根；雌獸頭生雙角。兩獸下肢均殘，軀體殘長約 2.10 米。石獸碩大的頭顱高高上揚，鼻梁聳立，瞋目張口，口吐長舌、拖至胸前；頸項挺直後收，突出豐滿的圓弧形胸腹；肩生雙翼，翼尾上翹；臀圓肥碩，長尾已斷。兩件石獸雖已殘缺，但雄渾挺立的氣度絲毫不減，不失為東漢陵墓石雕中的精彩之作。

　　東漢明帝時佛教傳入中國，受其影響，陵墓石獸逐漸向石獅演變，六朝時期獅虎形石獸盛行，山東嘉祥武氏石闕前東漢石獅上有銘文：「建元三年，歲在丁亥，三月庚戌朔四月癸丑……造此闕，直錢十五萬，孫宗作師子，直

錢四萬。」根據銘文刻記可知，石獸為獅子形象。武氏墓前石獅雖有比較顯著的獅子特徵，卻不是絕對的寫實獅子造型，雕刻匠師明顯注重獅子粗壯有力的四肢和威嚴的神態，獅子面部並非面面俱到而是將整體氣勢和局部裝飾融入其中。1959 年在陝西咸陽西郊沈家橋附近發現一對東漢石獸，雖然體量較小，但動感十足，體型矯健生動，造型似虎似獅。

　　東漢時期的鐵器工具出現了脫碳鋼，其性能遠比西漢時期的鐵器工具更加堅硬耐用，由於石雕工具的改進，從而帶動了當時石雕、碑刻技術的迅猛發展，使東漢石刻偏向細膩的裝飾風格，東漢石獸腹下通常採用鏤空雕刻，四肢也呈展開的行走動態，尤其是石獸的頭部雕刻細緻生動，身體光滑而毛髮雕刻多用工整的線刻，風格上一洗西漢陵墓石刻沉穩渾鈍之感，處處散發出靈動勁鍵的流動曲線。

二、南北朝陵墓石刻

　　魏晉時期，陵墓石刻藝術衰落凋敝，帝王墓葬「因山為體、無為封樹」的時代風氣使這一時期成為歷史上的空白期。十六國時期，北方部落沿襲「潛埋」的風俗而不起墳，因此而不設置陵墓石雕群。

　　南北朝時期陵寢制度復興，北朝時期已恢復了東漢陵墓前設置石闕、石獸、石碑等石雕設置，此時，大規模陵前列置石雕群又在北方開始興起。北魏孝莊帝靜陵神道出土石人一軀，高達 3.14 米，拄劍端立，在東漢石人造型基礎上向唐陵石人制式邁進了一大步，同時顯示了北朝與南朝墓前石雕在內容上的重大區別。與靜陵石人時隔二十五年的西魏文帝元寶炬永陵石雕則又是另一種形式。現存兩件石獸均為帶翼天祿形象，其中一件石獸現藏於西安碑林博物館，造型古樸厚重。整個北朝時期陵墓制度比較發達，北朝陵墓設置有石人、石獸、石羊、石柱、石碑等，基本全面繼承了漢代的傳統，又有新的面貌，如石人的造型高大勁挺，貌似武臣；神獸呈蹲姿，瞪目張口，更加凶猛；石柱與闕結合，產生柱頂立闕頂式構件的形式，北朝陵墓石刻以其自身的制度化、造型的規範化、組合的簡明化而獨樹一幟。今所見石刻遺存散見於山西、陝西、河南一帶，現存山西博物館的一尊石羊，高 1.30 米，

寬 0.90 米，其造型注重大塊面，整體上富有立體感，石羊頸部有意識拉長而為之。

南朝陵墓石刻遺存不僅數量豐富且藝術水準是其他時代所無法企及的。設置組合為石獸、石碑、神道柱各一對，共三種六件，通常列置於 500 米至 1500 米的神道兩側，主要集中在南京及其附近江寧、句容和丹陽地區，共有三十一處。其中帝陵十二處，王侯墓十九處，有名可考者二十五處，另外六處為佚名陵墓。其中大部分石刻保存完好，具有典型代表性的石刻有宋武帝劉裕初寧陵、齊宣帝蕭承之永安陵、齊武帝蕭賾景安陵、齊明帝蕭鸞興安陵、齊景帝蕭道生修安陵、梁文帝蕭順之建陵、梁武帝蕭衍修陵、陳武帝陳霸先萬安陵、陳文帝陳蒨永寧陵、蕭宏墓、蕭秀墓、蕭績墓、蕭景墓等。

南朝蕭梁時期的神道石獸最為精彩，其宏大的體量和懾人心魄的誇張造型以及內在的張力，足以震撼靈魂，使人心生畏懼。石獸造型高度一般在 3 米左右，這種規格完全超越了東漢各陵石獸 1.5 米到 2 米之間的高度和體量，並直接與山陵、神道產生強烈的空間關係，在陵園空間的表現上更有氣度和力量感。從石刻藝術角度來看，它上承秦漢，下啟隋唐，在石刻造型風格上特立獨行。

南朝陵墓神道石柱（亦稱石望柱、石華表）由柱礎、柱身和柱頭三部分組成。柱礎一般上部為覆盆狀，其上浮雕一對交尾蟠螭龍，其下為方石墩，四面浮雕神怪異獸；柱身為圓柱或橢圓柱，柱表紋飾繁複，通體雕有凹槽紋和外突的束竹紋；還間飾有浮雕蛟龍紋、繩紋。柱身上端鑲嵌方形石額，銘刻墓主身分，頂蓋為覆蓮狀，其上佇立一小獸。

蕭景墓神道西側僅存一通石柱，通高 6.50 米，體圍 2.48 米。柱頭為一飾有覆蓮紋的圓蓋，圓蓋之上佇立著一隻仰天長嘯的小辟邪。小辟邪長 0.84 米，高 0.51 米。柱身高 4.20 米，雕刻隱陷直剡稜紋二十四道。整個石柱造型精巧，裝飾華美，與希臘柱式有諸多相似之處。柱身上方接近圓蓋處，有一長方形柱額，其上反刻「梁故侍中中撫將軍開府儀同三司吳平忠侯蕭公之神道」，字跡清晰，令人耳目一新。（圖 5-4）反左書體在南朝陵墓神道石柱上僅存兩例：一例為丹陽梁文帝蕭順之建陵神道東側石柱；另一例便是蕭景

墓神道西側石柱。史稱「反書」。反
左書在梁朝初年出現，大同年間盛行，
其後銷聲匿跡，成為書法史上的絕響。
柱額之下浮雕有 3 個怒髮衝冠、袒胸
露腹、負重小力士像。

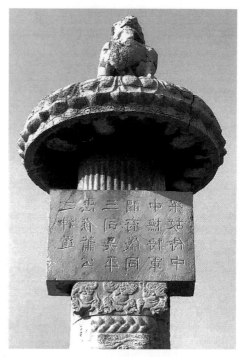

　　梁文帝蕭順之建陵神道現存石柱
一對，柱分柱礎、柱身、柱頭三部分。
柱礎上圓下方，浮雕一對螭龍，口銜寶
珠，頭有雙角、四足、修尾。柱身作希
臘式凹槽紋。柱上方有承露盤，浮雕
蓮花。承露盤上刻圓雕小石獸，造型
形似辟邪。承露盤下原有長方形石額。
石額左右對稱，北為正書順讀，南為
反書逆讀，隸書「太祖文皇帝之神道」

**圖 5-4 蕭景墓神道西側石柱額反左書
（陳雪華攝影）**

八字。石額部分柱表雕以三重繩辮紋
編織束竹紋，束竹紋以下改雕凹槽紋直至柱礎。覆蓮狀圓盤中心雕出的凹槽
與柱身頂端圓榫咬合置於柱頂。整體造型和諧協調，挺拔莊嚴。石柱後還有
石龜趺一對，其上石碑早已無存。現存梁碑皆作碗首形，碑首刻高浮雕雙螭
龍，其上刻碑文，下有碑穿。

　　蕭秀墓是現存石刻數量最多的王侯墓。現存石柱一對，東西各一，東柱
僅存柱礎，上圓下方，高 0.70 米，上為銜珠雙螭，下為方形基座，邊長 1.45
米，四側飾有神獸紋。西柱柱頭圓蓋及小辟邪已失，柱身、柱礎保存較好，
通高 4.70 米。柱身雕刻隱陷直稜紋二十道，高 3.86 米，石額上題刻「梁故散
騎常侍司空安成康王之神道」，字跡依稀可辨；共 5 行，每行 3 字。柱額下
飾有繩紋和交龍紋。柱座高 0.84 米，其上雕飾銜珠雙螭龍，下為長方形基座，
長 1.45 米，寬 1.40 米，造型及紋飾與東柱柱礎紋飾一致。

　　宋武帝劉裕初寧陵神道兩側僅存天祿和辟邪。天祿獨角已損，額部已殘，
尾部無存；額下長鬚垂胸，腹側浮雕雙翼，形態秀美，通體飾勾雲紋，極富

裝飾意味；四足五趾，身長 3.8 米，高 2.78 米，體圍 3.21 米。重約 12 噸。天祿居東，辟邪居西。辟邪目瞪口張，昂首挺胸；腹側浮雕雙翼，長 2.90 米，高 2.90，體圍 3.13 米。這兩件石獸是南朝陵墓神道石刻中最早的一對，其形貌雖殘，然風韻猶存。

齊武帝蕭賾景安陵位於江蘇丹陽市建山鄉雲陽鎮東春塘田家村附近。由於多次被盜，陵塚已被夷為平地。神道兩側僅存石獸一對，東為天祿，西為麒麟。天祿身長 3.15 米，高 2.1 米，體圍 3 米。麒麟身長 2.7 米，殘高 2.2 米，體圍 2.51 米。由於長期浸泡於水中，損毀嚴重。石獸形體高大，獸身體型修長，長頸細腰，胸部突出，體型身姿略作 S 形，給人以矯健清秀之感。整體誇張與局部精細刻劃相得益彰，如頭部作朵頤隆起，口部略作圓形，額上及四角突出如小翅狀的茸毛。此外，頭、頸、背、翼等部位裝飾繁縟，使之陡增華貴之氣，為南齊石雕工藝技術的最高水準。

梁文帝蕭順之建陵位於江蘇省丹陽市荊林鄉三城巷，是南朝諸陵中石刻遺存最多的一處，由於是梁武帝在位的鼎盛時期雕造，可代表蕭梁時代石刻藝術的最高水準。梁天監元年（502）閏四月，蕭順之被追尊為太祖文皇帝後，擴墓為陵。陵塚已平，陵前現存石刻四種八件，自西向東依次為：石獸、石礎、石柱、龜趺石座各一對。天祿位於神道西側，身長 3.05 米，殘高 2 米，體圍 2.7 米；麒麟雙角已失，身長 3.10 米，殘高 2.30 米，體圍 2.76 米。魁梧雄壯，姿態傳神，獸脊作通貫首尾的連珠狀紋飾，雙翼微翹，翼面雕有捲雲紋、細鱗紋和長翎，體現了齊代陵墓石刻向梁代轉變時期的特色，既突出了宏偉豪邁的氣勢，又是蕭梁石刻從裝飾趨向寫實的過渡。

南朝陵墓石刻，有墓主可考並依據藝術風格可定為梁墓雕刻的約占全部南朝陵墓石刻半數以上，其製作年代也在梁武帝統治的四十多年間，梁武帝蕭衍修陵位於丹陽市三城巷，在其父文帝蕭順之建陵之北約 100 米處。陵塚早已荒平，僅存天祿一件，位於神道北側，身長 3.10 米，高 2.80 米，頸高 1.45 米，體圍 2.35 米。在雕刻裝飾技法上明顯不同於齊朝石刻圓雕，浮雕，線刻並用，整體誇張與局部裝飾刻畫相結合，趨向簡樸、寫實，頭大頸長，昂首向天，雄踞於世，氣魄非凡，氣勢咄咄逼人。

　　陳武帝陳霸先萬安陵位於南京江寧區東山街道石馬沖。神道尚存天祿、麒麟各一件。神道北側天祿身長 2.60 米、高 2.57 米，石刻保存較為完整；南側麒麟身長 2.72 米、高 2.28 米，頸部斷裂，胸部碎裂，殘缺嚴重。二獸均有翼無角，張口垂舌，鬚拂胸際，紋飾簡練，造型樸實，風格簡帥。西元 589 年，隋兵滅陳，政敵王僧辯之子王頒糾集其父舊部千餘人，夜掘萬安陵，剖棺焚屍，取骨灰投水而飲之，以報殺父之仇。清人袁枚寫實詩感歎：「古來萬事風輪走，除去虛空無不朽，忽逢攔路兩麒麟，欲訴前朝尚張口。」

　　陳文帝陳蒨永寧陵位於南京甘家巷獅子沖，陵前僅存二件石獸，均為雄獸，東西相對，天祿居東，身長 3.11 米，高 3 米；麒麟居西，身長 3.19 米，高 3.13 米，兩獸體態粗壯勁鍵，瞠目張口，肩甲高聳，肌肉暴突，趾爪怒張，作昂首闊步、仰天怒吼姿態，毛鬚、雙翼造型亦靈動飄舉，顯示出令人震撼的威懾力。

　　除神道石獸外，南朝陵墓神道碑造型及設置也堪稱奇絕。梁安成康王蕭秀墓神道設置四通石碑，這一現象在南朝陵墓中是較為罕見的。史載，梁天監十七年（518）蕭秀死後，通直散騎常待、太子右衛率夏侯亶等人上表梁武帝，請為立碑，詔許。於是，由當時著名文人王僧孺、陸倕、劉孝綽、裴子野四人分撰碑文，不料四位作者文采難分伯仲，最後決定「四碑並建」，形成空前絕後的墓表石碑設置。

　　南朝失考墓位於江蘇丹陽陵口鎮東，現存天祿、辟邪各一。東為天祿，西為辟邪。石獸花紋清晰，造型獨特。體態動勢與南朝其他陵墓石刻基本相似。遍體雕飾華美紋飾，兩翼造型精巧，石獸雙翼鱗紋；造型靈巧，琢工精細，是南朝石獸中的佼佼者。天祿身長 4 米，高 3.6 米，體圍 3.9 米。因長期浸泡在水塘中，左半身已嚴重腐蝕風化，花紋不清。1957 年冬，因拓寬京杭運河工程，遂將兩獸北移 450 米。1973 年，蕭梁河拓寬拉直，又將辟邪西移 70 米，雖幾經周折始終保持著與河東天祿在一直線上。

三、隋唐帝陵石刻

　　隋代陵墓石刻遺物甚少。河南洛陽古代石刻藝術館所藏的一件蹲獅為隋

代陵墓石獸，其造型與陝西北周陵墓石獅造型大致相仿。石獅造型怒目張口，氣勢威嚴。

唐代共有帝陵二十座，其中的十八座位於陝西渭河北岸的北山山梁，石刻分布範圍以唐長安城為中心呈扇面形，東西綿延 300 里，這一區域地面現存石刻遺存較為完整且排列有序，被學界譽為「三百里唐代露天石刻藝術館」。陝西的唐代十八座帝陵集中在關中地區，以皇帝在位時間為序分別為：獻陵、昭陵、乾陵、定陵、橋陵、泰陵、建陵、崇陵、豐陵、景陵、光陵、莊陵、章陵、端陵、貞陵、靖陵，其餘兩座唐陵為河南偃師的恭陵和山東菏澤的溫陵。

唐陵石刻不僅在數量和種類上遠遠超越了以往各代，就其規模而言，依山為陵的營建格局，從氣勢和規模上更加雄渾、博大，唐代帝陵其中有十四座依山為陵，其餘四座為平地起塚，陵園內巨大的石刻體量，加上精湛的雕刻工藝技術，使之成為繼南朝陵墓石刻藝術之後，中國陵墓大型地表石刻藝術的第二個高峰。

從唐陵石刻遺存現狀來看，初唐石刻組合沒有完全形成規模，亦沒有完全延續漢魏以來的傳統，如李淵獻陵四門列置石虎，神道又有石犀、石柱各一對，而唐太宗李世民昭陵石刻全部設置在陵園北門祭壇。及至盛唐李治的乾陵開始而形成固定的石刻建製模式。其制式為：四門各置石獅一對，北門增設仗馬及牽馬人三對。神道自南而北，依次為石柱一對、翼馬一對、鴕鳥一對、仗馬及牽馬人五對、文武侍臣十對，無字碑及述聖紀碑各一通，外來使臣像六十尊，自乾陵以後除追封之陵外，各陵石刻皆以此為範式。

獻陵現存石虎五件，石犀二件，石柱二通，其中一通沒入地下。神道東側石虎保存完好，1959 年遷入陝西省博物館（今西安碑林博物館）西側石虎立於神道原位，頸下刻有「武德拾年九月十一日石匠小湯二記」銘文。

東門僅存石虎一件，西門石虎二尊，北門石虎一尊，形制相同。眼神機敏，四肢強健有力，形象栩栩如生。神道南端有一對體形高大的石犀，其中一件現藏西安碑林博物館，另一件沒入地下。當地人稱陵上曾有石人 3 尊，今已不存。石柱一對，神道東側石柱穩健大氣，遠遠望去氣宇軒昂。石柱上

蹲一望天犼小獸，應為南朝柱頂小獸遺風。石柱底座雕刻雕盤龍浮雕，同樣具有南朝石刻造型風範。八稜形柱身滿刻龍鳳、纏枝、花鳥等線刻紋飾，顯得莊嚴肅穆，與唐代墓室畫像石線刻風格一致，八稜形的柱式與南朝羅馬式柱身風格截然不同，是初唐向盛唐過渡期的典型造型樣式，西側石柱沒入地下。昭陵位於陝西禮泉縣九嵕山主峰，是唐太宗李世民的陵墓，昭陵開唐陵因山為陵之風氣。現存石刻有昭陵六駿浮雕，陵區北門還發現有十四藩臣像殘件，現存昭陵博物館。昭陵六駿中的兩匹早年流落海外，1914 年，被古董商盧芹齋以 12.5 萬美元將六駿中的颯露紫、拳毛騧盜賣給美國商人，現收藏在美國賓夕法尼亞大學博物館。其餘四駿也曾被打碎裝箱，在盜運過程中被當地人民截獲，現藏西安碑林博物館。

　　昭陵六駿是為紀念跟隨唐太宗李世民征戰疆場的六匹戰馬而刻製。傳為畫家閻立本繪製，閻立德監造，唐太宗親撰銘贊，歐陽詢書丹，鐫刻於貞觀十年（636）十一月至二十三年（649）間。由當時宮廷石工鐫刻。原本每塊石雕上都留有一尺見方的鑿字處，現字跡已漫漶不清。立昭陵六駿於陵園北門，據說與唐長安城歷來有北門屯軍的傳統有關，當地人則認為昭陵的九嵕山南坡地勢過於陡峭，無法開設神道。

　　昭陵六駿浮雕，每塊石屏長約 2.04 米，高約 1.72 米，厚約 0.40 米。為青石石質。（圖 5-5）尤其突出了六匹戰馬的不同性格以及在戰爭中的戰績。或佇立，或行進，或奔跑，或雄健剽悍，或機敏英武，雕刻逼真傳神。後代整修時，將其移置於東西兩廡之中。其中特勒驃、青騅、什伐赤被依次置於東廡，颯露紫、拳毛騧、白蹄烏依此置於西廡。浮雕都採用高浮雕，構圖簡潔明瞭，造型概括洗練，線條流暢，刀工精細，體量感力度感極強。具有深沉的思想內涵，是中國古代紀念性雕塑的典範。昭陵六駿浮雕強烈的體積感以及高度的寫實技巧，明顯帶有希臘羅馬雕刻的痕跡，在畫面中運用了流暢的弧線和犀利遒勁的直線，使畫面曲直相輔，張弛自如。

　　唐永徽年間，高宗下詔為昭陵刻製十四國藩王酋長石像。計有：突厥頡利可汗左衛大將軍阿史那咄苾、突厥突利可汗右衛大將軍阿史那什鉢苾、突厥乙彌泥孰俟利苾可汗右武衛大將軍阿史那思摩、突厥答布可汗右衛大將軍

圖 5-5 昭陵六駿－什伐赤（左）白蹄烏（右）（陳雪華攝影）

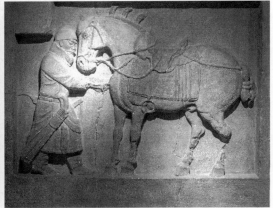

圖 5-5 昭陵六駿－青騅（左）颯露紫（右）（陳雪華攝影）

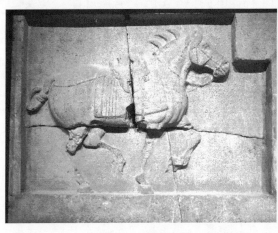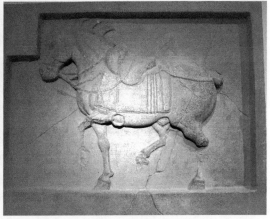

圖 5-5 昭陵六駿－特勒驃（左）拳毛騧（右）（陳雪華攝影）

阿史那社爾、薛延陀真珠毗伽可汗、吐蕃贊普、新羅樂浪郡王金貞德、吐谷渾河源郡王烏地也拔勒豆可汗、龜茲王訶黎布失畢、于闐王伏闍信、焉耆王龍突騎支、高昌王左武衛將軍麴智盛、林邑王范頭黎、婆羅門帝那伏帝國王阿那順等，列置於陵司馬北門內以旌武功。這些石像現僅存基座和殘損局部，即便如此，仍見證著大唐皇帝與鄰邦各國的友好往來。

　　乾陵是唐高宗李治和武則天的合葬陵，坐落於陝西乾縣梁山主峰。陵園氣勢恢宏，四門石刻保存完好，石刻體量巨大，雕刻精緻，在唐陵石刻中數量最多。現存石刻 124 件，南門神道石刻以乳峰雙闕間為起點分東、西兩側依次向北排列，東西石刻相距約 25 米。記有石柱一對、翼馬一對、鴕鳥一對、仗馬及牽馬人五對、翁仲十對、無字碑一通、述聖紀碑一通，藩臣像六十件。此外，內城四門各置門獅一對。北門外列置六匹仗馬及牽馬人。東側還發掘出石虎一件。

　　乾陵石刻的種類和數量在中國陵墓雕刻藝術史上都具有開創性，尤其是石刻列置模式，可謂承前啟後。石柱位於神道最南端，東側石柱高 7.67 米，柱身通 5.73 米，底部稜面寬 0.49 米，柱頂高 1.2 米。西側石柱通高 7.47 米，柱身高 5.68 米，底部稜面寬 0.46 米，柱頂高 1.07 米，重約 40 噸。由柱礎、柱身和柱頭組成。柱礎為方形十六瓣覆蓮座，八稜柱身，向上逐漸收剎，稜面最寬處 0.49 米。柱身上下交接處均雕有蓮瓣，柱身每個稜面都刻有精緻的蔓草纏枝、石榴、海獸等裝飾線刻。柱頂為仰蓮托寶珠頂。方形柱座代表大地；圓形柱頭代表蒼天；中間的八稜柱身代表太極八卦所表示的八個方位。造型具有典型的中國傳統文化內涵，又融合了印度佛教文化的造型元素，石柱造型與印度及佛教建築中的摩尼寶珠柱式極為接近，直接反映出佛教文化對中國陵墓石刻藝術的影響。

　　翼馬兩件，位於石柱北約 30 米處。相對而立，均用整塊巨型青石雕刻而成，翼馬造型昂首挺胸，姿態駿逸。石雕帶有印度犍陀羅雕刻風格。東西翼馬腿部俱殘。西側殘高 3.45 米、長 3.53 米，寬 1.20 米，下有 1.25 米高的雙層座。重約 40 噸。頭上有角，直刺當空。兩翼刻流雲捲草紋，稜線分明；東側殘高 2.34 米，長 2.90 米，寬 1.18 米，獨角高聳，慈目闊口，昂首挺立，

大有氣吞山河之勢。造型圓潤細膩，兩翼的花紋以流雲躍動，手法柔和，刀法洗練。礎座共有三層，最下層多半沒入地下。石座的兩側分別線刻有精緻的〈行龍圖〉、〈獅象圖〉和〈雙獬豸圖〉等圖像。

駝鳥兩件，位於翼馬北約 20 米處。是唐陵石刻中最早出現的表示祥瑞的鳥類浮雕造型。以高浮雕的形式雕刻在石屏上。駝鳥作行進狀，生動自然，羽毛豐滿，兩鳥各損折一腿。為了突出駝鳥的空間和體積感，在雕刻時有意將駝鳥的一隻腿雕成圓雕，以突出其立體感，具有強烈的寫實性。武則天曾視駝鳥為「聖君世」、「祥瑞出」的珍異。它們在神道前與其他石刻共同構成一幅乘翼馬祥鳥出行仙遊的佇列組合。

仗馬及牽馬人分別位於駝鳥之北 18.50 米處，且依次向北每對相距約 18 米。除西列僅有一匹完整外，其餘皆殘缺，尚有一馬下落不明。完整者馬高 1.95 米，長 2.60 米，寬 0.94 米。底座長 1.91 米，寬 0.89 米，高 0.26 米；礎座長 2.50 米，寬 1.50 米，裸露地面 0.73 米。馬嘴銜鑣，背披鞍袱，置鞍鐙，蹄與石座相連。牽馬人立於馬頭之北，身著緊袖武士裝，束帶著靴，雙手置於胸前作牽韁狀。

石人二十尊，位於仗馬之北 17.70 米處。圓雕，每尊相距 18.50 米。身高 3.75–4.16 米，胸寬 1.00–1.32 米，側厚 0.64–0.90 米。底座東西長 1.65 米，南北寬 1.80 米，露出地面 0.50 米。石人皆高額粗頸，體量巨大，戴冠束帶，寬袍廣袖，雙手握劍，並足恭立，面目表情各異，神態凝重，石人個個氣宇森然。

乾陵石人雕刻首開中國古代寫實性人像雕刻之先例，並且以群像的形式出現在陵墓中也屬首創。這與當時佛教石窟造像在長安地區的深入發展有相當大的關係，從表現手法來看，乾陵石人與佛教雕刻中的天王力士的雕刻手法及形象都較為相似。

乾陵述聖紀碑亦稱七節碑。其節數取自於「七曜」，即日、月、金、木、水、火、土，意為唐高宗文治武功如七曜光照天下。碑身由七塊巨石組合而成：碑身為五塊，有榫扣銜接；碑頂一體，為廡殿式頂蓋；下方西南和東南

角各雕刻一蹲踞力士像。碑座的南面，雕有獬豸及蔓草花紋，〈獬豸圖〉長2.54 米，寬 0.63 米。《來齋金石刻考略》載，述聖紀碑碑文為武則天親撰，中宗李顯書丹。內容主要敘述高宗李治的生平史略。碑文原刻 46 行，豎行，每行 120 字，約 5600 字，今碑文實存 2011 字。除碑身第一石無字外，分別豎行陰刻於二、三、五石陽面，第四石文字已漫漶不清，無法辨認。文字初刻時填以金屑，可謂金光閃閃。據說這樣做的目的是為了光耀千秋。碑曾仆倒，1957 年扶復原位。

　　帝王陵墓前立無字碑當以乾陵為最早。乾陵無字碑由一塊完整的巨石雕成，通高 8.03 米，碑高 6.54 米，寬 2.10 米，厚 1.49 米，座東西長 3.38 米，南北寬 2.46 米，高 1.49 米，裸露地面 1.07 米，總重約 98.84 噸。碑首刻有八條繞纏的螭龍，螭龍嘴微開下垂，鱗軀渾圓，似龍在天，氣勢浩蕩。左右龍爪相托形成圭形碑額。碑身兩側線雕〈升龍圖〉，是迄今為止存世最大的升龍圖像。四周均雕刻立式如意雲頭，蚨座陽面正中線刻〈獅馬圖〉，長 2.14 米，寬 0.66 米。圖中雄獅昂首挺立，神態威嚴。關於無字碑碑石的來源，《長安志圖》、《金石粹編》皆言「于闐國貢者」，于闐，即今新疆和田，據考證乾陵地面上所有石刻皆為就地取材，在陵區西乳峰之南崖斷面上有取材加工的痕跡。經考證，石刻的質地和陵山石質相同。

　　乾陵六十尊蕃臣像分別位於朱雀門東、西闕樓之北，原置 64 尊，現存60 尊），東列 29 尊，其中 5 尊殘甚；西列 31 尊。均分四行排列。除 2 尊頭殘存外，其餘均已無頭。尚殘存頭部者為高鼻、深目形象。北宋元祐年間，陝西轉運副使游師雄在考證乾陵石人像背面所銘文字的過程中，訪得當地舊家所藏石人背部銘刻拓本，命人複錄轉刻成四塊石碑，分立於東西兩邊石人像前。後石碑不知去向。元代李好文在編撰《長安志圖》時覓得游師雄所刻三塊石碑，補為 39 人。清初葉奕苞《金石錄補》記為 38 人。清乾隆年間，陝西巡撫畢沅在編寫《關中金石志》及《關中勝蹟圖志》時，已訪得奉天舊家藏拓片，撮錄 36 人。因年久剝蝕，目前僅能辨清字跡的有：木俱罕國王斯陁勒、于闐王尉遲敬（璥）、吐火羅王子特勒（特勤）羯達健、吐火羅葉護咄伽十姓大首領、鹽泊都督阿史那忠節、默啜使移力貪汗達干、播仙城主

何伏（河伏）帝延、故大可汗驃騎大將軍行左衛大將軍、崑陵都護阿史那彌射（彌則）等七人，後經武漢大學陳國燦考補為36人。石刻人物長袍窄袖，腰束寬帶，足登尖頭靴，雙手前拱，披肩的波紋自然活脫，與衣褶和諧地表達出了人物的形體特徵。

據目前的考古發現，已經從唐睿宗橋陵、唐肅宗建陵、唐敬宗莊陵及唐武宗端陵等神道石獅南側發掘蕃酋石人像二百多件。這一考古新發現證明，蕃酋像極有可能屬唐陵石刻制度組合內容。

乾陵內城四門各置石獅一對，青龍門和朱雀門石獅完好無損，白虎門南側一尊完好，北側沒入地下。玄武門二尊不知所蹤。其中，朱雀門兩獅相距約16米。東側獅高3.02米，胸寬1.50米，西側獅高2.77米，寬1.76米。座也分為兩層：上座長2.60米，寬1.42米，高0.29米；底座長3.33米，寬1.66米，高1.13米。兩獅均重約40噸，造型呈蹲踞狀，身軀後蹲，昂首挺胸，前肢勁拔，胸肌豐腴發達，巨頭捲毛，硬額濃眉，闊口利齒，舌頂上齶，突目隆鼻，整個造型渾厚雄健、威猛霸氣。尤其是朱雀門東側石獅，（圖5-6）造型概括，體量巨大，氣勢逼人，其力量感深沉雄厚，獅子面部五官及毛髮雕刻一絲不苟，雕刻之嫻熟歎為觀止，整體的宏大體量與細節的精雕細鑿相互襯托，這種非凡的空間意識，造成了體量宏大的神道石刻，與高大的陵山及陵園建築很自然的融為一體，在空闊曠達的陵域內顯得愈加聖神莊嚴，氣度不凡。

唐順陵石刻與乾陵石刻同為盛唐石刻藝術的代表，順陵位於咸陽市東北18公里處的咸陽原，為武則天之母

圖 5-6 唐乾陵朱雀門神道石獅（陳雪華攝影）

楊氏之陵。初以太原王妃禮葬於咸陽。武則天稱帝后，於永昌元年（689）
追封其父太原王武士彠為周忠孝太皇，其母為周忠孝太后，改楊氏墓為明義
陵。天授元年（690）九月，復追其父為太祖孝明高皇帝（將山西文水武士
彠章德陵改稱為昊陵），其母楊氏改稱孝明高皇后，又改明義陵為順陵，寓
意盡孝道、順天意、順民心，順陵可謂由人臣墓改稱皇后陵的典型實例。

　　順陵內城為原始墓園石刻設置，現存石人七對，石羊兩對，石虎兩對。
追封後陵園石刻均設置在外城，距離陵墓正南約 495 米處，有走獅一對，650
米處，有天祿一對，南面東側有華表一通。在陵墓東、西、北面約 400 米處，
各有蹲獅一對。陵園北門還有仗馬及牽馬人兩對。共計石刻三十七件，其中
南門外的一對走獅體態雄健，氣宇軒昂，為整石雕刻而成，體量巨大四腿以
弧線為主，粗壯有力，身體豐滿圓潤，多用曲線。神道東側為雄獅，西側為
雌獅，石獅強烈的內在張力與空間體積感撲面而來，這種對獅子形體高度的
概括力並非一般工匠所能為之，它們是唐陵石獅中僅有的兩件走獅，因此而
顯得格外獨特。

　　開元十七年（729），李隆基拜謁五陵，行至橋陵，東望，但見金粟山
有龍盤鳳翥之勢，謂左右曰：「吾千秋後，宜葬此地。」據李好文《長安志圖》
載：「泰陵封域七十六里，分內外兩重，布局酷似京師長安。陵園石刻建制
與乾陵石刻製式基本一致。」

　　泰陵石刻是中唐陵墓石刻的代表，位於陝西蒲城東北十五公里處五龍山
餘脈金粟山之陽，陵園四周繞陵築牆，陵山氣勢磅礴。陵園南門神道自南向
北依次排列有：石柱一對、現存一件，另一件柱身為複製品，翼馬一對，鴕
鳥一對、仗馬五對，現殘存六件，石人原為十對，現殘存九對，石獅一對。
四門石獅原置八尊，除西門南側一尊不知所蹤外，尚存七尊。北門原置仗馬
及牽馬人三對，現殘存四件其中東側三件，西側一件。

　　泰陵石刻是盛唐向中唐過渡期的石刻代表，石人形制較盛唐有較大的變
化，首開神道東側設立文臣，西側為武將的列置形式，也是玄宗時代「文用
漢，武用胡」的治國韜略在唐陵石刻中的具體體現。與盛唐石刻風格明顯不
同，初唐時期，神道兩側石人皆為武將。反映出唐朝統治初期崇武善戰的時

代背景。尤其是盛唐時期的乾陵石刻，強調宏偉巨大的體量感，石人的比例頭大身小，石像的著力點皆在頭部，而泰陵石刻整體尺度和體量較盛唐石刻明顯縮小，整體比例，以及整體的造型更趨成熟，強調人物線條的通暢流利，人物五官的勾勒細膩傳神，寫實風格日趨明顯，石人比例協調，個性鮮明，運用不同的線條刻畫文臣和武將的不同氣質。石像採用圓雕，浮雕、線刻相結合的造型手法，人物形象栩栩如生，是唐陵石人雕刻風格趨於成熟的典型代表。

晚唐時期的陵墓石刻，在藝術表現上已不見中唐石刻寫實細膩的藝術風格，亦無盛唐石刻宏大渾圓的體量感和整體氣勢，在雕刻工藝和石刻材料上明顯呈現出凋敝、衰敗的趨勢。然而晚唐石刻仍然不乏上乘之作，如莊陵的翼馬、石人，貞陵的石獅，雖然體量較盛唐明顯變小，但造型仍嚴謹規整，雕刻工藝一絲不苟，現藏於三原縣城隍廟的一件石人頭像，是莊陵被盜的五件石人頭像中唯一被追回的一件，頭像為一文官形象，面部神態儒雅沉著，表情含蓄內斂。石人面部看似柔弱的線條，卻準確地勾勒出人物的五官眉眼，線條的優美程度並不遜於永泰公主石槨線刻，由此也可知晚唐時期的石刻工藝水準仍然有盛唐遺風。其婉約柔美的線條韻律與晚唐詩歌所表達的意境如出一轍。如果不是因為偷盜者粗暴地將此頭像從將近三米高的雕像上打落，至今仍無法如此近距離的體味晚唐石刻藝術竟有如此的精細之作，而事實上，唐代陵墓石刻藝術品中根本不乏精細之作，這件晚唐石人像最耐人尋味的是由內向外所散發出的內斂含蓄的儒雅風度，以及近似繪畫的線條刻畫。

四、五代宋元陵墓石刻

五代及宋元是中國古代陵墓石刻的轉折期，北宋陵墓神道石刻尚存唐陵石刻遺風，其造型風格趨於精巧華麗，南宋之後陵墓石刻藝術逐漸衰落。

永陵為五代時期前蜀國皇帝王建的陵墓，位於四川成都市老西門外的一片高地上。現存文官立像一尊，墓葬中室石棺床兩側列置半身力士像十二尊，石像高約 60 釐米，棺床束腰處有二十四個高浮雕舞蹈伎樂人物，高約 30 釐米，人物刻畫精湛細膩，生動傳神，後室壇床上放置王建石雕像一尊，雕像

體態健碩，面容飽滿，與文獻所記載的「隆眉廣顙，龍眼虎視」、「狀貌偉岸」之相貌特徵相一致。這件石雕坐像為中國古代寫實性人像雕塑的開創者。

北宋帝陵位於河南鞏義，九帝中除徽、欽二帝被金人擄去囚死在漠北外，其餘七帝均埋葬在鞏義，加上趙匡胤父親趙弘殷的永安陵，統稱「七帝八陵」。此外，還有二十餘座皇后陵以及百餘座宗室、大臣墓。

北宋帝陵在規劃上一改唐代舊制，依風水擇地形，逐步形成背水面山，南高北低之布局。神道設置石刻二十三對，由南向北依次排列為：石柱一對、馴象人一對、瑞禽一對、甪端一對、仗馬一對、控馬官四對、石虎兩對、石羊兩對、藩臣三對、武將兩對、文臣兩對、門獅一對、武士一對。上宮四周其他神門外亦有門獅一對，門內有宮人一對。有些下宮的門外亦有門獅一對。此外，陵園東西北門外還列置蹲象一對。鞏義北宋皇陵區帝后陵前共有大型石雕五百餘件，加上陪葬墓前石雕共有一千多件，形成數量龐大的宋陵石刻群。石刻形象多樣，線刻、浮雕及圓雕無不俱備，擺脫了傳統的神祕色彩，體現了世俗生活的風貌，集中反映了北宋石刻藝術的風貌和大型陵墓石刻的發展脈絡。

宋陵石刻造型渾厚，但力感稍差，不及唐陵石刻氣勢雄偉，但表現手法細膩，石柱紋飾和人物頭冠服飾等精心刻畫，別有韻味。永熙、永定、永裕三陵走獅披鬃捲尾，昂首舉步，神態豪邁而莊嚴。

北宋帝陵石刻分早、中、晚三期。早期包括永安、永昌、永熙、永定四陵，雕刻手法嚴

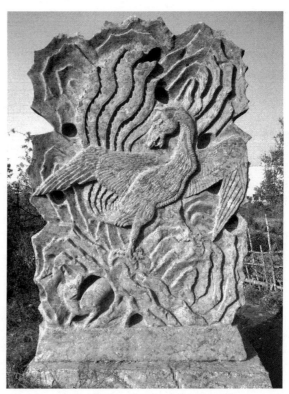

圖 5-7 宋永厚陵甪端（田笑軒攝影）

謹，風格簡練；中期包括永昭、永厚兩陵，雕刻手法細膩；晚期包括永裕、永泰兩陵。早期石雕刀法洗練，造型簡潔嚴整。宋太宗永熙陵石雕造型生動而富有美感。其中石羊造型簡練，整體感強；用端造型渾厚健碩，頗具氣勢。宋真宗永定陵走獅造型昂首雄視，渾圓穩健，神態威嚴，氣度不凡。宋陵中期石刻代表作有宋英宗趙曙永厚陵的用端，造型為馬首鳥身，舒張雙翼，極富裝飾性。（圖 5-7）宋陵晚期石刻有神宗永裕陵石刻、哲宗永泰陵石刻為代表，石刻風格力求寫實精細，其中永裕陵走獅頭部精雕細琢，獅子身軀輪廓簡練，造型沉穩矯健。永泰陵石象，比例準確，形象逼真。石馬豐滿圓潤，石羊溫順俊美，文臣溫潤文雅，武將氣宇軒昂。當地流傳著「東陵獅子西陵象，滹沱陵上好石羊」的說法，宋陵早期石刻尚存唐陵石刻遺風，石雕的體量及及雕刻風格上仍有大宋氣度，但晚期石刻因過於注重工巧而適得其反。

南宋是中國歷史上極為動盪的時代，偏安江南的南宋帝王，夢想身後能安息到河南鞏縣的宋陵，因此南宋皇室身後都草草暫厝，沒有留下能代表這一時代風格的宏大陵園石刻，元代統治者為草原民族，他們的墓葬制度與中原地區截然不同，他們死後往往祕而不宣，直至今天元代皇帝的陵墓仍無處可尋。

五、明陵和清陵石刻

明清是中國陵墓石刻藝術發展的尾聲，石刻制度尚存，其陵園規模和石刻數量有增無減，石刻藝術審美趨向於繁瑣的裝飾，石刻追求雕刻的工巧，整體造型較為呆板彊硬，缺乏整體宏大的氣度和神韻，在石刻藝術表現上趨向衰落。

明代陵墓神道石刻遺存主要有位於江蘇盱眙朱元璋祖父母的祖陵、安徽鳳陽朱元璋父母陵墓、南京朱元璋明孝陵、北京昌平明十三陵、湖北鍾祥世宗朱厚熜生父顯陵、河南新鄉潞簡王朱翊鏐。清代皇家陵園主要分布在遼寧和河北，包括遼寧瀋陽的清太祖福陵，清太宗昭陵、新賓的永陵以及河北遵化清東陵和河北易縣清西陵。

明孝陵是明朝開國皇帝朱元璋和皇后馬氏的合葬陵墓，因皇后諡「孝

慈」，故名孝陵。作為明陵之首的明孝陵陵園壯觀宏偉，現存石刻種類和數量都較多，代表了明初石刻藝術的最高成就，並直接影響明清兩代五百多年帝王陵墓石刻形製，依歷史進程分布於北京、湖北、遼寧、河北等地的明清帝王陵墓石刻，均按南京明孝陵的規製和模式營建，是在中國陵墓石刻發展史上最後的一抹殘陽。

　　明孝陵位於南京鍾山南麓，神道石刻依山勢而設，打破了歷代帝陵神道與陵寢相連形成南北中軸線的布局習慣，而是順應自然，曲徑通幽，從頂部俯視似北斗七星。其空間布局以每一段落安放石雕來分割，形成迂迴曲折的神道曲線。神道由東向西北延伸，依次列置華表一對、文臣兩對、武將兩對、石獅兩對、獬豸兩對、駱駝兩對、石象兩對、麒麟兩對、石馬兩對共十七對石刻，石刻全部採用整石雕刻而成，體積龐大，堅實而凝重，線條圓潤，整體造型簡潔厚重，局部雕刻精細華麗，空間布局協調統一，為明初陵墓石刻的代表。尤其是神道兩側的一對武將，（圖 5-8）每件高度為 3.18 米，造型高大威猛，全身披掛，威風凜凜，總體面貌承襲宋陵雕刻風格，造型較為程式化，石雕的裝飾也都繁瑣華麗，雕工講究，但石刻造型卻失去了靈動的生命力，因此而神韻不足。

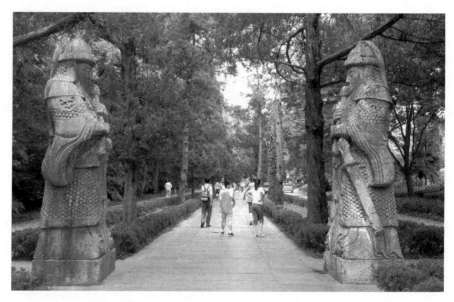

圖 5-8 明孝陵武將（陳雪華攝影）

明十三陵是明朝皇帝
的墓葬群，坐落在北京西
北郊昌平區境內的燕山山
麓的天壽山。自永樂七年
（1409）五月始建長陵，到
明末崇禎葬入思陵止，共歷
230 多年，先後修建了十三
座皇帝陵墓，均依山而築，
分別建在東、西、北三面的
山麓上，形成了體系完整、
規模宏大、氣勢磅礴的陵墓
建築群。石刻沿山麓散布，

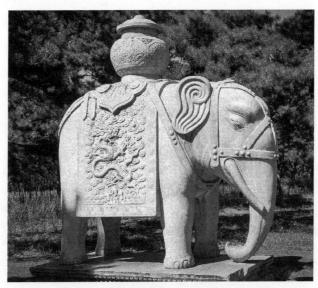

圖 5-9 清西陵石象（党明放攝影）

各據崗巒，地勢開闊，氣勢雄壯。其中明成祖朱棣長陵營建最早、規模也最大，居於陵區中央，長陵前的神道為整個陵區共同神道。神道兩側列有獅、獬豸、駱駝、象、麒麟、馬以及文臣武將共十八對，石人分勳臣、文臣和武臣，各四尊，為皇帝生前的近身侍臣，均為拱手執笏的立像，相貌威武而虔誠。石人石獸均用整塊漢白玉雕刻而成，體積龐大，雕工精巧考究，人物造型比例準確，形象逼真，石刻制式和雕刻風格與明孝陵石刻風格一脈相承。與之相比，雕刻瑣碎繁縟之氣更甚，漢魏及隋唐陵墓石雕中的強健力度與雄渾氣魄已不復存在。

清東陵位於河北遵化，陵區分布有五座帝陵，四座帝后以及數座妃嬪墓，順治帝孝陵為陵區中心，其他各陵沿兩側依次排開。孝陵神道為陵區的主神道，兩側列置石獸，石人共一十八對。整個陵區建製完備，規模宏大，景象壯觀。清西陵位於河北易縣，分布有四座帝陵，其建製和整體布局與清東陵基本相同。雍正泰陵和嘉慶昌陵前列置有神道大型石雕，其他二陵前未置石雕，從清東陵、西陵神道所置石雕可以看出，清代帝陵神道石刻雕刻工藝技術精湛，雕刻細膩，裝飾華麗複雜，尤其是西陵泰陵神道的一對石象，雕工精細至極，裝飾精美絕倫。（圖 5-9）但過於注重石雕細部的精雕細鑿，以

至於石雕缺少整體感。清陵石雕選料及雕刻工藝極為講究，加上完整的陵園建築，不得不說清陵石刻是建築藝術和雕刻藝術的完美結合。

第三節　天人合一之美

　　自秦漢發展至明清的帝陵墓塚形式，無不表露出古人的宇宙觀和生死觀，古代帝王墓塚形式也始終貫穿著天圓地方的美學思想，陵墓石刻也正是依附於自然山勢形態或人為堆土成陵等形態，而達到「天人合一」的美學境界。

一、帝陵墓塚形式中的「天圓地方」

　　壘土為陵是早期帝陵的營建形式，秦漢帝陵的封土稱為方上，就是在墓穴之上用土層夯築成一個上小下大的方錐體，形似倒著的斗形，稱覆斗。如秦始皇陵，就是迄今為止封土最大的一座覆斗形壘土陵墓，漢代帝王陵墓的封土也稱為方上，從渭水之北的咸陽原上可以看到九座覆斗形漢代帝陵墓塚。漢代封土的等級不僅表現在封土的高低大小上，同時還表現在封土的形狀上，帝陵封土為高大的正方形或長方形方上，高級貴族墓的封土多呈正方形方山，而高度略低。漢代帝陵的封土以方形為貴，這正符合古人天圓地方的世界觀和美學觀。

　　秦漢帝陵盛行的方上封土，一直延續到宋代。經過唐代的因山為陵後，帝王有所觸動，因為覆斗形土丘的尖稜很容易被雨刷風蝕，成為圓鈍，自然山體又很難如方形。因此，在唐末五代時期不少的帝王陵封土出現了圓形（即饅頭形）。如南京五代時南唐李昪欽陵、李璟順陵，四川成都前蜀王王建的永陵，都採用了圓形封土。王建的陵墓為了防止封土的流失，在封土的腳下還砌築了條石基礎，圓形封土形式在以後的陵墓中被廣泛採用。

　　因山為陵的陵墓營建形式並非唐代帝陵首創，而是唐代帝王陵墓的主要營建形式。唐陵中有十四座依山而建。並且多數唐陵營建在孤聳迴繞的渭河北岸山脈主峰上。在高度和氣勢上前無古人。因山為陵利用自然山勢所形成

的墓塚形式，表現出的天地宇宙觀和博大氣度正是天人合一傳統美學觀的最直接抒發。

北宋帝王陵墓雖然又恢復了秦漢舊制的方上封土，俗稱陵臺，但其規模變小，並且發展為重層方上的形式。如山東曲阜宋代建築的少昊陵全部是用石板砌築而成的方上形式，與埃及的金字塔用石頭堆砌的形式類似。而元代，卻又回到了遠古時期墓而不墳的古制，地面上沒有任何封土標誌。直到現在，元代帝王陵墓僅史書中記載是在起輦谷，確切位置無人可知。

明清時期，帝王陵的封土完全改變了方上之制，明清三十多位皇帝和上百個后妃的封土都採用了寶城、寶頂的形式，這種墓塚建築形式是在墓穴上砌築一個高大的磚城，然後在磚城內填土，填土高出城牆形成一個圓頂，在城牆上面設置垛口和女牆，宛如一座小城，這座小城被稱為寶城，高出城牆的圓頂稱寶頂。寶城的形式有圓形和橢圓形兩種，明朝帝王陵一般為圓形，清朝帝王陵多採用橢圓形。在寶城的前面還有一個向前突出的方形城臺，臺上建一明樓，稱方城明樓，樓內豎立著帝王的諡號碑。這種由寶城、寶頂和方城明樓構成的墓塚，在建築構造上遠比以前的方上複雜得多，它不僅突出了陵墓的莊嚴氣氛，也增加了墓塚外觀的美感，明清時期的陵墓封土形式雖然複雜，但在寶城寶頂的形式中，依然傳承著「天圓地方」的美學觀念。

二、陵墓石刻中的「天人合一」

「天人合一」的美學概念最早由莊子提出，後被漢代思想家董仲舒發展為「天人合一」的哲學思想體系。中國古代的陵墓石刻藝術是「天人合一」美學思想的最直接反映，帝王陵墓石刻從產生之初就與象徵天地自然的墓塚形式融為一體，史書中所記載的秦始皇陵前有石人和石麒麟並非空穴來風，如果說那些深埋於地下的千軍萬馬是秦皇生前沙場的再現，而那些陵塚前佇立幾千年的石像，則是不朽皇權的千年頌歌。

秦始皇陵封土「樹草木以象山」，即刻意仿效古代神話傳說裡的崑崙山；墓塚封土頂部的九級臺階式方城，象徵昆崙山上的增城九重，是為傳說中的「地天通」，這座方山封土即是通天之路。籍由高大的墓塚與天地宇宙合而

為一，則可常居於崑崙山之中。可以說，秦始皇陵總體營造的主導思想，就是以比類象山為核心的「天人相應」或「天人合一」整體宇宙觀。唐陵因山為陵的營建構思，也體現出唐代帝王籍天地自然之勢，達到「天人合一」的理想境界，將巍峨的山峰與帝王陵寢合而為一，以天地自然之力來強化「天人合一」的精神境界，那條通向寢宮的神道則象徵著通天之路，因此神道兩側的石刻群更加注重宏大的体量與巍峨的陵山在整体空間上的和諧統一。明十三陵域內的每一座陵墓前都修建有像牌坊一樣的門，謂之櫺星門。這扇門建在陵墓前面，與漢畫像中的天宮闕門屬於同一觀念，象徵進入天宮的大門，所以也被尊稱為天門。古代帝陵的建造構思中，處處隱含著人與天地自然之間的照應關係，即所謂的「天人感應」。而設置於陵墓神道上的石刻應該是呈現宇宙中天、地、人合而為一，將墓塚中的「天圓地方」和「天人合一」的宇宙觀和美學境界融為一體。

第六章　石窟及造像碑——
佛國文化的浸潤與變革

中國古代雕塑受外來文化影響最大的莫過於佛教文化。佛教最初傳入東土就以像教的形式進行傳播，中國的石窟開鑿始於十六國時期，經魏晉南北朝時期的迅速發展，隋唐時步入鼎盛和輝煌，之後石窟的開鑿規模逐漸衰減。早期中國石窟造像受到印度笈多藝術影響較大，隋唐之後逐漸形成中國本土佛教造像藝術風格。北方多數石窟開鑿於北朝至隋唐時期，規模宏大，內容豐富，造型精美，充分顯示了中國石窟雕刻的藝術成就，隋唐之後，北方石窟走向衰落，而南方石窟卻呈現出一派繁榮景象。

第一節　佛教文化的傳入及本土化進程

南朝梁元帝〈內典碑銘集林序〉：「像教東流，化行南國。」佛教在唐代之前稱作「像教」，即修行與觀瞻膜拜佛像同時進行，因此，佛教文化所傳之處必然也就有佛像的存在，石窟是佛教文化傳播的最主要方式，佛教造像在傳播的過程中逐漸與中國本土文化融合，逐漸成為中國化佛教石窟造像藝術。這一演進過程以石窟和佛教宗寺造像為載體，從印度向西到達西域（今新疆），經河西走廊，而傳播到北方和中原各地，通過海上絲綢之路向南方

各地傳播，此外，還有「青川之路」，「南傳之路」等傳播路徑。

一、佛教文化的傳入與傳播方式

　　學術界普遍認為佛教於西元一世紀前後傳入中國，唐代高僧法琳在《唐破邪論》文中記載：「釋道安，朱士行等《經錄目》云：始皇之時有外國沙門釋利房等一十八賢者齎持佛經來化始皇。始皇弗從，乃囚禁房等。夜有金剛丈六人來破獄出之。始皇驚怖，稽首謝焉。」秦始皇和印度阿育王在位時間大致相當，阿育王為了向世界傳播佛教，的確曾派使者出使各國，有些甚至到達了埃及和希臘。秦始皇統一中國後，中國便成為東方最大，最有影響力的國家。阿育王的使者當然有可能到達中國。

　　古印度的佛像藝術可以劃分為貴霜時期、笈多時期、波羅時期，這三個時期中所創造的各具時代特色的佛像藝術都對中國佛教雕塑產生重要影響。現存的早期佛教石窟造像，明顯受印度佛教造像影響，其主要源自於印度貴霜王朝和笈多王朝。

　　一般來說，貴霜王朝的佛教藝術（犍陀羅藝術）是希臘風格的雕刻藝術，笈多王朝的佛教藝術是印度風格的雕刻藝術。貴霜王朝的創立者為原居住在中國祁連山一帶、後被匈奴人逼走的月氏人，從西元前 1 世紀到西元前 3 世紀，立國三百餘年，這個時間與中國的東漢、三國、兩晉及十六國時期大體相當。貴霜王朝的佛教雕刻主要集中於犍陀羅和馬土臘兩個地區製作，雖然風格各不相同，但有一個共同的特點：就是都出現了佛陀形象。佛教自西元前六世紀產生以來，最初只有一些象徵佛陀的諸如法論、腳印、菩提樹等崇拜，佛教早期並沒有出現佛像，古希臘人歷來有崇拜偶像的風氣，古希臘人將這種風氣帶到帝國的東方領土。而古希臘的偶像崇拜風氣直接影響和催生了貴霜王朝的佛陀造型的誕生。犍陀羅地區的佛陀雕像從捲髮、臉型、髭鬚到袍服、衣飾，都處處體現出希臘雕刻風格，（圖 6-1）犍陀羅藝術興盛於迦膩色伽（Kanishka）統治時期，其時間約在西元 125–129 年，相當於東漢安帝延光四年至順帝永建四年。此時東漢政府正在攻打西域，開通絲綢之路。在此之前，漢明帝永平十年（67）使蔡愔取回天竺國（今印度）優瑱王畫釋

迦倚像，命畫工畫於南宮清涼臺及顯節陵上。之後，三國東吳赤烏十年（247）康僧會到建業，攜來濕衣貼身式佛像，是以後「曹衣出水」樣式佛造像的母本。

笈多王朝從西元319年到775年，與中國的東晉十六國到唐代中期的時間相當，笈多時代的佛教造像藝術，是印度本土風格與馬土臘樣式和阿馬拉瓦提樣式的繼承者，是將馬土臘佛像的崇尚肉感、穩重典雅、肌肉勻稱、腿部略長、所披袈裟如出水狀、圓形背光上雕刻有精美的圖案，與阿馬拉瓦提的動感強烈、對肉體魅力的深摯喜悅等特點融合在一起，形成佛造像肅穆安靜，氣質英挺高華的姿態。

十六國時期的高僧法顯遠赴印度求法，歸國時帶回了一批佛像，唐初高僧玄奘法師印度求法回歸長安，帶回了七件木雕佛像。十六國到初唐時期，除了法顯和

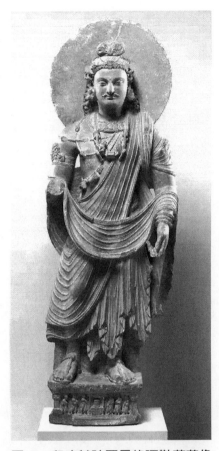

圖 6-1 印度犍陀羅風格彌勒菩薩像
（圖片採自美國大都會博物館）

玄奘還有多位僧人奔走於印度和中原之間，傳遞佛禮和佛教造像藝術，笈多時期是中國佛教全面吸收印度佛教文化並開始盛行佛教造像。

當佛教傳入中國後，印度的石窟藝術也跟著傳入。印度的石窟藝術起源於石窟寺，早期虔誠的佛教徒在僻靜山間用竹木為筋修築並外塗草泥的小屋，用作對佛頂禮膜拜之所，後來逐漸發展成石窟寺。

古印度的佛教藝術形式主要是石窟造像和壁畫，以犍陀羅（今巴基斯坦白沙瓦一帶）和阿旃陀（今印度德干高原）石窟藝術為代表，前者以雕塑著稱，後者以壁畫聞名。

中國石窟開鑿的類型有以下幾種：第一種為龕型窟：這種窟形式簡單，在巖壁上鑿出一個大龕，既無前廊，也無前堂或後室，正中雕刻或塑或繪出

單個或一組佛像，四周雕刻小佛、菩薩、飛天、裝飾花紋等。第二種為中心柱型窟：這種窟型是從印度的支提窟衍化而成的。特點是在窟的中心雕鑿成塔柱或其他形式的柱子。柱子的四周和四壁雕刻、描繪佛像、佛經故事、飛天、動植物及各種花紋。第三種為前廊列柱型窟：這種窟型的特點是洞口有一排長廊，或為單間雙柱，或為多間多柱，氣勢壯觀。顯然這是受印度毗訶羅式石窟前廊列柱之影響。第四種為前堂後室型窟：受中國傳統建築前堂後室、前朝後寢式建築的影響，其洞窟前半部有一開闊的空間，如房屋的前廳，在這裡不設佛壇或其他巨型雕塑，供參拜之人有一駐足參拜之地。後半部的牆壁上刻有佛像、菩薩、飛天，以及佛經故事等。這類洞的形制在初唐時尤為盛行。第五種為大廳式窟：由於大型佛像、群像及大幅壁畫的發展，為了方便僧侶、佛教徒們參拜、瞻仰，原來小型的龕室已滿足不了要求，於是，出現了彷彿寺廟大殿的大廳式穹形。如敦煌莫高窟中的大幅西方極樂世界、大幅經變圖以及大幅塑像、多幅貫連的禮佛圖、出行圖等，多出現於此種窟型。

二、本土化佛教思想的形成

　　佛教傳入中國後，很快得到普通老百姓的追崇，佛教思想也很快為古代帝王及貴族階層所接受。佛教一方面大肆宣揚只要虔誠修佛即可到達西方極樂世界，或稱西方淨土，同時又千方百計地論證主觀精神世界的絕對性，因為佛教思想具有人人皆可修煉成佛的博大與包容，這就為身在苦海的普通百姓找到了一條通向擺脫世俗困擾的心靈之門。因此，在民間很快流傳開來並且很快就有成千上萬的信眾。

　　中國佛教石窟源於印度佛教文化的傳入，早期都以佛本生故事為表現題材，當中原一帶大乘佛教傳入後，石窟造像則是以《法華經》、《維摩詰經》等大乘經典為表現題材。維摩詰形象在鳩摩羅什譯本出現之前已廣為流傳，史載東晉顧愷之在建康瓦棺寺畫維摩詰像，「及開戶，光照一寺，施者填咽，俄而得百萬錢。」《維摩詰經》揭示了佛教中的般若智慧。魏晉時廣為流傳，甚至淨土宗和禪宗的教理也深受影響。《維摩詰經》宣揚即使佛弟子在家修行也可視為出家和受戒，這對一心成佛的信眾產生了莫大的吸引力，維摩詰

形象也就很自然成為佛教石窟造像中最重要的表現內容。

　　北魏時維摩詰為大乘佛教居士，其名意譯為無塵垢，是說以潔淨，沒有汙染而著稱的人，維摩詰居士即使在俗世中修行，他也能以無垢相稱，自得解脫，因此，在中國石窟中維摩詰像便是一位氣質脫俗的智者形象。據《維摩詰經》文殊師利問疾品講：有一次，他稱病在家，驚動了佛陀。佛陀特派文殊師利菩薩等前去探病。佛知道維摩詰只是佯裝有病，所以派去了大智大德的文殊菩薩前去迎請，文殊見到維摩詰後，兩位智者展開了激烈的辯論，他們反復論說佛法，義理深奧，妙語連珠，使同去探訪的眾菩薩、眾羅漢、眾弟子都聽呆了。一場論戰後，文殊菩薩對維摩詰倍加推崇，人們對維摩詰也更加崇敬了。麥積山 123 窟的維摩詰辯經像，表現的就是維摩詰與文殊師利激烈辯經的場面，（圖6-2）而窟中維摩詰平靜的神態和表情似乎令人感受不到這裡正在進行著激烈的辯論，而是兩位悟道論佛的室外高人在心平氣和地探討著佛理。維摩詰結跏趺坐於方形臺座之上，頭戴小冠，雙目微睜俯視，嘴角含著微露的笑意，上身略微前傾，絲毫沒有凌駕馭於他人之上的傲慢。表現出平靜，謙和的品質。他身上的這種品質似乎與魏晉士大夫身上具有的文人氣質十分吻合。

　　中國歷來為政教合一的國家，一直以來受儒學思想影響至深，漢代就有廢百家之言，獨尊儒術之說，佛教傳入中國後，經歷了從全面吸收到逐漸中國化的演進過程，在漢代之後就已基本形成儒釋道三教合一的政體，但皇權往往高大於教規，歷代皇權對佛教往往採取實用主義態度，利則存，不利則廢。

　　東漢之後，就有多位皇帝倡佛興

圖 6-2 麥積山石窟 123 窟維摩詰辯經像
（圖片採自《中國石窟雕塑精華·麥積山石窟》圖版，重慶出版社，1996 年）

佛，但大趨勢是佛教始終依附於皇權，在早期開鑿的石窟造像中就有明顯的反映，北魏孝文帝造佛像「令如帝身」。武則天為了奪取李唐天下而大造輿論，並偽造《大雲經》，稱自己為彌勒佛轉世，故在龍門石窟中大造彌勒佛像。這些佛像無論從思想上還是膜拜的功能上，其目的都是為皇權服務。例如按佛教造像儀規，三世佛造像，釋迦牟尼佛為現世佛居於正中位置，彌勒佛為未來佛居右，但因武則天為大周皇帝，因此在龍門石窟中彌勒佛居中。武則天駕崩之後，石窟造像又恢復了原樣。龍門石窟的盧舍那大佛，是武則天捐資開鑿的，傳說佛像是根據武則天本人形象雕造的。1987 年，陝西扶風法門寺地宮出土了一批唐代佛教藝術的稀世珍品，其中有一件鎏金「奉真身菩薩」，是專為唐懿宗祝壽所造，反映出皇帝轉世的觀念，也說明佛教在中國統治階層的崇高地位。

魏晉南北朝之後，佛教一直為統治階級所推崇，成為鞏固政權的一種手段。唐代之所以政治穩定，國力強盛，與當時社會普遍崇信佛教有很大關係，唐朝雖歷經安史之亂和武宗滅佛，但在中國歷史上仍然是少有的太平盛世。從長安和洛陽兩地的佛教遺跡中可看出唐代的佛教之盛。史書記載僅長安城內就敕建有一百多座皇家寺院，由於唐朝對寺院免去徵收各類賦稅，因此寺院數量激增，僧尼數量之多大幾乎平均四個平民中就要供養一位僧人，可見當時僧眾之多。也足以見證唐朝統治者對佛教的支持。

格義佛教之後隋唐佛教漢化大放異彩，六祖慧能大師創立禪宗，六祖的禪學思想主要體現在《六祖壇經》中。《壇經》是一部唯一不是佛說而被藏經收錄的中國佛教典籍，它推動了中國佛教的本土化。六祖主張「不立文字，直指心性，見性成佛」與當時儒家文化、道家思想有不謀而同之處。加諸經典的行文優美，教義幽遠，影響中國自唐代以降儒道文人逸士熱衷投入，逐漸形成融合儒釋道的漢化佛教，並影響日後日本禪宗、茶道與韓國佛教的發展，甚至在石窟造像與壁繪風格上。六祖對自性「本自清淨，本不生滅，本自具足，本無動搖，能生萬法」的思想，認為人人皆可成佛，對於當時大多數不識字的平民百姓最具吸引力，通過個人心性的修持與覺悟使「人人皆可成佛」，而成為各宗派流傳至為深廣的一派。之後中國又出現多部本土以佛

道思想為基礎的經典，並藉由這些典籍與其內含儀軌而產生出眾多漢化佛教造像和神祇信仰。

三、佛教漢化形象

早期佛教石窟造像，主要集中在以雲岡石窟和龍門石窟為代表的北方和中原地區。十六國時，北涼是河西地區佛教文化中心，北魏拓跋氏滅北涼完成北方統一大業，建都平城（今山西大同），北涼被滅後，大批石雕工匠遷往平城，參與雲岡石窟的開鑿，因此雲岡石窟的造像幾乎完全吸收印度佛教造像的形象特徵。在北魏孝文帝時期實行全面漢化改革，主要內容之一是將衣冠服飾及一切制度漢化。與此同時，將都城遷往洛陽，大批工匠又跟著遷往洛陽參加龍門石窟的開鑿，孝文帝的改革也體現在龍門石窟的造像中，同樣是北魏時期開鑿的石窟，龍門石窟佛像那清臞的面孔，瘦長的身材、飄逸的衣飾，頗有中國文人士大夫風度。這些佛像是北魏工匠在新的歷史環境中所創造出的，有別於外來樣式的漢化佛教造像。

佛教造像樣式和風格的漢化，發生在東晉十六國和南北朝時期，具體而言是在東晉南朝開始的，而將這些風格樣式推廣開來的是在北魏時期，南風北浸，就是這種角色轉換的促成者。所謂南風主要指東晉時的戴逵、顧愷之等文人士大夫繪製的一批佛教藝術，以及南朝的陸探微、張僧繇等人對佛畫的漢化及文人化，從而形成中國本土佛教藝術風格，就石窟造像藝術而言，主要是戴逵將外來的印度佛教造像樣式改革創新為具有文人士大夫氣質的造像形式，他對佛教造像的改造概括為藻繪雕刻。所謂藻繪雕刻，即是指在佛、菩薩的製作中使用以彩繪為主的裝飾手段，使雕塑形象更為的生動傳神。《世說新語》中有〈品藻〉一章，專記文人間相互品評的絕妙詞藻，此外，南北朝繪畫的大發展，畫評、詩評、文論也名篇迭出。可以想見，在這種時風的影響下，促成了戴逵藻繪雕刻風格的形成，藻繪雕刻風格更符合中國人的審美習慣，後經其子戴顒進一步完善，完成了中國佛教造像的本土化。唐人張彥遠《歷代名畫記》中對戴逵的雕塑藝術改造評價極高，認為正是由於戴逵的這一奠基作用，才有北齊的曹仲達、南梁的張僧繇、唐代的吳道子、周昉等藝術家，通過對戴逵所創立的佛像雕刻藝術的傳承，而發展為中國本土化

佛教藝術樣式。後來的洛陽成為北魏以來的佛教文化中心，城中所建皇家寺院更是不計其數，並由此產生了眾多畫家及雕刻藝術家，包括唐代的閻立本、吳道子、周昉、楊惠之等藝術家，也都先後投入到洛陽龍門佛教石窟和城內寺院壁畫的繪製和雕刻中。

隨著佛教文化的本土化，在佛教造像上出現以中國傳統審美為特點的偶像，這些偶像的產生，是將印度文化中的佛造像賦予新的含義。如菩薩、觀音、飛天、羅漢等就是佛教漢化形象的代表。

印度佛教傳說中有靈鷲山、鹿野苑等聖地，而在中國則有菩薩道場，如浙江普陀山、山西五臺山、四川峨眉山、安徽九華山，就分別是觀音、文殊、普賢、地藏這四位菩薩的道場。菩薩崇拜是佛教造像走向漢化的特殊現象。菩薩崇拜和菩薩女性化後來又演變為中國佛教造像中的觀音形象。觀音崇拜興起於北齊，唐代達到頂峰。作為普度眾生、救苦濟世的形象，在中國佛教造像中出現很多觀音的形象，如自在觀音、水月觀音、送子觀音、蓮花觀音等等，觀音形象在宋代石窟與寺院造像中也非常普遍。現存最早的的觀音菩薩像出現在甘肅永靖炳靈寺，為十六國時期的造像。南北朝時期，《觀世音菩薩授記經》、《觀無量壽佛經》等涉及觀音的經典陸續譯出，更加豐富了觀音信仰的內容。為適應中國本土文化和信仰的需要，還出現了一些融合中國傳統思想的中國式觀音經典，如《觀世音三昧經》、《觀世音十大願經》、《觀音懺悔經》等。中國的觀音形象有一首二臂、手持蓮花、淨瓶、楊枝等物的顯宗觀音和一首多臂、多首多臂的密宗觀音。唐代石窟及佛教寺院觀音的形象生動而優美，雖然在著裝上仍有印度造像的影子，但很多形象已明顯是凡間女性的面孔和身形，隋唐之後，大規模的石窟造像風氣在北方已不多見，但之後的南方石窟中觀音像極為流行，觀音像已演變為典型女性形象，衣飾上也更有變化，她們身著凡間女性服裝。衣飾線條流動、飄逸，顯得氣質飄逸脫俗。唐代流行十一面觀音信仰，在觀音造像中，這一類形象很特別，出現了兩臂、四臂、六臂、多臂等各種觀音造像。唐代以來的觀音造像，是將現實中的女性形象作為觀音原型在寺廟供人膜拜。部分為神力無邊的多手、多臂、多眼觀音像，工匠們巧妙的將這些部分變為造像的裝飾部

分，將千手千眼變為造像背景組合成觀音像的身光，這種造型形式在佛寺中很常見。如四川大足寶頂石窟的宋代千手千眼觀音像，觀音合掌跏趺坐於蓮座上，身後塑有一千多隻手，每隻手中還刻一隻眼睛，每隻手中執蓮花，淨瓶等各種器物。千手呈放射狀，高達 6 米，層層疊疊，密密麻麻，變化多端，令人眼花撩亂，目不暇接，觀音像的千手和千眼具有明顯的法力無邊象徵意義。

羅漢形象也是最有中國特色的一類漢化佛教造像，通常為男性修行者。是小乘佛教中修行最高的境界，功德圓滿者即可得阿羅漢果。大乘佛教興起後，在救世思想的影響下，出現了不入涅槃，留世護法的四大羅漢。羅漢進入中國佛教，演變為剃髮出家的比丘形象，他們身著漢式僧衣，簡樸清淨，姿態不拘，隨意自在，具有現實中清修梵行，睿智安詳的高僧德性。中國寺廟所供奉的羅漢從十六羅漢到十八羅漢再到五百羅漢，包括五百羅漢的命名亦無嚴格的規定。宋元石窟中常見，並在民間廣為流傳。羅漢造像突出人物不同面容、神韻、衣著、動態而避免雷同，保存至今的羅漢造像有多處精美之作。如龍門石窟的看經洞有唐代二十九羅漢，杭州烟霞洞的十八羅漢為五代時創作。另外，陝北子長宋代鐘山石窟和四川大足石窟的羅漢像都是中國修行僧人的打扮，形象也都是普通百姓，具有濃厚的世俗氣息。

飛天在佛經裡稱為天歌神、天樂神、散花神。傳說中飛天能歌善舞，每當佛講法時，他們便凌空飛舞，奏樂散花。每當飛天凌空飛舞時全身還會散發出芬芳馥郁的香氣，所以又稱香音神。西方藝術中飛天早已有之，中國古代也有飛神，即羽人、飛仙的神話傳說。在印度神話中，飛天是雲和水的女神，以湖泊沼澤為家，常遨遊在菩提樹下，又說她是伎樂天（佛教中的天神）的情人。

出現在中國的雲岡、龍門、麥積山和敦煌石窟中的飛天來自印度佛教文化，唐代高僧慧琳解釋說：「真陀羅，古云緊那羅，音樂天也，有美妙音聲，能作歌舞。男則馬首人身，能歌；女則端正，能舞。次比天女，多與乾闥婆天為妻室也。」在中國石窟中常常出現飛天形象，由原來的馬頭人面的猙獰面目，逐漸演化為眉清目秀，體態俏麗，翩翩起舞，翱翔天空的天人飛仙了。

　　飛天造型出現在中國石窟中，起始於南北朝時期。雲岡石窟中的飛天最能體現飛天的本土化演變過程。北魏時期，雲岡石窟飛天造型短胖寫實，以曇曜五窟飛天為代表；之後飛天身體逐漸拉長並舒展開來。佛教石窟飛天造型的演變過程，是外來佛教文化逐漸演變為中國本土文化的典型例證。雲岡石窟的飛天大多刻在不同形狀框內，如在半圓形、菱形、平行四邊形、矩形、三角形等形狀內進行雕刻。這種裝飾手法顯然與漢代畫像石的裝飾手法很接近，形式上本身就帶有漢化的影子。

　　麥積山石窟飛天是塑和繪相結合的浮雕，本身就具有中國本土藝術的特質，造型的主要特徵是服飾的飄舉感，通常為寬大的袍服被風吹起而飄灑開來的造型，有魏晉文人風度，這種氣質和形象本身就是典型的漢化形象。麥積山石窟的飛天所呈現出的迎風飄舉、徜徉於天空的造型，（圖6-3）直接影響到唐代飛天的自由樣式。敦煌飛天以唐代飛天為主，敦煌飛天多數為壁畫形式，表現出一種冉冉上升或者緩緩下降的動勢，頗有一種自由舒展之美，而這些粉本的原始繪畫極有可能出自於長安或者洛陽的佛畫高手，在龍門石窟的古陽洞內就有很多類似造像，他們是身體優美舒展的石雕線刻飛天。

圖 6-3 麥積山石窟飛天
（圖片採自《中國石窟雕塑精華‧麥積山石窟》圖版，重慶出版社，1996 年）

　　彌勒佛的中國化演變經歷了三個階段，第一階段是從印度傳入中國的交腳彌勒；第二階段是中國本土化彌勒佛；第三階段是布袋彌勒。唐代統治者崇拜彌勒佛。佛經說彌勒出世就會天下太平，武則天統治時期，則令編《大雲經》，使全國造彌勒佛之風大行。樂山大佛的修造距武則天時代僅20餘年，海通法師修造樂山大佛時，正是彌勒佛造像興盛之時，彌勒佛既是能帶來光明的未來佛，也與當時百姓希望平息水患的願望是一致的。因此樂山大佛是彌勒佛形象，照《彌勒下生經》所描述，彌勒佛像具有「三十二相，八十種好。」這就要求佛的五官、頭、手、腳、身都具有不同於一般人的特徵。樂山大佛頭上的螺紋髮髻、闊大的雙肩、細長的眉毛，圓直的鼻子，都是按照中國審美標準而建造。印度佛像的寬肩細腰的特徵在樂山大佛身上根本就找不到任何蹤影，取而代之的是壯實的雙肩，飽滿的胸脯，充分體現了唐代崇尚豐腴之美的審美取向。樂山大佛的坐姿是雙腳自然下垂，這與印度佛像的結跏趺式也不一樣，因為大佛有鎮水的神力，這種平穩、安定的坐式一方面是順應山勢的自然造型，另一方面這種穩定的坐姿也可以給行船之人以戰勝激流險灘的勇氣和力量。

　　唐代石窟中，偶爾有道教造像，而宋代石窟中道教造像規模和數量遠遠超過唐代。唐宋統治階級都尊崇道教，宋真宗曾自稱夢見玉皇大帝，被尊奉為「保生天尊天帝」，趙玄郎尊為趙之始祖，宋徽宗甚至自稱為「教主道君皇帝」，加之道教是中國最為本土化的宗教，在五代和兩宋出現的佛道合一造像的趨勢，為漢化佛教的儒釋道三教合一的並存創造了條件。

第二節　南北方石窟造像的發展演進

　　依山體鑿石成像的石窟造像雖然最初來自於印度，而當印度佛教石窟造像傳入中國後，在中國南北各地得到迅速發展。全國石窟分布最集中的地區有以新疆和甘肅為中心的西北地方，以晉、陜、豫為中心的北方與中原地區，以及以四川、重慶、浙江為中心的西南與江南地區。

　　在中國石窟發展過程中，西北和中原地區較有影響的的佛教石窟遺存有：新疆拜城克孜爾石窟、庫城庫木土拉石窟、吐魯番柏茲克里克石窟；甘肅敦

煌莫高窟、榆林窟、永靖炳靈寺石窟、天水麥積山石窟、慶陽北石窟；山西
大同雲岡石窟、太原天龍山石窟、河南龍門石窟、鞏縣石窟；陝北子長鐘山
石窟；寧夏固原須彌山石窟；河北磁縣南、北響堂山石窟；山東青州益都駝
山石窟、雲門山石窟、歷城六埠石窟；遼寧義縣萬佛堂等；而西南與江南地
區較有影響的石窟有：南京棲霞山石窟、杭州烟霞洞及飛來峰石窟；四川廣
元千佛崖石窟、皇澤寺石窟、巴中南龕石窟、四川大足石窟、北山及寶頂山
石窟；雲南劍川石鐘山石窟、桂林西山石窟。

一、西北地方石窟造像

　　西元四世紀後半葉，在佛教文化西風東漸的潮流影響下，西域（今新疆
一帶）地區開窟造像之風直逼涼州（今甘肅武威），於是出現了敦煌莫高窟、
安西榆林窟、張掖馬蹄寺石窟、天水麥積山石窟、慶陽南北寺石窟以及寧夏
固原須彌山石窟。西北地區的石窟以石胎彩塑為主，也有少量石雕，涼州地
區的彩塑造像保存完好，其中以敦煌莫高窟、麥積山石窟、炳靈寺石窟彩塑
保存最為完好。

中國石窟
開鑿年代最早的
記載出自於甘肅
武周聖曆元年
（698）的〈李
君修佛龕碑〉，
該碑記載十六國
前秦建元二年
（366），樂傅
和尚在敦煌開鑿
洞窟。莫高窟年
代最早的石窟造
像為十六國北涼
造像，但數量很

圖 6-4 敦煌 275 窟交腳菩薩像（圖片採自《敦煌石窟全集・第
一卷》圖版，文物出版社，2011 年 8 月）

少。北涼、北魏、西魏、北周、隋、唐、五代、宋、回鶻、西夏及元代都有開窟，北朝至唐為鼎盛期，敦煌石窟現存彩塑 2400 餘身，其中唐代彩塑藝術水準最高。

敦煌石窟進入北朝之後，彩塑漸增，主尊有釋迦佛和彌勒佛造像，以彌勒造像居多，最常見的造像組合為一佛二脅侍菩薩，也有一佛二弟子二菩薩組合，北涼及北魏時期的造像多數體格健壯高大，豐面直鼻，衣飾貼身合體，紋飾較密。如 275 窟的北涼交腳菩薩像，（圖 6-4）身軀壯碩，面相飽滿，早期造像特徵明顯。敦煌石窟西魏時期造像面相清秀，飛天身姿輕盈優美，富於動感，北周後期塑像又由清秀轉為豐滿，佛像面容圓潤，頭大身短，體態豐盈壯碩。莫高窟唐代彩塑塑像組合少則三尊一鋪，多則七尊或九尊一鋪，再多者為十一尊一鋪，即一佛、二弟子、二脅侍菩薩、二供養菩薩、二天王、二力士。塑像面相飽滿、體態豐腴、比例勻稱、個性鮮明，本土化、世俗化氣息濃厚。其中 328 窟和 45 窟最具神采，是唐代石窟造像的經典之作。328 窟主尊釋迦佛結跏趺坐於須彌座上面相圓潤體態豐健衣飾簡潔舒暢，表情莊嚴，神態雍容大度，氣質不凡。另一尊菩薩像亦為半結跏趺坐於蓮座上，面龐豐潤，修眉細目，身姿優美，神態莊嚴高貴。45 窟的一尊脅侍菩薩同樣造型精美絕倫，（圖 6-5）菩薩作直立狀，胯略扭，頭微側，目光低垂，面相飽滿，體態豐腴，表情嫻雅，身姿婀娜，衣飾輕柔華貴，形象楚楚動人，嫣然世俗中人。328 窟的二弟子像，其中的阿難袖手而立，面相方圓，英姿年少，表情沉著凝重，氣質高傲自負，迦葉雙手合十而立，面頰清瘦，雙眉緊鎖，老成持重，表情專

圖 6-5 敦煌 45 窟脅侍菩薩（圖片採自《敦煌石窟藝術》圖版，甘肅文化出版社，2000 年 7 月）

注，一幅飽經風霜的苦修僧人的相貌。45窟的阿難形象亦為一春風得意的美少年，表情平靜和善，儀態閒適灑脫，氣質聰慧篤實。迦葉高額寬頤，面相清朗，雙眉顰蹙，相貌滄桑，目光睿智，表情堅毅自信，個性突出鮮明。此外，莫高窟還有一些唐代巨型彩塑，如96窟的北大像，130窟的南大像，258窟的涅槃像，這些塑像體量巨大，氣勢震撼人心。

五代、西夏和宋元時期，莫高窟仍有開窟造像活動，但規模和藝術品質遠不及隋唐，五代261窟和宋代55窟尚保存有較完好的整鋪塑像，從中可見莫高窟後期彩塑，其窟內組合仍舊沿襲隋唐，造型和衣飾也仍有唐代流風餘韻，但風格日趨精謹，內在活力以及造像的個性特徵逐漸減退。

麥積山石窟開鑿於十六國後秦姚興時代（394–416），西秦、北魏、西魏、北周、隋、唐、宋、元、明、清各代都有開鑿或重修。現存龕窟194個，彩塑及石胎泥塑、石雕等各類造像3500多身，其中絕大部分為彩塑，石雕較少，且北魏、西魏彩塑最為精美，是中國保存泥塑造像最多的石窟之一，有「東方最大的彩塑藝術館」之美稱。

麥積山石窟開鑿在一座形似麥垛的山體上，洞窟分布在山體西、南和東南三面峭壁上，最高處的洞窟距地面有六七十米，由於山峰險峻，山上棧道多達十餘層，由於地震的破壞，石窟群被分割為東崖和西崖兩部分。

北魏早期造像主要有三世佛和菩薩，佛像敦厚豐實，北魏晚期造像仍以三世佛為主，同時見一佛二弟子、二菩薩等組合形式以及供養人像。受中原和南朝樣式影響，出現褒衣博帶式的佛像，造像為秀骨清像，其中的69龕可以作為代表。69龕脅侍菩薩體態勻稱，表情溫存，衣飾飄灑，造型端莊秀麗。

西魏主要造像仍以三世佛為主，並出現了維摩詰和文殊菩薩像以及男女侍童，造像清秀灑脫。44龕和123龕和窟造像最具時代特徵，其中開鑿於西魏的44窟主佛，（圖6-6）尤為引人注目。現存一佛二菩薩一弟子，在洞窟前壁坍塌後，此組造像在外暴露了一千多年，但造像基本保存完好，主佛面部泥質溫潤細膩，罕有歲月痕跡，宛如新塑，充分體現當時彩塑用泥質地的精良以及工匠高超的泥塑製作工藝技術。正中主佛是麥積山石窟西魏時期的

代表性彩塑作品，據考證，這尊佛像是武都刺史王元戊以母親（西魏皇后乙弗氏）的形象而塑造的一尊佛像。佛像身高 1.05 米，頂做漩渦紋高肉髻。佛像面部呈鵝蛋形，胸肌飽滿，雖在大地震後經歷了千載風雨，面部仍然給人一種晶瑩如新、圓潤如玉的感覺。眉目細長，嘴角微微內含，面帶微笑，雙目微微下視，佛右手作無畏印，左手作與願印；袈裟從肩部垂下自腹間上繞，下擺部分層層疊疊，層次清晰而豐富，佛像安詳靜美，微露笑意，以慈之態俯瞰眾生，令觀者為之動容。123 窟內正、左、右三壁各開一圓拱半壁淺龕，左右壁龕前的壇基上作方形佛座。三壁三龕塑像，

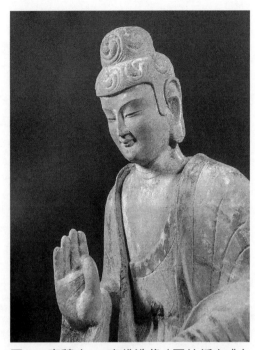

圖 6-6 麥積山 44 窟佛造像（圖片採自《中國美術全集‧雕塑編 8‧麥積山石窟雕塑》圖版，人民美術出版社，1988 年）

表現《維摩詰經‧問疾品》佛經內容，龕內共有造像九身，內左壁龕中的維摩詰像，氣質超脫，窟門兩側各立有一身童男童女塑像，兩人均著圓領長袍式胡服。童女頭梳丫髻，稚氣可愛，眉眼之間都流露出源於內心天真清純的笑意。身上所穿的是當時北方流行的民族服飾，簡單樸素，美觀大方，帶有誇張的喇叭裙擺，烘托出女孩天真活潑的性格特點。男童索髮束辮，髮辮垂於一側，生動別致，是一個憨厚淳樸的民間少年形象，表現了人物的年齡性格特徵，生活氣息濃厚。兩尊造像，均是嘴角內含，笑容滿面，突出了少年身上那種童稚般的真誠和愉悅，使莊嚴寂靜的佛國世界之中充滿了濃濃的人情味，讓人感覺到親切自然。此龕像把維摩詰和文殊菩薩以圓雕形式放置於與主尊並列的龕內，這一並列方式是麥積山石窟造像所特有的形式。把男女供養侍童的大小塑造的與阿難、迦葉一樣高，更是麥積山石窟的獨創。

麥積山石窟早期彩塑大多數佛、菩薩、弟子及供養人造像都面含微笑，慈悲歡喜，他們的微笑一越千年，成為永恆之美。

　　麥積山石窟群中最宏偉壯麗的石雕是建在崖面上第四窟的七佛閣，又稱散花樓，位於東崖大佛上方，距地面約八十米，樓閣為七間八柱廡殿式建築結構，高約九米，面闊三十米，進深八米，分前廊後室兩部分。立柱為八稜大柱，覆蓮瓣形柱礎，建築構件精雕細琢，體現了北朝時期建築技術的日臻成熟。後室由並列七個四角攢尖式帳形龕組成，帳幔層層重疊，龕內柱、梁等建築構件均以浮雕表現。因此，麥積山第四窟的七佛閣，是中國石窟中最大的一座仿中國傳統建築龕窟，它是研究北周木構建築的重要實物遺存，如實地表現了南北朝後期中國漢化佛殿的外部和內部結構樣式。七佛閣外壁龕沿上的七幅彩繪淺浮雕造型獨具特色，浮雕以塑繪結合的方法，塑造了眾多伎樂天和供養天，天人體態輕盈飄舉，周圍彩雲流動，鮮花飛揚。畫面造型優美，線條流暢，充滿動感和韻律。是麥積山石窟所獨創的名曰薄肉塑的浮雕技巧，其塑造特點為：露出衣服外面的頭、胸、手、足等肉體部分用極淺的浮雕加以塑造，似為壁畫，但那微弱的起伏變化，在石窟內幽暗的光線下，卻能顯示出別樣的美感。自唐開元年間的大地震後，麥積山石窟逐步走向衰落，此後，主要是修繕和重建，很少再有大規模的開窟造像。

　　炳靈寺石窟開鑿於十六國西秦，169 窟北壁題記：「建弘元年歲在玄枵三月廿四日造」是中國已知最早石窟內有紀年的題記之一，題記明確的紀年為十六國西秦。北魏、北周、隋、唐、宋、元、明歷代都有開鑿或修繕，唐代造像最盛。現存歷代龕窟 195 個，石雕和泥塑造像 776 身。

　　炳靈寺第 6 龕主尊為無量壽佛，佛像身著右袒肩式袈裟，面相渾圓，雙耳寬厚，身軀雄壯健碩，為十六國時期造像。現存北魏龕窟 30 餘龕，有代表性的是 126 窟、128 窟、132 窟，窟正壁主像皆為釋迦多寶並坐像，造像軀體修長，臉龐瘦削，身著褒衣博帶裝，衣褶密集下垂，為典型「秀骨清像」樣式。北周隋代造像主要是三世佛，佛、菩薩面相逐漸圓潤，衣飾也更為自然。

　　炳靈寺石窟唐代造像多為彩繪石雕，主像有阿彌陀佛、藥師佛、彌勒、觀音菩薩等。初唐造像軀體適度，面龐豐潤；盛唐造像面頰飽滿、體態豐盈，表情生動；晚唐造像體態豐肥臃腫，少有神韻。宋元之後，炳靈寺石窟走向衰落，部分龕內融入了密宗佛教造像內容。

二、北方和中原地區石窟

中原一直以來為中國古代政治、經濟、文化的中心地帶，受西北地方涼州十六國石窟造像的影響，中原地帶開窟造像風氣日盛。西元 386 年，拓跋珪統一北方，定都平城（今山西大同）建立了北魏王朝。在其統治的一個多世紀中，北方佛教得到了快速發展，據《魏書》卷一百一十四〈釋老志〉記載：「京城內寺新舊且百所，僧尼兩千餘人，四方諸寺六千四百七十八，僧尼七萬七千二百五十八人。」可見北魏佛教之盛況。正是在崇佛信佛的風氣影響下，促成了雲岡石窟的大規模開鑿。西元五世紀末，北魏孝文帝遷都洛陽，於是，大規模的開窟造像移師洛陽，隨後開鑿了龍門和鞏縣石窟，而雲岡和龍門石窟最能代表北方和中原地區石窟造像的藝術水準。

雲岡石窟位於山西省大同市城西武周山南麓，開鑿於北魏文成帝和平初（460），現存洞窟 53 個，大小龕窟 252 個。其中 16-20 窟為最早開鑿的曇曜五窟，係北魏高僧曇曜主持開鑿。

雲岡石窟開鑿的時間比較集中，在道武帝至孝文帝近百年的時間裡，這裡的造像活動直接源於北涼石窟造像。太武帝於太延五年（439）滅北涼，遷北涼僧徒三千人及宗族吏民三萬戶於平城，其中包括高僧，匠造手藝人。包括高僧曇曜、著名的建築師及雕刻家蔣少游，此後佛教大興，《魏書》卷一百一十四〈釋老志〉說：「太延中，涼州平，徙其國人於京邑，沙門佛事皆俱東，象教彌增矣。」

由於佛道之爭，太平真君七年（446），北魏太武帝下詔焚毀佛像和佛經，坑殺沙門，這便是歷史上著名的「太武滅法」。七年之後，文成帝即位，又恢復佛法，《魏書》卷一百一十四〈釋老志〉記載：「和平初，師賢卒，曇曜代之，更名沙門統。初曇曜以復佛法之明年……於京城西武州塞，鑿山石壁，開窟五所。鐫建佛像各一，高者七十尺，次六十尺，雕飾奇偉，冠於一世。」這就是雲岡石窟最早開鑿的曇曜五窟。分別為 16、17、18、19、20 窟，也是雲岡石窟造像體量最大的五窟，除十六窟為獨尊釋迦立像外，其他四窟皆為三世佛。有學者認為五尊大像分別是北魏道武、明元、太武、景穆、文成五位皇帝的象徵，這一石窟造像形式反映出佛教造像中王權的介入，也直

接反映出佛教服從於皇權的社會屬性。第 20 窟在遼代曾建有木構窟檐，後毀於兵火。窟前立壁與窟頂早年崩塌，才形成了如今的露天大佛。主佛毘盧遮那佛，高 13.7 米，廣額豐頤，長鼻高目，兩肩寬厚，造型雄偉，氣魄渾厚。袈裟質地厚重，紋飾凸起，成階梯狀排列，線條簡潔。佛像身披右袒袈裟，兩手仰置腳上，手結毘盧印。釋迦牟尼佛在菩提樹下禪思入定，修煉成佛時，就是持這種手印。（圖 6-7）18 窟主尊雄渾高大，莊嚴偉岸，菩薩像端嚴高貴，弟子立像神態虔誠，站姿恭敬。曇曜五窟造像體量巨大，渾然天成，氣勢磅礡，明顯帶有印度犍陀羅造像風格。

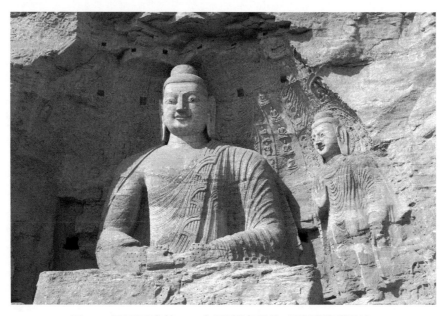

圖 6-7 雲岡石窟第 20 窟毘盧遮那佛（陳雪華攝影）

在孝文帝即位至北魏遷都洛陽之前這段時間，是雲岡石窟開窟造像的鼎盛期，其間開鑿的 5、6 雙窟，7、8 雙窟、9、10 雙窟最具北魏時代特色。有學者認為，雲岡石窟的雙窟開鑿的樣式，可能與馮太后、孝文帝共同執政形成「二聖」的這一時代背景有關。最為典型第 5、6 窟內空間為仿木構殿堂式，窟內還有中心塔柱。石窟四壁和中心塔柱四面布滿龕像，內容以三世佛和二佛並坐說法像為主，在莫高窟、麥積山石窟、龍門石窟早期造像也有類似的場景。「二佛並坐」是以《法華經》為根據，這部佛經很早就在中國流傳，但主要內容卻很少被早期佛教藝術形式所採納，其中第十一〈見寶塔

品），則在早期石窟寺中是常見的《法華經》表現內容，形式即「二佛並坐」。據統計，雲岡石窟有385處「二佛並坐」龕，幾乎遍及每個洞窟。或置於正壁，或置於東西兩壁或南壁，也有的雕刻於拱門或明窗上，「二佛並坐」樣式是雲岡石窟造像的典型形式。其中維摩詰和文殊辯經像是雲岡石窟保存最完整、場面最大的一組文殊問疾像，在拱門和明窗間設一屋形龕，中為釋迦、右為維摩詰、左為文殊。文殊菩薩身披長衫，頭微側，兩腿彎曲，右手食指指著下巴，正在與維摩詰辯論。雕像運用高浮雕手法，在處理造像的不同角度和衣裙的重疊層次上，顯得嫻熟自如。既是對早期涼州石窟造像模式的繼承，也是南北不同造像風格的融合。此外，龕中還刻有大量菩薩飛天、護法、伎樂、天人、供養人像以及本生和佛經故事。此時褒衣博帶式的佛裝造像日漸流行，人物面相也開始向清秀過渡，佛像造像本土化的特色開始初見端倪，龕頂、四周、龕楣雕飾繁縟精緻，富麗堂皇，盡顯豪華尊貴之氣。孝文帝遷都洛陽之後，雲岡石窟造像開始走向衰落。

依據現存龍門石窟古陽洞內造像銘文可知，龍門石窟開鑿於孝文帝遷都洛陽之前，北魏遷都洛陽後，龍門石窟已成為皇室禮佛朝拜的中心，開窟造像之風盛極一時。之後，歷經東魏、西魏、北齊、隋、唐、五代、宋等朝代，大規模營造持續四百餘年，石窟南北長達1公里，現存窟龕2300多個，造像10萬餘身，題記、碑碣約3600方。其中北魏至唐代龕窟和造像數量最多，藝術成就也最突出。

龍門石窟位於河南洛陽市城南13公里的伊河兩岸的東、西山上。現存北魏造像最多，約占總數的三分之一，主要洞窟有古陽洞、賓陽中洞、蓮花洞、石窟寺洞、火燒洞、慈香洞、魏字洞、路洞、普太洞等，其中古陽洞、賓陽中洞、蓮花洞被稱為龍門三大窟。

龍門石窟造像主要以一佛二菩薩組合居多，其次為一佛二弟子二菩薩組合。造像多數身著褒衣博帶裝，衣褶稠疊細密，衣袍垂於座沿。造像體態修長，初期面目清秀，稍後趨於豐滿。雕刻刀法一改銳直，日趨圓潤。龕窟和造像的總體風格均由渾厚雄健逐步轉向精美典雅，並表現出外來佛教文化逐步本土化和世俗化的發展趨勢。

　　龍門石窟開鑿之初承襲雲岡石窟造像風格，而後不斷發展變化。其平面大都形似馬蹄，穹隆頂結構為主，窟內取消了中心塔柱。造像仍以三世佛為主，也有釋迦佛，古陽洞為龍門石窟中開鑿最早的一個洞窟，正壁為一佛二菩薩，左右兩壁各列三層像龕，其中一壁還出現禮佛場面的浮雕。不少龕旁都刻名題記，龍門二十品其中的十九品出自於古陽洞。

　　賓陽洞中洞是為孝文帝和文昭皇太后而開鑿，完成於正光四年（523），窟形如古陽洞，洞窟空間寬敞，正壁為一佛二弟子，兩側壁分別雕一佛二菩薩，佛和菩薩背後均附華麗的背光，門兩側前壁分四層，從上而下浮雕有維摩詰與文殊對坐像、薩埵那本生、須大拏本生、帝后禮佛圖、諸天天王。窟頂中央雕刻有蓮花圖案，周圍環繞伎樂飛天，地面亦雕刻蓮花圖案。門道兩側分別刻大梵天與帝釋天，門外兩側分別二力士，門上部為雙龍火焰尖拱。佛著褒衣博帶裝，衣褶稠疊規則，長垂於座前，面相豐潤秀實，祥和慈善。菩薩豐腴柔美，長裙曳地，溫雅端莊。飛天體態輕盈，衣飾飄舉。禮佛場面肅穆莊嚴，信眾虔誠恭敬。整窟造像布局嚴整周密，其中最精彩的是壁面的帝后禮佛圖，其中的北段為孝文帝禮佛圖，（圖6-8）南段為文昭皇后禮佛圖，這兩幅浮雕運用近似線刻的淺浮雕雕刻形式，表現出前呼後擁的群像佇列，兩幅構圖都和諧而對稱，浮雕中的人物神態虔誠肅穆，前後照應，步調一致，與禮佛內容非常吻合。

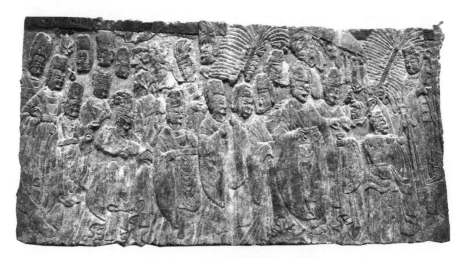

圖 6-8〈孝文帝禮佛圖〉浮雕
（圖片採自《大都會博物館藏中國佛教造像》圖版，大都會博物館 2011 年版）

浮雕人物並無明顯大小之別，只用人物的遠近來區分高低，人物皆寬袍大袖，構圖錯綜複雜、層次繁多，只能從位置、風度儀態來細分出人物主次。兩件浮雕造像於1934年被盜鑿流失海外，現分藏於美國紐約大都會博物館和堪薩斯市納爾遜—阿特肯斯藝術博物館。其他一些布置在龕楣上的佛經故事浮雕，並不注重面部刻畫，而是著力於人物姿態動作和相互間情節連貫，構圖的變化、空間的處理較之

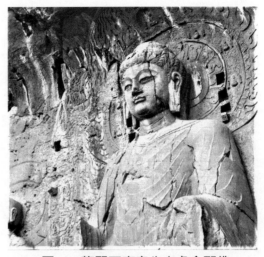

圖 6-9 龍門石窟奉先寺盧舍那佛
（中國營造學社 1936 年拍攝）

雲岡石窟更進一步。窟門、像龕樣式也都豐富多變，雕鑿精美，裝飾華麗。

唐代龍門石窟造像繼北魏之後又進入新一輪的開窟造像高潮，至武周時達到鼎盛。主要的洞窟有潛溪寺、奉先寺、惠簡洞、萬佛洞、極南洞、看經寺等，其中以奉先寺規模最大。造像藝術造詣也最高。奉先寺始鑿於咸亨三年（672），完成於上元二年（675），由唐高宗和武則天敕造。為此，武后曾「助脂粉錢二萬貫」。位於龍門西山南部，坐西面東，面寬33餘米，進深約40米，高約40米。摩崖像龕中一鋪一佛二弟子、二菩薩、二天王、二力士共九尊造像。中間主尊為盧舍那大佛，（圖6-9）結跏趺坐於須彌座上，通高17.14米。大佛身著通肩袈裟，波發高髻，彎眉修目，隆鼻大耳，面頤豐潤，嘴角微翹，笑意含蓄，目光垂視，神態莊嚴祥和，寬厚仁慈，佛頭部雕刻精煉，身體衣飾雕刻亦簡潔概括，背光雕刻細密的飛天、纏枝、蔓草、蓮花等裝飾紋飾，佛兩側的弟子立像阿難文靜溫和，迦葉嚴謹持重，菩薩像端莊矜持，天王像威武沉著，剛毅威猛。人物表情豐富細膩，個性突出鮮明，整體風格統一和諧，龕窟造像體量宏大，布局嚴謹，氣勢磅礴，雕刻精湛，造像技術高超，為唐代佛教石窟造像中的典範。

萬佛洞同樣是高宗皇帝和武后及太子於永隆元年（680）出資修造。

龕呈方形，正壁中間為阿彌陀佛，兩側分列二弟子，二菩薩，其上方雕刻五十二個菩薩和兩個供養菩薩小像，佛像的須彌座上刻四個力士像。南北兩壁為天王像龕，下部為伎樂天。除此以外，滿壁雕刻小佛像，約記一萬八千尊，密集繁複，排列整齊，雕刻簡率。龕頂刻蓮花飛天並附文字題記。門內兩側刻二天王，門外刻二力士、二雄獅、整龕造像展現了歌舞昇平，眾佛濟濟的西方極樂世界。

極南洞是宰相姚崇為其亡母劉氏立功德而建，建造於睿宗景雲二年（711）至玄宗開元元年（713）。為前後雙室洞，後室三壁鑿出佛壇，正壁中央為彌勒佛，南北兩側佛壇上分刻二弟子、二菩薩、二天王、天王腳踏地鬼，壇下雕刻十二身伎樂天。窟頂雕刻蓮花圖案，一周有六身飛天圍繞，門外側雕刻二力士。整窟造像表現的是彌勒淨土世界，菩薩頭頂部殘損，體態豐盈，隆胸扭胯，嬌嬈窈窕。窟門外兩側的二金剛力士像，造型生動有力，是龍門石窟唐代力士造像的代表。北側力士頭已殘毀。二力士均裸露上身，下束裙褲。雖各殘失一臂，但身軀的整體造型，仍透射出「力拔山兮氣蓋世」的力度。二力士呈對稱態勢，其一臂上舉，力托須彌山，脖頸呈稜狀，胸肌暴突，健碩勻稱的軀體以及結實凸起的肌肉清晰可辨，人物造型寫實逼真，肌肉質感強烈。

看經洞約建成於開元初年，洞窟呈方形平面，內部三壁雕刻二十九尊羅漢浮雕像，老少皆有，其動作神態各具神采，人物表情細膩生動，個性氣質鮮明突出，造型寫實簡潔，手法洗練概括，形象生動傳神，為唐代人物浮雕之經典。

唐以後，龍門石窟開窟造像由盛而衰，宋元明清雖然仍有零星開鑿，但規模和雕刻藝術品質已遠不及北魏和隋唐。

鞏縣石窟寺初建於北魏孝文帝太和年間（493–499），原名希玄寺，據寺內刊刻〈後魏孝文帝故希玄寺之碑〉記載：「昔魏孝文帝發跡金山，途遙玉塞，彎柘弧而望月，控驥馬以追風，電轉伊涘，雲飛鞏洛，爰止斯地，創建伽藍。」唐代稱淨土寺，宋代改稱十方淨土寺，清代改為現名。北魏宣武帝始令工匠開窟造像，東魏、西魏、北齊、隋、唐、宋各代相繼鑿窟造像，

形成巍然壯觀的石窟群。石窟坐北向南，其中重要的龕窟和造像皆為北魏遺存，現存洞窟五個，千佛龕一個，摩崖造像三尊，摩崖造像龕 328 個，碑刻題記 186 篇，佛像 7743 尊。五窟中以第一窟的規模最大，為中心塔柱式窟形，窟中雕像，大部分取材於《妙法蓮華經》。窟門外東西兩側各雕一力士像，力士外側原各有一鋪一佛二菩薩雕像，現僅存部分石像。窟內頂部雕方格平棊（俗稱天花板），格內雕飛天、蓮花、化生等圖像，中心柱四面開龕，龕內造像皆為一佛二弟子，二菩薩。龕內四壁上層鑿千佛龕，東、西、北壁千佛龕下皆並列四個大佛龕，南壁龕門兩側千佛龕下分別雕帝后禮佛圖。造像面相方圓飽滿，表情恬靜，為典型的北魏後期造像樣式。

西元 6 世紀，北魏政權分裂後，在北方建立的北齊和北周的政治中心分別為鄴城和長安。當時的鄴城（今河北邯鄲）和晉陽（今山西太原）開窟造像之風驟起，先後開鑿了南北響堂山石窟和天龍山石窟。

響堂山石窟位於河北邯鄲鼓山，石窟始鑿於東魏晚期至北齊早期，盛於北齊。響堂山石窟分南北兩處，相距約 15 公里。當時北齊有兩個政治中心，一是國都鄴城（今邯鄲臨漳境內），另一個是別都晉陽（今山西太原），地扼太行山東西交通要隘的鼓山，乃兩都來往必經之地。這裡山清水秀，景致優美，石質優良，一向信奉佛教的北齊文宣帝高洋便選擇此處鑿窟建寺，營造宮苑，作為他來往於兩都之間的避暑、遊樂和禮佛之所。此後，隋唐宋元明各代均在此增鑿。現有的 16 個洞窟，加上水浴寺的兩個洞窟，共 18 個洞窟，現存造像 4000 餘身，山上洞窟還有大量刻經、題記等遺跡。

響堂山石窟中，屬於北齊開鑿的石窟共有十二窟，多為皇室或貴族出資建造。石窟為平頂結構，分中心塔柱式和三壁開龕式兩種，造像樣式亦分兩種，一種趨向清秀，一種趨向圓潤，充分體現出北朝向唐代過渡的風格，其中多個龕窟內外裝飾雕刻精美繁華，獨具風采。20 世紀早期，石窟遭到嚴重破壞，很多佛頭被盜劫到海外。

大佛洞是北響堂山最精美的洞窟，也是響堂山石窟中開鑿時間最早的洞窟，為中心柱式塔廟窟，窟分前後室，前室已坍塌，後室平頂，平面呈方形，窟深 12.5 米，寬 13 米，高 12.5 米。中心柱三面開龕，後壁上部與山體相連，

下部是供禮佛通行的低矮甬道。正面主龕是一佛二弟子二菩薩，主尊三世佛高 3.5 米，結跏趺坐於圓形蓮臺之上，身著雙肩式袈裟，衣紋細密，據說其樣貌是以高歡為原形而雕造。窟室四壁並列刻 14 座塔形龕。前壁上下兩層原為帝后禮佛圖浮雕，浮雕採用減地平雕法雕刻，是國內現存最大的一幅禮佛圖，現已坍塌殘缺不完整。龕內主要造像圓潤豐厚，端莊典雅，兩側列龕均做覆鉢塔形，塔上雕飾仰蓮、火焰寶珠、忍冬等紋樣。整龕窟裝飾極為精緻華麗，充分顯示了北齊皇家石窟造像的豪華氣派。大佛洞中心柱頂部有一洞穴，深 3.87 米，寬 1.35 米，高 1.77 米，傳說高歡的陵寢就藏在這尊佛頂之上。

在中國傳統禮儀中，一般稱祭祀場所為享堂，有頤享天年之意。將這裡作為供奉祭祀的場所，也相當於通常的享堂。後人以訛傳訛，便稱享堂為響堂。

大佛洞中心柱每龕龕柱下方雕刻承柱畏獸一身，皆位於佛龕承柱下方，畏獸以跪狀承仰蓮為礎。畏獸造型誇張，毛羽翹昂，肌肉凸出，鉤爪有力，是威猛和力量的象徵。造型為獸面獠牙人身、肩生羽翼、三爪二趾、上身袒露、下身著犢鼻褲，有長尾，雙腿後側還附有羽翎狀尾兩條，經常呈現的是飛奔疾走或遊戲的姿態。傳說畏獸是可以避凶邪的猛獸，其形象在魏晉南北朝時期較為常見，常出現在墓誌、墓室壁畫、石棺床以及石窟中擔當守護者。而此窟內的畏獸多數已被鑿掉，原有 22 身，現收藏於北京故宮博物院的一件畏獸為其中的一件，其餘流散在美國、瑞士、加拿大各地。《續高僧傳》中曾記載此窟中「諸雕刻駭動人鬼」，由此可見其驚心動魄的藝術魅力。

北方和中原早期的佛像雕刻大多呈現出印度佛教造像的影響，在造型樣式和雕刻工藝上尚不夠成熟，而大佛洞整窟造像的出現，打破了北魏雲岡、龍門等石窟傳統的造像風格。尤其是菩薩的形象更加走近生活、走向現實。響堂山石窟的菩薩形象具有女性化的特徵和親和力。其樣式風格直接影響了隋唐寫實化的造像風格。石窟佛教雕刻藝術開始步入中國本土化向世俗化佛教造像的過渡階段。唐代時已經形成成熟的漢式佛教雕刻樣式，響堂山石窟造像便是承上啟下，首開成熟的中國佛教造像樣式之先河。

　　北朝晚期和隋唐時期是中國佛教文化逐漸向本土化造像樣式的過渡時期，此時的佛教造像從造型到衣飾逐漸擺脫印度佛教造像的模式，而呈現出中國儒道文化的某些特徵和世俗化的特徵。唐代是繼北朝以來開窟造像規模最繁盛的時期，並且在盛唐時期還出現了與山體連為一體的大型摩崖石刻造像，例如天龍山石窟、四川樂山大佛，陝西彬縣大佛等超大像，摩崖石刻大佛像的出現一方面與唐代強盛的國力有關，另一方面也和盛唐皇帝崇佛崇道的思想觀念有很大關係。

　　隋唐時期，國家政權統一，經濟繁榮，於是從皇室到民間都大興佛事，開窟造像風氣席捲南北各地，原有的石窟復興繁榮，新開鑿的石窟層出不窮，如前文所述敦煌、龍門石窟在十六國北朝開窟造像的基礎上，在唐代開窟造像的藝術水準都達到極盛。

　　天龍山石窟始鑿於北魏末至東魏時，最初，高歡先在天龍山開鑿石窟，其子高洋建立北齊政權之後，立晉陽為別都，繼續在天龍山開鑿石窟，隋唐兩代達到開窟造像頂峰。

　　天龍山石窟分布在天龍山東西兩峰的山腰上，其中東峰十二窟，西峰十三窟，共二十五窟。各窟的開鑿年代不一，以唐代開鑿數量最多，達15窟。

　　唐代龕窟中最具代表性的是第9、14、18窟，第9窟為摩崖大龕，分上下兩層。上層雕彌勒佛坐像，高7.5米，造像面相飽滿，體態偉岸。下層中間為十一面觀音立像，高約5米，兩側分別為文殊騎獅和普賢乘象，兩菩薩體態豐腴，裝束繁華，衣裙貼身，雕工縝密細膩，是唐代摩崖開窟造像中的代表作品。

　　東峰第2、第3窟為覆斗頂雙窟，開鑿於北魏末至東魏，窟內造像面龐瘦削，眉目清秀，身軀單薄修長，衣飾飄舉。東峰1窟和西峰10、16窟為北齊開鑿，窟前加築木結構式前廊，造像趨向面相圓渾飽滿，身體豐滿健碩。這些造像代表了天龍山北朝時期的造像風格。

　　天龍山隋代龕窟僅一例，即第8窟，開鑿於開皇四年（584），龕內中心柱四面開天幕式大龕，內置五尊一鋪造像，風格上大致與北齊一致，造型

周正適度，衣飾簡潔。現藏日本京都美術館的原為第 8 窟的力士像，雕像側首作張口怒目狀，身軀挺拔勁鍵，氣度不凡。

相對於北魏開鑿的龍門、雲岡石窟，天龍山石窟規模較小，但石窟中盛唐時期的多件佛像以雕刻精美、比例協調、衣飾華美而著稱，被譽為天龍山樣式。

第 14 窟可稱得上是唐代石雕藝術中的極品，其中的半跏菩薩坐像尤為精美，面相豐滿精緻，表情傳神，修眉細目，花瓣形的口脣，凸顯出盛唐的雕刻風格，體形圓滿婀娜，輕柔曼妙，處處洋溢著年輕女性溫婉柔美的氣質，其高超的寫實功力與傳神美妙的韻味令人回味無窮。在天龍山石窟中「曹衣出水」式的雕刻樣式屢屢可見，如輕紗式的袈裟貼體透肌，身形的起伏流動，通過流暢自然的衣褶都精細地表現出來。其中漫天閣的十一面觀音立像，雖然頭手俱無，但紗裙外一根帔帶繞遍周身，使之隨著人物動作呈現出起伏變化，與柔軟多褶的衣紋相應成輝，就連殘損的基座上的各種生動的造型也都散發出蓬勃的生命韻律。遺憾的是，20 世紀以來，石窟中的佛像屢遭盜劫和破壞，有 150 餘件精美石雕流失海外各大美術博物館。多數為唐代佛頭，現已查明世界各地出自於該石窟的石雕就有 47 件。例如原第 21 窟北壁的本尊佛像，藏於美國哈佛大學福格博物館，它是唐代寫實性石雕中最有代表性的作品之一，隋唐之後，天龍山石窟的開鑿走向衰落，再無大的開窟造像活動。

陝北地區在地理位置上與北魏的都城平城同屬北方偏遠少數民族地區，由於兩宋時期戰爭不斷，佛道信仰在陝北民間尤為興盛，促成了陝北地區石窟造像的再度興盛。子長鐘山石窟始建於晉太和年間，共有十八窟，而現僅存五窟。據史料記載，這裡原有金剛殿、萬佛樓、觀音閣等多座建築，都毀於戰亂，盡成廢墟。鐘山石窟歷經魏晉南北朝、唐、元、明、清的歷史沉舉，目前保存最為完整的萬佛巖，其內有大小佛像一萬多尊，所留遺存多數泥金彩繪、保留千年，經久不衰。繼承了唐代造像豐滿圓潤的寫實之風，其刀法細膩，比例準確，造型比唐代的作品更多樣化、世俗化，並著重了對人物內心世界的刻畫，更加富有生活氣息。就藝術價值而言，堪比雲岡石窟、龍門石窟，尤其是第三窟釋迦佛像兩側侍立的弟子阿難和迦葉的形象，造型生動

傳神，作風樸實。從鐘山石窟的佛教造像中，可以清晰的看出佛教向儒釋道三教合一造像體系的演變過程。

延安清涼山萬佛洞石窟始鑿於隋代以前，興盛於兩宋，元明清皆有開鑿或維修。隋唐以來，清涼山融佛教和道教於一山，呂洞賓〈清涼漫興〉詩云：「雲籠翠壁雪凝冰，百尺樓臺度晚鐘。任我遊來三五際，石階踏冰不逢僧。」北宋范仲淹曾登臨此山詠詩曰：「金明阻西嶺，清涼寺其東，延水正中出，一郡兩城雄。」

據《延安府志》載，山上殿宇嶙峋，金碧輝煌，名勝古跡，星羅棋布，謂之金仙勝境。清涼山石窟主要有萬佛洞、三世佛洞、彌勒佛洞、釋迦洞、仙人洞、觀音洞等。千佛洞內左、右、後三壁及兩門左、右兩側，兩屏柱的四個面上均布滿神態各異的浮雕佛、菩薩像約一萬餘尊，還在其間夾雜有較大的獨尊佛像、自在觀音造像、千手觀音、三臂觀音和白衣大士等造像，可謂眾神雲集，一派佛國聖境。

三、南方石窟

八世紀中後期，唐王朝日漸衰微，中原局勢動盪不定，而地理位置相對偏僻的西南和江南地區石窟造像漸漸興起。西南地區石窟造像以四川、雲南兩地遺存最為豐富，現存大量石窟，主要有：四川廣元石窟群、巴中石窟群、安岳石窟群、重慶大足石窟群、雲南劍川石窟。從五代開始，西蜀和南唐成為全國經濟文化發達的地區，還有一點很重要的原因，就是這裡聚集了大量來自京洛的工匠，五代及兩宋川渝地區石窟造像主要集中在安岳、大足、榮縣、合川等地。而影響最大的是大足石窟。另外，受東晉南朝佛教文化影響，江南地區也有小部分分散的小型石窟造像，宋元摩崖造像中，杭州飛來峰摩崖石窟是最重要的遺存。而大規模的開窟造像則始於晚唐，經五代於兩宋達到鼎盛，其中以四川大足寶頂山摩崖造像規模最大，北山石窟雕刻最為精美，是大足石窟中最具代表性的造像群。

四川廣元地處川北，扼陝、甘、川要衝，是蜀地石窟分布最集中的地區，其中最有代表性的是皇澤寺和千佛崖石窟。兩處石窟均開鑿於北魏，而盛於

唐代，五代以後，總體走向衰落。

皇澤寺現存龕窟 50 多個，造像 1200 餘身，大佛樓是其中規模最大的洞窟，開鑿於初唐，為敞口式摩崖大龕，窟內雕一鋪 7 尊造像，主尊阿彌陀佛立於中間蓮臺上，兩側分列二弟子，二菩薩，二力士，後壁為高浮雕天龍八部護法像，造型氣勢雄壯，兼具南北風格。

千佛崖現存大小龕窟 800 多個，造像 7000 餘身，牟尼閣開鑿於唐代，窟中央設背屏式佛壇，造像為一佛二弟子二菩薩二力士，主尊釋迦牟尼，佛座和背屏雕刻極具地方特色，佛座四面採用高浮雕手法，雕有八頭六牙白象和兩條龍，背屏為透雕式，雕華蓋、菩提雙樹及天龍八部。睡佛洞同為唐代洞窟，中間雕刻佛涅槃像，其後為透雕娑羅雙樹、舉哀弟子和棺木，兩側壁還刻有兩幅眾男女人物和焚棺場面的浮雕，故事情節生動頗具特色。

樂山摩崖石刻是一處憑藉自然地貌而開鑿的佛教山水景觀造像，依凌雲山棲霞峰臨江峭壁鑿刻的石刻群，樂山大佛是整個摩崖石刻群最精彩的造像，有「山是一尊佛，佛是一座山」之稱。大佛雙手撫膝正襟危坐的姿勢，莊嚴而神聖，樂山大佛之所以能歷經一千四百多年臨江而立，與當時建造者巧妙的設計密不可分。大佛內部排水設施隱而不見，設計巧妙。與其同時代的大型佛造像相比，樂山大佛更具有與自然山水相容相生佛道合一的人文情懷。（圖 6-10）這種與自然相互融合的造窟形式是蜀地石窟佛造像的普遍特徵，這一特徵與蜀地的自然環境及人文環境有很大關係。史書記載，大佛雕鑿於唐玄宗開元元年（713），是海通禪師為減殺水勢，普渡眾生而發起施造。海通禪師圓寂後，工程被迫停止。多年後，先後由劍南西川節度使章仇兼瓊和韋皋續建。直至唐德宗貞元十九年（803）完工，歷時九十年。樂山大佛頭與山齊平，大佛足踏江水，雙手撫膝，體態勻稱，神態肅穆，依山鑿成，臨江危坐。坐高 71 米，頭高 14.7 米，頭寬 10 米，髮髻 1051 個，耳長 6.7 米，鼻和眉長 5.6 米，嘴和眼長 3.3 米，頸高 3 米，肩寬 24 米，手指長 8.3 米，從膝蓋到腳背 28 米，腳背寬 9 米，腳面可圍坐百人以上。在大佛左右兩側沿江崖壁上，還有兩尊身高超過 16 米的護法天王石刻，與大佛一起形成了一佛二天王的格局。與天王共存的還有數百上千尊石刻佛像，在崖壁上匯集

成龐大的石刻藝術群。

　　據說，樂山大佛建成後，曾建有木閣覆蓋保護，以免日曬雨淋。宋代重建之，稱為天寧閣，後遭毀。大佛胸部有宋代重建天寧閣的紀事殘碑，維修者將此殘碑移到海師洞裡保存，後於文革時被毀。

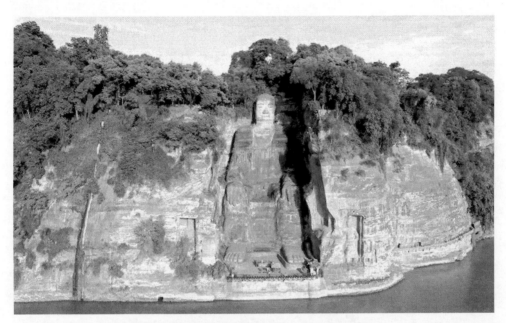

圖 6-10 樂山大佛摩崖石刻（田笑軒攝影）

　　南朝初年，四川巴中地區便開始即崖鐫像，因險立室。大足石窟是分布於重慶大足縣境內，包括北山、寶頂山、南山、石門山、石篆山、妙高山、舒城巖在內的 40 多處石窟群的總稱。除佛像和道教造像外，也有儒釋道同在一龕窟中的三教造像，以佛教造像所占比例最大。現存大小造像五萬餘身，年代最早的摩崖造像見於尖山子，為唐永徽元年（650）遺存，其中最有影響的當屬寶頂山和北山石刻。

　　大足石窟的寶頂山石窟造像以大佛灣最為集中和出色，寶頂山石窟的開創者為南宋高僧趙智鳳，他從南宋淳熙六年（1179）至淳祐九年（1249）先後主持開鑿小佛灣、大佛灣，共雕刻摩崖造像達萬餘軀，寶頂山石窟呈現出前所未有的繁榮景象。時謂「上朝峨眉，下朝寶頂。」可見香火之旺與當時的佛教名山峨眉齊名。

　　寶頂山大佛灣造像涵蓋和雜糅了佛教造像中的密宗、淨土宗、華嚴宗、禪宗以及儒家的孝道思想，其中的密宗造像極為突出，反映出南宋蜀地宗教活躍的頻繁和興盛。當時的工匠們打破了宗教與世俗之壁壘而更加趨向於世俗文化內容的表現。使得這些造像具有生活化和故事情節化的特點，不僅起到了弘揚佛法、教化信眾的目的，而且還生動地再現了當地官僚紳士及民眾的信仰與現實生活。造像群體內容龐雜且場面宏大，氣象壯觀，表現手法靈活，情節生動感人。其中最有特點的龕窟有第 3、第 8、第 15、第 20 和第 30 龕等。第 3 龕刻有六道輪迴巨型浮雕，主體造型為一巨形無常大鬼，胸前抱一大輪盤，盤中分三圈再分格雕刻「六凡眾生」，意在宣揚因果報應，輪迴轉世之民間佛教信仰。盤中刻有 114 身雕像，場面鮮活，寓意明顯。第 15 龕雕刻父母恩重經變，畫面分上下層，上層為一排半身佛像，下層雕刻求子、懷胎、臨產、撫育、憶念、教誨等形象，11 組佛經故事情節表現了父母之恩德，巧妙的將儒家孝道思想滲入其中，畫面充滿人情味和生活氣息。第 20 窟雕刻地獄變相，畫面分三層，上層中間為地藏菩薩，兩側上部雕刻 10 尊坐佛及 10 大冥王像。中下層分別刻刀山、鑊湯、寒冰、毒蛇、剉碓、鋸解、鐵床、黑暗、截膝、刀船、餓鬼、糞穢等十八種地獄慘狀。畫面巨大而波瀾壯闊，人物造型或生動自然，或誇張變形，地獄景象陰森可怖，令人毛骨悚然。其中刀船地獄中的養雞女形象，儼然一位淳樸善良的農家女子形象，生活氣息煞是濃烈，是寶頂山造像中最具時代性的代表作。第 30 龕雕刻的〈牧牛圖〉，畫面由未牧、初調、受制、回首、馴服、無礙、任遠、相忘、獨照、雙忘 10 組畫面組成。此圖以牛喻心，以牧牛人喻修行者，是宋代盛行的以牛喻禪的典型圖畫。〈牧牛圖〉形象的反映出從「意」的調伏到「心」與道應的過程。浮雕造像依崖壁迂迴宛轉，錯落起伏，其間牧者或牽牛，或閒聊，或酣睡、情態悠然自得，畫面妙趣盎然，處處洋溢著詩意的韻律。

　　北山石窟以佛灣為中心，規模最大的造像橫臥於北山山巖，沿山開路，依巖鑿像，分布在高七米，長達五百多米的崖壁上，共有龕窟二百六十四個。始鑿於唐昭宗景福元年（892），由昌州刺史韋君靖首創，此後當地官吏、士紳、僧侶等陸續出資營建。後經五代至南宋紹興年間達到鼎盛，歷時 250 餘年。石龕以平頂方窟居多，題材及表現內容也極為豐富，雕工細膩精美，人

物比例勻稱，衣飾華美，個性鮮明，世俗化特徵明顯。其中的 155 龕和 136 龕最有代表性，第 155 龕也稱為孔雀明王窟，開鑿於北宋靖康元年（1126），佛龕三壁滿雕千佛，窟中央為中心柱，柱下部雕刻高浮雕孔雀，孔雀雙翅展開，尾屏上翹直達窟頂，孔雀背部載一蓮花寶座，佛母孔雀明王結跏趺坐於蓮坐上，後有背光。明王一身四臂，頭戴花冠，胸飾瓔珞，兩臂上舉，兩臂垂於胸前，造像構思巧妙，端莊華美。136 窟被稱為轉輪經藏窟或心神車窟，開鑿於南宋紹興十二年（1142）至十六年間（1146），是北山規模最大，雕刻最精彩的一窟，現存造像 20 餘身。窟中央雕刻一巨大的八稜形轉經藏，盤龍底座，上置蓮花盤，盤上雕刻各形態嬉戲童子，造型活潑生動，盤上立 8 根龍柱，上雕祥雲亭閣，雕工繁縟精細，龕內主尊為釋迦牟尼，兩側分列阿難、迦葉和觀音、大勢至菩薩以及比丘和供養人，窟兩側分別雕刻文殊、普賢菩薩和寶印、持珠觀音、日月觀音、數珠手觀音。龕門口左右兩側各雕一金剛力士。窟中共有 8 尊菩薩像，每尊高約 2 米，雕工技藝嫻熟，菩薩面相飽滿圓潤，衣飾華麗飄逸，情態雍容典雅，凡間女性特徵鮮明，那嬌柔美好的容顏令人回味無窮。（圖 6-11）菩薩、觀音造像是北山宋代造像中最引人注目的造型形象，第 125 窟的觀音菩薩，高 1.26 米，手持數珠，立身站在窟正中，上身微微向左側轉，兩手自然地交叉於腹部，表情含蓄欲笑又略帶羞澀，嫣然一位追求美好生活的妙齡少女，因此被稱為「媚態觀音」。供養人的形象亦很精彩生動，而且均有其官銜、門第、時代等題記，所雕衣飾、器物、建築等畫面都表現當時的社會風物。其中第 113 窟北側有一尊高 55 釐米的人像，

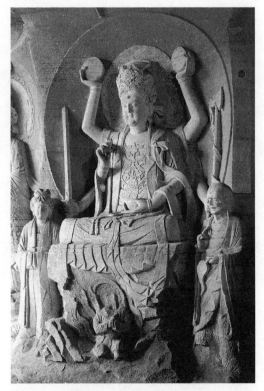

圖 6-11 大足北山 136 窟日月觀音（圖片採自《中國石窟雕塑精華‧大足北山石刻》圖版，重慶出版社，1996 年）

比例準確，造型逼真。其虔誠、謹慎的表情唯妙唯肖，是一件不可多得的人物肖像作品。

　　大足北山石窟的佛教造像以內容豐富題材廣泛，精雕細刻而聞名於世，每一窟都經過雕造者的精心設計和安排，顯得既嚴整又精細清秀。除了大量佛教造像外大足石窟的南山、石門山、石篆山、舒成巖等處還保存有不少兩宋時期的儒道石窟造像，其中包括道教的三清像、老君像、天尊、玉皇大帝、東嶽大帝、后土聖母，以及儒家的孔子像。

　　南京棲霞山石窟造像，雕鑿於齊永明二年（484），共造佛龕近 300，佛像 500 餘尊。在之後的各代毀多修少，現僅存三聖殿無量壽佛可略窺其原貌。據《高僧傳》卷十一記載，棲霞山石刻造像曾由僧祐參與雕造，後來，僧祐又參與了浙江剡縣石佛的建造：「請祐經始，准畫儀則。」剡縣石佛位於浙江新昌剡溪石城山，是江南最重要的佛教造像之一，由於後世不斷重修，今已非當年原貌。

　　兩宋之後，元統治者十分尊崇藏傳佛教，俗稱喇嘛教。因此，一種新的佛教造像形式—梵式造像在中原及江南興起。藏傳佛教發源於西藏，雲南、四川等地，形成於 10 世紀後半期，13 世紀中期開始流傳於蒙古地區。藏傳佛教造像樣式與漢傳佛教造像明顯不同，元世祖忽必烈時期把喇嘛教法王八思巴奉為「國師」，使得所謂的「西天梵相」造像樣式在元代十分盛行，現存喇嘛教石窟造像主要集中於浙江杭州、北京、山西五臺山等地。

　　浙江杭州靈隱寺前的飛來峰石窟，為五代宋元時期摩崖造像石刻群，現存造像 380 餘身，以宋元造像為主，元代密宗造像是其中最重要和最有特色的雕像。

　　杭州飛來峰摩崖石窟位於靈隱寺前的飛來峰上，為宋元時期江南地區最有影響的石窟，現存造像 380 餘身，飛來峰石窟造像分布在山巖石壁上或洞壑中，飛來峰五代造像遺存很少，最早紀年造像是五代後周廣順元年（951）的彌勒三尊佛像，造像樣式帶有明顯的晚唐遺風。宋代造像主要集中在青林洞和冷泉溪南岸崖壁上。青林洞盧舍那佛會浮雕為北宋乾興元年（1022）胡承德雕刻，左右分別為文殊菩薩和普賢菩薩，此外還有天王、供養人、飛天

等造像。冷泉溪南岸崖壁上的彌勒佛和十八羅漢像為南宋造像，主像彌勒佛全然一位中國化了的布袋和尚造型，（圖6-12）他斜依布袋，跣足席地而坐，身著寬博袈裟，袒胸露懷，大腹便便，手握佛珠，面帶笑容，一幅怡然自得、歡快無憂的神情，旁邊圍繞十八尊羅漢，造型寫實逼真，神態、表情各異。整組造像構圖完整，和諧統一，生動傳神，充滿世俗氣息與人間情趣，十八羅漢的流行，反映出宋代禪宗思想在江南地區的影響力與日俱增。

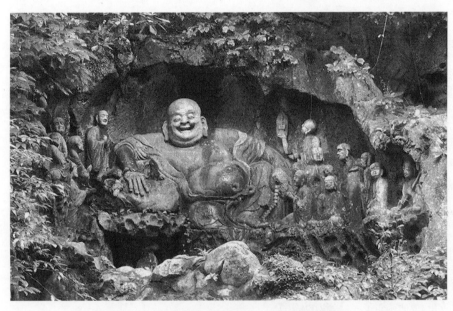

圖 6-12 杭州飛來峰彌勒佛（陳雪華攝影）

　　飛來峰摩崖石窟的元代造像最為精美，共有67龕，大小116身，分布在青林、玉乳、龍泓、射旭、呼猿諸洞內外及沿溪崖壁間。最大者高3米以上，小者亦有1.5米左右，造像題記始自至元十九年（1282）、止於二十九（1292）年，均為元代江南釋教總統楊璉真伽為首的僧侶與世俗官吏集資刻造。楊璉真迦，為西夏唐兀（党項）人僧侶。至元十四年（1277），任元朝江南釋教都總統（後改江淮釋教都總統），掌管江南佛教事務。其風格分漢、梵兩式。漢式70身（有8身摻雜梵式），梵式46身，有佛、菩薩、佛母及護法等造像，題材主要有藏傳佛教造像中常見華嚴三聖（毘盧遮那佛、文殊菩薩、普賢菩薩）、西方三聖（阿彌陀佛、觀世音菩薩、大勢至菩薩）、尊勝佛母像等，其樣式具有藏傳佛教薩伽派的特徵，並夾雜著尼泊爾佛教造像的風格特點，

佛像高髻豐面，寬肩細腰。冷泉溪南崖至元二十四年（1287）的尊勝佛母像是飛來峰石窟藏傳佛教造像中雕刻最精美的一尊，佛母像為三面八臂造型，坐於仰蓮須彌座上，寬肩細腰，頭戴尖頂寶冠，面頰飽滿豐潤，表情端莊祥和，肩生八臂分別執寶瓶、化佛、金剛杵、羂索就、箭失等。佛母兩旁各立一菩薩，菩薩體態勻稱，面容秀美，菩薩兩側還雕有四尊護法金剛像。佛母像龕上部雕一覆鉢式塔，塔兩側各雕一飛天。整龕造像精美絕倫，典雅尊貴。

第三節　造像碑

南北朝之際，北方及中原出現了一種刻有銘文和佛造像的石碑，稱之為造像碑，往往豎立於叢林寺院、村口道邊，或山麓石窟中，施造者通常在石碑上鐫刻供養者所發之心願，及他們的建造目的──為故去的親人追福滅罪；為現世的親眷、家人子孫祈求福祉和降災去禍，以及希望得到佛陀的護佑，一般以宗族為單位集資建造。

目前所發現的造像碑以北魏時期為最早，東魏、北齊和西魏、北周時期的數量最多，至隋代日趨衰落。唐代偶有發現，唐以後甄沒。現存造像碑石主要分布在甘肅、陝西、山西、河南、山東、河北、四川等地，歷經千年之後，大多數造像碑被移入各地博物館。

造像碑的題材、雕刻風格與同時期的石窟接近。被看作微縮的石窟造像。在佛教信徒當中，為佛造像、寫經、造寺、造塔等，同為虔誠崇拜的表現，具有種種功德，佛造像有石、銅、木、陶、泥等不同材質，其中金、石造像碑因材質堅硬而千年不腐，故存世數量頗多。

現存陝西耀縣藥王山博物館碑林的魏文朗造像碑，雕刻於北魏太武帝始光元年（424），是中國最早的一通佛道合一造像碑，碑體通高 131 釐米，寬 66–72 釐米，厚 29.5–31 釐米，1934 年出土於陝西渭北漆河。四面有龕，碑陽上半部為龍首圓拱龕，上端雕有瑞禽和兩飛天；龕中並排坐有一道像，一佛像。道像頭戴道冠，身著雙襟領、寬袖的道裝，下頜有鬍鬚，結跏趺坐。佛像亦結跏趺坐，右手施無畏印，身著右偏袒袈裟，內著僧衹支，頭有肉髻。

主龕下刻一佛床，龕下中央為香爐及二跪拜供養人，一為僧人，旁刻「魏僧猛」三字，一為束髮世俗人物。龕下部皆為供養人，旁有榜題。碑陰雕有一尊佛像。碑之兩側各造有一屋形神龕，左龕中有一斜身而坐的道像；右龕為一佛像。碑的下方中部鐫刻一香爐，左右各雕一供養人，左側供養人外側正中刻有二人，其中一人旁題「父魏游，母馬堂」。碑銘上鐫有造像年代和供養人姓名，碑陽下方刻：「始光元年北地郡三原縣民陽原姚忠、佛弟子魏文朗不赴皆有建勸男女造佛道像一區，供養平等，每過自然，子孫昌榮所願從心，眷屬大小一切勿怨。如是因緣，使人後揚。」發願文等內容，字跡較為清晰者約百餘個。魏文朗造像碑題銘內容說明，佛教信仰在北朝時期就與中國本土的道教文化相互融合，從這件造像碑的碑文中也能讀出刻造者對佛道的虔誠信仰和充滿仁孝的儒教思想。

　　北魏初，北方盛行以家族或村社為單位的佛教組織，時稱義邑，或稱邑義、邑會、法義，是以營造佛像寺塔等為機緣而結成的信仰團體。主要分布在雲岡、龍門、天龍山石窟一帶。義邑組織由僧尼和俗家弟子組成，職能是籌集造像之資，以及造像所前後需要舉行的各種儀式。雕刻於北魏熙平二年（517）的佛道合一的邑子六十人造像碑，原出自於陝西頻陽（今陝西富平縣），現存西安碑林博物館石刻藝術館。碑陽雕刻道像三尊，老君像居中頭戴道冠，長鬚分為三縷，右手舉塵尾，腰間束帶，老君左右各站一立侍，均戴道冠，龕楣為屋頂形，左右各有立柱，以示天宮。屋檐上正中有一仙人騎瑞羊。龕左側外又有一小屋，內懸磬與鐘，又站立一戴高冠的道士，題「邑師李元安」，應是當時道教首領。老君之床座兩側各有一瑞獸，似虎，有翼，上騎一胡人，高鼻深目，頭戴小尖帽。下半部為供養人，共六層。第一層正中為香爐，為博山爐形式，座有二龍纏繞。左右供養人均持笏。碑陰面為佛教造像，龕中造佛像三尊，坐佛高肉髻，手作與願印和施無畏印，左右各立一菩薩。龕楣為火焰紋，中有彌勒。上方有六龍相交，場面華麗壯觀。龕左右各有一屋頂，屋頂下各立一比丘。佛像下垂衣裾左右各刻一有翼獸，左獸騎一胡人。佛龕下部為供養人四層，供養人各持一長莖蓮花。碑之一側為道教造像，上部雙柱托屋形龕，龕中造坐像一尊，戴道冠，長鬚，束腰帶，雙手相交於腹前。龕上有飛仙四身。龕下有供養人像，題刻道士李醜奴等人及

「輔國將軍武都太守李元安」。另一側為佛教造像，上部小龕中造交腳彌勒菩薩，雙手持一物似蓮蕾。龕外有供養人。下半部為發願文，其中有：「邑子六十人等，眇執玄其，同心上世，造石像一軀……熙平二年歲次丁酉五月辛酉朔廿三日造訖。」

手持麈尾的老君形象常常出現在佛道合一造像碑中，麈尾為道教人物用以拂穢清暑的工具，在一細長木條上端兩邊插設獸毛。麈是一種傳說中體型較大的鹿，在群鹿遷徙時，麈尾搖動，可以指揮鹿群的行向，魏晉之際，清談也被稱為麈談，麈尾成為當時名物雅器，名士道長常執在手以彰顯身分。

現藏於美國紐約大都會藝術博物館的〈李道贊率邑義五百餘人造像碑〉，高 308 釐米，寬 112.4 釐米，厚度 30.5 釐米，（圖6-13）原藏於河南淇縣浮山封崇寺內，據考證此碑清末就有拓片流

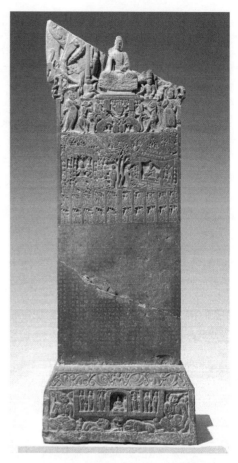

圖6-13〈李道贊率邑義五百餘人造像碑〉碑陽（圖片採自《大都會博物館藏中國佛教造像》圖版，大都會博物館2011年版）

傳。至民國十五年（1926），金石學家顧爕光發現並公布了此碑，他在《河朔訪古隨筆》中寫道：「魏寺主赫連子悅率邑義五百人造像一碑，且為河朔之冠。」並對該碑有詳細的描述。但是這件造像碑發現後不久，便於1929年被軍閥劫運北京後，幾經輾轉出售給了美國人。民國十九年（1930），金石學家馬衡為《河朔訪古新錄》作序時，此碑已經被盜。近年來，在河南淇縣境內又發現了大量精美的北朝時期的石窟、造像碑，而這一遺失海外的〈李道贊率邑義五百餘人造像碑〉便是其中之一。根據造像碑下部題記文字可知，此碑的刊刻從北魏永熙二年（533）起，至東魏武定元年（543）止。役十年

之工，刻成此碑。碑陽面中層刊刻《維摩詰經‧問疾品‧觀眾生品》，其上文殊菩薩與維摩詰辯論的場面，表達空觀、中道、實相及不二法門的思想，維摩詰與文殊辯論圖構圖飽滿，人物個性鮮明，畫面人物眾多，場面氣氛莊嚴，雕刻精細傳神。其餘三面為千佛小龕。河南淇縣所出石刻造像碑為北朝晚期鄴城地區造像風格和樣式，具有重要的指向性意義。

〈李道贊率邑義五百餘人造像碑〉結構為上部螭首，下部碑座，中部造像。碑身呈長方體，四面刻各類人物。碑陽面額首刻一佛龕，雖已殘損卻尤為精彩，上層雕刻二獅對舞及人物。中層刻維摩詰與文殊菩薩、眾僧徒及園林屋宇，下刻小佛像二列共二十軀，最下層刻造像題記近九百言。碑陰面之碑額刻佛像，下刻小佛龕共 432 個，碑刻題記內容豐富，每一佛龕旁銘刻一人名，共刻五百餘人名。發願文和題名共計 3755 字。一塊造像碑上刻有如此多的文字，在歷代造像碑中並不多見。

〈道唅造像碑〉，又稱〈北魏彌勒造像龕〉，或〈賈思興百八十五人等造彌勒像龕〉，為方柱形四面雕鑿造像碑。1976 年出土於滎陽大海寺遺址，1997 年移入河南省博物院。是國內現存最為完好的造像碑之一。高 135 釐米、寬 98 釐米、厚 44 釐米，石灰岩材質，刊刻於北魏孝昌元年（525），碑陽面為尖楣圓拱形大龕，龕楣淺浮雕刻坐佛七尊，龕內刻主尊彌勒交腳和二弟子二脅侍菩薩。此外還刻有天王、供養天人、聽法比丘、維摩詰、文殊辯經及供養人「邑師道唅」等圖像。主尊像左下「邑師道唅」及龕左神王下「比丘道景」、「比丘道惠」供養人刻像。碑陰頂部雕刻二龍相交的螭龍碑首，其下並列開五龕，雕釋迦多寶二佛並坐、思惟菩薩、九龍浴太子、阿育王施土等圖像。龕下刻五排帶姓名的供養人像及造像題記。碑兩側上端分別刻佛陀「樹下坐禪」和「樹下降生」等佛教故事；下端刻帶姓名的供養人像。

〈隋開皇彩繪石造像碑〉雕刻於隋開皇元年（581），高 146.5 釐米，寬 50 釐米，厚 16 釐米。出土於甘肅涇川縣水泉寺，現藏甘肅省博物館。造像碑施有紅、藍等各色彩繪。碑陽面分四層開龕，由上而下主要刻釋迦多寶二佛並坐說法、結跏趺坐佛二菩薩、一倚坐佛二脅侍、維摩詰與文殊對坐說法。左右兩側各開四龕，均為一佛二弟子像。造像碑背面上部開龕刻彌勒菩薩與

二弟子，龕下部及左右兩側均刻有「開皇元年歲」及「佛弟子李阿昌」銘記。以上三通造像碑分別出自於河南、甘肅，其形制大小迥然有異，造像碑雕刻手法也各不相同，然而卻都雕刻有維摩詰與文殊菩薩辯經圖像，這不是簡單的巧合，這一圖像在北方及中原地區的流行，對於此類造像碑圖像的認識和解讀，涉及到佛造像在中國的傳播，甚至對大乘佛教在中國的傳播發展和相關佛教造像藝術的演變都有重要意義。

第四節　超凡離俗之美

　　中國佛教石窟造像藝術在發展和演變的過程中，並沒有一味地停留在模仿印度佛教造像上，而是不斷將中國本土文化思想融入到佛像的創作中，並形成了秀骨清像和曹衣出水的中國佛像樣式，從發展之初，帶有魏晉風骨和文人氣質的漢化佛造像，就具有禪意般的超凡離俗之美。

一、秀骨清像與褒衣博帶

　　中國古代雕塑藝術以佛教石窟造像最為浩瀚。佛教文化自東漢傳入東土，不斷與漢文化相互吸收融合，在全國各地開鑿數十處石窟群，當然，還包括不可勝數的造像碑、佛教寺院單體石造像等佛造像形式。張彥遠在《歷代名畫記》中盛讚南朝畫家陸探微：「陸公參靈酌妙，動與神會，筆迹勁利，如刀錐焉。秀骨清像，似覺生動。令人懍懍，若對神明。」從某種程度上這段話也可以看作是對魏晉南北朝石窟藝術風格的整體概括。

　　秀骨清像的佛像造型特徵為身材修長，臉型瘦削，細腰大裙，衣帶飄逸，看上去既有筋骨錚錚的力度，又有超凡脫俗的氣質。如果不是佛陀的肉髻和菩薩的頭冠，他們的形象與中國道家的隱士並無二致，這種審美特徵與當時社會所推崇的隱逸與超脫世俗的文人風骨有直接關係。

　　東晉顧愷之，為人率直通脫，癡點參半。《歷代名畫記》卷二載：「有清贏示病之容，隱几忘言之狀。」焉然一幅悠然超世的神態。他在江寧（今江蘇南京市）瓦棺寺繪過維摩詰像，然今已不存。他的作品留傳至今的唯有

摹本〈女史箴圖〉、〈洛神賦圖〉等。雖然都是後代摹本，（圖 6-14）仍能從中窺見到秀骨清像的畫風和褒衣博帶式的冠服。畫中的服飾也見於甘肅炳靈寺 169 窟中的壁畫和北魏延興四年（474）至太和八年（484）司馬金龍墓木板漆畫中。南朝畫家陸探微深受顧愷之的影響。他的繪畫將秀骨清像的藝術特徵變得更加成熟，並影響著整個魏晉南北朝時代的石窟造像。

褒衣博帶原是對中原華夏民族一種傳統儒服的稱謂，《漢書》卷七十一〈雋不疑傳〉載：「不疑……褒衣博帶，盛服至門上謁。」顏師古注曰：「褒，衣大裾也。言著褒大之衣，廣博之帶也。」由此可見，這種服裝在當時的上層男子中非常流行。

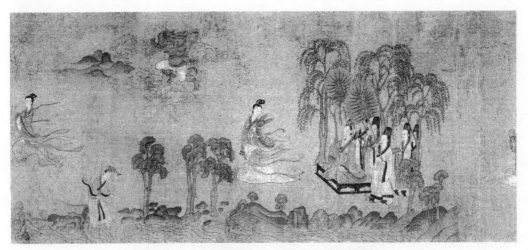

圖 6-14〈洛神賦圖〉（局部）（宋人摹本）
（圖片採自北京〈故宮博物院藏洛神賦圖〉圖版，天津人民美術出版社，2008 年）

北魏服裝的變革經歷了三個階段，從道武帝開始，經孝文帝大力推行，至孝明帝完成。這也是北魏不斷吸納漢晉服裝舊制，最終脫離鮮卑民族原有服飾習俗的過程，歷時百餘年。從龍門石窟的賓陽中洞前壁的〈孝文帝禮佛圖〉和鞏縣石窟的〈皇后禮佛圖〉中就能看到身穿這種服裝的貴族男子形象。如果從嚴格的意義上說，龍門北魏佛像的服裝與當時世俗間的褒衣博帶裝還是有區別的。而在南京一帶南朝墓葬中出土的竹林七賢與榮啟期磚雕中的榮啟期所著服裝，與印度佛陀穿的對襟大衣、內衣束帶下垂的裝束完全相同。由此可見，南朝的佛教藝術家們最早創作褒衣博帶裝佛像時，參考的是當時

深受人們敬仰的隱逸名士所穿著的服裝。石窟造像及造像碑中通常所見的羊腸大裙也就是這種服飾的藝術化再現，具有魏晉時代特有的形式美感。

　　佛教傳入中國後，佛像被廣泛地刻造於石窟造像中。但在歷代開鑿的石窟中，很難找到石匠的名字。一方面，古代工匠地位卑微，另一方面，從西方來到東土的僧人，有許多既是修行人又兼有雕刻技藝，其身分相對模糊。正是他們將西方的造像原理與審美觀點灌輸給西域的石雕工匠，推動了中國早期佛教造像藝術的發展。唐代張彥遠認為，漢魏以來的佛像皆形制古樸，未足瞻敬，早期的佛教雕塑通常以吸收和照搬印度佛教造像為主，包括佛像面部的形象，以及衣著手印等。直到東晉，佛像雕塑家戴逵將印度佛像進行改造創新，時稱「詞美書精，器度巧絕」、「善圖聖賢，百工所範」，既有文人氣質又兼具高超技藝，正因為他的影響開啟了後來曹仲達、張僧繇的人物造像風格。戴逵是具有開創性的藝術家，他對於古製造形的改革，使佛教造像有了審美的感動力，並追求動心的藝術特質。

　　中國佛教造像中所謂的「古制」造形，來自於印度佛教典籍。就早期佛像雕造來看，不論形制、比例、肉髻、面相、手印、身光等特徵皆依佛典規制製作，因此，工匠只能以一種恆定的樣式不斷深化佛經內容和造型的美感，當佛教傳入中國三百年後，藝術家創造出一種既符合佛教典籍又相容於中原社會審美價值觀的佛教造像，即漢式佛造像。

　　魏晉南北朝是中國文人的自覺時代，也是人性自覺時代。在中國佛教石窟藝術中所表現的「法相」，除了外在造型，更重要的是借由外在的造型來體現內在的氣質，展現佛像禪定慈悲靜寂的內在精神，表現出一種骨感勁利的超然脫俗之美。這種崇高的精神追求，從形式上弱化了印度佛教造像強烈的肉感和性別特徵，而強調中國傳統審美思想中的人性的價值。在中原地區石窟造像中，佛與菩薩向中性轉化，雕塑工匠試圖以超凡離俗化的形象，來表現超越感官情欲的宗教精神之永恆性。其次，中國佛教石窟造像將希臘與犍陀羅藝術中的求真性處理成概念化和理想化的造形樣式。希臘化藝術對於事物的真實性有一種忠實的敘述性，這必然促成他們對時間與空間的視覺探索，對所創造的對象的真實描述，而印度犍陀羅佛教藝術也多有寫實的成分。

中國佛教石窟藝術中對時間和空間就有另一種詮解，它注意的不是真實的時空感，而是創造對象所在的時空流動所給予的融合感，換言之，就是漢魏以來藝術家追求的「意」與「神」。所以，中國石窟藝術並非忠實於物像的細節描述，而是以簡化概括與整體氣質來表現形象，使佛像之美凝固在無時空界限的永恆中，這種藝術表達方式跟佛教思想與老莊美學思想中所追求的超然意境完全相符。當我們走進敦煌、雲岡石窟中，很容易忘記時空的存在，彷彿亙古以來佛便在此地說法。

二、曹衣出水與吳帶當風

印度佛像初到中國時被稱為裸佛，透過薄紗般的衣飾，可見裸著的軀體。後來，北齊畫家曹仲達所繪佛像成為曹家樣，時稱曹衣出水。「曹衣出水，其體稠疊，而衣服緊窄。」表現的是佛像彷彿身著薄質而貼體的衣服，衣紋的線條多而稠密，整體感覺好像出水濕衣的效果。唐人杜甫詩云：「萬里秋風吹錦水，誰家別淚濕羅衣。」遺憾的是，曹畫失傳，但可從一些佛教造像中領略其優美超然的精神氣質。

唐代石窟造像盛行曹衣出水樣式，唐代菩薩造像運用得尤為出色。雕像軀體大多裸露在外，體格勻稱豐碩，表現出柔軟富有彈性的肌肉感覺，豐滿大氣美感。天龍山石窟第 21 窟的一件半跏坐菩薩殘軀，高約 1.10 米，腰束長裙，衣薄透體，隨著肢體的扭動，衣裙褶皺呈現出有規律而流暢自然的線條，表現出輕紗所特有的曼妙之美，雖然頭和雙臂已殘，但絲毫不影響其生動優美。

在甘肅炳靈寺唐代窟龕中，也有與天龍山石窟造型風格近似，面龐修長，人物動態誇張生動，頸、腰、胯明顯扭轉，佛像面部飽滿，相貌莊重。雕刻刀法粗獷勁利，雖不及天龍山、龍門石窟雕刻的圓潤細膩，但其粗獷有力的張力是同時代石窟造像所不及的。特別是其中 51 窟的一佛二菩薩三尊殘像，雖殘但面部造型端和，軀體豐腴大氣。這些特徵反映唐代佛像的整體精神面貌。

唐朝著名畫家吳道子，被後人尊稱為「畫聖」，擅畫佛道人物，遠師南

朝梁張僧繇，近學張孝師，筆跡磊落，勢狀雄峻，生動而有立體感。曾在長安、洛陽等地寺觀作佛道宗教壁畫三百餘間，人物情狀各不相同。落筆或自臂起，或從足先，均能不失尺度；寫佛像圓光、屋宇柱梁，或彎弓挺刃，不用圓規矩尺，一筆揮就。所繪人物，善用狀如蘭葉或蒓菜條之線條表現衣褶，使有飄舉之勢，人稱「吳帶當風，」又喜以焦墨勾線，略加淡彩設色，又稱「吳裝。」吳道子開創的「吳帶當風」，在衣紋風格上以勁怒的筆力和博大的氣勢來表現靈動的袍袖飄帶。有「天衣飛揚，滿壁風動」的藝術效果，他的〈送子天王圖〉繪本可謂風格的典範。吳道子繪畫中飛動的衣帶在敦煌飛天中被廣泛採用。唐代石窟雕刻藝術中也充分吸收了吳帶當風的藝術風格，敦煌和龍門石窟的飛天造型是典型的吳帶當風樣式。兩種線條風格都與古代的衣著有關，曹衣出水應是對印度佛像衣飾的繼承。羅衣是東方絲織品做的漢唐服裝，薄如蟬翼能隨風飄揚，其寬大的衣帶往往能夠自由地飛舞飄揚，這種漢服本身就飽含詩情畫意。吳帶當風同樣有著「羅衣何飄飄，輕裾隨風還」的美感。

唐代的佛教造像完成了中國本土化藝術的風格轉變，雖然造像中仍保留著種種宗教戒規，但在尋求宗教內在精神的途徑中，早已超越了佛教造像藝術本身的形式與表象。將中國儒道文化中的人文精神以及世俗化的唯美主義風格融入其中。

第七章　寺觀雕塑——
儒道釋文化的融合與發展

佛教傳入中國後，大興開窟造像之風，隋唐之後，全國開窟鑿石之勢銳減，但各地興建佛寺、道觀卻氣象不減。寺觀石雕、彩塑、木雕、金銅佛造像皆有蓬勃發展，儒釋道三教合一的寺觀雕塑具有強烈的中國本土文化色彩，是寺觀建築空間的一部分，因此在造型尺度和造型形式上受制於建築空間，強調繪畫性和敘事性空間的營造是寺觀雕塑的顯著特徵。

第一節　三教合一的文化融合

儒釋道是古代寺觀雕塑中最常表現的題材和內容，在中國宗教建築中，尤其是隋唐之後廟宇建築中，開始形成中國庭院式為主的寺廟建築格局。通常在同一寺觀中，既有佛教的西方三聖，三大士也有道教的老君像以及宣揚儒家思想的孔孟之尊，他們各有不同的雕塑形象卻和諧共處一宇而相互映襯。

一、儒釋道三教合一

華夏文明始於夏商周的禮樂之制，東周末期，禮崩樂壞。戰國中期，齊國人開始尊奉黃老之術，東漢末年，黃老之道雖已尊崇黃帝和老子為神仙，

並具有濃厚的宗教色彩，直到東漢順帝漢安元年（142），沛國人張道陵於鶴鳴山創立五斗米道，也稱天師道，即最早的道教。之後，道家學派創始人老子被道教奉為創始教主，莊子被封為南華真人。道教興起後，形成多種派別。到宋朝，儒家吸收佛道思想，建立理學，金代王重陽創立全真道，以「三教圓融、識心見性、獨全其真」為宗旨，奉《道德經》、《清靜經》、《孝經》、《心經》、《全真立教十五論》等為主要經典。明朝王陽明又進一步融合佛教思想，建立心學，至此，儒釋道三教合一的傳統文化思想成為中國社會主流。

儒家思想根植於孔子所宣導的禮、孝、仁的倫理道德，儒家學說一直被視作中國傳統文化的根本。自兩漢以來早已成為中國人的行為準則而世代延續。但儒學並沒有形成真正意義上的宗教，而真正能夠自成體系的宗教唯佛道二教，在中國歷史上，佛道二教向來存在摩擦，他們的存在和發展歷來為皇權所左右。即便如此，在中國寺觀雕塑中，儒釋道文化相互融合而並存的造像仍然比比皆是。以明清寺觀彩塑為例，就有大量反映儒釋道合一的畫面，而寺院的施造者除了對佛陀的虔誠和崇敬之外，也同樣包含著對儒道思想的宣揚，同一寺院或宮觀內即有儒家的孝道故事，道教的諸天神，也有佛家的釋迦及其弟子、護法等造像，說明佛教在傳入中國之初就與中國傳統的儒道文化相互融通、并列而行，而這種情景也正是寺觀雕塑的一大特色。

魏晉南北朝時，佛教開始創立學派，翻譯、傳播外來佛教著作。由於當時政治立場上的分裂，佛教形成了南北不同的學風，佛教理論雖然趨向獨立，但還沒有能夠對佛教本身不同的觀點加以系統的綜合和會通，獨立的寺院經濟也還處於形成發展之中。因此當時無佛教宗派的出現，只有眾多的佛教學派。隨著封建統一王朝的建立和寺院經濟的充分發展，佛教各家各派得到進一步融合發展的機會，順應著思想文化大統一的趨勢，一些學派在統一南北學風的基礎上，建立了各自傳法世系。在他們的思想體系中，也都融合吸收了大量的儒道思想和修煉方法。隋唐時佛教創立八大宗派，分別為三論宗、法相宗、天台宗、華嚴宗、禪宗、淨土宗、律宗以及密宗。中國佛教各宗派的建立，標誌著佛教在中國本土的全面漢化，形成以儒釋道思想為核心的中

國主流文化。

　　唐代以後，禪宗成為中國佛教最主要的宗派，士大夫階層從起初對佛教的排斥轉而信奉、追隨，進而改造傳統的儒學體系。唐宋以降，很多知名的文人學者、藝術家亦投入禪宗佛學中，並與傳統的儒道思想更進一步融合形成禪學，故此，禪宗思想成為當時主流思想。尤其對佛教造像藝術產生重要影響。它的「自性說」、「頓悟說」極大地激發了藝術家創作的主體意識與自覺，對意境論、妙悟說等美學理論的形成亦產生重要影響。禪宗大大深化了中國傳統的哲學思維。它直接造成儒學由外而內的轉向，即轉向重視心性的本體論，儒家甚至引入了禪宗的坐禪方式。同時，受禪宗的啟發，道教從唐代開始，也逐漸轉向重視內在的清修無為和重玄學。全真派還參照禪林制度建立了道教的叢林制度。如果說禪宗是外佛而內儒道，那麼儒教則是外儒而內禪道，道教全真派則是外道而內禪儒。禪宗猶如催化劑，促成了儒釋道三教的思想融合。

二、中國庭院格局寺廟的建立

　　古印度的佛教寺廟，最初都是以佛塔為中心，其他建築圍繞在佛塔周圍。根據史籍記載北魏的洛陽永寧寺是漢地塔殿並重並形成中軸式布局演變的典型中式寺院，殿堂式佛寺建造格局的出現是佛教寺院漢化的重要標誌，這一格局的形成對寺觀雕塑創作，規定了特定的自然環境和人文環境。南北朝以後，當中國寺院中有了供奉釋迦牟尼佛的大雄寶殿才從真正意義上取代了以佛塔為中心的印度佛寺建築格局。（圖 7-1）

　　寺廟是佛寺和道觀的通稱，隋唐之後，漢傳佛教寺廟均為中式建築風格，藏傳佛教寺廟也以中式建築風格為主。道教建築常由神殿、膳堂、宿舍、園林四部分組成，一般採用中國傳統的院落式，中軸線對稱的格局，嚴謹方正，建築平面呈長方形。沿中軸線布置獻殿、前殿、後殿等一系列主要建築，由北向南，層層遞進，各抱地勢，各領風采。軸線兩側依次對稱排列著配殿、偏殿、朵殿和一些次要建築，圍合成幾個院落。

圖 7-1 西安香積寺大雄寶殿（陳雪華攝影）

　　道教宮觀建築的平面組合布局有兩種形式：一種是按中軸線前後遞進、左右均衡對稱展開的傳統建築布局樣式；另一種就是按五行八卦方位確定主要建築位置，然後再圍繞八卦方位放射展開的建築布局樣式。前一種均衡對稱式建築，以道教正一派祖庭上清宮和全真派祖庭白雲觀為代表。山門以內，正面設主殿，兩旁設靈官、文昌殿，沿中軸線上，設規模大小不等的玉皇殿或三清、四御殿。後一種五行八卦建築，以江西上饒三清山為代表，三清山的道教建築雷神廟、天一池、龍虎殿、涵星池、王墓、詹碧雲墓、演教殿、飛仙臺八大建築都圍繞著中間丹井和丹爐，周邊按八卦方位一一對應排列。

　　道教建築還包括玉皇閣、玉皇觀、玉帝廟、玉皇廟等祭祀類建築，這類建築首先體現在信仰、禮儀和道德方面，其次才是為了使用，它們早已突破了傳統建築空間的概念，成為天、地、人、鬼、神共存的空間存在形式。因而，古人一直視其為精神信仰，而自古以來，宮觀廟宇都是當地百姓家庭活動、祭祀天地的公共活動中心。

　　道教宮觀的選址與建造和天文地理現象有直接關係，其主要原因是受先秦道家思想影響，體現對天地自然的崇拜與敬畏；同時，道教以道家「天人合一」、「道法自然」的思維模式出發，認為瞭解天象有助於求道證道，得

道成仙。道家出於「仰觀天文、俯察地理」之觀念，形成了夜觀星象的傳統。所建宮殿稱為觀，取觀星望月之意。因此，古時的道觀大多建造在名山大川之巔，有博採天地靈氣之含義。諸如北京香山的白雲觀、成都青城山的青羊宮、周至終南山的樓觀臺等。

（三）寺觀造像的儒釋道融合

道教初創時，山居修道者多棲深山茅舍或洞穴，建築簡陋。唐釋明概《廣弘明集》卷十二〈決對傅奕廢佛法僧事並表〉謂：「張陵謀漢之晨，方興觀舍。……殺牛祭祀二十四所，置以土壇，戴以草屋，稱二十四治。治館之興，始乎此也。」唐宋兩代，道教興盛，各地廣設宮觀。《唐六典・祠部》稱唐代道觀全國達 1687 處。宋代尚存唐道觀壁畫 8524 間。其建築規模宏大，工藝設計愈見完善。明中葉以後，隨著道教的衰微，官方對道教建築的資助銳減，民間集資興修者仍絡繹不絕。

道教廟宇、宮觀塑像往往由眾神組成龐大而複雜的神像體系。通常圍繞民間傳說或者道教經典故事展開。所供奉的神祇，除三清、原始天尊、玉帝、各路元帥外，還有二十四諸天、二十八星宿、三十二帝、五嶽大帝等神像。

北魏時，全國共有寺廟六千四百七十八所，據《洛陽伽藍記》載至北魏末年，全國寺廟三萬有餘。《廣弘明集》載時鄴都大寺略計四千，見住僧尼將近八萬。另據《續高僧傳》卷八〈法上傳〉記載：北齊時，全國有寺院四萬餘所，僧尼二百餘萬人。隋唐長安城內宗寺林立，僅長安城就有 120 多座佛寺。然而大部分已毀壞殆盡，其主要原因是中國寺觀建築多為木製結構，凡遇戰爭，毀壞者十之八九，唐代詩人杜牧有「南朝四百八十寺，多少樓臺煙雨中。」的詩句，足見當年南朝帝都建康城內寺院樓閣有說不盡的繁華。

歷史上的幾次滅佛之難對寺觀造像具有毀滅性的破壞，今天所見較為完整的古代寺觀建築群和較為完整的彩塑，以宋元明清居多，唐朝之前的遺存幾乎沒有，隋唐之後以彩塑為主，宋代之後的佛道彩塑存世量相當可觀，並且普遍為佛像與道教諸神同存一宇，如在山西大同善化寺的大雄寶殿內，既供奉佛教五方佛，也供奉道教二十八星宿，說明在遼金時期佛道合一的現

象已相當普遍。唐代遺留的悟真寺的水陸殿位於陝西藍田縣，是舉行「水陸大齋」、「水陸道場」的重要場所。明嘉靖四十二年（1563）至明隆慶元年（1567）重修，殿內十三面牆壁上精雕細塑著大量明代彩繪塑像、壁塑、懸塑，水陸庵大殿內塑有三大士塑像：觀音菩薩居中端坐於龍臺之上，善財、龍女脅侍左右，文殊、普賢分列兩側。三菩薩均頭戴華冠，身旁有眾仙拱衛護持，同樣說明在明代的寺廟裡佛道造像合一的普遍性。

第二節　寺觀石造像

　　從古代文獻記載來看中國古代的寺廟宮觀建築，其發展歷史浩若煙海，而多數建築泯滅於地下或戰火，寺觀石造像因質堅材硬的特性而存世數量多且內涵豐富，主要集中於四川、山東、陝西、河南、河北，其中也有一部分流失在海外。

一、南北朝石造像

　　南北朝隋唐時期，寺廟造像堪比石窟造像。四川成都的萬佛寺、河南滎陽大海寺、河北曲陽的修德寺、山東青州的龍興寺、山西五臺山佛光寺以及陝西西安寶慶寺、安國寺石雕造像是其中最重要的寺院石造像。還有一部分單體石造像已無從考證他們的出處。例如四川成都出土的南朝石造像、陝西西安東郊出土的北周石造像以及美國波士頓藝術博物館藏隋代觀音石立像也很有特色，西安東郊灣子村出土的北周五尊石佛像，造型簡潔敦厚，頭大軀短，健壯飽滿。美國波士頓藝術博物館藏隋代觀音立像，頭戴寶冠，立於蓮臺上，手持蓮蓬，胸向前傾，頭部微微低垂，面相飽滿，體態豐潤，表情溫柔，嫻靜高貴。天衣、飄帶極富垂柔感，所飾瓔珞精緻華貴。另有山西安邑唐景雲宮遺址出土的唐開元七年（719）天尊石像和陝西臨潼華清宮朝元閣老君殿遺址出土的老君石像，（圖7-2）是道觀石造像的藝術傑作。

　　成都萬佛寺遺址是西南地區出土造像最為豐富的一座寺院遺址，其中的南朝造像最具特色。從19世紀後期開始，共出土石造像200餘件。造像紀年從南朝宋元嘉二年（425）一直延續到唐大中元年（847）。其中的南朝造

像清秀俊美，細密華麗。南朝宋梁
時期寺院石雕造像主要形式有單體
圓雕、背屏式高浮雕、造像碑。造
像題材單純，包括佛像、菩薩像、
阿育王像等。造像樣式既有印度犍
陀羅式，又有褒衣博帶式。梁代普
通四年（523）的一件背屏式高浮
雕造像，正面為釋迦佛立於中間蓮
座上，周圍脅侍菩薩、佛弟子、天
王、力士、伎樂天，背光殘損嚴重，
尚存飛天，佛傳故事浮雕等。背面
上部為佛傳故事和供養人浮雕，下

圖 7-2 老君石像（陳雪華攝影）

部為造像題記。兩側各有一天王、一力士。佛造像面相方潤，衣帶寬鬆，灑
脫秀麗，服飾繁密華麗，具有南朝造像典型風格，其中大通元年（529）的
一尊釋迦立佛雖然頭部殘缺，但身軀造型優美動人，體態勻稱，身著通肩袈
裟，衣飾緊窄，衣紋細密，薄而透體，明顯具有印度犍陀羅造像特徵，而這
種造像樣式很可能是受江南地區東晉佛教造像的影響。

北周統治四川後，四川成都地區的佛教造像明顯受到北方造像風格的影
響，在造像上融入了北方民族雄渾、質樸的氣質，造型趨於圓潤華麗、勁挺
健美的特色。

20 世紀 50 年代，河北曲陽修德寺出土北朝至唐代造像 2200 餘尊，絕大
部分為漢白玉石雕造像，其中有紀年造像 247 尊，年代最早的為北魏正光元
年（520），最晚的是唐天寶九載（750），中經北魏、東魏、北齊、隋、唐
幾個時代，其中以東魏、北齊和隋代造像數量最多，包括釋迦佛、釋迦多寶、
阿彌陀佛、彌勒、觀音菩薩、思維菩薩等。這些石造像呈現出面相方長，脖
頸略細，頭微前傾，衣褶厚重等造型特徵。東魏時的佛造像又呈現出面相方
圓，身軀矮胖，腹部略鼓，體態豐潤飽滿，衣飾趨簡，薄而透體等特徵。東
魏元象二年（539）的一件思維菩薩像，造型為半結跏趺坐姿，菩薩手持荷蕾，

手托面龐，身軀略向前傾，面相長圓而豐滿，表情安詳若有所思，思維菩薩造型優美婉約。北齊造像豐潤挺秀，刀法簡潔明快。隋唐造像豐滿勻稱，面相豐腴，表情莊重，局部裝飾精緻華麗，刀法細膩嫻熟。

1953 年，河北省對修德寺塔進行了重修，在修建的時候，塔基下出土了一批北魏至唐代的漢白玉石雕佛教造像。修德寺塔紀年造像中，以隋大業年間造像最多，共 48 軀，其次是北齊天保年間的，共 33 軀。修德寺石造像的題材，經歷了中國佛教造像從釋迦佛和彌勒菩薩信仰為主，過度到重視阿彌陀佛和菩薩信仰的過程。修德寺塔出土的這批石造像現藏於北京故宮博物院和河北省博物館。

山東青州龍興寺遺址窖藏石雕發掘於 1996 年，出土石造像 400 餘尊，這批石造像最早紀年為北魏永安二年（529），最晚為北宋天聖四年（1026），其中絕大部分為北朝造像，造像規格不等，多在 0.5 米到 1.70 米之間，最大的佛造像高達 3.20 米，這些造像大多通體彩繪，局部貼金，雕刻精湛細膩，裝飾富麗華美，雕刻與施彩工藝技法屬同時代最高水準。

青州龍興寺北魏、東魏造像多帶背光，佛、菩薩造型基本擺脫秀骨清像的樣式，面相圓潤，衣帶寬鬆。東魏背屏式造像特徵鮮明，背屏前面以主佛為中心，兩邊分別為脅侍菩薩，背屏上部為浮雕飛天、化佛、寶塔、火焰等造型，兩側脅侍菩薩腳下蓮座旁雕有口銜蓮花、荷蕾的龍。（圖 7-3）北齊造像多為單體造像，包括佛像和菩薩像，其中一尊佛立像，尤其精彩，佛頭微微低垂，雙目垂視，面帶微笑，身著圓領通肩袈裟，跣足立於蓮臺上，佛像體態豐滿，端莊祥和，造型精確，通體施彩，局部貼金，

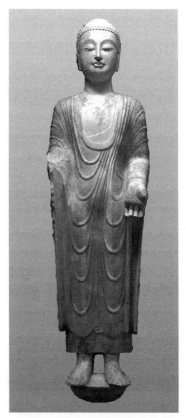

圖 7-3 貼金彩繪石雕佛立像（圖片採自《青州龍興寺佛教造像藝術》圖版，山東美術出版社，2014 年 5 月版）

光彩照人。另一尊北齊佛像通高 150 釐米，表情沉靜，右臂殘失左手施與願印，跣足而立。面相飽滿圓潤，雙目微啟下視，表情尊貴安詳，身著袒右式袈裟，衣紋簡潔疏朗，薄而貼體，肌膚隱顯，身姿端正優美。其造型讓人不得不聯想到「其體稠疊而衣服緊窄」的曹衣出水風格，似有南梁石造像的影子。

二、隋唐石造像

隋代石造像主要出自於隋大興城遺跡中，由於隋代立國僅 38 年，因此，存世石造像數量較少，西安碑林博物館藏的一件交腳彌勒菩薩石造像具有代表性，為藍田玉石雕刻而成，佛像於 1950 年出土于西安南郊清涼寺遺址，像高 185 釐米，寬 90 釐米，交腳坐於蓮花座上，頭戴寶冠，寶繒飄於耳後，身披瓔珞，天衣貼體下垂覆蓋蓮座。彌勒菩薩面容圓潤，雙目垂視，體態安祥，具有北周遺風。

西安書院門至今佇立著一座明式古佛塔，塔上鑲嵌著六塊精美的石造像，全部出自唐長安光宅寺七寶臺。據考，光宅寺興盛於武則天時代，唐以後敗落。明代遂將三十餘塊唐代造像收集鑲嵌於寶慶寺大殿內壁及佛塔上，清末民國初，日本學者發現並拍照撰文發表，隨後，寶慶寺石造像大量流失海外。寶慶寺現存造像三十二塊，國內尚存七塊。除明代重修的寶慶寺塔上還鑲嵌有六塊，西安碑林博物館收有一塊外，其餘分藏於日本和美國的多家博物館。

唐代是密教觀音信仰的高潮時期，十一面觀音的形象向多元化發展，國內外現存各時期的十一面觀音形式多樣，有絹畫、壁畫、石雕、銅造像、木雕等各種形式，尤以敦煌莫高窟最為豐富，如敦煌莫高窟第 321 窟東壁北側就有十一面觀音圖，她十一面六臂，立於雙樹寶蓋之下蓮花之上，一手提淨瓶，一手持楊枝。兩旁有二菩薩侍立。除此之外，唐代十一面觀音單體造像中比較有影響的為，出土於西安寶慶寺的高浮雕十一面觀音石造立像，出土於河南滎陽大海寺的六臂十一面觀音石造像、揚州博物館藏十一面觀音石造像。

唐長安是中國佛教文化中心，高宗武后執政時代又恰為唐代漢傳密宗佛教造像的黃金時期，長安、洛陽兩京更是集中了大批手藝高明的畫工石匠，篤信佛教的武則天所敕造的光宅寺七寶臺石造像可作為盛唐時期皇家寺院的典型代表，其藝術魅力之高妙只可意會，難以言傳。其中最為精美的一尊十一面觀音菩薩立像龕，現藏於美國華盛頓史密森學會弗瑞爾美術館，（圖 7-4）屬於唐代密宗造像最為流行的題材之一，長安三年（703），由德感法師督造。這尊十一面觀音菩薩造像在菩薩的頭頂雕刻十面菩薩頭像，由下而上共三層排列，表情一致。中間有二面雕刻精美，造型生動的飛天似在遨遊曼舞。觀音菩薩造型飽滿豐腴，面部表情生動，髮髻雕刻絲絲畢現，精緻細膩。上身袒露，斜披帛帶，披帛纏繞肩臂自然垂下，飄逸飛舞，動感十足。菩薩面相莊嚴，身佩瓔珞，項圈、臂釧、手鐲等飾品。下著貼體薄裙，衣紋精細貼身，觀音菩薩右手上舉持楊柳枝，左手自然下垂拈披帛。跣足立於束腰蓮花寶座之上。

漢傳密教經典傳入中原的時間很早，早期密教多屬真言咒語（或稱「陀羅尼」、「總持」）性質。在唐代初期，十一面觀音信仰在上層社會已經廣為流傳，其修持儀軌已初步成型。在開元三大士尚未到達中國前二三百年間，十一面觀音信仰早已在中原地區存在了。唐代密宗佛教由善無畏、金剛智、不空等印度僧人傳入中國。此三人中以善無畏來中國最早，他於開元四年（716年）抵達長安，深受玄宗禮遇，被尊為「國師」，成為中國密教正式傳授的開端。之後他們分別翻譯了《大毘盧遮那成佛神變加持經》、《金剛頂瑜伽

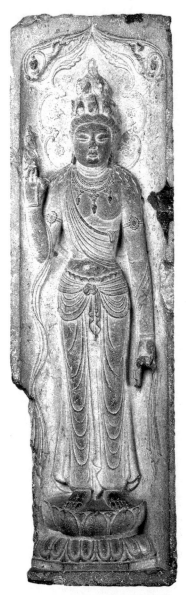

圖 7-4 十一面觀音菩薩石龕
（圖片採自《觀音造像海外遺珍》圖版，浙江攝影出版社，2016 年 8 月）

中略出念誦經》、《金剛頂一切如來真實攝大乘現證大教王經》等大量密教經典。至此，真正意義上的密宗漢傳佛教才產生。景雲元年（710），唐睿宗李旦將自己朱雀街長樂坊大半的宅邸舍立為安國寺，成為一座佛教密宗寺院。是唐代長安城曾盛極一時的密宗寺院，與當時長安的大興善寺和青龍寺齊名，在武宗滅佛中被毀，於唐咸通七年（866）重建，其遺址在今西安城東北隅。1959 年 7 月，西安市建設局在城東北隅修下水道時，在據地面 10 米深的圓形窖穴內發現了十一尊密宗造像，計有文殊菩薩、降三世明王像、金剛像、馬頭明王像、不動明王像、寶生佛像、明王像、菩薩像等。這批造像多採用漢白玉石料雕刻，晶瑩剔透，雕工精細，工藝成熟。其中的寶生佛又作寶生如來，是印度密宗教金剛界五佛之一。五方佛，又稱五智佛、五智如來。五尊佛中，正中者是法身佛毘盧遮那佛，接下來是南方歡喜世界寶相佛、東方香積世界阿閦佛、西方極樂世界阿彌陀佛、北方蓮花世界微妙聲佛。這五尊佛代表東、南、西、北、中五方。其中東、南、西、北四方佛，又稱四方四佛。在密宗教裡，寶生佛也是在修法時供觀想的佛陀之一，象徵大日如來的平等性智，也代表修行之德與福聚之德，能滿足眾生所求的本願。這尊佛像為白玉石貼金造像。身披架裟，結跏趺坐於七匹臥著翼馬馱負的蓮臺上，馬在佛教中常用來比喻眾生的心念，被稱為「馬鳴大士說法像」。雖然大士頭與馬頭均有殘損，但仍可看出整體造型的精美，雕刻刀法洗練嫻熟。

　　唐代寺院遺留的菩薩造像是漢化佛教造像中雕刻最精彩的一類。西安碑林石刻館藏的一件漢白玉菩薩殘軀，被譽為「東方維納斯」，菩薩像殘高110 釐米，出土於唐大明宮遺址，從其上乘的石質，及雕刻之精細程度能看出為典型皇宮內供奉之物。菩薩像出土時頭部及雙臂、雙腳均已殘缺，卻絲毫不減其動人的身姿。菩薩殘像上身袒露，左肩斜披一縷輕紗，下腰束露臍薄柔透體的長裙，服飾華美小腹微挺，若煙籠水洗，貼身的衣裙線條雕刻自然流暢，少女般嫋娜的軀體曲線顯露無遺。裸露的肌膚豐滿潤澤，富有彈性。殘留的髮髻垂於雙肩。身體重心略向前微傾，披巾和蟬翼般的裙衣緊貼軀體，散發出的女性身體飽滿的力量感，豐腴的體態與腰肢扭動呈 S 形的動態微妙而含蓄。

榮陽大海寺是北魏、唐宋時期曾經享譽一方的中原地區佛教寺院。為觀音菩薩道場，據寺內碑文記載，該寺創建於北魏前期，初為代海寺，傳說觀音北行渡時移居榮陽，從此榮陽城護城河開始隨海水潮汐起落，故名曰代海寺。隋唐時，李淵任榮陽郡太守時，目患眼疾，求遍名醫無效，後到大海寺求佛，立愈。李世民登基後，命尉遲敬德擴建該寺，東西長二十里，南北寬十八里，規模如海，故更名大海寺。

圖 7-5 佚名菩薩殘軀（圖片採自《鄭州榮陽大海寺石刻造像》封面圖，河南美術出版社，2006 年）

1976 年，大海寺遺址出土一批北魏至北宋時期石造像，共計 34 件，大多為唐代造像，其中菩薩頭像十一尊，菩薩殘像十九尊，從其刻銘和形象可以辨識的有：彌勒菩薩、天王菩薩、辯積菩薩、獅子吼菩薩、花嚴菩薩、光相菩薩、金髻菩薩、觀世音菩薩、十一面觀音菩薩像等，多為唐代中晚期菩薩造像。並且具有一定的組合關係。《釋氏要覽》說：「自唐來，筆工皆端嚴柔弱似妓女之貌，如今人誇宮娃如菩薩也。」宮娃，是指包括官妓在內的宮中美貌女子，「宮娃似菩薩」造像樣式，透露出唐代菩薩造像的審美取向宮廷化的一面，有肌膚圓潤，曲眉豐頤，體態婀娜多姿，衣飾華美豔麗之感，但身軀仍不失陽剛之氣的力量感，造像顯現出獨特的剛健與婀娜並存之美。從出土的菩薩造像樣式和題記可以推斷，其時間跨度大約在武周、盛唐、中唐和晚唐四個階段。其中的辯積菩薩，身高 2.15 米，體量高大，跣足立於蓮座上，手臂殘損。頭束寶珠形高髻，面容飽滿，雙唇豐厚，目光低垂，表情含蓄溫婉，雙目流溢出無限慈愛，一絲淡淡的笑意蕩漾在面龐上，那神祕的微笑彷彿已頓悟佛的真諦。在大海寺菩薩造像中，還有多尊呈 S 形身姿者，亦多有殘缺，卻是大海寺菩薩造像中最精彩者。一尊殘高 130 釐米的佚名菩薩，只殘留一段堅實挺拔的軀幹，（圖 7-5）上身裸露，腰繫裙帶，下體著羅裙，貼身衣帛層層疊疊，衣帛又隨肌體的細微動作而起伏流動。腰身向左

側微微擺動，扭曲成微妙的「S」形，使這件菩薩殘軀散發出典雅高貴的韻味。另一件光相菩薩造像，殘高 1.98 米，跣足立像，手臂已殘缺，腰身扭動呈「S」形，因身軀修長而更顯柔美，衣紋的雕刻是典型的曹衣出水範式。大海寺多身「S」形菩薩立像，具有唐代菩薩的典型特徵，是中國雕塑匠師將東方女性含蓄、莊重之美在佛教造型藝術中的完美表現。

第三節　寺觀彩塑

佛教傳入中國之後，始終與本土道教之間存有政治上的較量，歷史上曾先後有三次重要的滅佛事件。分別是北魏太武帝滅佛、北周武帝滅佛、唐武宗滅佛，史稱三武滅佛。每次滅佛事件都與佛教對政局的影響有關。因滅佛事件而毀掉的金石佛像不計其數，因此，隋唐之後寺觀少有大規模的金石佛像建造。但各地的佛寺道觀造像仍久盛不衰，並且較之前代有過之而無不及，取而代之的是大規模的寺廟彩塑。

彩塑，是指彩泥質塑像。先用木結為骨架，縛以穀草，再用黏土塑成泥像，外表敷彩貼金而成。彩塑是人類最古老的雕塑形式之一，早在敦煌和麥積山石窟中就大量採用彩塑的形式來塑造。中原地區早期佛寺彩塑極為少見，洛陽永寧寺是罕見的一例，出土的泥塑表面敷彩多數模糊不清，但仍能窺見其遺風。

彩塑亦是古代寺觀建築的一部分，山西是我國現存古代寺觀建築最集中的地區，並仍然留存著唐、五代、宋、遼、金、元、明、清各個時代的彩塑作品。大同、五臺山、長治、晉城、太原、平遙是山西現存彩塑最多的地區。彩塑遺存較多的寺觀有唐代的南禪寺、佛光寺、青蓮寺、廣勝寺；五代的鎮國寺；遼金的華嚴寺、善化寺、東嶽廟、玉皇廟；宋代的晉祠、法興寺、崇慶寺、元代的玉皇廟、明清的雙林寺、觀音堂等。從中可見其發展傳承脈絡清晰、各臻其妙、皆屬典範。據統計山西境內現存歷代寺觀彩塑有一萬三千餘尊，是目前唯一完整保留著古代寺觀建築格局及寺觀彩塑的省分。

隋唐之後，兩宋時期社會動盪不安，北方地區的佛教造像活動開始出現

相對停滯的局面，佛教石窟造像中心向南方轉移；佛教造像的風格開始出現世俗化的傾向；在佛教造像的題材方面，接近現實。這些都與中國佛教的世俗化進程是一致的。而這一時期北方的寺觀塑像並未中斷，並且佛寺和道觀彩塑層出不窮。除山西以外，有代表性的還有山東長清靈巖寺、天津薊縣獨樂寺、遼寧義縣奉國寺、北京大慧寺、陝西藍田水陸庵等都有精彩之作。

一、南北朝彩塑

魏晉南北朝是佛教寺院建造最興盛時期，尤其是北魏時期的都城洛陽，自魏孝文帝太和十七年（493）遷都於此，直到孝靜帝天平元年（534）遷都鄴城止，一直是北方政治、經濟、文化的中心。在孝文帝實行漢化後，洛陽城佛寺造型空前繁榮，所出文物典章都極為可觀。其間因為天子后妃帶頭禮佛，王公士庶競相舍宅施僧，上起太和（477-499）末，下至永熙（532-534），四十年間，修建寺宇達到一千三百餘所。東魏遷都鄴城十餘年後，時任撫軍司馬楊衒之重遊洛陽，寫成《洛陽伽藍記》以追記洛陽城劫前城郊佛寺之盛，書中描述劫後的洛陽城「城郭崩毀，宮室傾覆，寺觀灰燼，廟塔丘墟，牆被蒿艾，巷羅荊棘。」甚至連鐘聲都罕聞。追思往昔，難免有黍離麥秀之悲，故撰斯記，傳諸後世。書中按城域分為城內、城東、城南、城西、城北，追記北魏洛陽城的佛寺七十餘處。

根據《洛陽伽藍記》的描述，永寧寺建在洛陽城內最繁華地帶，這座「殫土木之功，窮造型之巧」的皇家寺院，是依照北魏故都平城永寧寺重建。不幸的是，北魏永熙三年（534），永寧寺被大火焚毀，這座宏偉的佛教寺院僅存世十八年。據說，當時永寧寺的建造集全國一流的建築、雕塑、繪畫等方面的能工巧匠。

20世紀80年代以來，考古工作者先後三次對永寧寺遺址進行考古發掘，清理出精美的彩繪泥塑造像殘件共1560餘塊。主要有佛、菩薩、比丘、眾僧、飛天、供養人、動物等形象，還有一些與佛教題材有關的飾品、景物等塑件。由於佛塔焚毀時這些塑像損毀過甚，身首俱已分離，無一完整或可復原者。所幸一些塑殘件因大火的烘烤恰到好處而得以保存至今，使之成為北魏寺院

彩塑珍貴的實物遺存。

永寧寺彩塑尚存小型彩塑以供養人和比丘頭像數量最多，頭像一般高約7釐米左右。所塑善男信女，或梳髻或戴冠，面相方圓，直鼻大耳，細目小嘴，嘴角稍翹，露出慈愛的微笑，表情恬靜含蓄，神態端莊虔誠，塑造極為生動傳神。這些造像已不見北魏平城時代的清瘦之態，而趨於豐潤柔和之相，體現出北魏後期造像風格從重骨向重肉轉化的審美趣味。比丘乃佛教用語，意為乞士，俗稱和尚，指年滿 20 歲、已受戒正式出家的男性出家人。在永寧寺塔基發掘出土的小型塑像中，有幾件比丘頭像造型生動傳神。他們的頭像皆為方圓形或長圓形，光頭廣額，慈眉善目，面帶微笑，通高 5.1–6.2 釐米，寬 3.5–4 釐米，頭頂渾圓，均廣額圓頦，面部豐潤，淺目半啟，直鼻隆正，口小脣薄，笑容可掬，善良中透著稚氣，微笑中透著謙恭，這種五官俊朗、表情生動、神采秀逸、栩栩如生的形象，與麥積山北魏彩塑小童表情十分相似。

永寧寺出土的兩件侍女頭像，其中一件為眉清目秀、儀態端莊的少女形象，殘高 6.2 釐米、寬 4.2 釐米，梳偏髻，髮髻呈十字挽於頭頂，兩側梳理的髮束缺失，髮束長短不一，呈長環狀，額前髮際三連弧分至耳畔，頭像雖小，但髮絲細密，清晰可見，左耳廓明顯偏斜，似乎是為避讓髮束而有意為之。為使塑像貼附於壁，造成高浮雕般的藝術效果，頭像後腦削為平面，這種做法多見於影塑像身軀的塑造。另一件為高冠侍從頭像，左臉已燒琉化，殘高 7.2 釐米、殘寬 3.8 釐米。清秀俊逸，質樸純真，頗有些秀骨清像遺韻，小巧而不失精美，那睿智、虔誠、喜樂的笑容給人以強烈的視覺衝擊和心靈震撼，令人頓入淡定、超然之境界。

二、隋唐五代彩塑

《大方廣佛華嚴經》載：「東北方有處，名清涼山。從昔已來，諸菩薩眾，於中止住。現有菩薩，名文殊師利，與其眷屬，諸菩薩眾，一萬人俱，常在其中，而演說法。」《佛說文殊師利寶藏陀羅尼經》中又說：「爾時，世尊復告金剛密迹主菩薩言，我滅度後，於此南贍部洲東北方，有國名大振

那。其國中有山，號曰五頂，文殊師利童子遊行居住，為諸眾生於中說法。」中國古稱震那國，五臺山即在印度的東北方，上述的清涼山、五頂山，恰好五臺山五巒巍然、氣候清涼的特徵與經文描述相符合，佛教徒即把五臺山尊為文殊菩薩道場。

相傳漢明帝時，天竺高僧攝摩騰和竺法蘭來到了五臺山（當時的清涼山），發現此地有釋迦牟尼佛所遺足跡，且山勢和印度的靈鷲山（釋迦牟尼佛修行處）相似，有文殊菩薩在此顯靈，故二人決定在此建寺。寺院落成後，命名為靈鷲寺。又因漢明帝信佛，加「大孚」兩字。北魏孝文帝時擴建寺院。至北齊時，五臺山寺院猛增至二百餘所。隋文帝時，又於五個臺頂各建一寺。唐代全山寺院多達三百所，有僧侶三千餘人，高僧雲集。至唐德宗貞元年間，全山僧尼達萬人之多。北宋太平興國五年（980），敕內侍張廷訓造金銅文殊像置於真容院（即今菩薩頂），重修真容、華嚴、壽寧、興國、竹林、金閣、法華、祕密、靈境、大賢十寺。明末又重建了大塔院寺的大塔和顯通寺的銅殿塔等。清代，隨著喇嘛教傳入五臺山，出現了各具特色的青廟和黃廟。五臺山五座臺頂圍合地區，稱臺內，周邊稱臺外。據統計，現五臺山有青廟九十七處，黃廟二十五處。現存較為完好的寺廟，臺內有顯通寺、塔院寺、菩薩頂等三十九所，臺外有佛光寺、南禪寺等八所。

五臺山南禪寺大佛殿是中國現存最早的木結構建築，位於山西五臺縣城西南李家莊。始建年代不詳，重建於唐建中三年（782）。宋明清時期經過多次修葺。1973年又進行了復原性整修，恢復了唐式殿宇建築出檐深遠的厚重豪放面貌。大殿為單檐歇山頂建築。歇山頂是中國傳統建築中常見屋頂形式，一般由一正脊、四垂脊、四戧脊和四個坡面組成，亦稱九脊頂。其形式為上部兩個坡面，下部則轉為坡面。歇山頂建築等級僅次於廡殿頂建築。南禪寺大佛殿面闊三間，進深三間，殿內不設立柱，寬敞空闊。在殿內中心稍後，有高0.7米的「凹」字形佛壇，沿壇設禮佛通道，佛壇立有彩塑佛像十七尊，皆為唐代原塑，釋迦主像居於中央位置，結跏趺坐於須彌座上，兩側分列二弟子，二脅侍菩薩、供養菩薩、乘象普賢菩薩、騎獅文殊菩薩、天王、童子以及牽象引獅的獠蠻和拂林等，這一組群彩塑雖經後代修補或重妝，但整體

仍保留唐代彩塑面貌，其中最為精妙的當屬釋迦牟尼佛兩側的脅侍菩薩，她們面形豐滿，衣飾華麗，神態自如，與敦煌 45 窟彩塑脅侍菩薩相較，如出一轍，同為唐代最為經典的彩塑藝術。

佛光寺坐落在臺外豆村東北的佛光山中，寺廟創建於北魏，寺院內的祖師塔為北魏佛塔，屬於最早期的佛塔，寺內東大殿重建於唐大中十一年（857），為佛光寺主殿，氣勢宏偉，古樸壯觀，結構穩重大氣，是中國唐代佛寺建築的典型代表，佛光寺東大殿為廡殿頂建築。廡殿頂亦稱四阿頂，為中國古代建築中最高級別的屋頂樣式。多用於皇宮或廟宇的主要大殿。

分單檐和重檐兩類。單檐的有正中的正脊和四角的垂脊，共五脊；重檐的另有下檐圍繞殿身的四條博脊和位於角部的四條角脊。梁思成先生評價佛光寺東大殿是「國內古建築之第一瑰寶，佛殿建築物本身已是一座唐構，乃更在殿內蘊藏著唐代原有的塑像、繪畫和墨跡，集唐代建築、彩塑、壁畫、墨跡，四種藝術萃聚在一處，在實物遺跡中誠然是件奇珍。」日本人曾以嘲諷的口氣定論：中國已經不存在唐代木構建築，要研究唐代木構建築，只能去日本的奈良、京都。幸運的是，梁思成先生從敦煌石窟唐代壁畫上發現了佛光寺，於是，斷定佛光寺必然是唐代或唐之前修建。

當年，梁思成和林徽因兩位先生發現五臺山佛光寺的過程極富傳奇色彩，1937 年 6 月，梁思成與夫人林徽因雇了馬車和毛驢，一行四人風塵僕僕來到五臺山。在這裡，他們發現佛光寺東大殿南側有一座磚塔與北魏敦煌壁畫上所繪的磚塔一模一樣。最後，他們終於在大殿木梁上找到唐代墨書，和殿外的石經幢相互應證，證實佛光寺東大殿為唐代木構建築。東大殿建築翼角起翹的做法也符合唐代木構建築做法。中國古代木構建築翼角上翹的做法始於南北朝後期，稱「升起」做法，在唐宋木結構建築中，仍有「升起」的做法，從屋檐到屋角有微微的弧度自然轉折，即從屋檐正中間開始，兩側檐柱比當中間的次檐略微高一些，這種做法使建築外觀看起來更加流暢自然，從審美角度看，佛光寺東大殿，出檐達到 3.96 米，遠遠望去，顯得流暢靈動，蔚為壯觀。

佛光寺東大殿面闊七間，進深四間，殿內佛壇上列置三十六尊彩塑，釋

迦佛居於大殿中央，左右分列彌勒佛和阿彌陀佛，再兩端分列文殊和普賢菩薩像，各騎獅乘象而立，此外釋迦佛兩側列置脅侍菩薩、供養菩薩、佛弟子、韋陀、獠蠻、童子、拂菻、天王、供養人等。塑像疏密相間，錯落有致。（圖7-6）彩塑於20世紀前期重妝，雖然重繪色彩豔俗生硬，但塑像整體造型為典型唐代風格。在大殿佛壇上一尊單膝跪於蓮座上的小供養菩薩格外引人注目，她身披蓮形披肩，頭束花冠，雙眉曲長，肌膚粉白，嘴唇紅潤呈花瓣形，肢體豐滿、圓潤，動態舒展生動、神態若有所思。造型風格與敦煌唐代彩塑相似，在整個佛壇之上，雖然體量較小，卻眉目傳神，獨具神韻，顯示出唐代雕塑匠師深厚的泥塑功力。

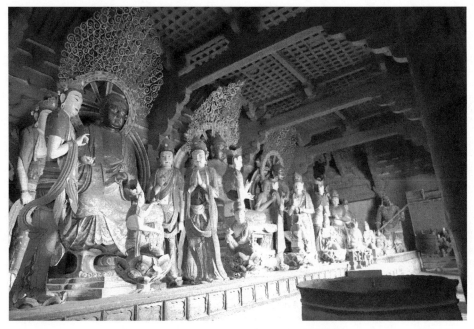

圖 7-6 佛光寺東大殿彩塑（陳雪華攝影）

山西晉城古青蓮寺創建於北齊天保年間（550–559），為佛教彌勒淨土宗寺院。後經北齊、北周、隋唐不斷修建而成，唐咸通八年（867）重修並賜名青蓮寺，屬中國僅存的三座唐代寺院之一。寺院東側有明代建造的磚砌藏式佛塔，西側為唐代建造的惠峰石塔。寺內主要建築有正殿、南殿。正殿內佛壇寬大，建築除留有少量宋代遺構外，已被後人修補得面目全非，殿內的六尊唐代彩塑，為全國僅有的七十餘尊唐代彩塑中的精品。彩塑面容豐滿，

肌肉健美，身形微曲，姿態自然，尤其是釋迦牟尼彩塑，高約四米，塑造精細，表面金繪至今金光閃閃。右手造型自然舒展，佛像整體造型莊重華麗。南殿面闊三間，內置彩塑十二尊，其中佛壇前部五尊為宋塑。居中為結跏趺坐於蓮臺的釋迦佛，兩側為文殊、普賢二菩薩及阿難、迦葉兩弟子。塑造風格沿襲唐風，注重寫實，生動傳情。殿內唐碑〈砥石寺大隋遠法師遺跡記〉，碑首線刻彌勒佛殿圖，亦稱彌勒講經圖，圖中所顯示的佛殿，布局完整，山門、圍廊、講壇、佛殿莫不具備，為唐代寺院格局和形制的珍貴遺存。北大殿有文殊、普賢、釋迦等唐代塑像，為寺中最重要唐代彩塑遺存。

山西平遙鎮國寺萬佛殿始建於五代北漢天會七年（963），清嘉慶二十一年（1816）重修。大殿平面近似正方形，單檐歇山式頂，出檐深遠，龐大的七輔作斗拱，總高超過了柱高的三分之二，使殿頂形如傘狀，在歷代寺廟建築中頗為罕見。殿內中央為佛壇，長與寬均為 6.09 米，正中設立須彌座上塑釋迦牟尼坐像。旁邊站立迦葉、阿難二弟子。佛、弟子、菩薩、金剛、供養人有十一尊塑像，面目豐滿腴潤，身軀高大健壯，軀幹微曲，塑造手法近似唐代塑像風格，飽含宋遼塑像風韻。主尊背光還塑有觀音菩薩像一尊。除主尊為後來補塑外，其餘十一尊均為五代原作，塑像雖經後世重妝，但總體面貌莊重。是中國僅存的保存完好的五代時期廟宇彩塑群，菩薩面相豐滿圓潤，儀態端莊柔麗，弟子聰慧睿智，虔誠篤實，整體布局與造型風格尚存唐代遺風。

三、兩宋遼金彩塑

北宋各代皇帝崇信道教，佛教造像在內容上融入更多與道教及民間信仰相關的造型元素。在宋元明佛教寺院中盛行三大士和羅漢造像，宋徽宗宣和元年（1119）曾經下詔書，佛改稱金仙，菩薩改稱大士，僧人改稱德士。佛教「三大士」造像即指文殊、普賢、觀世音菩薩。「大士」為梵文 Mahsaāttva 的意譯。意為「偉大的人」，是對佛教中菩薩的通稱。佛教中最偉大的菩薩為觀音、文殊、普賢，所以三位菩薩合稱為「三大士」，供奉三位菩薩的佛殿則稱為三大士殿。通常情況下觀音居中，文殊居左，普賢居右。他們的坐騎分別是金犼、青獅、白象。宋代之後的寺院常見三大士殿，三大

士塑像為著衣女性形象，為人間德、貌聚於一身的神聖、莊嚴形象的化身。

　　宋元時期佛教大殿供奉十二圓覺菩薩也相當普遍，圓覺菩薩信仰源於《大方廣圓覺修多羅了義經》：「無上法王有大陀羅尼門，名為圓覺，流出一切清淨，真如、菩提、涅槃及波羅蜜。」十二圓覺，即十二種「覺悟之道平等周滿，毫無缺漏」的菩薩形象。將十二圓覺菩薩形象化、具體化，是佛教教化眾生的一種手段。十二圓覺菩薩塑像氣質端莊靜穆，令人敬畏，並流露出世俗女性質樸自然、慈祥溫和的特徵，令人有親近之感。她們的形象或如慈母，使人悟其慈悲與寬容；或雙手合於胸前；或托腮靜思置身於各種情景中，使禮拜者入禪靜心。

　　羅漢塑像在唐宋之後佛教寺院中廣為流傳，從十八羅漢到五百羅漢數量不等。尤以五百羅漢為甚，古印度經論中沒有將五百羅漢作為信仰對象或供奉對象的記載，其形象是中國僧俗的創造。唐末文宗時於天台建五百羅漢殿堂，塑五百羅漢造像。至宋代，五百羅漢信仰得到了朝廷的推導，宋太宗雍熙元年（984）「敕命造羅漢像五百十六身，於天台山壽昌寺奉安」，五百羅漢由此盛行。約在南宋年間，又立造〈乾明院五百羅漢名號碑〉，列出了第一尊羅漢阿若憍陳如至第五百尊羅漢願事眾的尊號。宋代以後，五百羅漢雕刻、塑造或繪畫從未間斷，其數量難以統計。

　　宋代佛教造像，不同於隋唐時期塑像情感外露而肢體誇張飽滿，充滿力感的特徵，而顯得嚴整、內斂、敏感而細膩，從其造像的整體特徵氣質上，不難看出這是一個靜心關照自我的時代，雕塑匠師根據佛教教理和皇家政治需要進行創作的同時，有意識的釋放自我內心世界。如晉祠侍女像、法興寺十二圓覺像即是這一時代精神的寫照。而這一人文精神對元明清各代彩塑產生重要影響，並使中國佛教彩塑形成儒釋道思想與中國繪畫、建築藝術合而為一的漢化佛教造像格調。

　　太原晉祠聖母殿創建於北宋天聖年間（1023–1031），為祀奉西周武王次子唐叔虞之母邑姜所立，面闊七間，進深六間，為重檐歇山頂建築。殿內保存彩塑四十三尊。聖母像位居正中木製神龕內，盤腿端坐，頭戴鳳冠，身著蟒袍，面相飽滿，神態端莊，雍容華貴，背後立有雲水大屏風。其餘

四十二尊塑像分列兩側，為侍奉聖母的宮廷
侍女和內宮。聖母殿彩塑群的三十三尊侍女
塑像最具神采，侍女手持不同的用具，各司
其職，或負責灑水掃地，或侍奉飲食，或侍
奉梳妝，或侍奉起居。侍女面龐圓潤，眉目
清秀，髮髻高聳，身段勻亭，身著長裙或短
衣長裙，纖巧柔麗，自然生動。（圖 7-7）
塑像突破宗教造像的程式化、概念化格式，
在注重整體性和統一性中強調個性和自我表
達，通過細膩微妙的情態刻畫，表現出人物
的不同氣質韻味，侍女或天真稚氣，或含情
脈脈，或平和靜雅，或自信幹練，或抑鬱傷
感，人物個性鮮明，神態各異，充滿世俗生
活情趣，是活脫脫現實生活的寫照。

　　北宋年間，除山西晉祠聖母殿彩塑外，
山西長治長子縣崇慶寺三大士殿的菩薩塑像
和十八羅漢像塑像形象逼真，塑造精湛。
根據寺內碑記，崇慶寺肇始於北宋元豐二
年（1079），明清兩代修葺不輟，寺內三大

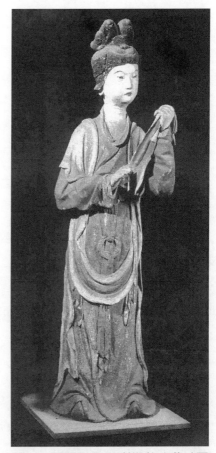

圖 7-7 晉祠聖母殿彩塑侍女像（圖
片採自《晉祠宋代彩塑》圖版，
山西人民出版社，2003 年 8 月）

士殿的菩薩塑像為北宋彩塑代表，三尊菩薩塑像被賦予不同的個性特徵。相
較於主殿佛像的威嚴，三尊菩薩的面容慈悲溫婉，帶著月光一般的光澤，在
莊嚴中透出一抹柔和。她們高坐於坐騎背上的蓮花寶座上，三位菩薩的法衣
自兩肩一瀉而下，流暢有致的衣褶，緊貼著身體的裙裾線條優美而舒展，端
莊溫柔的姿態盡顯高貴典雅的氣質，具有典型的東方女性的柔美。菩薩所乘
坐騎青獅、白象、金犼皆匍匐於地，似乎受到了佛法的感召而顯得格外溫順
乖巧。殿內正壁和側壁的十八羅漢塑像性格突出，色調深沉，顯出樸素無華
的沉穩氣質。十八身羅漢皆以形寫神，其洗練簡括的手法和淡定從容的表情
頗有幾分禪意。與之相鄰的法興寺創建於北宋政和元年（1111），圓覺殿內
十二圓覺塑像飽滿圓潤，神態端莊祥和，具有明顯的唐代遺風。根據殿內〈慈

林山法興寺新修聖像記〉碑記，在眾多題刻姓名之中，由「塑匠人馮宗本」幾字推斷，十二圓覺塑像應出自於塑像匠師馮宗本之手。其塑像突出的特點是強調空間體積的塑造，更加注重衣紋線條的生動靈活性，從某種程度上可以代表宋代彩塑的最高水準。

　　羅漢彩塑像遍及宋以後各地寺院，蘇州紫金庵羅漢像有「天下羅漢二堂半」之稱，其一堂指杭州靈隱寺羅漢，另外一堂指的就是紫金庵彩繪羅漢像，另外半堂則是保聖寺，可謂蘇州占盡天下羅漢塑像絕品的一堂半，保聖寺的九尊彩塑羅漢為北宋作品，其塑造工藝奇巧而個性鮮明。紫金庵大殿左右兩壁的十六尊彩繪羅漢像，體現了江南佛像寺院塑像精微、構思巧妙的藝術特點，古紫金庵寺內〈淨音堂碑記〉云：「羅漢象怪偉陸離，塑出名手，余游於蘇杭名山諸大剎，見應真象特高以大，未有精神超乎，呼之欲活如金庵者。」相傳出自於南宋民間塑像名手雷潮夫婦之手。據《蘇州府志》記載，蘇州塑像名師雷潮夫婦一生只有三處塑像作品，而紫金庵是他們花費心血最巨的一處。

　　山東長清縣靈岩寺千佛殿現存宋代彩塑羅漢像，原位於般若殿，初為三十二尊，明萬曆十五年（1587）將殘存的二十七尊塑像移至重修後的千佛殿，並增補十三尊，現共計四十尊。環置於千佛殿四周矮壇上，均為坐像，其中有二十七尊塑於北宋治平三年（1066），為歷代羅漢塑像中的精品。靈岩寺的宋代羅漢像以鮮明的個性，突破了常見宗教彩塑羅漢像的程序化格式，造型寫實逼真，形象具體生動，工匠們力圖通過五官、體態特徵、衣飾等外形細部的微妙變化，展現人物的內心活動和精神世界。二十七尊羅漢面相無一雷同，有的閉目凝思，有的侃侃而談，有的靜心觀禪，有的含蓄謙和。人物形象或敦厚謙和，或持重老辣，或剛毅沉穩，神態各異，氣質鮮明。衣飾線條婉轉自如，疏密有致，起伏流暢，富有韻律節奏。其中的一尊羅漢，塑造的是一位老僧形象，為禪坐狀，身著寬鬆僧袍，面龐稜角分明，相貌清臞冷峻，目光深邃銳利，氣質沉重持重。另一尊羅漢像，塑造的是一位中年僧人，其一腿抬起一腿下垂，坐姿隨意，衣飾寬鬆，袒胸，頭轉向一側，似在與人談經論道。其形象幹練，目光炯炯，鋒芒逼人，透出一股剛毅自信的

氣質。

　　大同下華嚴寺薄迦教藏殿建於遼重熙七年（1038），單檐歇山頂建築，面闊五間，進深四間，為存放佛經的殿堂。殿內設倒凹字形佛壇形佛壇，壇上置彩塑三十一尊，其中二十九尊為遼代作品，據金大定二年（1162）碑記記載，壇上塑像為「三世諸佛、十方菩薩、聲聞、羅漢、一切聖賢。」壇上並列三世佛塑像，釋迦佛居中，兩側分別是燃燈佛和彌勒佛，四隅置四大護法天王像，其間列置眾弟子，菩薩供養童子像，殿內群像布局空間雖然有些擁擠，像與像之間的空間關係及疏密排列合理緊湊，統一而又有變化，高低起伏，左右呼應，錯落有致。佛著通肩袈裟，面相飽滿，表情莊嚴；菩薩頭戴花冠，著短衣長裙，披帛繞體，豐厚圓潤，質樸端麗；天王挺拔壯碩，威猛剛勁；供養童子虔誠溫順，活潑可愛。群組雕像中，最為精彩者為菩薩塑像，她們姿態各異，或結跏趺坐，或亭亭玉立，或雙手垂於兩側，或雙手合十於胸前，整體造型優美自然，其中一尊脅侍菩薩像，面帶微笑，頭部微側，目光垂視，身軀略扭轉，雙手合十於胸前，衣帶繞臂飄於兩側，體態豐腴健美，表情恬靜端莊，這組彩塑既透射出唐代彩塑的豐潤質樸和雍容氣度，又見宋代彩塑的精美典雅之氣，在神韻上又頗具世俗情致。

　　善化寺位於山西大同城內西南隅。始建於唐開元年間，原名開元寺，五代後晉初，改名大普恩寺，俗稱南寺。金天會六年（1128）至皇統三年（1143）重修。遼代遺構大雄寶殿坐落在寺院後面高臺之上。其左右為東西朵殿。東側為文殊閣遺址，西側為金貞元二年（1154）所建普賢閣。寺院建築高低錯落，主次分明，左右對稱，是我國現存規模最大，保存最為完整的遼金佛寺建築，大殿面闊七間，進深五間，單檐廡殿頂建築，殿內保存金代彩塑三十三尊。佛壇上橫列五方佛、佛兩側為二弟子、二菩薩塑像，摩訶毘盧舍那佛居中央，兩側分別為東方香積世界阿閦佛、南方歡喜世界寶生佛、西方極樂世界阿彌陀佛、北方蓮花莊嚴世界微妙聲佛。五方佛像嚴格遵循佛像儀規塑造，通身施金彩，造型工整精細，佛皆體態豐腴，表情莊重，背光與佛座裝飾繁縟華麗。

　　大雄寶殿內殿東西兩壁前的二十四諸天為該寺彩塑之精華，「諸天」，

印度佛教中所說的「欲界」、「色界」、「無色界」的諸天神。其中欲界有六天，包括四天王天、忉利天和兜率天等。色界有十八天（一說十七天，或二十三天），主要有大梵天、遍淨天、無想天、大自在天等。漢化佛教把古代印度神話和道教中的一些神也稱為天，並將他們吸納進來而形成諸天，天大都具有非凡的本領，被視為佛教的護法神。漢化佛教諸天的隊伍不斷擴大。隋唐之後，中國佛教寺院中的諸天往往夾雜著道教神祇，且形象、裝束具有明顯的漢化特色，並基本形成固定的二十四諸天形象，包括：大梵天、帝釋天、多聞天、持國天、增長天、廣目天、金剛密迹、摩醯首羅天、散脂大將、辯才天、功德天、韋馱天、堅牢地神、菩提樹神、鬼子母、摩利支天、紫薇大帝、東嶽大帝、雷神。據善化寺內金代碑刻記載，這組塑像、「侍衛供獻，各執儀物，皆塑於善工、儀容莊穆，梵像奇古，慈憫利生之意，若發於眉宇，祕密拔苦之言，若出於舌端。」造型各異，生動而傳神，氣質超脫。其中大梵天、日宮天氣質儒雅，文質彬彬；韋馱天、四大天王剛勁挺拔，威武雄健；鬼子母、功德天、辯才天高貴典雅，雍容端莊。（圖 7-8）

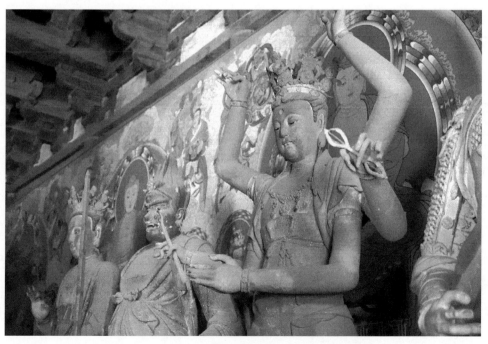

圖 7-8 善化寺二十四諸天彩塑（陳雪華攝影）

天津薊縣獨樂寺遼代統和二年（984）的彩塑十一面觀音立像，高 16.27 米，造型壯美，氣度非凡。遼寧義縣奉國寺大雄寶殿遼開泰九年（1020）的七尊大佛、十四身菩薩以及天王、力士像，均造型寫實，高大雄壯。

四、元明清彩塑

隋唐之後，道教成為當時社會主流宗教信仰，道教的興起是宋元星宿學的一個重要轉捩點，道教眾神中，二十八星宿是保護四神獸的天神，而四神則是保護天地四方的神靈。道教以朱雀代表天，所以至高無上；而青龍和白虎則是權力和威望的象徵。相傳，玄武是黃帝的第九子，他的形象既像龜，又像蛇，傳說能活上萬年。道教又根據四神二十八星宿的方位編排了許多圖陣，比如「九曲黃河陣」等，而這些圖像繪製在寺廟大殿牆壁上，與寺廟建築、彩塑相映成輝。

古人把浩瀚的天空劃為五宮，即中宮和東、南、西、北四宮。中宮的主要星象是北斗七星（也稱極星），東西南北四個宮則管轄著二十八宿，又稱「二十八星座」。二十八星宿在古代天文學上占有突出的地位，最早萌發於夏商時代，後來，在春秋戰國時期中得到進一步發展，《尚書》、《呂氏春秋》中均有記載。早期的二十八星宿主要是用於觀測天文和氣象，後來根據這些天文氣象形成的二十四節氣，對於古代農業有很大的幫助。學術界也有人認為它起源於巴比倫、印度等古老文明。在元明清寺觀彩塑中二十八星宿塑像並不多見，而完整的存世者極為罕見。

山西晉城玉皇廟始建於宋熙寧九年（1076），金泰和七年（1207），廟宇多數坍塌，當地民眾曾集資修復。金貞祐年間（1213–1216），部分毀於兵火，元至元二年（1265），重修東西偏殿；經明清兩代屢次修葺保存至今。是國內現存唯一以大型彩塑表現二十八星宿的道教寺觀，其西廡元代二十八星宿彩塑塑造於元至元三十一年（1294）。現存塑像23身均列坐於神臺之上，塑像動態誇張，個性鮮明突出。所塑人物形象包括男女老幼，或文官，或武將，或貴婦，情態各異，其神態或溫厚沉穩，或威武勇猛，或慈眉善目，或嫻靜淑雅。雖為宗教神像，但表現手法生動靈活，宛若世俗中人物群像。完

整的二十八星宿群像包括：角木蛟、亢金龍、房日兔、心月狐、尾火虎、箕
水豹；斗木獬、牛金牛、女土蝠、氐土貉、虛日鼠、危月燕、室火豬、壁水
貐水貐；奎木狼、婁金狗、胃土彘、昂日雞、畢月烏、觜火猴、參水猿、井
木犴、鬼金羊、柳土獐、星日馬、張月鹿、翼火蛇、軫水蚓。其中一尊名為
胃土彘的塑像，為一老者形象，頭戴風帽，身披闊袖大氅，神態爽朗豁達。
另一尊名為斗木獬的塑像，為一武官像，頭戴高冠，身著長袍，雙手執圭，
怒目圓睜，神情剛毅威嚴。名為虛日鼠的一尊塑像為一女神形象，她身著廣
袖大袍，長髮披肩，寧眸正視，似若有所思，神態清淨安詳，目光睿智。根
據塑像風格和相關史料推斷，玉皇廟的二十八宿彩塑和十二辰彩塑出自同一
匠師之手，為元代塑像名手劉元（又名劉鑾）的作品。塑造者巧妙地利用人
物動態的左右扭轉、高低起伏的空間穿插關係，在殿堂內形成整體氣勢磅礴
的視覺效果。（圖7-9）元代彩塑並不多見，山西新絳福勝寺、洪洞廣勝寺

下寺、平遙雙林寺也僅有部分元代彩
塑。其中福勝寺的渡海觀音壁塑甚是
精美，畫面出水蛟龍背負祥雲，觀音
菩薩赤足立於龍背上，身後水波蕩漾，
下方有善財童子參拜，觀音菩薩面相
圓潤飽滿，體態豐腴，表情沉靜安詳。
其頭戴風帽，身披長巾，腰繫裙帶，
衣帶飄舉。善財童子面相飽滿圓潤，
神態專注，生動可愛。

平遙雙林寺為三進院落，內設天
王殿、釋迦殿、菩薩殿、千佛殿、羅
漢殿、大雄寶殿等十一座殿堂，各殿
堂均有彩塑，共2052身，完好者1566
身，現存殿廟和彩塑大多為明代遺存，
宋元彩塑甚少，塑像以圓雕、壁塑、
懸塑為主要，大小不一，大者高達3
米，小者不足一尺。天王殿內的天王、

圖 7-9 玉皇廟二十八星宿彩塑之一虛
日鼠（圖片採自《中國彩塑精華珍賞叢
書・晉城玉皇廟》圖版，山西人民出版
社，2004 年）

力士；羅漢殿內十八羅漢；釋迦殿渡海觀音、佛經故事；千佛殿內自在觀音、善財童子、韋陀以及眾菩薩；菩薩殿內二十六臂觀音及眾菩薩等塑像皆為該寺彩塑精彩之作，寺院塑像整體布局及空間尺度的視覺效果為明代寺觀彩塑典範作品。

　　天王殿外廊下的四大力士和殿內的四大天王像，皆高大威武，勇猛剛健，怒目雄視，氣勢逼人。羅漢殿內十八羅漢塑像均呈坐姿，有說法論道者，有閉目沉思者，有凝神遠視者，他們表情或安詳，或激昂，動靜有度，情態各異，人物個性突出，氣質灑脫，從羅漢造型特徵可推斷為元代彩塑風格，十八羅漢手中各持法器，似在講述修行的種種故事情景，眉宇間流露出智者的坦然和大度，其中有幾尊羅漢頭像造型誇張而有趣，表現出強烈的人物個性，從中也體會出雕塑匠師的嫻熟的塑造功力以及非凡的創造力。

　　自在觀音又稱觀自在菩薩，從宋代開始，流行於宋元明清各代，為阿彌陀佛左脅侍，西方三聖之一。她以大悲大慈為德性，據稱凡有求者只要念誦其名號，觀音菩薩就會及時普救眾生之苦難，謂之求道菩薩，《華嚴經》有善財童子曾南行參訪五十三位善知識的故事，其中觀音菩薩為第二十七位參訪者，後善財童子經普賢菩薩點化而成就佛道。善財童子的參訪學佛事例，成為佛教徒學佛的最佳典範，這一題材內容在宋元之後的寺觀彩塑中多有表現，通常觀音菩薩身旁邊站立著雙手合十受教的善財童子像。明代彩塑中，雙林寺千佛殿內的一尊自在觀音像，造型優美婉約，這尊自在觀音坐像一改宋代以來流行的程式化格式，而是用一種輕鬆的坐姿，塑造出觀音菩薩無拘無束，自由自在的嫵媚姿態。古代匠師既遵照了佛教的印相之規，又以特有的思想情感，豐富的想像力、創造力，打破了佛門中的清規戒律，衝出了禮教的束縛，融入濃厚的世俗生活氣息，表現出古代雕塑家高深的藝術造詣。這尊觀音造像中似乎也折射出宋元以來理學思想對人們的束縛，雕塑家藉以雕塑的形式釋放被壓抑的人性。

　　千佛殿的另一件彩塑韋馱像同為明代彩塑中的經典，韋馱為佛教的護法神，為四大天王中南方增長天王麾下八神將之一，統領三州護法之事。據寺內碑銘記載，此像塑於大明洪武年間，韋馱戴盔披甲，挺胸側首，眉宇緊鎖，

目光剛毅自信，宛如現實中一位神勇武將。同時代寺觀塑韋陀像者甚多，而此尊藝術水準為眾多韋馱像之首。（圖7-10）菩薩殿的二十六臂觀音像，造型巧妙，頭戴寶冠，胸飾瓔珞，二十六隻手臂從身體兩側伸出，呈圓弧狀分布手勢優美動人，每隻手中置不同的法器，觀音面相飽滿圓潤，體態豐潤端莊，表情含蓄，面帶慈悲，神態嫻靜安詳。雙林寺彩塑遺存涵蓋宋元明清各代雕塑匠師塑像作品，其造型技藝傳承幾百年而不衰，每尊塑像又具有明顯時代特徵。雙林寺至今仍

圖 7-10 双林寺千佛殿韋馱像（陳雪華攝影）

保存著元明清寺觀建築、壁畫、彩塑最完整空間格局，從中可體會到古代寺觀彩塑安置的空間環境和人文環境，對於孤立的單體佛造像而言，完整的寺觀遺存無疑是全面瞭解古代寺觀藝術最直接的途徑。

　　長治觀音堂創建於明萬曆十年（1582）至十一年（1583），正殿面闊三間，殿內布滿彩塑。大殿主像有三大士塑像，四壁懸塑十八羅漢，十二圓覺，二十四諸天以及眾多菩薩、天王、力士、世俗供養人像、佛傳故事、天宮樓閣、五彩祥雲等，堂內塑像共計460餘身，琳琅滿目。其中的十二圓覺塑像甚是精彩，圓覺菩薩或騎獅，或乘象，或駕麒麟，皆坐於各種瑞獸之上，周圍祥雲繚繞。十二圓覺菩薩姿態各異，變化多端，神采飛揚。殿內十二圓覺有：文殊師利菩薩，普賢菩薩、普眼菩薩、金剛藏菩薩、彌勒菩薩、清淨慧菩薩、威德自在菩薩、辯音菩薩、淨諸業障菩薩、普覺菩薩、圓覺菩薩、賢善首菩薩。造型寫實，精巧富麗，玲瓏剔透，其中的金剛藏菩薩像，頭戴如

意翠珠花冠，下著長裙，裸露上身，披巾飄繞於肩臂，身軀扭轉，頭微側向一旁，雙手抱膝，赤足盤坐於一瑞獸背上，形象豐潤飽滿，姿態優美舒暢，宛如凡間女子。

現存明代寺觀彩塑數量頗豐，除山西平遙雙林寺、長治觀音堂彩塑外，山西大同上華嚴寺、太原崇善寺、靈石資壽寺、洪洞廣勝寺上寺、隰縣小西天、北京大慧寺、陝西藍田水陸庵、四川新津觀音寺等眾多寺觀皆保存大量明代彩塑。山西隰縣小西天大雄寶殿懸塑特點突出，塑造於明末清初，中央佛壇供五方佛，上方懸塑西方聖境、龍華三會等場景。據佛經記載，彌勒得道成佛時，坐龍華樹下，三會說法，普度眾生，稱為龍華三會或龍華會。兩側壁下方塑十大弟子立像，上方塑西方淨土和二十四諸天，，整個佛堂設計奇巧，故事情節曲折，眾神雲集，堂內幔帳祥雲懸於壁面，雕梁畫棟，金碧輝煌，頗有民間色彩。

第四節　寺觀木雕

佛教傳入中原的第一尊佛像是用旃檀木雕刻而成。木雕佛像一直以來為古人所珍視。史載，南北朝時的南方寺院就開始流行用檀木雕刻大型佛像，相傳南朝佛像雕刻家戴逵在會稽以整棵樹雕成一尊一丈八尺高的無量壽佛，即文獻中所提及梁武帝時大愛敬寺中的那尊檀木佛像。另據《魏書·釋老志》記載陳武帝所建的先皇寺有與真人高度相等的檀木佛像十二軀，分段雕刻，成後拼接行整體修正，再施以漆繪。南北朝梁天監年間（502–519），梁武帝大興佛寺，特別在江南一帶耗費鉅資，廣建寺院，促進了佛教寺院木雕從內容到製作工藝上的轉變，寺廟佛像佛教雕刻有拼木雕刻、獨木雕刻，尺度也都較大，並且當時的佛教木雕已極為注重精雕細刻。

唐代是中國古代佛教造像工藝技術大放光彩的時期，木雕工藝也趨於成熟。從僅存的幾件木雕佛像中可見其風格，具有造型精準凝練、刀法熟練流暢、線條清晰明快的工藝特點。如上海博物館所藏唐代迦葉木雕頭像，大氣磅礴，慈祥寬厚，高鼻深目，寬額長眉，當屬珍品。唐代之後的佛像雕刻，

除了藝術風格大有變異外，材質的選用亦愈加豐富，木雕技藝也已達到爐火純青。現存世的唐代木雕多為尺寸較小的單身造像，大部分保存在日本佛寺內，它們都是當年僧侶攜入日本的供奉之物。

今天能一睹唐宋木雕風采，除了海內外博物館藏（展）品外，還有至今保存較完好的一些古寺廟中遺留的木佛像，如雲南劍川縣白族關岳廟宋代木雕像，雕刻精美，自成風格。史書記載宋真宗時有嚴姓雕刻家，用檀香木雕刻佛龕及五百羅漢，受到真宗褒獎。

從唐宋僅存的幾處建築遺存中可見其工藝技術完善成熟。隨著木雕技術與雕刻漆繪工藝的不斷完善與發展，唐宋木雕造像與建築緊密結合，多安放於殿堂樓閣，廟宇寺院中。而這些情形也僅限於文獻的記載中，唐代的木雕佛像幾乎毀於戰火和武宗法難中。

宋遼時期的木雕佛像，雖然在規模上略遜於唐代，但木雕佛像不失其飽滿瑰麗的作風，洗練圓熟的雕刻手法，加上高超的漆繪技術是其他時代所無法超越的。在題材內容和表現方式上，出現新的變化和發展，有許多直接反映現實社會生活的人物形象，並刻畫出人物的內心世界。此時的菩薩形象，有現實生活中的女性的身影，造型雍容大度，裝束華貴，個性特徵鮮明。從現有的文獻記載來看，遼金宋元乃至民清時期，寺院宮觀木雕佛教造像源流深遠，流傳廣泛，並注重雕刻工藝和漆繪裝鑾貼金等表面裝飾。尤其是宋代木雕菩薩像突破了典籍儀軌的限製，追求美而不嬌、端莊含蓄、樸素無華的自然之美，呈現出高雅和嚴整並存的藝術風格。但絕大部分木雕造像未能倖免於戰火，只有山西汾河流域寺觀中保存下來的個別例外，它們藏身在當地偏僻的古寺中才得以僥倖存世。而山西這批僅存的木雕佛像也幾乎流失在海外。其中，有流失於加拿大多倫多皇家安大略博物館的遼宋木雕造像，美國各大博物館也藏有多件宋代和遼金木佛造像。國內僅有極少數藏品，分別收藏於上海博物館和山西博物院以及（北京）中國國家博物館。兩宋和遼金時期，木雕佛像注重內在精神氣質的塑造和工藝精巧。佛像體量、規格巨大，雕刻和敷彩工藝技術完美精盡，現存世的幾件作品件件堪稱精品。（北京）中國國家博物館藏的一件宋代菩薩造像，高 2 米，菩薩頭戴花冠，面目清秀，

神態安詳，雙目垂視，似以無限悲憫的神情關注著人間眾生。菩薩身披帔帛，帛帶繞臂飄逸身邊。胸飾瓔珞，下著長裙，長裙色彩鮮豔，覆座垂地。裙腰結帶，腰帶飾寶珠花飾。菩薩右手持蓮花，左腿下垂，足踏山石，極富生活趣味。她不再高居神壇，而是可親近、可交談的一位心靈使者，是芸芸眾生中頓悟佛性的智者，是人間一切真善美的化身。

美國納爾遜─阿特金斯藝術博物館藏的一件遼代漆金繪彩南海觀音像，面部略見方正雄渾，身形長直壯碩，臉形雕刻成剛毅的方形，具男相天庭飽滿，地閣方圓特質。髮髻成後仰狀，髮髻前方裝飾類似捲草紋冠；雙目微垂、神態安詳，面相端莊。另一件金代金漆繪彩觀音立像，（圖7-11）跣足立於蓮座上，面相豐滿圓潤，右手下垂，左手置胸前做說法印。雙目低垂，似俯視眾生。頸佩瓔珞項圈，胸部飽滿，肩搭飄帶，外披僧衣內著僧裙，身體微向側傾，且隨雕刻線條流暢的衣飾，呈

圖 7-11 漆金繪彩雕觀音立像
（圖片採自美國納爾遜─阿特金斯藝術博物館）

現出靈動的一面，面部表情莊嚴中又見寧靜內省，端正莊嚴之氣通貫全身。

美國大都會博物館藏的遼代木雕水月觀音，整體雄健莊嚴。身體帔帛斜披肩上且纏繞手臂，在腰際處的帔帛則繫結於前胸，披帔帛與手臂穿插層次立體，下身著雙層式紗裙，且上層的裙帶長帛層次豐富，與帔帛相映。衣紋帶雕刻線條流暢、飄逸脫俗。繼遼宋之後，元明清的寺院木雕在用才和造型樣式上不斷推陳出新，但造像的氣質神韻及審美趣味遠不及宋遼木雕佛像。明清時期，除漢傳佛教寺院、道觀、民間神祠造像外，藏傳佛寺造像發展迅

速。超大型木雕佛像又開始流行。如雕刻於清乾隆年間北京雍和宮大佛閣立佛木雕，係整根白檀木雕刻而成，通高26米，佛像身高18米，造像莊嚴雄偉。河北承德普寧寺大乘閣木雕千手千眼觀音木雕立像雕刻於清乾隆年間，像高22.28米、腰圍15米、重110噸、有42隻手印、45只慧眼。木佛造型壯觀，裝飾富麗，氣勢震撼。

第五節　夾紵漆像

夾紵乾漆工藝始於戰國時期。慧琳在《一切經音義》中解釋說夾紵像係脫空像，漆布為之；元代虞集的《道園學古錄》說夾紵像為漫帛土偶上而髹之，已而去其土，髹帛儼然成像其先後製法大致相似。意思是說，先用泥沙做成原胎，再用漆、麻、絲、綢將原胎層層裱裹，待漆乾後，描金繪彩，最後把泥胎取空。因此整尊空心佛像體積雖大，重量卻極輕，因此也用作古代寺院舉行大型典禮時的行像。

另據近人陸樹勳所藏《圓明園內工佛作現行則例》鈔本，記載清宮庭製夾紵像的方法和物料如下：「佛像不拘文武，油灰股沙，使布十五遍，壓布灰十五遍，長面像衣紋熟漆灰一遍，墊光漆二遍，水磨三遍，漆灰黏做一遍，髒膛朱紅漆二遍。所用材料有：夏布、桐油、嚴生漆、龍罩漆、退光漆、漆朱、磚灰、魚子磚灰、土子等。」這些夾紵像製作工藝技術，至今仍相傳未絕，只是已無法和當年的盛況相提並論。

夾紵造像為中國古代獨創。大約在西元前後，已有用漆布製成冠、履的事例；類似的實物遺存還有漢王盱墓出土的夾紵杯和紵紵盤。是在紵麻布上敷漆，製成器物，其中多有脫空的構造；嗣後佛教傳入，即將這一項技藝應用於造像，便成為中國特創的紵紵像。這是印度古來所未有的，因而，各經論中均未有這一項造像記載。

隋代關於夾紵像的記載也不少。如《續高僧傳》卷二十五〈感通篇〉記載：「京師西北有廢凝觀寺，有夾紵立釋迦，舉高丈六，儀相超異，屢放光明，隋開皇三年寺僧法慶所造。捻塑纔了，未加漆布，而慶忽終」，既而法慶又

復活。於是「周流遠近，率諸士女，以成其像。」

由於唐代夾紵造像技術的發展，西元 8 世紀間，揚州大雲寺鑒真法師和他的弟子如寶、思托等去日本弘化時，將這項造像技術師帶去，在日本奈良唐招提寺製造了丈六本尊盧舍那佛、丈六藥師、千手觀音等夾紵像，其構造工藝技術極為精妙，至今被日本人奉為國寶。

隋唐時期，統治階級大力提倡佛教，夾紵造像工藝相當流行，不僅使用夾紵工藝製作佛像，也製作人像和其他工藝物品。由於唐武宗滅佛事件，大部分唐之前的脫胎夾紵佛像都已毀壞殆盡，僅存的幾件也都流落海外，美國大都會博物館和西雅圖博物館藏唐代夾紵脫胎佛坐像為僅有遺存。美國大都會博物館收藏的一尊夾紵佛像，（圖 7-12）出自於中國河北正定大佛寺。造像生動細膩，宛若真人，雙目有神，表情祥和，呈跏趺坐姿，身披袈裟，袒右肩，衣紋褶皺自然寫實，流暢生動，袒露的胸部肌肉平滑光潔，充滿彈性。袈裟表面均殘留敷彩痕跡，佛像裸露的肌膚處可見較為明顯的貼金痕跡，袈裟表面殘留鮮豔的紅，藍敷色。夾紵漆像工藝自兩宋以後逐漸衰落，現洛陽白馬寺大雄寶殿內供奉的十八羅漢像為元代夾紵乾漆造像。夾紵漆像工藝在元代之後失傳，現國內僅存 28 尊夾紵乾漆佛像。

第六節　遼三彩羅漢像

在一些世界頂級博物館的顯要位置都擺放著中國遼代三彩羅漢像，它們均出自於河北易縣，燒製於遼宋之際。它們統統為羅

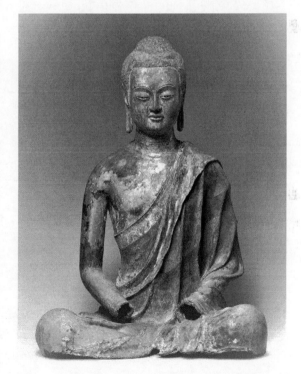

圖 7-12 夾紵佛坐像（《大都會博物館藏中國佛教造像》圖版，大都會博物館 2011 年版）

漢像，據統計這些三彩塑像總共有 16 尊。他們曾在當地睒子洞中安享了幾
百年香火，卻在 1912 年遭到外國古董商人持續地偷竊和販賣。睒子洞在當
時可能是河北易縣一座偏僻的古寺廟，洞內曾有僧人修行，也曾修建佛堂。
據考證此洞最早於明正德年開始存放佛像，既非戰爭所致，也非僧人貯藏，
應是民間的一種宗教行為。文獻記載，清康熙六年，當地百姓曾集資重修洞
內所藏佛像，雍正時此洞納入清代陵寢管轄區域內，直到洞中羅漢像被盜賣。

　　20 世紀初，這 16 尊羅漢像在盜運出境過程中至少被毀棄 3 尊，1945 年
在蘇聯紅軍攻打柏林過程中，舊藏柏林東亞藝術博物館的一尊三彩羅漢像不
幸毀於戰火，迄今為止僅存 10 尊，分別收藏於 5 個國家的 7 個博物館。其
中美國大都會博物館收藏的一件遼三彩羅漢像，為一年輕僧人形象，塑像目
光炯炯，個性剛毅幹練，造型逼真，形神兼備，色彩明豔，較唐三彩更加寫
實，在體量、尺度以及燒製技術上都有所創新和發展。另一件老者像，（圖
7-13）表情嚴肅、個性格倔強而固執，造型寫實，臉上流露出威嚴而神聖不
可撼動的篤定信仰，氣質高傲，釉色工藝明顯帶有唐三彩遺風。深入細緻的
面部表情，塑造出強烈的人物性格
和內心世界。陳丹青先生站在藝術
評論家的角度認為，這些遼三彩的
藝術價值絲毫不遜於文藝復興時期
的雕塑名作，而他們創作的年代卻
要比文藝復興早好幾百年。

第七節　意境與神韻

　　中國古代寺觀雕塑以彩塑存
世數量最多，藝術表現形式呈現出
複雜而多樣化，並集中體現出中國
古代雕塑在利用寺廟空間上的適應
性，他們善於用敘事化情節製造繪
畫性意境，塑像被安置於不同故事

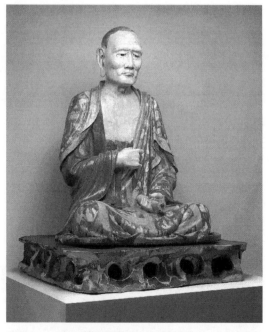

圖 7-13 遼三彩羅漢像（圖片採自《大都會
博物館藏中國佛教造像》圖版，大都會博
物館 2011 年版）

情節和場景中，如同空間感極強的立體繪畫。

一、寺觀彩塑中的意境製造

　　古代寺觀彩塑與所處的寺觀廟宇環境密不可分。中國寺觀建築群落，或居於名山大川，或居於清流溪水之間，而留存至今的古寺廟也正因居於幽遠而與世隔絕的深山中，才倖存於世。在今人看來古代寺廟建築群本身就充滿了詩情畫意。

　　寺廟建築與彩塑、壁畫結合在一起形成古意幽遠的中國古典韻味，是中國古代雕塑中最具民俗與神化色彩的一類。寺廟彩塑的空間尺度和表現內容，往往依附於寺廟的建築功能和空間布局而形成固定的組合形式，在空間形式上採用圓雕、壁塑、懸塑等多種形式，在表現內容上具有強烈的敘事性以及故事的情節性和連續性，在不同功能的殿堂空間中，產生不同的畫面意境並製造出不同空間氛圍。例如平遙雙林寺的菩薩殿內除主像自在觀音菩薩坐像，四周還塑有五百菩薩像，分層次排列，菩薩或駕祥雲，或騎異獸，她們與主像相互呼應。自在觀音菩薩圓雕背後壁塑為觀音濟世救苦故事情節，由多組不同畫面組成，分置於各層壁塑和懸塑崖石上，其上約有四百七十多尊小塑像，均朝向自在觀音菩薩主像。主次分明，故事情節內容豐富，意境含蓄。院落西邊的菩薩殿內主像為二十六臂觀世音菩薩，結跏居中而坐，帝釋、梵天塑像站立於兩側。四周壁面懸塑、壁塑四百多尊不同人物小像，其中又穿插各種行善好施、尊老愛幼之類的故事情節，所有人物皆衣裙飄動，翱翔天宇，雲集而來。形象優美，色彩絢麗。兩殿壁面彩塑群皆為各類民間故事及佛經故事，這些故事以敘事化的情節生動地描繪出理想的佛國景象。類似的題材內容不勝枚舉，其中的很多個故事情節又具有連續性，這些場景使人能聯想到種種民間傳說、神話故事和佛界輪迴等情節，塑像通過彩繪以及殿堂內的各種陳設和雕梁畫棟的建築裝飾，而製造出一派群賢備至的佛國聖境。

二、寺觀雕塑的人文情懷

　　中國古代雕塑往往用一種參悟自然的方式表達某種思想境界，寺觀雕塑

在主題和內容形式上都有一定的侷限性。傳統繪畫有「意在筆先」和「胸有成竹」的說法，寺廟塑雖然受到種種侷限，但藝術家在創作時，往往將自然山水和諸神形象巧妙地移植於一間小小的殿宇之內，令觀者感受到的又是一個有無限大的佛國世界。

古人認為，地脈縱橫交錯，天上覆，天空星辰散布。整個宇宙瀰漫著無影無形的神祕力量，這種力量主宰著人的命運輪迴，操縱著世間萬物更迭，因此，中國古代寺觀雕塑還強調人與自然的相互通融性。《呂氏春秋》卷十三〈有始〉曰：「天地萬物，一人之身也。」道家學說認為：「天地與我並生，萬物與我為一，萬物雖分身百億，其實本為一體。」故而，追求自然與人的和諧融通是古代寺觀雕塑的最高審美境界。

中國寺院建築往往借助於自然山水地勢，並且在殿堂造像中也很自然地將自然山水和人文情懷融入其中。為了強調神像的崇高地位，有意誇大其造型尺度規格，在空間布局上，往往一個故事情節和另一個故事情節的時間和內容相去甚遠，但在某一特定的空間中又都以自然山水將他們和諧地融為一體，所謂一宇之內別有洞天的意境比比皆是。其中包含了人間的種種喜怒哀樂和佛國世界的西方淨土。尤其是寺觀彩塑動輒以百神、千神的姿態出現在寺院廟宇中，其情景與西方的基督教堂中所表現的聖經故事雕像極為相似，西方宗教雕塑在歷經黑暗的中世紀後，最終走出壓抑人性的黑暗時代而迎來充滿人性的文藝復興時代，並走向寫實主義的藝術巔峰。而中國寺觀寺雕塑在整個中古時代都散發著人性光芒，並充滿人文主義情懷和世俗凡間的詩情畫意，它們如立體的中國山水人物畫卷，或雕、或刻、或塑出眾神之大千世界，借古代寺觀廟宇建築空間，將儒釋道精神作出的最好詮釋。

第八章　古代工藝雕塑——
無法還原的文化印記

　　材美與工巧是中國古代藝匠追求的永恆目標。在數萬年的歷史長河中，中國古代雕塑藝匠用自己的聰明才智創造了大量工藝雕塑精品，並在不斷的實踐探索中發現和創造了許多絕妙的工藝技術。

第一節　無法還原的古代金屬工藝

　　《考工記》卷上記載：「天有時，地有氣，材有美，工有巧，合此四者，然後可以為良，材美工巧。然而不良，則不時，不得地氣也。」說明古代工匠對於一件藝術品的材料和工藝有相當高的要求。隨著時代的發展，新的工藝技術不斷推陳出新，使得部分傳統工藝技術早已失傳，而成為無法還原的文化印記。例如史前的玉石鑽孔、雕刻工藝、青銅器鑄造、錯金銀工藝，鎏金、鏨刻工藝，以及脫胎漆器工藝等堪稱古代雕塑工藝絕技。

一、錯金銀與鎏金工藝

　　青銅時代是中國古代鑄造業的輝煌時期。繼西周之後，春秋戰國時期是中國古代青銅器鑄造業的又一次飛躍，除渾鑄、疊鑄、分鑄等鑄造工藝外，錯金銀和鎏金工藝是青銅時代的另一類工藝發明。

　　戰國及兩漢時期，青銅錯金銀工藝已在人們生活的各個領域廣泛使用，主要用於青銅器皿、車馬器具和兵器等實用器物上。

　　錯金銀工藝，也叫金銀錯，是指在青銅器物上製做金銀圖案紋飾的工藝方法。戰國時，金銀錯青銅器主要有兩種製作方法。一種是鑲嵌法，其工藝流程為：第一步是在範鑄階段預留凹紋；第二步是對凹紋再進行精細的剔刻修正；第三步是將金銀絲鑲嵌到凹槽；第四步是精細拋光打磨。第二種是塗畫法，是以金銀汞的混合劑為原料進行表面處理，然後烘烤蒸發後得到去汞存金的效果，也就是通常所說的鎏金工藝，是漢代金銀錯青銅器的主要裝飾手法，塗畫法製作分三個步驟：一是製造金汞劑，古人發現，汞，也就是水銀，和黃金接觸之後，可以將黃金包裹其中，形成金汞混合金屬。古人稱泥金。二是金塗。用泥金在青銅器的凹槽上塗飾各種精美的紋飾，或富含深意的銘文，逐漸填滿泥金。三是加熱，汞的沸點大概在攝氏 356 度，而黃金熔點在1000 度以上，只要控制好溫度，汞就會從器物表面蒸發，留下金燦燦的圖案。戰國秦漢時期之前，通常在青銅器上鏨刻銘文，但是，銘文與銅器的顏色沒有多少區別，而且材質相同不易讀出銘文的內容，錯金銀工藝的出現使銘文變成了華貴的裝飾。經過地下千年埋藏，銅器本身已全身覆蓋墨綠銅鏽，而錯金銘文的光芒卻絲毫不減。最經典的錯金銀銘文裝飾，要屬越王勾踐劍上的銘文。1965 年越王勾踐劍出土，劍身清洗完畢後，閃爍著寒光的劍刃千年不變，但最耀眼奪目的是劍身上的八個金字，「鉞王鳩淺，自乍用鐱。」《後漢書・輿服志》記載：「佩刀，乘輿黃金通身貂錯……諸侯王黃金錯。」漢代給官吏王侯配置如此精美的隨身兵器，可見漢朝國力是多麼的強大。在漢代青銅器工藝的流程中，還有一專門塗工叫金銀塗章文工，章文是文章、紋飾的意思，所謂金銀塗章文，就是在青銅器上用金銀塗飾花紋圖案。由於漢代有「物勒工名」的制度，所以，在一些漢代金銀錯青銅器銘文中，常常見到有金銀塗章文工黃塗工，或簡稱塗工的工種名字。

二、錘揲與鏨刻工藝

　　錘揲是指對金屬坯料施加壓力，使其產生變形，再經反復錘打、敲擊直至器形和紋飾成型。以獲得所需造型的金屬加工方法。

　　中國古代應用錘揲技術製作的青銅器實物，出土最早的是西周時期的大型建築構件，這一製銅工藝後來在魏晉南北朝時期的金銅佛像製作上被廣泛應用。據《洛陽伽藍記》記載，北魏時期，洛陽城在迎佛日各廟宇的金銅佛像多達三千餘尊。《魏書》中記載魏獻帝於天宮寺造釋迦牟尼佛立像，高四十三尺，用銅十萬斤。魏晉南北朝時期佛造像的製作工藝分為傳統熔模鑄造與錘揲打造兩種技法同時並施。鑄造方式與鎏金銅佛像技法繼承了秦漢的青銅工藝，但銅質已無青銅的合金成分。

　　將錘揲技法用在打造銅佛像上最早見於《高僧傳》卷五：「竺道壹，……乃抽六物遺於寺，造金牒千像。」經過二三百年的發展，為隋唐時期的鼎盛與輝煌的金銀器製作工藝奠定了堅實的基礎。

　　在外來的金屬工藝中，對唐代金銀器影響最大的也是錘揲工藝。錘揲工藝最早出現在西元前 2000 多年的西亞、中東地區，並大量用於金銀器的成形製作。隨著唐代中外文化交流的大規模展開，西亞、中亞等地的商人、工匠紛紛來華，他們帶來大量域外物品的同時，也帶來了包括金銀器製造在內的不少工藝技術。隨著絲綢之路的開通，西域的金銀器製造工藝流入中原，與傳統工藝相融合後，促進了唐代金銀器工藝技術的迅速發展。

　　唐代金銀器的製作工藝極為考究，多數作品上飾有精湛的動物或花卉紋樣，雖然唐朝政府規定一品以下的官員不得使用純金食器，但受到道家思想影響，人們篤信黃金器皿可以延年益壽，因此，貴族都爭相效仿。唐代金銀器掌管者為防止以輕換重，每件器物上都以墨書標重，有的直接鏨刻出重量。何家村出土的一對鴛鴦蓮瓣紋金碗，一件高 5.5 釐米，口徑 13.7 釐米，足徑 6.8 釐米，重 392 克；另一件高 5.6 釐米，口徑 13.5 釐米，足徑 6.8 釐米，重 391 克。這對蓮瓣紋金碗碗壁為錘揲工藝捶製，上下兩層向外凸鼓的蓮花瓣紋，每層十二瓣，上下輪廓相合，而且每個蓮瓣都鏨刻有裝飾圖案，上層為瑞獸紋，下層為忍冬花裝飾圖案。這對金碗造型飽滿大氣，氣度非凡，工藝精湛考究，亦是大唐盛世的縮影。金碗外底，鏨刻有一對鴛鴦圖案，鴛鴦蓮花圖案在唐代金銀器中極為普遍，寓意富貴吉祥。金碗係澆鑄成形，細工平鏨。器型端正，碗壁厚重，侈口弧腹圓足。十二瓣仰蓮凸凹有致，每瓣內鏨刻捲草紋。

高足杯也是唐代宮廷常用金銀器皿，最早出現在歐洲古羅馬時代，拜占庭時代一直沿用，唐代以前就已傳入中國。唐代金銀器製作已廣泛應用錘揲、模衝、鏨刻、編累、掐絲等工藝技法，但當時還有一種更為華麗精美的金炸珠裝飾技法卻未能得到廣泛應用。

第二節　錯金銀與金銀工藝雕塑

在春秋戰國和秦漢墓葬中出土有大量錯金銀工藝製作的雕塑，其中比較有代表性的有戰國錯金銀青銅有翼神獸、秦銅車馬和河北滿城漢墓出土的長信宮燈、博山熏爐等。當佛教傳入中國後，北方各地流行的金銅佛像工藝經久不衰，亦有大量存世藝術珍品。隋唐金銀實用器的製作工藝以圖案精細華麗而著稱於世，其中西安何家村窖藏金銀器和法門寺地宮出土禮佛金銀法器最具代表性。

一、春秋戰國鎏金、錯金銀青銅器

如果說青銅器是商周時期鑄造工藝的代表，那麼錯金銀青銅器就是春秋戰國時期的又一創新工藝。

1977 年河北平山縣三汲村戰國時期中山國王墓出土了大量的錯金銀青銅器，其中出土於 1 號墓的一對錯金銀青銅雙翼獸格外引人注目，（圖 8-1）雙翼神獸曲頸昂首作怒吼狀，兩肋生翼，臀部隆起，四肢弓曲，躍躍欲起。通身錯銀，身軀為捲雲紋，獸翼有長羽紋，背部裝飾兩隻左右對稱的錯銀鳥紋，神獸長 40 釐米，底部鑄有銘文，銘記製作時間、工匠及監造官吏。器物周身用銀線「錯」出口、眼、耳、鼻、毛、羽之輪廓，體表以粗細不同的銀片、銀線「錯」出色彩斑斕的紋飾，尤其背部錯出兩隻蟠曲於雲中的龍雀鳥紋，加之兩翼長羽上揚的動態，更增加了威武凶猛的靈動之氣。墓中同時出土的另一件錯金銀青銅虎噬鹿器座，長 51 釐米、高 21.9 釐米。係曲尺形屏風座足，虎的頸部和臀部各立一長方形銎，兩側立面飾以羊首紋飾，羊口為插木的銎口。器座造型為一隻正在吞食花斑小鹿的斑斕猛虎，猛虎三足著地，一爪騰起，躬身挺尾，雙目圓睜。小鹿垂首蹬腿，拚命掙扎，短尾用力

上翹，似從微張的口中發出淒切悲鳴之聲，一個自然界弱肉強食的場景被表現的活靈活現。虎的頭、頸、背及尾部都用大塊金片錯出虎紋，裝點出虎的毛髮紋路特徵，頸背相連處和臀部的大型勾連雲紋，增加了虎的壯碩與動感力度，虎身滿飾的錯金銀捲雲狀紋增加了虎整體造型的美感。猛虎口中的小鹿也用金銀錯出美麗的斑紋，柔美生動。該器座金黃

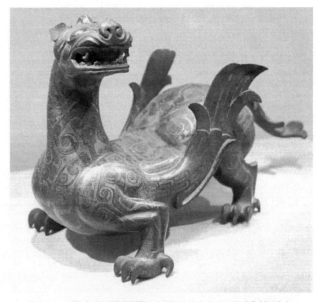

圖 8-1 錯金銀雙翼獸（圖片採自河北博物院）

銀白的璀璨色彩青銅的深沉厚重渾然一體，是古代錯金銀工藝的傑作。

中山王墓中還出土一件錯金銀四龍四鳳銅方案。通高 36.2 釐米、長 47.5 釐米。此案漆製案面已朽，只留案座。底座為圓環形，由四隻（兩雌兩雄）跪臥梅花鹿承托。鹿的四肢蜷曲，神態溫順，通身飾錯金斑紋，雙頰飾雲頭紋。底座的外壁飾勾連雲紋，錯金紋飾疏朗雅致，柔中有剛。底座向上呈凹弧面形，周邊飾有捲雲紋。在底座的弧面上站立四條獨首雙尾神龍，分向四方。四龍挺胸昂首，前肢撐立，爪抓底座，肩有雙翼，龍身向左右兩側蟠環相交，雙翼反鉤雙角。龍的長頸及胸部飾鱗紋，中間蟠環處及雙羽飾長羽紋，後尾部漸細飾蟒皮紋。相鄰兩龍蟠環交結處，均有長鉤狀彩羽形飾與中間壁形成拱狀連接。龍身各處的紋飾灑脫舒展，自然沉穩，龍鳳金銀相配，更顯出紋飾的斑斕華貴之氣。龍身蟠環糾結之間四面各有一引頸長鳴之鳳，頭頂花冠，頸飾花斑羽紋，翅飾長羽紋，垂尾飾修長花羽紋，生動華麗，典雅迷人。四龍的上吻各托一個一斗二升式斗拱，斗拱承托方形梁框，斗拱和案框上均飾勾連雲紋。整個案座結構複雜，龍飛鳳舞，其瑰麗的錯金銀紋飾多變而不顯繁縟、生動而不顯零亂，內容與形式、整體結構與線條細節的搭配和諧統一，迴旋盤曲，表現出不拘一格的裝飾效果。

　　戰國時，地處北方的中山文化絢麗奇特，器物造型誇張而想像力豐富，錯金銀器物工藝技術精美別致，雖經歷兩千多年的風雨，表面裝飾紋樣仍熠熠生輝，其細膩靈巧的工藝特徵與燕趙兩地深沉厚重的漢族文化風格迥異，大有南國楚風工藝特點。

二、秦漢鎏金及鑄銅工藝雕塑

　　中國古代馬車出現較早。隨後，在春秋戰國時期的戰爭錘煉中，馬車製作技術達到頂峰，其中以秦國為代表。秦始皇兵馬俑坑大量的等大陶馬的出土便是證明。春秋戰國晚期青銅器開始出現素面造型，人物和動物也追求寫實，鑄造工藝精密，鎏金和錯金銀工藝技術日臻完美。其中秦始皇陵出土的銅車馬，漢代的銅燈和博山爐的造型及工藝技術最為精彩。

　　1980 年冬，在秦始皇陵西側 20 米處 7.8 米深的地下出土的兩乘大型銅車馬，是目前發現年代最早、形體最大、保存最完整的鑄銅車馬。前乘為護衛武士所乘，後乘是秦始皇車隊中後妃乘車。出土時兩乘車一前一後置於同一木槨中，前面的一乘稱為 1 號車，後面的一乘稱為 2 號車。1 號車又稱立車或高車，2 號車又稱安車。兩乘車均為單轅雙輪，前駕四匹馬。1 號車長 2.25 米，高 1.52 米，重 1061 公斤。2 號車平面呈「凸」字形狀，長 3.17 米，高 1.06 米，重 1241 公斤。分前、後二室，車箱上有穹窿形的橢圓形車蓋子，前室為御手所居，內跽坐一御官俑，後室為主人居所。車上御官銅人俑作跽坐姿態，兩臂前舉，雙手執轡，每個手指的關節、指甲都塑得非常逼真，俑身略向前傾，雙目注視前方，半抿雙唇，面帶微笑，神態恭謹，為一高級御官形象。銅馬共有四匹，四肢粗大，比例勻稱，膘肥體壯，筋骨強健，中間兩馬舉頸昂首，兩側馬頭微向外轉，靜中寓動，造型風格和秦陵陶馬相似。銅車馬工藝精湛，如裝飾用的纓絡，用細銅絲絞結而成，頗似麻毛。值得一提的是錯磨和彩繪相結合，大大增強了藝術效果。作者按馬不同部位的毛向錯磨，再塗繪彩色，造成真實的皮毛感。細部的真實和鮮明的質感是這乘銅車馬造型藝術的一大成就。（圖 8-2）銅車馬通體彩繪，圖案花紋風格樸素大方，以白色為基調的彩繪肅穆典雅，配以大量的金銀構件，更顯得古樸典雅，這套大型人俑車馬代表了秦代青銅鑄造工藝的最高水準。

　　漢代青銅雕塑以馬為題材的作品較多，在漢代墓葬中，馬有引導主人昇仙的象徵意義，品質優良的馬被賦予具有騰崑崙而昇九天的神力。陝西興平茂陵陵區出土的一件鎏金銅馬，主體部位係一次澆鑄成型，造型光滑平實，整體輪廓舒展圓潤，是漢代鑄銅鎏金工藝技術的典型代表作品。

　　在中國古代，燈伴隨著人們度過無數個漫漫長夜，而彼時之燈還未有燈之名稱，而被稱作鐙、登。《爾雅・釋器》云：「瓦豆謂之登。」反映出上古先民們所用的燈是從豆形陶器演變而來，就是那些有著長柄小盞的陶豆。而

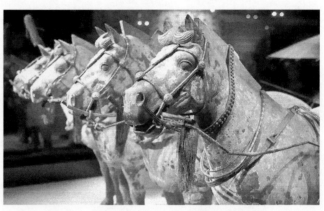

圖 8-2 銅車馬（局部）（陳雪華攝影）

真正意義上的燈具是在戰國時才出現，並隨著社會生產力的發展和審美觀念的改變逐漸出現了質的飛躍。《楚辭・招魂》中有「蘭膏明燭，華鐙錯些」之句，這些是關於中國古代照明器具最早的文獻記載。1977 年，河北平山三汲村中山王漢墓出土的十五連盞燈，通高 82.9 釐米。主燈柱似茂盛的樹幹，從下至上分出十五個枝幹，各枝頂有一盞燈盤。其燈柱分大小八節，榫口各不相同，安裝起來快捷而穩固；其上端有一螭龍盤繞，燈枝上有五猴嬉戲，另有二鳥似在鳴叫呼應；樹下有二裸身立人，一手托食物，一手向上拋食戲猴；燈座由三虎承托，虎口銜環，座上鏤雕夔龍紋。從整體上看，鳥、猴、人、虎造型活潑，情態各異，與燈樹動靜對比，使整座燈妙趣橫生，富有濃厚的山林情趣。到了漢代，除了繼續流行連枝燈外，又出現了仿青銅器形制的卮燈，這種燈分為有檠和無檠兩種。檠指的是托燈盤的立柱。一般來說，富貴人家用長檠燈，普通人家多用短檠燈。其燈盤是以移軸為支撐，可掀起翻在另一半器物之上，故稱軺轆燈，俗稱盒子燈。有的器形為長橢圓形，有的為耳杯形、豆卮形，有的為動物或人物造型。漢代的青銅燈具呈現出一派繁華氣象，設計上美不勝收，造型上百花齊放，工藝上匠心獨運。

　　漢代整體鎏金工藝完成的長信宮燈，1968 年出土於河北滿城中山靖王劉勝之妻竇綰墓。此燈通高48釐米，宮女高44.5釐米，重15.85公斤。通體鎏金，造型優美，出土時通身依然光彩奪目。宮女和燈體合二為一，設計別致巧妙，宮女身穿寬袖長衣，梳髻，戴巾，上身平直，雙膝著地，足尖抵地以撐全身。面目清秀，目光專注，神態恬靜，動作自然。宮女身體中空，左手握住燈下長柄，以右臂袖罩燈，很自然地作為排煙管道。煙經底層水盤過濾後，便有煙而無塵，可減少煙炱以保持室內清潔。燈盤中心有一釬可插蠟燭，燈罩與燈盤可轉動開合，便於調節燈光亮度和角度。長信宮燈上共有九處銘文 65 字，其中有「長信家」和「長信尚浴」等字樣，長信宮燈也因此而得名。長信宮燈是由頭部、身軀、右臂、燈座、燈盤和燈罩六部分組裝而成，其設計之精巧，工藝製造技術水準之高可謂空前絕後。1980 年，江蘇揚州甘泉 2 號東漢墓出土的錯銀銅牛燈，（圖 8-3）現藏於南京博物院，造型為一馱燈座的立牛，通高 46.2 釐米。整個燈體由燈座、燈盤、燈罩、煙管五部分組合而成，各部分均可拆卸，以便移動和清洗。燈座為圓亭狀，燈盤上帶有可轉動把手，兩片弧形鏤空屏板構成燈罩，鏤空菱格狀孔可散熱和透光。其最上端為覆碗形燈罩，連接的導煙管下通牛首，牛腹中空儲水以納導入的煙氣。牛的造型體形碩壯，形象生動，通體紋飾錯銀，並雜以龍、鳳、虎、鹿、鷹等瑞獸珍禽圖案，愈發烘托出整個燈具錯金銀工藝的富麗華美和銅燈結構設計製造的高超水準。

　　在兩漢王侯貴族墓中，還出土多件博山爐。博山爐的造型大體是山形熏爐，它的作用是焚

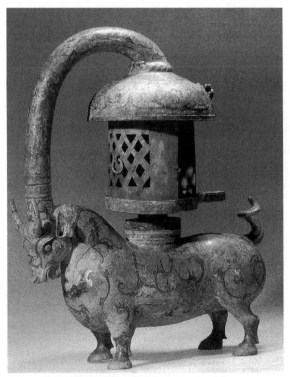

圖 8-3 錯銀銅牛燈（圖片採自《大美中國・秦漢卷》圖版，上海古籍出版社，2011 年）

燒香料，香料放在爐內點燃，煙霧猶如山中冉冉而升的雲霧，營造一種縹渺的仙山意境。而最為精美的當屬 1968 年在河北滿城中山靖王墓所出博山爐。爐高 26 釐米，通體錯金，紋飾自然流暢，金絲粗細勾勒出不同的山石人物形象，細的猶如毫髮。表現出漢代手工業和工藝美術的高度發展水準。

歷史上的秦皇漢武，乃至歷代帝王，在開疆拓土統一天下後，往往都會萌發出對長生仙境的神往。在兩漢魏晉時，士大夫階層受老莊玄學思想的影響，而博山爐在造型意味上正好洽和了當時文人追逐仙山仙境的超脫思想，於是博山爐成了貴族墓葬中極為常見的隨葬品，表明當時貴族及士大夫階層對海外仙山以及自然山水的嚮往。河北滿城漢墓出土的博山爐，正是根據秦漢時盛傳東海有蓬萊仙山的求仙願望而鑄作，爐身、盤、座分別鑄成後鉚合而成，通體錯金，紋飾華麗，足部透雕海中三龍以拱托爐體，海浪雲氣紋高於爐口，蓋上山巒疊障，高低錯落，神獸、虎、豹、猴、鳥等動物雲集於仙山之上，造成蓬萊仙山的巍峨峻峭與神祕莫測的仙山仙界。

西漢後期，隨著東漢無神論哲學思想的興起，代表神仙思想的博山熏爐逐漸為陶瓷質地博山爐所取代，從文化內涵到工藝技術都與西漢錯金銀工藝博山爐無法相提並論。

三、隋唐金銀器

隋唐是中國金銀器發展史上重大變革時代，開創了中國金銀器製造技術的嶄新篇章。金銀礦的廣泛開採為金銀器的製作提供了充足的原料，皇室貴族對金銀的喜愛促進了金銀器手工製作工藝技術的發展，唐代皇族尤其重視對金銀工匠的培養，加之唐中後期地方私人作坊的興起，產生了大批優秀的金銀工匠，金銀器皿數量猛增，工藝精品層出不窮。從考古發現數量來看，已經超過了前代的總和。主要出土於窖藏、地宮和墓葬之中，其中最著名的有西安南郊何家村窖藏、江蘇丹徒丁卯橋窖藏、陝西扶風法門寺地宮三大發現，共出土金銀器達 1347 件。而且種類繁多，普遍採用鎏金、鑄造、焊接、切削、拋光、鉚、刻鑿、錘揲、鏨刻、鏤空等工藝技術。

唐朝中期以前，金銀器的製作基本由中央政府所壟斷，通過設立掌冶署

和金銀作坊院等專門機構來進行管理。唐朝還制定了教授、培養後備金銀工匠的制度，金銀器匠人要學徒四年，通過官府嚴格考核後方能成為正式工匠。當官府工匠短缺時，工匠的後代還可以優先選擇繼承父業。唐朝後期，隨著國家土地所有制的解體，徭役上捐錢代役的現象更為普遍，官府作坊的工匠身分相對自由，致使金銀器手工業領域開始突破中央政府的壟斷，出現了地方政府甚至私人經營的作坊。許多器物尤其是銀器上出現工匠、私人作坊聯盟行會的名字，是前所未見的，這使得金銀器製作逐漸走下神壇，開始普及到民間。民間私人作坊之間的相互競爭，促進了金銀器製作技藝的提高，加之唐朝絲綢之路的繁榮，越來越多產自中亞、西亞等地的外來金銀器進入中原，其影響日益強大。這些為唐朝金銀器物的製造和發展提供了契機，促使金銀器越做越多，越做越精美，唐朝因此而成為歷史上最繁榮興盛的黃金王朝。

1970 年 10 月，西安南郊何家村發現一處唐代窖藏，在兩個高 65 釐米、腹徑 60 釐米的巨甕和一件高 30 釐米、腹徑 25 釐米的大銀罐中，貯藏了金銀器、玉器、寶石、金石飾物、金銀貨幣、銀鋌、銀餅和藥材等千餘件。其中金銀器物達 265 件，是唐代金銀器的一次重大發現，數量之多，等級之高，做工之精，為世間極品。

據考證，這批文物為唐玄宗於天寶十五載（756）六月，因安史之亂，逃奔四川時邠王李守禮後人所窖藏。後經陝西歷史博物館和北京大學相關學者考證，何家村窖藏的主人是唐代尚書租庸使劉震，窖藏埋藏年代應為唐德宗建中四年（783）涇原兵變保存下來的遺物。在西安何家村窖藏金銀器中有不少皇家食器。唐代皇族之所以偏愛金銀食器，據說與漢代方士認為「金銀為食器可得不死」有關，唐人信以為然，因此金銀食器數量劇增。唐朝政府對金銀食器的使用在《唐律疏議》中做出了明確規定：「器物者，一品以下，食器不得用純金。」神龍二年（706）唐中宗進一步強調：「諸一品以下，食器不得用渾金玉，六品以下，不得用渾銀。」由於這些規定使金銀器成為當時身分和地位的標誌。並且金銀作為食器可以延年益壽的觀念已經深入人心，僅用法律條文很難去限制人們對金銀器的使用，在一品官員以下的墓葬

中曾發現不少金銀食器。另一方面，在宮廷內部權利之爭中，皇帝以賞賜金銀器皿作為收買手段，常常也以金銀器作為封賞。史載，唐玄宗李隆基在消滅太平公主等敵對勢力，鞏固其統治之後，對有功之臣賜金銀器皿各一床。

何家村出土的一件鎏金舞馬銜杯銀壺，造型模仿北方游牧民族的皮囊壺，壺嘴處的小帽也很有少數民族特色。整個壺身僅有一浮雕舞馬造型，馬的頸部綁著蝴蝶結綢帶，彎足騎行作跪拜禮。再細看，嘴部銜著一枚金杯。舞馬銜杯祝壽是玄宗時代所特有的馬戲表演。新舊唐書記載的這種表演盛況出現在李隆基的千秋節上，為舞馬祝壽的熱鬧場面。表現了唐玄宗所創的開元盛世的繁華景象。何家村窖藏珍寶還呈現出多元化文化現象，有些工藝技術來自於波斯薩珊、東羅馬、中亞粟特和日本等地，這些出土器物有明顯的異域風格，如鎏金仕女狩獵八瓣紋銀杯，造型是典型粟特杯的造型風格，銀盃呈八瓣葵口，口沿鏨刻一周聯珠紋，杯腹上部以柳葉條作稜分八瓣下部，下腹捶揲出內凹外凸的八瓣仰蓮以承托杯身，每瓣內飾一朵忍冬花，近圈足處飾一周蓮花瓣，杯上的為漢胡人物形象，雖然銀盃高度僅有 5.4 釐米，但圖案複雜，造型充滿異域風味，從中可見證唐代金銀器精湛高超的工藝技術是絲綢之路多種外來文化碰撞、融合的結晶。

1987 年，在陝西扶風法門寺塔地宮中發現了 121 件金銀器，為唐朝晚期皇家供奉寺院之金銀器皿。唐懿宗供奉 60 多件，唐僖宗供奉 10 多件。其中一件全身以珍珠瓔珞為裝飾的捧真身菩薩，是為祈求懿宗「聖壽萬春」而鑄造的。唐朝皇家禮佛的方式包括灌頂、供香、供食、供花、燃燈等儀式。地宮內發現的鎏金鴛鴦團花雙耳大銀盆、閼伽瓶、素面香案、仰蓮瓣水碗、羹椀子、素面高圈足銀燈等，即屬此類法器中以迎佛祖真身的禮佛用具。以銀金花十二環錫杖

圖 8-4 銀金花十二環銀錫杖（局部）（圖片採自《法門寺唐代地宮金銀器》圖版，長城出版社，2003 年）

製作工藝最為複雜精美。（圖 8-4）錫杖全長 1.96 米，通體鎏金刻花，杖首有垂直相交的以銀絲盤曲而成的兩個桃形外輪，輪頂的仰蓮流雲束腰座上托智慧珠一枚。杖頂又有忍冬花、流雲紋、仰蓮瓣組成的三重佛座，其上承托佛的三昧耶形體現物——五鈷金剛杵。杖身中空，鏨刻有手持法鈴、身披袈裟立於蓮臺上的緣覺僧十三體，襯以纏枝蔓草魚子地紋，雍容華貴，製作精絕。

法門寺地宮發現的金銀器是唐朝皇帝為迎送佛祖真身特別頒布敕令製造的，其工藝製作規格等級極高。鏨文內容豐富，極具史料價值，如臥龜蓮花紋朵帶環五足銀熏爐底，鐫刻銘文：「咸通十年文思院造八寸銀金花香爐一具，並盤及朵帶環子，共重三百八十兩。匠臣陳景夫，判官高品吳弘愨，使臣能順等。」

法門寺地宮的金銀器，出現了許多前所未見的新器形，豐富了唐代金銀器的內容。唐僖宗所供奉的蕾鈕摩羯紋三足架鹽臺、金銀絲結條籠子、飛鴻毬路紋銀籠子、龜盒、鎏金鴻雁紋茶槽子、鎏金團花銀碢軸、鎏金飛天仙鶴紋壺門座茶羅子、鎏金伎樂紋調達子等，是唐朝宗室貴族飲茶時所用的調味器、貯茶器、碾茶器、點茶器等眾多茶器門類，這些茶器造型典雅奢華，反映出晚唐貴族追求清淨無為，崇尚佛教超然解脫的精神追求。

在國力強盛、社會風氣開放的盛唐，銅鏡工藝上實現了許多創新，出現了金銀平脫鏡、貼金銀鏡等多種特種工藝銅鏡。唐鏡工藝特徵為厚實細膩，製作精緻，種類繁多，繽紛絢爛，體現了工藝技巧與藝術裝飾的完美結合，是中國銅鏡發展史上的鼎盛時期。

所謂金銀平脫鏡，在製作前並不裝飾鏡背，在鏡背上僅有一圈寬寬的邊框。先把黃金或白銀模製成薄片，再裁剪出所需飾片，或在這些金銀薄片上壓印、鏨刻出圖案，再用膠漆等將金銀飾片貼到鏡背，鏡背的空白處亦填漆，如此髹漆數重後，再細加研磨，使金銀飾片構成的紋飾更清晰地脫露出來。金銀平脫銅鏡有兩種類型，一種是紋飾與漆底在同一平面，另一種是紋飾高出漆底。類似的技術早在唐代以前就已出現，但尚不成熟；唐代金銀平脫鏡在製作工藝上更加強調立體感，完成後紋飾呈現高浮雕的藝術效果，題材也

豐富多彩，鳥獸花卉無所不及。

　　金銀平脫鸞鳳紋銅鏡是盛唐金銀平脫銅鏡的代表作，現收藏於美國佛利爾及賽克勒博物館，銅鏡每邊長 14.9 釐米，呈四方形，圓鈕，花枝鈕座。銀纏枝圖案繞鈕一周，纏枝分叉又伸出八個金色立體花蕾。四組鸞鳳環繞於花叢作飛舞狀，銀鸞鳳各含一株花枝。鏡鈕的上下各有一株金花枝，其兩側各有金鳥；鏡鈕的左右亦各有一株金花枝，兩側各有金蝴蝶。呈現出一幅花團錦簇、鸞鳥呈祥的圖畫。從銅鏡的製作工藝來看應出自於唐代宮廷製鏡匠師。據相關文獻記載，當時宮中專為楊貴妃製作金銀器和漆器鑲嵌的工匠，就有數百人。唐玄宗賜給安祿山的物品裡，也有許多採用金銀平脫工藝製作的生活用品，如金平脫犀頭湯筯、金平脫大盤、銀平脫五斗淘飯魁、金平脫妝具玉盒、金平脫鐵面枕等。安史之亂後，唐肅宗、代宗數次下令禁止製作金銀平脫之器。隨著大唐國力的衰落，此等金銀平脫器具的製作也很自然地走向衰敗，及至宋代，幾乎絕跡。唐宋之際的歷史嬗變呈現著政治、經濟劇烈變革的同時，也沒落下微小的鑄鏡工藝，此後，隨著時代的變遷金銀平脫銅鏡工藝失傳。

第三節　金銅工藝佛像

　　佛教傳入東土之後，在十六國魏晉時興起了一種小型單體金銅佛造像，施以鎏金，表面金光閃閃。在南北朝和隋唐的小型金銅佛像中，以觀音菩薩像數量居多，其次則為釋迦牟尼佛像、阿彌陀佛像以及文殊菩薩像等，高度一般為 5-10 釐米，製作精美，表面運用鎏金工藝處理。除室內安置供奉外，還可以在出行時隨身攜帶，以祈求平安。據劉宋傅亮的〈觀世音應驗記〉記載：

> 蜀有一白衣，以旃檀函貯觀世音金像，繫頸髮中。南公子敖，始平人也……作小觀世音金像，以旃檀函供養，行則頂戴，不令人知。晉義熙中，司馬休之為會稽……作金像，著頸髮中，菜食斷穀，入剡山學道。

　　南北朝時，有將這類小型銅佛像裝在檀木盒內，然後用繩子繫好戴在脖子上的習俗。南朝謝靈運在〈佛影銘〉中寫道：「法顯道人，至自祇洹，具說佛影，偏為靈奇。幽巖嶔壁，若有存形，容儀端莊，相好具足。」十六國以後，由於供奉和禮拜之需，金銅佛像蔚然成風，至隋唐已登峰造極。尤其注重細節方面的鏨刻，如頭冠、佩飾、瓔珞等堪稱華美。唐代由於佛教信仰盛行，大量製作鑄造佛像在當時是一種功德，造小型金銀佛像尤為盛行，段成式〈寺塔記〉云：

> 常樂坊趙景公寺，隋開皇三年置。……寺有小銀象六百餘軀，金佛一軀，長數尺，大銀象高六尺餘，古樣精巧。又提及安邑坊玄法寺云：初，居人張頻宅也……因捨宅為寺，鑄金銅像十萬軀，金石龕中皆滿，猶有數萬軀。

可見其盛況。

　　金銅佛像分為漢傳和藏傳兩大類。漢傳自東漢始，歷經魏晉、南北朝、隋唐、兩宋歷史跨度漫長；藏傳金銅佛像以元明清傳世品多見。漢傳金銅佛像大部分受印度犍陀羅樣式的影響。這種樣式傳入中國後，即被中國能工巧匠吸收、融化，很快就創製出具有中國工藝特色的金銅佛像。如魏晉南北朝時期的金銅佛像工藝是在傳統鑄造工藝基礎上，再施加錘揲、鏨刻、鎏金等工藝手法；隋唐的金銅佛像工藝成熟，在傳統製作工藝基礎上吸收外來加工工藝，採用錘揲、掐絲、焊接、鎏金等工藝；宋代的金銅佛像工藝基本沿襲隋唐並未形成規模。

　　自元代開始，銅佛像製作的主流風格由漢式轉為藏式。一方面是出於皇帝個人對藏傳佛教的信奉，另一方面也是受當時朝政的影響。特別是明清兩代，出於民間供奉和安撫、籠絡西藏的政權的需要，清政府大力扶持藏傳佛教在中原的傳播。藏傳金銅造像迅速發展，形成了金銅佛像製作工藝的高峰期，尤其在明代永樂、宣德年間和清代的康熙、乾隆兩朝，出現大量金銅佛像絕品。而很多早期金銅佛像藝術珍品、孤品因戰亂、動盪等原因散失海外，如十六國後趙建武四年（338）造金銅坐像、北魏太平真君四年（443）造金

銅佛像，諸如此類等級的精美製作大量流落異域。北京故宮博物院、（北京）中國國家博物館、南京博物院以及陝西歷史博物館、西安博物院現存數量較多。

一、十六國時期金銅佛像

西元 304 年，自劉淵、李雄分別建立前趙及成漢政權起，至西元 439 年拓跋燾滅北涼為止，一百多年間入主中原的匈奴、羯、鮮卑、羌、氐等少數民族相繼建立過很多國家，歷史上稱為五胡十六國，其間相互混戰，掠奪與屠殺不斷，嚴重影響了當時中國北方社會經濟的發展。而佛教自兩漢之際傳入中國發展了三百年後，進入這一動盪時代，才開始在中原地區真正流行並興盛起來，伴隨著魏晉南北朝佛教的大發展，金銅佛造像在中原地區也開始大量湧現，並出現了成熟的鑄造、鏨刻、鎏金、貼金、鑲嵌、鉚合等金銅製作工藝。

現藏美國舊金山亞洲藝術館的十六國後趙建武四年（338）的一尊坐像，是目前存世最早有紀年的十六國時期的漢傳金銅佛像作品，造像高肉髻，呈束髮狀。橫長的眼眶內眼睛呈杏仁形狀。著犍陀羅風格的通肩式大衣，圖案化的 U 字形衣紋左右對稱平行分布於胸前和前襟部。衣紋斷面呈淺階梯狀，雙手結禪定印，放置於胸腹前，結跏趺坐。從整體上看，此像受犍陀羅藝術的影響，不過面部的五官特徵似乎更接近於中原漢族人的特徵。這尊金銅佛像為中原地區十六國時期小金銅佛的典型鑄刻工藝。

1979 年，在西安出土過一件結跏趺坐的金銅佛殘件，座墊上陰刻佉盧文（中亞貴霜時代的文字）。此像兩眼微閉，呈俯視狀，頂部為磨光的高肉髻，身上穿著犍陀羅風格的通肩式大衣，衣紋為圖案化的 U 形，左右對稱分布於胸前和前襟部。衣紋斷面呈淺階梯狀，雙手結禪定印，放置腹部前。袈裟之下有坐墊，坐墊的紋飾為漢代流行的菱形方格紋和三角紋。此像面部為漢族人形象，坐墊上的紋樣也是漢式的。

日本大阪市立美術館收藏有一尊大夏勝光二年（429）造金銅佛造像。（圖8-5）高肉髻、水波紋螺髮、犍陀羅風格通肩式大衣，結跏趺坐。大衣的下部

中間為水瓶花葉紋，兩側為兩隻張口髭髮的護法獅子，是典型的犍陀羅藝術風格金銅佛像，此像兼有北魏金銅佛像造型風格四腳壺門形制方臺座，與佛像部分一體鑄造而成，這在十六國佛像鑄造工藝中較少見。大夏為匈奴赫連勃勃在鄂爾多斯一代建立的政權，此像被視為十六國末期鄂爾多斯一帶的典型金銅佛像鑄造工藝。

二、南北朝時期金銅佛像

　　西元 439 年，隨著拓跋魏統一北方各族，北方地區進入北魏統治時代，金銅佛像的樣式也隨之發生了改變，原先便於游牧生活流動性強，方便拆解的小金銅佛像迅速銷聲匿跡。當鮮卑等外族進入定居生

圖 8-5 十六國大夏勝光二年造金銅佛像（圖片採自《中國、朝鮮、日本金銅佛特別展圖錄》圖版，東京國立博物館 1988 年版）

活之後，可以固定安置用於禮拜的大型金銅佛像成了北魏佛像最顯著的特徵。金銅佛造像也由原先的分鑄組裝變成了通體鑄造的簡單構造。北魏金銅佛像在鑄造鎏金工藝上，也從單調、千篇一律的十六國單體佛像鑄造工藝逐漸發展為多樣化的鑄造、安裝、鍍金工藝。

　　河北定州地區在北魏之前就佛事昌盛，北魏時成為當時北方佛像製作中心。其原因首先是北魏統治者大力興佛昌佛；其次是當地有優秀的佛像製作高手，例如開鑿武州山石窟（今雲岡石窟中曇曜五窟）的高僧曇曜就是從定州招至首都平城的匠造大師；因此，定州很可能是北魏時期金銅造像的重要產地。在製作工藝與材質方面，北魏鑄銅鎏金佛像採用範鑄法。其鎏金工藝方法是將金箔碎片加熱後，加入 7 倍的水銀，混合成液體（金汞劑）後塗在銅器上，經低溫烘烤，使水銀揮發，金泥則固著於銅器上，經拋光後具有色澤金黃光亮的效果。明代李時珍的《本草綱目‧水銀條》引梁代陶弘景《集金丹黃白方》的記載水銀「能消化金銀使成泥，人以鍍物是也。」這是魏晉時有關鎏金技術的文獻記載，根據這一記載亦可將其稱為「鍍金」。北魏太

和年間的金銅佛像的製造，正與陶弘景處於同時代。

現藏於美國大都會博物館的一件北魏鎏金青銅佛像，高 140.3 釐米，此尊佛像於 1926 年入藏美國大都會藝術博物館，根據底座後面上層佛像兩腳間的銘刻可知，此佛像完成於北魏太和十年，據推測出自山西五臺山碧山寺，為北魏文明太后出資鑄造，是迄今為止古代青銅鎏金造像中最大的一尊。其造型仍明顯受印度犍陀羅風格的影響。高肉髻、水波紋螺髮，犍陀羅風格通肩式大衣，衣紋為 U 字形造型，左右對稱分布於胸前。衣紋斷面呈淺階梯狀，雙手張開立於蓮花座上，面部具有中原漢人的特徵，佛像表面鎏金至今保存完好，光彩熠熠。這件金銅大佛說明北魏時期在定州、大同一代流行金銅大佛的鑄造、鎏金工藝，並且已形成一整套成熟的工藝技術。

北京故宮博物院藏有北魏太和十七年（493）銅鎏金釋迦佛造像，高 11.8 釐米。主尊像為釋迦佛，肉髻高聳，面形略長，眉目清晰，兩耳下垂。身著右肩半披式袈裟，內斜著僧祇支。袈裟紋理細密，呈數重弧線形雕刻。佛舉右手施無畏印，左手握袈裟一角，結跏趺坐於二護法獅之背端，有降魔除怖之意。兩側各有一呈跪蹲姿雙手合一的供養菩薩，虔誠禮佛於左右。佛身後為雙層蓮瓣形背光。背光上飾有隆起的線雕火焰紋，頂部雕飾成楊柳枝形狀。矩形須彌座設於二護法獅之下，座腰下方正背兩面飾蓮花紋，座基為矮短式四足床跌。床跌正面雕一博山爐，兩側各雕一執蓮蕾供養人像，側面及背面鐫刻銘文：「太和十七年六月十日，佛弟子□春為難年等造釋迦牟尼像一軀。」佛像背面雕一禪定坐佛。該像為像座合鑄，造型古樸典雅，是早期鎏金銅佛普系中說法佛系像式之一，流行於五世紀下半葉和六世紀初葉，特別是中原東部由河北定州至大同一帶為此像系的主要出產地。

故宮博物院收藏的另一件郭武憐造銅鎏金觀音像，為北魏太和二十三年（499），高 16.5 釐米。通體鎏金。觀音頭戴冠，橢圓形面龐，修眉細目，眼角略向上翹，尖鼻。右手持長莖蓮，左手握披帛一角，披帛纏繞其袒露之上身，下著裙，跣足，直立。背靠舟形背光，火焰紋。背後一側一供養人手持荷花，另一側的釋迦牟尼，著圓領袈裟，結跏趺坐，形象高大莊嚴，與供養人形成鮮明的對比。像底部為外侈四足座，正面為二供養人，一男一女，

他們是造像的出資者和供奉者，背面刻有發願文：「太和廿三年五月廿日清倍（信）士女郭武憐造像一區所願從心故已耳。」此類造像在河北省博物館也有收藏，可視為北魏中晚期一種常見的通體鑄造工藝，流行區域在的河北、河南一帶。這類觀音像對衣紋、衣飾的鏨刻刻工藝非常精細、準確，披帛的飄逸飛動之感尤其表現突出。

僧成造銅彌勒像，為南朝梁大同三年（537）造，高 10.5 厘米。為一佛二弟子形式。彌勒佛磨光肉髻，圓臉微笑，內著僧祇支，外穿雙領下垂袈裟，袈裟下擺外撇，右手施無畏印，左手施與願印，跣足立於覆蓮臺座上。蓮臺左右各伸出一枝忍冬，承托著站在覆蓮座上的弟子。火焰紋舟形背光，背光上部略向內卷，頭光處飾蓮瓣紋。像背刻銘「大同三年七月十二日，比丘僧成造珎勒像一軀。」「珎」為「彌」之俗寫。有關僧成所造佛像的記載還有兩處：一處是《高僧傳》卷八：「時高座寺僧成、曠野寺僧寶，亦並齊代法匠。」另一處是南朝齊永明元年釋玄嵩造像碑，其銘刻：「齊永明元年歲次癸亥七月十五日，西涼曹比丘釋玄嵩……敬造無量壽、當來彌勒成佛二世尊像……比丘釋僧成，摻□值□，共成此□。」由此可知，僧成是活躍於南朝齊、梁間的一位高僧，信奉彌勒。南朝銅造像發現較少，有時間與供養人銘者更為罕見。該像雖然不大，但雕鑄精美，特別是彌勒和脅侍菩薩面部的刻畫細緻典雅，可見當時的鑄造、鏨刻技藝絕非一般，為南朝金銅佛造像代表作。

1983 年，山東博興的龍華寺出土 94 件金銅造像工藝特色突出。根據造像銘文，金銅像年代自北魏太和二年（478）至隋仁壽三年（603），歷經北魏、東魏、北齊、隋，長達 125 年之久。其出土數量之多、所跨年代之久、紀年序列之清晰，為國內罕見，是中國小型鎏金銅佛像斷代的標尺。十六國至南北朝時期，博興地屬樂陵郡，先後為後趙、前燕、前秦、南燕、東晉、劉宋所統治。西元 469 年，北魏奪取青齊之地，博興入北魏版圖，並先後為北魏、東魏、北齊、北周屬地。博興出土的十六國張文造鎏金銅佛坐，北魏太和二年（478）王上造鎏金銅二佛並坐像、落陵委造鎏金銅蓮花手觀音像，為山東乃至全國發現年代較早的金銅紀年像。

從造像風格看，博興的金銅造像工藝融合了南北之所長，與南朝關係尤

為密切。興龍華寺窖藏出土金銅佛造像製作程序複雜、嚴謹，銅像需先製模，澆鑄成型後再進行銼、鑿、刻、拋光、焊接、插鑲等工序，有的佛像還需要分體組裝。

薛明陵造鎏金銅菩薩立像，北齊天保五年（554），博興龍華寺遺址窖藏出土，通高 17.7 釐米，寬 6.5 釐米。博興縣博物館藏菩薩頭戴寶冠，寶繒垂肩。面方圓，頸戴項圈，披長巾與瓔珞，瓔珞自肩部垂至腹部打結後復垂至膝，再上繞雙臂，垂於身體兩側，長巾自雙肩沿身體兩側下垂。下著長裙，腰部束帶及瓔珞，瓔珞下垂至足，呈 U 字狀掛於腰間。裙帶於腰部打結後垂至膝下。胸平腹鼓，雙手作施無畏與願印，跣足立於覆蓮座上，下為四足方座。身後有四重聯珠紋組成的同心圓頭光和五重聯珠紋組成的橢圓身光，內陰線刻蓮瓣紋。身光外飾火焰紋。舉身鑄蓮瓣狀大背光，邊緣凸起。背光後刻銘文：「天保五年十二月十五日孔雀妻薛明陵敬造。」

另一件孔昭俤造銅交腳彌勒菩薩像，為北齊河清三年（564）博興龍華寺遺址窖藏，通高 27.8 釐米，寬 26 釐米。主尊頭戴寶冠，冠前束帶，寶繒垂肩。面方圓。披長巾和瓔珞。瓔珞自雙肩下垂至膝交叉後繞至身後，交叉處穿一環形佩飾。長巾壓於瓔珞下，自雙肩平行下垂至膝再上繞雙臂，飄於身體兩側。雙手施無畏、與願印，跣足相交而坐。像後有兩樺，套接帶卯孔的背光。背光正中有圓形頭光和橢圓形身光，分別淺浮雕蓮花和忍冬，背光邊緣凸起，內飾火焰紋。沿背光邊緣有十一個凸起的方形卯孔，頂部卯孔接一舍利塔。左、右各五個卯孔接十個飛天，對稱排列。飛天身姿呈 L 形飛舞，束髻，面方圓。裸上身，披長巾，著長裙，露足。雙手上舉，長巾繞臂飛揚，帶端呈銳角狀，若火焰燃燒，構思獨特，工藝複雜。背光後刻銘文：「河清三年四月八日樂陵縣孔昭……造彌勒像一軀……世六事。」

昧妙造鎏金銅佛立像，東魏金銅佛造像，同為博興龍華寺遺址窖藏，通高 21.5 釐米，寬 10.5 釐米。佛像高肉髻，面方圓。著上衣搭肘式佛衣，內著僧祇支，胸部以下衣紋呈 U 字狀平行下垂。下擺外張呈魚鰭狀。雙手施無畏與願印，跣足立於帶樺蓮臺上。主佛背部帶樺，套接一帶卯孔的蓮瓣狀大背光，背光中部兩周同心圓頭光，內浮雕忍冬紋，與主尊頭部相接。其下為

兩周橢圓形身光，內淺浮雕蓮花。身光下部兩側有焊接痕跡，應焊接兩脅侍菩薩。背光上半部雕刻火焰紋，中有化佛三尊，均結跏趺坐。背光後刻銘文：「比丘尼昧妙自願身□孫□保佛……」。最下邊為一帶卯孔覆蓮座，帶榫蓮臺即插入其中。覆蓮座正中下部浮雕博山爐，兩側對稱浮雕獅子。該造像為分鑄合體，主佛、背光、覆蓮座均為單獨的部件，然後鑲裝為一個整體。

美國大都會藝術博物館藏有兩件北魏鎏金青銅佛像，一件為北魏正光五年（524）造青銅鎏金佛像。高 76.8 釐米，長 40.6 釐米，寬 24.8 釐米。佛像上鐫刻有銘文：「牛猷為亡兒造金銅彌勒像」，（圖 8-6）本鋪金銅佛像由一立佛、二立菩薩、二半跏坐思惟菩薩、二弟子、二立護法及四立供養人，整體由十三尊造像構成。造型精美，是現存世北朝金銅佛造像中較完整的一件，同為定州金銅造像的傑出

圖 8-6 牛猷為亡兒造金剛彌勒像（圖片採自《大都會博物館藏中國佛教造像》圖版，大都會博物館 2011 年版）

代表。主尊彌勒佛髮髻高隆、清俊秀美，風度飄逸，神態寧靜安詳，法相慈悲莊嚴。身著僧祇支，右手當胸施無畏印，左手施與願印，安立於蓮座凸臺之上。背有透雕火焰紋舟形光背，光背外緣有十一尊飄逸飛揚的伎樂飛天（一尊缺失），褒衣博帶式大衣下裾兩端呈銳角伸展，頗具動感。另一件為北魏孝昌元年（525）造。高 59.1 釐米，長 38.1 釐米，寬 19.1 釐米。頭上為右旋紋髮髻，面容清秀，莊重文靜。右手上舉施無畏印，左手下垂施與願印。身著僧祇支，衣紋舒展流暢，流露出秀骨清像之飄逸感。八尊飛天環繞在蓮瓣

形背光二側，各持樂器翩翩起舞，形態各異，優美華麗。法座下方中央是一尊大力士正在奮力托起一博山香爐，法座二側侍立有二菩薩，整尊像龕以孔槽鑲合，高超的鑲鑄工藝使整尊像龕組得合天衣無縫。

三、隋唐五代兩宋時期金銅佛像

隋唐時期就金銅佛像而言，立佛較坐佛多，有些立於蓮花座上，有些赤足落地。隋代的服飾已顯豪華，大都瓔珞粗大、飽滿，束冠繒帶低垂，帔帛下垂至足，顯得飄逸秀美。唐朝是中國歷史上佛教造像最為興盛的時代，貞觀十九年（645），玄奘自西域回國，帶回六百五十七部經典，一百五十粒如來舍利和七尊金檀佛像。高宗、武則天時期，佛教迅速發展，在武周時期達到鼎盛，唐代金銅佛像以胖為美，臉形飽滿，輪廓鮮明。菩薩多彎眉細目，「希臘鼻」高挑，櫻桃小口；S體形較多，婀娜多姿；有些上身裸露，豐乳突出，充分體現了女性特有的豐滿圓潤之美。不少菩薩造像多以上層社會中的女性為原型，儼然一副貴夫人氣派，服飾華麗，整體工藝精湛，達到了前所未有的成熟完美的製作工藝水準。

長安為北周至隋唐時期的佛教中心，存世金銅佛像數量較多，工藝製作水準極高。現藏於西安博物院的隋代董欽造像，1974 年出土於西安八里村。鑄造於隋開皇四年（584），通高 41 釐米、座長 24.6 釐米、寬 24 釐米。由高足佛床、一佛二位菩薩二力士一香熏和兩護法獅等組件構成。在高足床的右側及背面的兩側和足上，鐫刻著發願文及讚詞：

> 開皇四年七月十五日，寧遠將軍武強縣丞董欽，敬造彌陀像一軀，上為皇帝陛下父母兄弟姊妹妻子具聞正法。讚曰：四相迭起，一生俄度，唯乘大車，能驅平路，其一；真相□□，成形應身，忽生蓮座，來救回輪，其二；上思因果，下念群生，求離火宅，先知化城，其三；樹斯勝善，愍諸含識，共越閻浮，俱湌香食，其四。

由此可知，此佛造像為河北吳強縣丞董欽出資供養，造像為顯著北齊風格，佛像由 23 個單獨鑄造的部件組合而成，各部件間有插榫孔眼相接，可自由拆卸、組裝，便於供養者攜帶搬運，體現了隋代工匠高超的鑄造工藝。

佛像通體鎏金，金光燦燦，顯得富麗
堂皇。（圖8-7）

　　美國大都會藝術博物館藏的一件
唐代鎏金銅六臂十一面觀音立像，菩
薩髮髻高束，頭頂排列十一尊觀音頭
像，正中有一化佛像，飾葫蘆形身光，
面如滿月，慈眉善目，上身袒露，下
著貼體長裙，六臂，前側雙手合十，
四層圓形臺座，雕刻華麗。與西安博
物院的一件唐代小鎏金觀音像極為相
似，觀音菩薩頭戴三葉花冠，側冠繒
帶垂下，束髮高髻，頂飾一化佛，為
阿彌陀佛，是觀音菩薩重要的身分標
識。菩薩面龐豐腴，五官清晰，眼微
閉，直鼻小口。菩薩胸前佩飾瓔珞，
袒上身，下著長裙，衣紋自然垂下，
飄逸流暢。右手托淨瓶，左手下垂拈

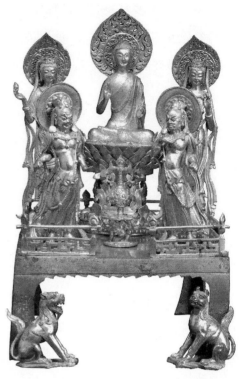

圖 8-7 董欽造像（圖片採自西安博物院
官網）《西安博物院典藏精品專題》圖
版，《文物天地》2017 年第 5 期）

帔帛，身五代十國時期，中原北方地區發現的佛教遺物不多，而地處長江流
域的浙都杭州的吳越國，號為東南佛國，杭州雷鋒塔、金華萬佛塔、湖州飛
英塔、蘇州虎丘雲巖寺塔等的地宮、塔身中出土了數量眾多件佛教金銅佛像，
其風格為葫蘆形鏤空火焰紋通身背光和束腰仰覆圓蓮座，極具地域特色。軀
向一側傾斜，以三折枝式跣足立於臺座之上。體態婀娜，造型優美，衣紋飄
帶鑄造工藝精細至極，身體兩側的帔帛自肩部成曲線形飄下，立於蓮臺之上，
極富動感，可見當時製作金銅小佛像的工藝水品已精細嫻熟到無可挑剔。

　　1977 年，西安土門李家村出土一件唐代鎏金阿彌陀佛三尊坐像，（圖
8-8）佛像高 24 釐米，寬 20 釐米。阿彌陀佛造像由結跏趺坐於仰蓮花座上的
阿彌陀佛、觀世音菩薩、大勢至菩薩，一支一梗三莖枝繁葉茂的蓮花枝，一
葉舟形鏤空背光，兩個海棠形高足床和一層蓮花形高足床等 9 個部件鉚接而

成，三隻花莖承托起三尊圓雕佛像，使整個佛像組合顯得輕盈靈動，結構設計巧妙優美。

五代十國時期，中原北方地區發現的佛教遺物不多，而地處長江流域的浙都杭州的吳越國，號為東南佛國，杭州雷鋒塔、金華萬佛塔、湖州飛英塔、蘇州虎丘雲巖寺塔等地宮、塔身中出土了多件佛教金銅造像，其風格為葫蘆形鏤空火焰紋通身背光和束腰仰覆圓蓮座，極具地域特色。

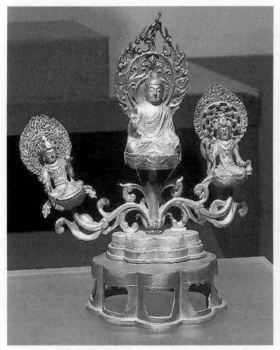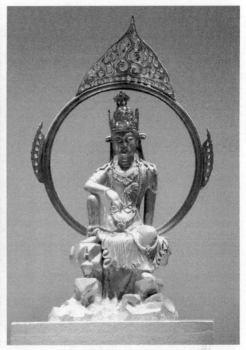

圖 8-8 鎏金銅阿彌陀佛三尊坐像（左） 圖 8-9 鎏金水月觀音像（右）（陳雪華攝影）

1958 年，浙江金華市萬佛塔塔基出土的五代十國金銅觀音像，高 53 釐米，觀音頭頂花冠，冠前正中為化佛，頭微低，右腿抬起，置於石座之上，左腿自然垂落。右側石座下置一淨瓶。身後圓形背光，外緣上、左、右各飾一火焰。觀音以自然舒適的姿態坐於岩石上，表現了他居住在洛迦山谷中的形象。另外一件浙江杭州雷峰塔地宮出土的鎏金銅龍柱佛坐像，（圖 8-9）高 68 釐米，製作也極為精彩，此像高肉髻，螺髮，雙目微睜，身穿雙領下垂式袈裟，左手撫膝，右手施說法印，結跏趺坐於雙層蓮座，座下有盤龍柱

及鏤空壺門雙層須彌座、方床，佛像身後是鏤空火焰紋大背光。兩尊佛像尺寸較大，結構懸空靈動，佛像整體渾鑄，再施以鉚焊、鏤刻、精拋、鎏金等製作工藝。

宋代的金銅佛造像走入世俗化、人間化，造像大都顯得十分和謁可親，早期佛像那種神祕感早已蕩然無存。此時的造像姿容動人，比例勻稱，具有高度的寫實風格。觀音坐像為宋代多見金銅佛像，往往高髮髻，且造型優美而多變。佛像開臉上豐下尖，身材修長，身上佩瓔珞，搭配蓮花的細腰圓座或是長方形四足座。臺灣鴻禧美術館收藏的一尊宋代鎏金水月觀音銅坐像，高 37 釐米。觀音造型自在大度，姿態端麗，比例勻稱，神態安祥，鑄造、鎏金工藝精密、細緻，表面光滑平順。

四、元明清藏傳金銅佛像

元代以來，金銅佛造像的發展主流是西藏本地造金銅佛造像以及內地傳播的藏傳金銅佛造像，當時稱作梵像。其有特定的法度、威儀、手印、標識、姿勢，與傳統的漢式金銅佛有較大的差異，留存至今的元明清三代金銅佛大多屬於藏傳佛教金銅佛像。明永樂、宣德年間的金銅佛像，面相豐滿，造型優美，金水充足，藝術造詣極高。清代是金銅佛像發展的又一個工藝高峰期。清代帝王和皇室崇信藏傳佛教，皇宮和皇家苑囿都設置佛堂，供奉佛龕、佛塔、佛閣、佛像、七珍八寶等佛教器物，金銅佛像形制規整，比例精確，製作工藝精良，除表面鎏金外，還鑲嵌有各種寶石，顯得更加色彩斑斕，富麗堂皇。也增添了製作工藝的複雜性。明清時期宮廷造辦處製作的藏傳佛教造像，吸收了漢地傳統的造像手法和風格，更注重表現造像含蓄、溫雅的神態，並且裝飾華麗，雕刻細膩。明代藏傳佛教造像雕琢精緻，漢地風格占主導地位。清代皇家對藏傳佛教和西藏佛教造像藝術更加偏愛，因此藏式風格更為明顯。清宮舊藏金銅佛造像，除元、明皇室留存和西藏、蒙古等地進貢外，大多是宮廷造辦處應敕令而製。據文記載，康熙、乾隆二帝重視藏傳佛教經傳及佛造像，曾親自參與佛像圖樣設計、監督製作，確保造像品質。造像師除內地工匠外，還有來自西藏、尼泊爾的工藝技師。他們結合漢藏造像技藝，彙聚了各地藏傳佛像精華，創造出獨特的造型特色與工藝製作技術。

（北京）中國國家博物館藏的幾件鎏金銅佛像，為明永樂宣德年間的上乘之作。其中一件金剛手菩薩坐像，（圖8-10）鑄造於明宣德年間，高25釐米。束髮戴五葉冠，雙目低垂，和藹可親。袒露上身，肩上披帛，佩華麗的瓔珞，下著長裙，左手結斯克印，右手舉金剛杵，結跏趺坐於仰覆蓮座上。蓮座上銘刻大明宣德年施款。另一件明永樂鎏金銅金剛薩埵坐像，鑄造於明永樂年間，高24.5釐米。臉型方圓，雙目微睜，嘴角上翹，呈現甜美的微笑。頭微微左傾，腰則向右扭，呈三折枝式坐姿，體態優美且頗具動感。左手結斯克印持金剛鈴置於

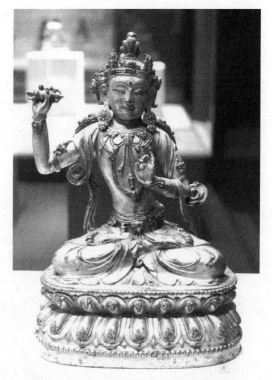

圖 8-10 明宣德款鎏金金剛手菩薩坐像
（圖片採自北京，中國國家博物館）

胯上，右手當胸結斯克印，托一金剛杵（已失）。蓮臺上刻大明永樂年施款。此像上身飾瓔珞，下身著裙，衣紋以寫實的手法表現，正是明永樂宮廷金銅佛像的典型特徵。還有一件文殊菩薩坐像為明正德年間鑄造的鎏金銅佛像，高69釐米。頭戴寶冠，冠後高束髮髻，髮辮垂於兩肩。菩薩圓臉豐頰，雙目低垂，肩臂披帔帛，胸前滿飾瓔珞，下身穿著長裙，坐於獅子身上。蓮花座背面刻有銘記。明宣德鎏金銅財神天王坐像，為黃財神像中的經典鑄作，頭戴寶冠，身穿鎧甲，左手握吐寶鼠，右手持寶傘，坐於獅子身上。

現藏於（北京）中國國家博物館的兩件清代鎏金銅佛像，可代表清康熙、乾隆年間的工藝製作水準。一件為千手千眼觀音菩薩立像，此尊造像為十一面像，由下而上共分五層。第一層至第三層各三面，第一層慈相，面相平靜，見眾生而生慈悲；第二層悲相，憐憫眾生；第三層喜相，勸進佛法之相；第四層僅一面，為忿怒明王相；最高的一面是主尊阿彌陀佛。身有八臂，兩主臂在胸前合十，另六手結不同手印。其餘各手在身後呈扇形展開，每手掌心

有一眼，每隻眼代表二十五因果，二十五乘四十為一千。在密宗佛教中，千手千眼觀音菩薩具有很崇高地位。因此佛像在製作工藝上每一道工序都有嚴格的規範，並施鑄造、貼金、鎏金、鏨刻、鑲嵌、繪彩等工藝，這件觀音像反映出當時宮廷金銅佛像工藝技術的高超水準。另一件清宮鎏金銅文殊菩薩坐像，高 38 釐米文殊菩薩頭戴五佛冠，上身袒露，飾項圈、瓔珞，下身著裙，帔帛自雙肩垂下。左手牽蓮枝，右手舉利劍，結跏趺坐於蓮座上。上揚的冠帶與帔帛繫結的方式，具有漢地金銅佛造像的工藝特色。

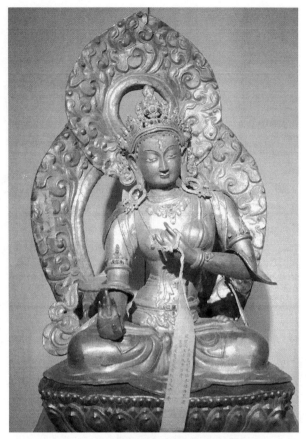

圖 8-11 鎏金鑲綠松石綠度母金銅佛像
（圖片採自南京博物院）

　　陝西歷史博物館藏一件清代無量壽佛坐像，高 15.2 釐米，頭戴五葉冠，頂結葫蘆形高髻，面龐豐滿端正，高鼻，寬額，長臉，五官勻稱，腰部細瘦，腰部以上呈扇形，上身扁而瘦長。雙手結禪定印，跏趺坐於束腰仰覆式蓮花臺座上。蓮瓣呈放射狀，蓮瓣上方飾有聯珠紋飾帶一周。帔帛在兩肩內側向外翻出，於肘部形成一個半圓形，並從手腕內側垂於蓮花座兩側，相當寫實。坐佛通身鑲嵌各色寶石多枚，鏤空的嵌寶高冠和耳畔飄揚的束冠繒帶十分精細。頭冠採用鏤空技法雕出，玲瓏剔透，精美無比，屬典型的清代風格金銅佛像。南京博物院藏有一批清宮舊藏金銅佛像，其中的幾件鑲綠松石金銅佛像格外精緻。一件為鎏金綠度母鑲嵌綠松石金銅佛像，（圖 8-11）度母豐胸細腰，結與願印與斯克印坐於蓮花座上，背後有雙重身光，此像將鑄造、鎏

金、鑲嵌、彩繪、鏤刻等工藝並施於一身，施色典雅，各項工藝配合協調完美，尤其是鑲嵌於綠度母頭部和胸部的寶石，更增添了佛像的高貴和華美之氣。另一件為鎏金鑲綠松石無量壽佛像。同屬於帶有鑲嵌工藝的金銅佛像。

第四節　漆器工藝雕塑

中國漆器製作可以追溯到新石器中後期，從目前考古發現，有實物依據的漆器製作起源於 7000 年前，如浙江餘姚河姆渡遺址出土的朱漆木碗。春秋戰國時，楚人是中原華夏族的一支，南遷之後給楚地帶來了中原文化因素，並受中原商周文化和其他各民族文化影響，在緩慢向前展的過程中，逐漸形成了具浪漫色彩和地域特色的楚文化，楚人以鳳鳥為祖先祝融的化身，崇尚紅色鳳鳥，尤尚巫術，故楚地漆器藝術帶有一種恢詭譎怪的特點，漆器工藝在中國古代雕塑諸多工藝中可謂獨樹一幟。

楚國漆器的工藝特點是朱畫其內，墨染其外。器內塗朱紅色，明快熱烈；外髹黑漆，沉寂凝重。黑紅兩色對比強烈，襯托出器物的典雅大氣和富麗堂皇之氣，呈現出色彩凝重而又熱烈的裝飾效果。楚國漆器早期以木胎為主，輔以陶胎、銅胎、皮胎等，其中早期以厚重的木胎為最常見。中期出現了夾紵胎和薄木胎的雛形，晚期加嵌金屬的漆器增多，即扣器，成為了楚國漆器中最有藝術價值的品類。它們工藝精良，裝飾紋飾工藝豐富多彩，和同時期的青銅器相比，顯現出更強烈的地域特徵。在紋飾上，楚國漆器一方面繼承和發展了商周漆器和青銅器的裝飾紋樣，另一方面從自然界和社會生活背景中廣泛取材。楚國工匠從漆器的功能和造型出發，設計出想像力豐富、地域人文氣息濃厚的裝飾紋樣造形。尤其是動物紋造形圖樣非常廣泛，包括各種鳳、鳥、龍、虎、鹿、蛇、豹、狗、豬、蛙等。其中，鳳鳥紋是最常見的一種類型，變化較多，形式各異。目前考古發現的楚國漆器遍及湖北、湖南、河南、安徽、江蘇、浙江等地，其中又以湖北為最多。而湖北江陵、隨州，湖南長沙，河南信陽等地發現的漆器，也最能代表楚地漆器的工藝水準。

現藏湖北省博物館的一件戰國龍耳漆方壺薄胎漆器，通高 23.5 釐米，上

寬22釐米，下寬18釐米。兩耳為龍形鏤雕，整個器型沉穩大方，繪製精美，裝飾紋樣風格類似同時代的青銅紋飾。戰國早期的一件龍鳳豆，造型複雜繁瑣，與楚國青銅器的造型及裝飾風格極為相似，裝飾紋樣也同樣繁複細密、層次豐富。

湖北江陵望山1號楚墓出土的彩繪漆木雕座屏，是一件極富裝飾效果的髹漆木雕，屏內採用透雕手法刻出鹿、鳳、雀、蟒、蛇、蛙等在內的五十一個不同髹漆造型，木雕底為黑色髹漆，再施以朱紅、灰綠、金銀等漆繪彩。其構造玲瓏剔透，色彩熱烈豐富，裝飾效果強烈。

湖北隨州曾侯乙墓出土的一件臥姿梅花鹿漆雕，大角高聳，神態機敏。鹿身為一塊整木雕成，底色為黑色髹漆，用紅、黃色繪出鹿身上的斑紋，鹿角為一對真鹿角並用榫卯固定於頭上，造型奇特詭異，色彩濃烈，工藝複雜細緻，充分體現出楚國漆木工藝中刻、繪、描金、貼金等工藝技法，是楚國漆器工藝製作的典型代表（圖8-12）

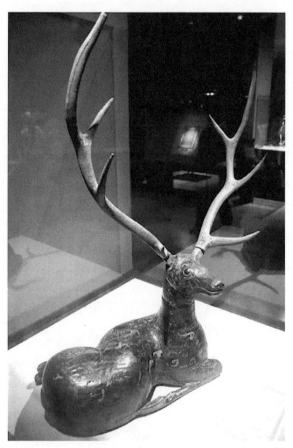

圖 8-12 彩漆木雕梅花鹿（田笑軒攝影）

第五節　材美與工巧

中國古代器物和造像以材美、工巧、器雅為美。古代匠師對於工藝器物的形狀、質地、色彩的追求可謂孜孜不倦。一件器物，可以拙樸到渾然天成、不露斤斧，也可以繁複、精細到無以復加。中國古代工匠對材料的高度要求

和對工藝加工技術的講究和重視是工藝雕塑精美致臻的重要原因。工匠在反復的實踐中注意到工巧所產生的美感，並有意識地在兩種不同的趣味指向上追求工巧的審美理想境界，去刻意尋找渾然天成之材質美感，和盡情微窮奇絕之雕鏤畫續的工巧技術。

在青銅器、金銀器、木器，甚至車、船、橋梁、建築製造上，古代匠師無不將造物智慧花在有形之器物上，並留下大量的造物著述，如《周易》、《考工記》、《天工開物》、《木經》、《長物志》、《營造法式》、《髹飾錄》、《陶記》、《園冶》等，迄今仍深刻地影響著東方審美和造物實踐。中國古代有很多巧奪天工的工藝技術成就，離不開老莊、孔孟等諸子百家所提出的造物理論。

其一為「道器合一」的整體造物觀。是從和諧共融的角度來思考人與自然的關係，《莊子・齊物論》提出「天地與我並生，而萬物與我為一」等造物理論。《髹飾錄》提出「凡工人之作為器物，猶天地之造化。」揭示萬物都由天地孕育而生，古代匠人們的造物原則是天地人三者之間的有機統一。《易經》中提到「形而上者謂之道、形而下者謂之器。」工匠在從事造物實踐活動中，要將無形之「道」融入到有形之「器」中，這種「據器而道存、離器而道毀」的理論反映了器物外在造型與內在精神的和諧統一。

其二為「師法自然」的造物觀。《髹飾錄》中提到「利器如四時、美材如五行。四時行、五行全而物生焉。」說明在製作器物過程中，必然受到天時、地氣、材美、工巧因素的影響。天時指自然界的四季變化，古人認為天地有靈，四季周而復始而有規律，在造物活動中莫不尊重自然，順應天時進行取材。地氣則反映要遵從自然地理位置、地域環境和文化傳統，將器物置身於所使用的環境中去設計創造，做到因地制宜。天時、地氣強調的是自然因素，天地合則材美，而後才是製造上的工巧，工匠們「審曲面勢，以飭五材，以辨民器」，善於根據材料特徵施加合宜的工藝。符合這些造物原則才能製造出材美工巧之器物。

其三為「格物致用」、「以身度物」的人本造物觀。先秦時，荀子提出「重己役物，致用利人」的造物思想，重己，是以人為主體自覺地駕馭雕塑材料，

通過造物工藝所造之器物為人所用，利於人們的生活；墨子主張「器完而不飾」、「先質而後文」；老子提出「大音希聲、大象無形」、「大道至簡」的造物理論，強調器物之美與人的關係。東漢王符在《潛夫論・務本》中強調「百工者，以致用為本，以巧飾為末。」闡明了實用性與審美性的關係。在《考工記》中，其造物思想就要求器物要嚴格按照人體的尺度、尺寸標準來設計器物，以適應人之所需，譬如在車輛設計中就規定「人長八尺，登下以為節」，西漢時的長信宮燈，是在以人為本的思想下，工匠所創造出的煙塵回收設計的高超智慧。至今無以複製。而魏晉南北朝時，由於社會動盪不定和游牧民族生活習慣，工匠在設計製造小鎏金佛像時，結構方便隨時拆解，以便於隨身攜帶，在不同的處所供奉佛像，在注重材美、工巧、器雅的同時，更加注重人文關照，使其實用和造型之美巧妙結合。

由此可見，中國古代傳統造物理論對古代工藝雕塑的取材和工藝發展以及實用功能都起到了重要作用。尤其在金屬工藝雕塑的長期實踐中積累了豐富的經驗，在材料和工藝技術上不斷推陳出新，同時也為後人帶來更多美的享受。

第九章　建築裝飾雕塑——
傳統建築文化的靈魂

　　中國古代建築以優美的斗拱造型和獨特的榫卯結構而享譽世界，早在商周已相當注重對建築外部構造進行裝飾和美化，大量的古代建築裝飾構件採用磚瓦、琉璃、石雕、木雕等雕塑形式來完成，成為古代雕塑和建築文化的重要組成部分。

第一節　土木建築的靈魂

　　中華文明的發源地為黃河流域和長江流域。而土和木正是這兩種不同地域文明在建築上的不同表現形式。黃河流域有著廣闊而厚實的黃土層，土質均勻，含有石灰質，有壁立而不易倒塌的特點，便於開挖洞穴。因此，原始社會晚期，豎穴上覆蓋草頂的穴居成為這一區域氏族部落廣泛採用的一種居住方式。同時，在黃土溝壁上開挖橫穴而成的窯洞式住宅，也在山西、陝西、甘肅、寧夏等地廣泛出現，其平面多為圓形，和豎穴式穴居並無差別。山西還發現了低坑式窯洞遺址，即先在地面上挖出下沉式天井院，再在院壁上橫向挖出窯洞，這種窯洞是至今仍在河南等地使用的一種窯洞。而窯洞實際上是原始穴居延續出的一種建築形式。與北方相反，南方的地理氣候炎熱、潮濕，多山多水。人們居住首先要解決通風涼爽、防潮防雨、防蟲蛇。最初，

人們是在樹上借用大樹的枝叉來搭建窩棚，這種類似鳥巢的巢居形式，後來發展為干欄式建築，南方稱其為吊腳樓。在古代文獻中，曾有過關於巢居的記載，如《韓非子‧五蠹》：「上古之世，人民少而禽獸眾，人民不勝禽獸蟲蛇，有聖人作，構木為巢，以避群害。」《孟子‧滕文公》說：「下者為巢，上者為營窟。」從以上文獻推知，巢居是地勢低窪氣候潮濕而多蟲蛇的南方地區採用過的一種原始居住方式。

　　北方以土構築的建築，風格厚重敦實，厚厚的牆壁；厚厚的屋頂；小小的門洞、窗洞，屋頂翼角起翹比較平緩；細部裝飾粗獷奔放。而南方以木構築的建築，風格輕巧、精細，薄薄的牆壁；薄薄的屋頂，開敞通透的門窗；高高翹起的屋頂翼角；細部裝飾也極其精緻繁密。可見不同地域環境對建築裝飾風格產生著重要影響。

　　根據相關考古資料證明，原始社會就已經存在公共建築，如浙江餘杭縣瑤山和匯觀山土築祭壇，內蒙古大青山和遼寧喀左縣東山嘴石砌方圓祭壇，遼西建平縣境內的神廟等。這些考古發現，不僅展現了五千年前我們祖先的建築水準，也滲透著他們的精神信仰和原始審美觀念，由此而展開多重空間組合的建築形式和建築裝飾藝術，因此原始建築不僅具有實用功能，還包含著審美因素。在中國最古老的建築裝飾中包含著極為豐富的精神內涵，如風水、方位、鎮宅神獸等種種祈福平安的物質和精神元素，古人的精神世界被賦予建築裝飾藝術中，並將自身的靈魂也賦予其中。

第二節　磚瓦建築裝飾構件

　　古代最早的建築裝飾是距今約 5000 年前的遼寧建平縣牛梁河女神廟建築遺址中出現的彩繪線腳等裝飾，比它稍晚的建築裝飾，是陝西臨潼姜寨建築遺址中龍山文化時期的居室地面刷白灰裝飾，以求光潔和防潮。

　　夏商時期的建築裝飾基本與青銅器紋飾相類似，以獸面和鋪首瓦當為主。西周晚期出現半圓形瓦當，紋飾以素面居多，也有重環紋、菊花紋、回紋、獸面紋和饕餮紋。如陝西扶風召陳村西周晚期大型建築基址出土的半圓

形重環紋瓦當。（圖9-1）

春秋時期，各諸侯
國出於政治、軍事統治
和彰顯國力的需求，建
造了大量的高臺宮室，
如晉國故都山西侯馬新
田遺址的土臺，長7米，
寬7米，高7米有餘，

圖 9-1 半圓形重環紋瓦當（田笑軒攝影）

臺上木構建築早已不存。文獻記載春秋時代宮殿建築裝飾已極為講究，各諸
侯霸主相互攀比宮殿建築的高大和裝飾的華麗，如《論語》中所描述的「山
節藻」即在斗上畫山，梁上短柱畫藻文。據《左傳》記載：魯莊公丹楹（紅柱）
刻鐲、刻橼，就是當時建築裝飾的明證。戰國時期建築裝飾用的大塊空心磚
已出現在河南一帶的墓葬中。洛陽等地還發現用條磚與楔形磚砌拱作墓室，
甚至以企口磚加強拱的整體造型。這些事實證明在秦漢之前，中國建築中已
出現大量的磚瓦構件，並且部分是用於建築裝飾的。

秦漢時期的建築裝飾以大型空心磚和圓形瓦當為主，以文字、幾何圖案、
雲紋、花草紋、四神等紋樣為主。如陝西咸陽秦阿房宮遺址和西安漢未央宮
遺址都有大量建築裝飾磚瓦出土，秦磚不僅結實耐用，還具有很高的審美價
值，尤其是文字磚，更耐人尋味。

魏晉南北朝時，中原漢文化受到北方少數民族和從西域傳來的波斯、印
度等外來文化的影響，建築裝飾出現了蓮瓣、纓珞、捲草、火焰、飛天、獅
子等域外文化元素，隋唐佛教建築裝飾基本沿襲魏晉南北朝的裝飾風格，裝
飾圖樣由單一的紋樣磚發展為組合紋樣，如捲草牡丹紋，忍冬葡萄紋、獅象
捲草紋，迦陵頻伽捲草紋等，除此之外，還出現了回紋、連珠紋、石榴紋、
葡萄紋、團巢紋、寶相花紋等。如河南安陽修定寺唐代磚塔，塔身布滿各種
模印裝飾圖案，同樣的裝飾圖像也出現在河北房山雲居寺塔、山西平順縣海
慧院明慧法師塔以及南京棲霞寺塔。唐代的瓦當多為蓮花和聯珠兩種圖案組
成，除了磚瓦，宮殿建築屋脊鴟吻和屋脊角獸、走獸、及脊剎也是古代建築

裝飾構件的重要遺存，出土於唐昭陵和唐泰陵遺址的兩件屋脊鴟吻，分別代表了早唐和盛唐時期的兩種建築裝飾風格。明清時期的建築裝飾脊獸造型更為豐富精彩，也是古代建築裝飾雕塑造型最集中的時期。

一、秦磚漢瓦

秦磚是指在秦始皇統一天下後宮殿建築所用之磚。由於當時國力強盛，加上秦法嚴苛，秦磚用料、製模和燒製工藝等標準極高，秦磚以顏色青灰、質地堅硬、製作規整、渾厚樸實，形制多樣為主要特徵，世人對秦磚有「敲之有聲，斷之無孔」的評價。

秦磚有空心磚和實心磚兩種，空心磚常為臺階的踏步磚。秦磚紋飾樸素簡單，以米格紋、太陽紋、平行線紋、小方格紋以及遊獵和宴客等圖像裝飾為主，秦代還出現了文字瓦當，如「羽陽千秋」、「千秋利君」等，字體多為小篆，行款亦較固定，少見圖案。秦磚上的文字，字體瘦勁古樸，帶文字的秦磚數量較少。現較為常見的有秦十六字磚，（圖9-2）磚上刻：「海內皆臣，歲登成熟，道毋飢人，踐此萬歲。」十六字，其大意為國家政權統一，風調雨順年成好，黎民百姓不受飢餓之苦，踐行了這些才是有德之君。秦十六字磚表現秦始皇作為一代君王治理國家的宏大理想。圖像類秦磚，一般為大型空心磚，常見的有用於宮殿臺階或壁面裝飾的龍紋、鳳紋和幾何紋的空心磚，具有很高的藝術欣賞和史料價值。秦曾在咸陽建造巨大的阿房宮宮殿建築群，唐代詩人杜牧形容：「覆壓三百餘里」、「五步一樓，十步一閣」可見其規模。1975年陝西咸陽秦一號宮殿遺址出土一塊龍紋空心磚，此磚長100釐米、寬38釐米、厚16.5釐米。一面模印兩條首尾相銜、相互交織的龍，一龍身飾鱗紋，另一龍身飾三角紋。雙龍環抱三玉璧，龍身上下對稱裝飾捲雲紋和水渦紋。紋飾均為

圖 9-2 十六字磚（陳雪華攝影）

細線陰刻，龍與璧的空間布局和諧，是秦代空心大磚很典型的一例。在秦始皇陵建築遺址還發現一件巨型夔紋瓦當，呈大半圓形，直徑達 61 釐米，高48釐米，背面帶有32釐米的半圓形瓦筒，正面刻有夔紋紋飾，造型古樸大氣，線條遒勁有力，與秦代青銅器紋飾裝飾風格接近，從這件巨型瓦當可以看出秦始皇陵建築群的規模是如此的巨大，同時也射出秦朝雄強好大的國風。

漢瓦是鋪設屋頂的重要建築材料，從形態上可劃分為簡瓦和板瓦，板瓦的橫斷面小於半圓形，簡瓦的橫斷面為半圓形。只有簡瓦才用於等級較高的宮殿、寺廟等建築中，按照古代的建築等級制度，普通的民宅不得擅自使用簡瓦。瓦當在中國傳統建築中是覆蓋在屋頂壟縫上最下面一塊簡瓦的瓦頭，它既具備防雨、束水、固瓦、護檐的實用功能，又具備美化建築外觀的裝飾作用，是漢代最通常的建築構件，漢代瓦當作為能組裝拆卸的單個構件，具有獨立的造型形式美感和裝飾性。漢代之前的瓦當多數為半圓形，而漢代瓦當普遍為圓形，作為建築裝飾材料的瓦當在漢代建築中使用量相當大，因此，漢瓦一般採用模印，浮雕陽刻為主。漢瓦圖案內容極為豐富，尺寸大小不等，從裝飾內容上可分為圖像瓦當、圖案瓦當和文字瓦當。圖像瓦當以動植物及山水、日月等自然物象和少量人物面相為裝飾元素。其中的動物圖圖像數量最多也最為精彩，如最典型的青龍、白虎、朱雀、玄武四神瓦當。（圖 9-3）分別象徵東西南北四個方位，也用以辟邪或祈福。四神瓦當通常用於陵園或宗廟建築中，漢長安城遺址多有出土。另外還有龍、龜、蛇、豹、鶴、兔、鹿、牛、馬、雁、魚、蟬、鳥等動物圖像瓦當，分別施於不同的建築中。圖案瓦當紋飾有雲紋、三角紋、菱形紋、花葉紋、流雲紋、網紋、乳釘紋等，其中的雲紋瓦當是當時使用數量最多的一類，造型一般為瓦當中心置一圓鈕，四周飾以雲紋。

漢代文字瓦當最具時代特徵，出現在漢景帝時，瓦當上字數不定，最長可達十多字，約有百餘種。文字瓦當的特點是在瓦當上分區劃界，一般中心為乳釘或聯珠，文字被安排在固定的位置，在此範圍內作上下左右的變化。瓦當文字一般為表祈福吉祥的吉語，表達豐富的文化內涵，且文辭優美，詞藻華麗，意韻深遠。如「延年益壽」、「與地久長」、「千秋萬歲」、「長樂未央」、「萬壽無疆」等，有的專用於倉廩，有祈求風調雨順，五穀豐登

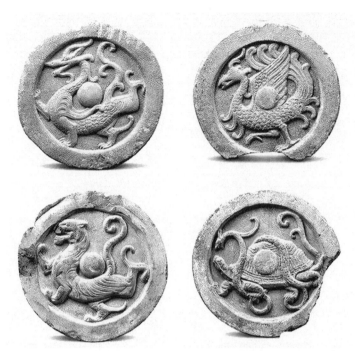

圖 9-3 四神瓦當（《秦磚漢瓦》圖版，西安秦磚漢瓦博物館 2010 年版）

之意。如「與華無極」瓦當，專用於華倉，還有專用於紀念漢武帝平定匈奴的「漢並天下」瓦當，「單于和親」瓦當記錄了漢王朝與匈奴和親的歷史事件。「甲天下」瓦當，上部為一馬一鹿圖案，左右並列，下部「甲天下」三字凸起，篆書體，從造型形象和文字就可知其意為祈福天下太平，百姓生活富足，漢代瓦當文字的排列形式複雜多樣，變化無窮。如秦磚漢瓦博物館藏的的幾件「一」字瓦當，結構和布局各具特色。「衛」字瓦當，傳世量大，當面或塗朱色，或塗白堊，其中出自於陝西淳化縣漢甘泉宮遺址的一件，直徑 15 釐米，厚度 1.2 釐米，從出土地址來看，應屬於漢甘泉宮衛尉官署所用之瓦。出土於河南新安的「關」字瓦當，為西漢時函谷關門樓專用之瓦。瓦當正中篆書「關」字，字旁襯以雲紋作為圓形瓦當的空白補充。「王」字獸面紋瓦當為隸書，筆劃粗硬有力，字形工整，獸面雙眼凸起，自嘴角至脣下刻飾有絡腮大胡，為少見的高浮雕瓦當造型。漢代瓦當字體主要有小篆、鳥蟲篆、隸書等，布局疏密相間，用筆粗獷，顯示出漢代磚瓦造型質樸渾厚的風格特點。文字瓦當因豐富的內容在漢瓦中占有突出的地位，為漢代瓦當的主流形式，歷來為文人墨客所津津樂道，後人對文字漢瓦多有錄著。

　　磚瓦作為古代建築最主要的材料一直沿用至今，但在中國歷史上任何時代的磚瓦雕刻藝術都無法與秦磚漢瓦的藝術魅力相媲美。

二、佛塔裝飾構件

　　佛塔起源於印度，是用來供奉和安置舍利、經文和各種法器的佛教建築。塔的梵音為浮屠。文獻記載，佛陀釋迦牟尼涅槃後火化形成舍利，被當地八個國王收取，分別建塔供奉。最早的中國佛教寺院都以塔為中心而建，佛教在東土大興之後，數以萬計的佛塔遍布中國南北，是古代佛教建築的代表，佛塔上的裝飾構件造型各異，是印度佛教文化和中國本土文化相互融合而成的產物。

　　現存佛塔主要有磚塔、石塔和木塔，以磚塔最多見。磚塔分為素面磚塔和琉璃磚塔，它們的外觀造型和精美的裝飾構件雕刻，遠遠超出了今人的想像。如河南封登嵩岳寺北魏磚塔，該塔是中國現存最古老的佛塔，塔高15層，塔身門楣作火焰尖捲形，上飾三個蓮瓣，捲角飾有對稱的外捲旋紋，塔身轉角砌出倚柱，柱頭飾火焰寶珠覆蓮紋，倚柱之間佛龕內外有彩繪痕跡，龕下部基座正面兩個並列的壺門內各雕飾一尊雄獅，姿態雄壯，是典型的北魏造型樣式，反映出南北朝時期中外建築文化相互融合的歷程。

　　西安大雁塔和小雁塔是現存較早的兩座唐代磚塔。唐貞觀二十二年（648），太子李治為其母文德皇后敕建大慈恩寺以追薦冥福，後來寺中建一佛塔，即今天的大雁塔。大雁塔最初建於永徽三年（652），為供奉玄奘法師由印度帶回的佛像、舍利和梵文經典而建，起初為仿西域建築形式的磚土型五層方塔，其後塔漸頹毀。顯慶元年（656），唐高宗御書〈大慈恩寺碑記〉。據《大慈恩寺三藏法師傳》載：古印度摩揭陀國曾有眾僧掩埋墜雁並建靈塔的事，雁塔之名或即源於此。長安年間（701–704），由武則天及朝臣施錢，重加營建至十層，後經兵火之難，現僅存七層。五代後唐長興年間（930–933），西京留守安重霸再行修繕，經金元交替戰火，寺院廢毀殆盡，僅存此塔。塔底層南門兩側嵌置〈大唐三藏聖教之序〉碑與〈大唐三藏聖教序記〉碑，兩碑皆建於唐永徽四年（653），分別由唐太宗李世民和高宗李治

親自撰文，唐代書法家褚遂良書寫碑文。兩碑規格形制相同，碑首為半圓型上飾蟠螭紋，塔基四周雕飾線刻以作裝飾。小雁塔原名薦福寺塔，始建於景龍年間（707–709），是一座典型的密檐式磚塔。初建時為十五層，高約46米，塔基邊長11米，因遭遇多次地震，塔身中裂，塔頂殘毀，現塔身僅存十三層。塔身每層疊澀出檐，南北面各闢一門；塔身從下往上逐層內收，形成秀麗舒暢的外輪廓線，小雁塔為典型初唐時期的建築風格。塔的門楣用青石砌成，，門楣呈半圓形，其上上用線刻法雕線刻出供養天人圖像和蔓草紋圖案，線條流暢，構圖飽滿，明萬曆三十二年（1604）又加修飾，留傳至今。

　　唐代琉璃磚塔的出現，與唐三彩燒製技術有很大關係，釉面陶磚瓦不僅色彩豔麗，也更便於防水散水且耐用。因此，很快在建築上廣泛使用，建築用琉璃磚瓦多數採用模製的方法燒製而成。如河南安陽修定寺唐代琉璃磚塔，此塔由基座、塔身、塔頂三部分組成，是現存唯一的一座唐代琉璃花塔。塔通高約16米，塔基座平面呈八角形，塔身平面為正方形。下為束腰須彌座，上為單層疊澀檐，塔身高9.3米，每面寬8.25米。全塔遍嵌模製琉璃花磚，形狀有菱形、矩形、三角形及平行四邊形等。南壁開拱捲石門，半圓形門額石上雕三世佛和弟子、菩薩、天王。中間下部刻「林慮縣令楊去惑鄴縣令裴口康游古，唐咸通十一年五月八日同題」題記。門額正中嵌砌一鋪首銜環獸面，鋪首兩邊嵌砌青龍吞雲和白虎噴水雕磚兩塊，兩側伴以蝟髮擒蛇力士，塔建於唐建中二年（781）至貞元十年（794）之間。塔身鑲高浮雕磚，有真人、武士、侍女、飛天、伎樂、童子、力士、龍、虎、獅、天馬、蟒蛇及花卉等，計有3775塊，莄砌面積達300平方米。四隅裝馬蹄形團花角柱，兩側加滾龍攀椽副柱，塔檐出挑，覆缽式塔頂，上飾葫蘆形塔剎。塔基為北齊建築，塔頂為明代重修，上置橢圓寶瓶，下為仰蓮承托，塔內室用長方形小磚砌成。全塔磚雕圖案76種，有頭梳圓髻、身穿袍服的真人，有面部豐腴、足蹬雲履的侍女，有凌空飄蕩、輕歌漫舞的飛天，有赤身裸體、身紮兜肚的童子，有英武雄壯、頂盔貫甲的力士，有頭戴尖帽、緊衣長衫的胡人等。雖為模印磚，但每塊磚上雕刻的形象生動而逼真。（圖9-4）門楣上因鑴刻三世佛，故又名三生寶塔。塔基外表同樣用浮雕磚鑲嵌，基座外緣有散水。就基座殘跡看，有力士、樂伎、飛天、飛龍、飛雁、帳幔、花卉以及仿木建築結構的

斗拱等裝飾圖案達 30 多種。雕刻工藝精細入微，塔門兩側雕刻一對持劍武士，基座一周雕覆盆形蓮花，須彌座轉角處雕有天王、力士像等高浮雕。

圖 9-4a（左）修定寺塔磚雕飛天
圖 9-4b（右）修定寺塔磚雕飛天（圖片採自美國大都會博物館和法國吉美博物館）

圖 9-4c(左) 修定寺塔磚雕武士
圖 9-4d（右）修定寺塔磚雕力士（圖片採自法國吉美博物館和修定寺文管所）

　　唐塔的建築裝飾樣式及材料直接影響到宋遼時期的磚塔形制，河北曲陽修德寺塔為宋的代表，塔型奇特，平面成八角形，共七層，通高 32 米。第二層塔身特別高大，一反傳統造塔的閣樓與密檐樣式，周身砌小型塔龕 110 座，呈現出「一多相即，大小互融，重重無盡，事事無礙」的華嚴法界之境，稱之為花塔。花塔形制塔身裝飾是佛教信仰本土化在建築裝飾雕刻樣式上的反映，花塔在唐宋時開始流行，而流傳至今的此類花塔數量卻極少，修德寺花塔是典型的一例。1994 年修德寺塔發現塔基地宮，出土石函一件，函蓋上刻有銘文：「維大隋仁壽元年（601）十月十五日皇帝於定州恒陽縣恒岳寺奉安舍利，敬造靈塔。」從銘文刻記可知修德寺塔最初建造於隋代，現存修德寺塔為宋代後建。

　　遼代磚佛塔以河北、遼寧、內蒙古現存數量較多，常見的為八角十三層，實心塔居多，檐部有磚雕斗拱，第一層塔身較高，約占整個佛塔高度的五分之一，八面塔身均雕刻高大的力士、佛龕、飛天等形象。北京天寧寺塔塔身磚雕為遼代建築裝飾磚雕的典範，天寧寺始建於唐代，初為天王寺，遼金時寺院擴建後更加富麗堂皇，之後毀於兵火，現存寺院為明代重建基礎上反復修葺後形成，天寧寺塔為遼塔中最精美者之一。1992 年在維修此塔時，在塔基發現〈大遼燕京天王寺建舍利塔記〉，碑銘有以下記載：「皇叔、判留守諸路兵馬都元帥府事、秦晉國王，天慶九年五月二十三日奉聖旨起建天王寺磚塔一坐，舉高二百三尺，相計共一十箇月了畢。」從碑銘可知此塔建於遼末天慶九年至天慶十年（1119–1120），並且碑銘中還刻有幾位工匠的名字：「壘塔作頭二人寇世英、寇世興，勾當（助手）戴孝詮、黃永壽。」二十世紀三十年代，瑞典學者喜仁龍拍攝到的天寧寺塔孤零零的佇立於京郊，畫面中不見寺院其它建築。

　　八角形塔始於唐代，遼代出現數量較多的八角十三層密檐式佛塔，塔形樣式與遼代皇帝尊崇顯宗和密宗合一的華嚴宗有很大關係，其時密宗的曼荼羅樣式被引入佛塔的設計中。塔基的須彌座、蓮臺原為佛座，而遼代的圓覺道場以塔為佛，所以在蓮花座上承托佛塔，《華嚴經》所描述的華藏世界第十三層為大日如來的駐地，因此遼塔通常為十三層密檐塔。天寧寺塔建於方

形磚砌基臺上，塔身上裝飾構件繁密至極，雕工精細華麗，平臺以上是兩層八角形基座，下層基座以短柱隔成 6 座壺門型龕，龕內雕刻獅頭，龕與龕之間雕刻纏枝蓮圖形，轉角處浮雕金剛力士像，上層基座較小，每面以短柱隔為 5 座壺型龕，龕內浮雕坐佛，柱與柱之間雕刻服飾各異的金剛力士像，其動態有的雙手高舉，有的雙手交叉於胸前，轉角處亦浮雕金剛力士像，左右兩側各雕刻一金剛杵。上面一層用磚雕斗拱和欄杆作為一周的裝飾，斗拱間雕刻三朵不同造型的花卉，在平座勾欄上雕飾纏枝蓮、寶相花等裝飾。當年梁思成先生根據壺門、力士和獅象等造像風格認為應為明清時補刻。再上層為三層仰蓮座承托塔身，塔基四周蓮花瓣原為鑄鐵質，每逢節日大典，蓮瓣上插滿蠟燭，用以祈福供奉佛陀，史籍曾有記載，春節時遼天祚帝親率文武百官來到天寧寺燃燈供佛，祈求風調雨順，國泰民安，每年正月初八寺院主持點燃三百六十盞燈，百姓觀燈禮佛以祈求吉祥平安。天寧寺塔最精彩的雕飾集中於塔身一層，按照圓覺儀軌塔身雕刻五十三尊雕像，現除一件遺失外，其餘雕像保存較為完整，包括佛、菩薩、天女、力士、女僕，還有獅、象坐騎，雕像體量高大，雕刻精美絕倫，（圖 9-5）可以代表遼代佛塔裝飾雕刻的最高水準。今河北、遼寧和內蒙古也有保存較為完整的遼塔，其形製、塔身雕刻內容與北京天寧寺塔接近。

圖 9-5 天寧寺塔磚雕（圖片採自知乎時差博物館）

　　天津薊縣白塔，舊稱漁陽郡塔，遼清寧四年（1058）建。塔基下部砌花崗石條，上部築仿木磚雕須彌座，其壺門內浮雕舞樂伎，刻工精細，栩栩如生。塔身南面設門，內置佛龕；東、西、北三面設磚雕假門；四個側面為浮雕碑形，上書佛教偈語。八個轉角處作重層小塔。塔身上出三層磚檐，檐角係銅鐸。塔檐上置塔座承覆缽形圓肚、十三天和銅剎。此塔下部為密檐塔型，上部砌作覆缽式，塔身的裝飾雕刻是中國遼塔中最奇特的一例。

　　宋元之後的佛塔從造型到裝飾風格上又出現明顯的變化。山西洪洞縣廣勝寺飛虹塔，前身為阿育王塔，始建於北周保定二年（562），由正覺和尚主持建造。是中國現存最大最完整的一座琉璃塔，該塔形制屬於當時中國境內十九座舍利塔之一。塔身呈八角形，十三檐樓閣式佛塔，高 47.31 米，以後各代屢廢屢興。明代時，達連大師募化資金耗時十二載重修此塔，明熹宗天啟元年（1621），京師大慧和尚又歷時四載於飛虹塔底層加建一圈圍廊，前後共歷時十六載。塔身全部磚砌而成，外部鑲嵌琉璃仿木構件。塔身第二層設平座一周，施琉璃勾欄、望柱，平座之上有佛、菩薩、天王、弟子、金剛等像。第三層東、西、南、北四面施捲拱門，各面正中有琉璃燒造的四大天王像，正南向天王像兩側有明王駕龍琉璃像，正北則以琉璃鳳凰居中，兩側金剛像被甲跨獸脅持兩側。第三層至第十層各面均砌築有佛龕、門洞和枋心，內置佛、菩薩和各種造型獨特的蓮花，仙人，童子，五彩琉璃神龕作為裝飾，門洞兩側鑲嵌琉璃盤龍、寶珠等飾物。各層檐下俱施琉璃花罩和垂蓮柱、屋宇、樓閣、亭臺、角柱、佛龕、花卉、人物、翔鳳、獅、象等琉璃構件，每層圖案各不相同，形式多樣，造型生動逼真，唯妙唯肖，畫面空間立體感強烈。整個佛塔金碧輝煌，雕工精細，色彩明亮而穩重，磚塔上還留有工匠的題款。

　　明清時出現的金剛寶座塔，為密宗佛教建築形式，流行於北京、內蒙古、雲南等地，該塔型起源於印度，由方形塔座加上面五座佛塔構成，寶座上的塔型有樓閣式、密檐式、覆缽式等多種，金剛寶座代表密宗金剛部的神壇，五座塔代表金剛界五部佛主，中間為大日如來，東面為阿閦佛，南面為寶生佛，西面為阿彌陀佛，北面為不空成就佛。其形式為密宗曼荼羅的一種。北

京大正覺寺金剛寶座塔是這形式佛塔的典型代表，五塔寺初為真覺寺，寺內的金剛寶座塔始建於明成化九年（1473），乾隆二十六年（1761）大修，寺院更名為大正覺寺。因寺內所建金剛寶座塔為五座石塔構築而成，故俗稱五塔寺。寶座為 7.7 米的高臺，係磚和白玉砌成，分六層，最下一層為須彌座，其上五層，逐層由下而上收進 0.5 米，整體塔形顯得外觀莊重，印度佛塔造型風格濃厚。每層刻有一排佛龕，每個佛龕內刻佛坐像一尊。（圖 9-6）寶座頂部平臺，分列方形密檐式石塔五座，中央主塔十三層，高約 8 米，象徵大日如來；四角小塔各十一層，高約 7 米，五塔象徵五方佛。各塔均由千餘件預先鑿刻好的裝飾構件拼裝而成。寶座南北正中闢捲拱門，門兩側雕刻護法天王，造型莊重威嚴，塔座和石塔通身遍刻佛像、梵文、蓮瓣、飛天、力士等裝飾圖像。

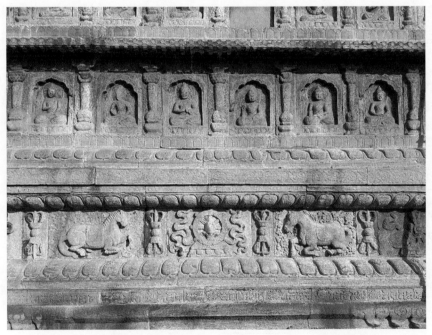

圖 9-6 大正覺寺金剛寶座塔塔座石雕小佛龕（陳雪華攝影）

三、鴟吻與屋脊獸

中國傳統建築的屋脊造型及裝飾大有講究，吻，本意為獸類的嘴。螭吻，又名鴟尾，鴟吻為殿脊兩端的捲尾龍頭怪獸。據相關記載，漢代南越巫師曾

提到一種海獸，稱其為蚩，並說蚩的尾巴可以避火，後來有大臣上書漢武帝，稱將蚩尾放在宮殿內就可以免遭火災。如今看來，世間並沒有蚩這樣的怪獸，但蚩尾能避火的說法在古代卻流傳甚廣。後世根據《山海經》中的怪鳥鴟，將蚩尾雅化成鴟吻。鴟吻位於古建築屋脊正脊兩端，其外貌造型為龍形的吞脊獸，其口闊噪粗，平生好吞。民間認為鴟吻為龍生九子之一，並將鴟吻這種奇怪的動作稱為吞火。

據史料記載，西漢建元元年（前140），「河內失火，燒千餘家」；建元六年（前135），「遼東高廟災……高園便殿火」；太初元年（前104），「未央宮柏梁臺火」；東漢永和元年（136），「承福殿火」；永初二年（108），「漢陽河陽城中失火，燒殺三千五百七十人……」無情肆虐的大火讓漢朝政府頭疼不已，據《太平御覽》記述：「唐會要曰：漢栢相梁殿災後，越巫言，『海中有魚虯，尾似鴟，激浪即降雨』遂作其象於屋，以厭火祥。」文中所說的巫是方士之流，魚虯則是螭吻的前身。螭吻屬水性，與龍形鴟吻同為鎮邪避火之獸。

古代建築物上的鴟吻除了裝飾和防火作用外，還有一些實際功能。大型建築正脊兩角容易漏雨或損壞，而鴟吻高度多在1米以上，可以起到加固屋脊、防止漏雨的作用。此外，鴟吻還有一個神奇功能那就是避雷。

不同朝代的鴟吻樣式和稱謂也不盡相同。南北朝時稱蚩尾，一般不上釉彩，尾身豎直、尾尖向內捲曲，外部又雕刻出鰭紋。北齊和東魏墓室壁畫中都出現過完整的屋脊鴟尾初唐時稱鴟尾，形狀為豎直的羽翼。唐昭陵出土的一件鴟尾較有代表，而唐泰陵出土的鴟吻是其造型演變過程的代表，盛唐鴟吻的材質從裸陶變為釉陶，造型也從羽翼形演變為神龍吞脊的形狀，其中比較有特點的是唐華清宮遺址出土的三彩鴟吻。（圖9-7）長50釐米，殘高約60釐米，厚約25釐米，紅陶質，釉色以綠、褐為主，內空上窄下寬。採用模壓和手工雕刻相結合的製作工藝，造型闊口如盆，獠牙鋒利，怒目圓睜，面目猙獰，兩側裝飾雙龍紋。山西遼金時期的建築屋脊鴟吻尚有少量遺存。按建築物體量，鴟吻的大小不盡相同，小的可以一次燒造成形，而大的就需要多塊拼接。山西大同上華嚴寺大雄寶殿屋脊鴟吻，是由八塊琉璃拼接組成，

高達 4.5 米，上部寬 2.6 米，下部寬 2.8 米，中部較窄處約為 2 米，厚度約 0.68 米。造型精美、栩栩如生，呈現張口吞脊、尾端前伸的怪獸造型，吻身雕飾鱗紋，耳後有獸足，這件鴟吻比北京故宮太和殿的屋脊鴟吻還要高大壯觀。

明清時的鴟吻亦多為琉璃材質，遺存量頗豐。明代鴟吻較前代的形態更加複雜多變，造型也逐漸演變成了的龍頭型。上部向內彎曲後又向下捲曲，而且鴟吻上還雕刻出龍鱗，栩栩如生。清代鴟吻樣式最為豐富，中國第一歷史檔案館存有一份清乾隆十五年（1750）總管內務府關於壽皇殿工程的奏摺，其中詳細記載了清代皇家迎吻、安吻的儀式：「其迎吻之日，吻上所用貼金、銀花二對，大紅緞二方。前設龍旗御杖各一對，和聲署作樂引行……」清代皇家對鴟吻的禮儀制度可見一斑。

傳統建築中的屋脊獸包括垂獸、戧獸與走獸。脊獸作為建築裝飾構件最早出現於漢代明器中，當時多為翹起的簡單構件。

垂獸，又稱角獸，是垂脊上的裝飾，垂脊指廡殿頂正面與側面相交的屋脊。垂獸一般為獸頭形，位於蹲獸之後，內有鐵釘，作用是防止垂脊上的瓦件下滑，加固屋脊相交部位。《營造法式》規定：官式建築的垂脊端部用垂獸，因此等級較高的歇山頂、懸山頂、硬山頂建築屋脊都有垂獸。南北朝多在垂脊砌素面磚，宋遼以後垂脊獸頭已發展為常見的建築構件，明清時，垂獸的形象更加生動逼真。

戧獸，古代歇山頂下半部分博風至套獸間的屋

圖 9-7 唐華清宮遺址出土三彩鴟吻
（陝西臨潼華清宮景區珍寶館提供）

脊稱為戧脊，戧脊獸頭與垂脊獸頭基本相似，稱之為戧獸。戧獸前立有蹲獸或走獸，戧脊上的獸頭前方放置蹲獸，有鎮妖驅邪、防雷和固定屋脊等作用。

走獸，又稱小獸，為屋頂檐角裝飾物。處於垂脊、戧脊下端，走獸是出現比較晚的屋頂裝飾構件，至今尚未發現隋唐時的屋頂走獸，而宋代時此物已存在，但並不普遍，《營造法式》中規定走獸最多可達八枚。屋脊走獸位於脊坡瓦壟上端的匯合點，因其斜下，不免有下滑之虞，故在交梁上需用多個鐵釘加固，為掩飾鐵釘的痕跡和防鏽，於是，在釘帽上加飾了一系列走獸，起到美化建築外觀的作用。後來，建築技術不斷發展，屋檐部位不需要加鐵釘，而走獸的形象卻被保留下來，成為建築等級的標誌和美化建築的裝飾構件。

明清時的屋脊走獸，無論是文化內涵還是造型形式都成熟而完備。並根據建築的等級來確定走獸的數量，一般採用單數，常見為 9、7、5、3，而北京故宮太和殿屋脊走獸屬於僅有特例為雙數 10 件，其排列順序為鳳、獅子、天馬、海馬、押魚、狻猊、獬豸、斗牛、行什。鳳為起頭獸，行什為壓尾獸，鳳前面為騎雞仙人它們的造型形象皆為傳說中的神瑞異獸，具有吉祥、威嚴、正大光明等寓意，而每種造型的文化寓意又各不相同。

套獸，也是中國古代建築的脊獸之一，一般安裝於仔角梁的端頭上，起到防止屋檐角遭到雨水侵蝕的作用。套獸一般為琉璃製成，多為獅頭或龍頭狀，如山西臨汾蒲縣東嶽廟正殿屋脊套獸，與屋脊的邊角連接極為緊密，並有美化屋脊邊角造型的作用。

脊剎，位於正脊的正中位置，造型樣式有寶瓶狀、寶塔狀、樓閣狀等多種樣式，脊剎最初有壓實屋脊瓦片和收口的作用，逐漸發展為以裝飾為主，並以不同的造型形制來顯示建築的功能和等級。寶瓶、寶塔、樓閣造型有寓意吉祥平安，福祿喜財、連升三級等福祿喜壽文化含義。

中國傳統建築中的屋脊裝飾構件造型樣式豐富多樣，除了具有實用功能外，其中多數含有鎮宅驅邪，吉祥福祿的文化內涵，是中國古代建築最為精彩的一部分，也是古代建築的靈魂。

第三節　建築裝飾浮雕

　　影壁（照壁）、牌坊和宮殿御路浮雕是中國古典建築所特有的造型形式，其上常常裝飾著琉璃、漢白玉等材質的裝飾浮雕，它們不僅增添了建築環境的美感，亦彰顯出此類建築裝飾本身的精神內涵。以山西大同琉璃九龍壁浮雕、南京明故宮遺址石雕影壁、四川、安徽、山西、河北等地的石牌坊群以及北京故宮御路階石浮雕，最能代表古代宮殿、王府、宗祠建築裝飾浮雕的最高藝術成就。

一、影壁

　　影壁，又稱照壁，古時又有蕭牆之稱，而蕭牆還稱屏。《禮記·郊特牲》載：「天子外屏，諸侯內屏，大夫以簾，士以帷」。又有《論語·季氏》記載：「吾恐季孫之憂，不在顓臾，而在蕭牆之內。」古代「蕭」與「肅」通用，晏集解引鄭玄曰：「蕭之言肅也，牆謂屏也。君臣相見之禮，至屏而肅敬焉，是以謂之蕭牆。」。影壁是中國古代建築的獨特形式。

圖 9-8 大同代王府琉璃九龍壁（陳雪華攝影）

　　影壁位於大門正對或前或後的位置，一般與大門相隔一段距離，是一面獨立的牆壁，影壁不僅能遮擋外來視線，還及閘之間建立獨特的環境氛圍。雕刻於影壁上的浮雕也起到裝點和美化環境的作用，體現出中國傳統建築含

蓄內斂的審美品味。置於宮殿、寺廟和府邸等建築空間中的影壁（照壁），通常尺度較大，材料考究，造型也格外講究精細雅致。琉璃影壁大多建於宮殿和府邸門前，具有強烈的裝飾效果。如山西大同的琉璃九龍壁，（圖9-8）為明太祖朱元璋第十三子代王朱桂府邸前照壁，龍在古代是帝王的象徵，九龍壁代表九五之尊的皇家身分和地位，這面龍壁建於明洪武二十五年（1392），通高 8 米，長度為 45.5 米，厚度為 2.02 米。正面為九條形態生動的飛龍浮雕，兩側為日月浮雕圖案，龍壁整體為廡殿頂建築樣式，正脊裝飾蓮花和及祥龍浮雕，四角戧脊置走獸。壁面由 426 塊琉璃浮雕構件拼砌而成，九條龍動態生動，氣勢磅礴，騰飛之勢躍然而出，九龍浮雕背景為山水流雲襯底，畫面中雲氣環繞，波濤洶湧，渾然天成，照壁背面為高 2.09 米的須彌座，敦實富麗，上雕 41 組二龍戲珠圖案，腰部由 75 塊琉璃磚組成浮雕，分別為牛、馬、羊、兔、鹿、狗等動物造型，琉璃顏色有綠、藍、紫、黃、赭等，色彩高貴沉穩。在山西大同市內現還保存有類似的五龍壁、三龍壁等浮雕龍壁。與山西大同代王府琉璃九龍壁浮雕可以媲美的還有北京故宮的九龍壁琉璃浮雕以及北海公園的九龍壁浮雕，北京故宮琉璃九龍壁為乾隆三十七年（1770）改建寧壽宮時燒製。壁面以雲水相連為背景襯底，壁面上九條龍為高浮雕，縱貫壁面的山水奇石將九條龍分割為不同的空間，龍壁色彩誇張，動感強烈，磅礴之勢躍然而出。

南京明故宮遺址的漢白玉石照壁，雖然尺寸較小，但刻工精細，造型靈秀通透，石壁上滿刻祥雲、麒麟、魚龍、騰龍、獅子、靈芝、鹿、羊、牛等吉祥動物及花草樹木、福山獸海，所有動物造型都以高浮雕形式雕刻，穿插其中的花鳥草蟲再施以鏤刻工藝，屬於明清時期南方極為經典的宮殿建築裝飾浮雕。

二、牌坊

牌坊，通常坐落在古建築群的導入部分。是中國傳統建築的典型代表，也是古代標誌性建築，牌坊由基座、立柱、額枋、字牌和檐頂五部分組成，附著其上的裝飾浮雕主要集中在立柱和基座部分。有木、磚、石等不同質地，現存牌坊以石牌坊和木牌坊為主。

早在漢代牌坊就已經存在，《詩經》中的〈陳風‧衡門〉有「衡門之下，可以棲遲。」的詩句，這裡的衡門是以兩根柱子架一根橫梁的結構，這種木結構造型是牌坊的雛形。牌坊的功能是由欞星門演化而來的，欞星原作靈星，漢代祭祀天地孔孟時，規定祭天先祭靈星，宋代開始用祭天的禮儀來尊

圖 9-9 安徽黟縣西遞村口胡文光石雕牌坊
（陳雪華攝影）

崇孔孟，說明最早的牌坊兼有祭祖的功能。其造型樣式源於漢闕，成熟於唐宋，至明清時達到登峰造極，用於表彰、紀念、裝飾、標識和導向的標誌性建築物中，不僅置於郊壇、孔廟，亦用於宮殿、廟宇、陵墓、祠堂、衙署和山門的起點，有些牌坊還用來標明地名。其精神內涵為宣揚禮教，標榜功德，後演化為紀念性質的建築形式，被廣泛地應用於旌表功德標榜榮耀，如北京明十三陵門前石牌坊為陵墓山門標識性建築，山西五臺山的碧雲寺漢白玉石牌坊也屬於標識性石牌坊。四川內江隆昌石牌坊群共有石牌坊十三座，建成於清道光十八年至清光緒十三年（1838-1887）為青石雕花牌坊，均為頌揚標榜德政，彰表烈女節婦的紀念性質石牌坊。安徽黟縣西遞村口胡文光刺史牌坊，（圖 9-9）建於明萬曆六年（1578），此牌坊為明朝政府為表彰胡文光為官二十三年的政績而刻建的功德牌坊。牌坊高 12.3 米，寬 9.95 米，三間四柱五樓，牌坊通體用安徽黟縣青石砌成，其門額和柱身處雕刻獅子、麒麟、鹿、鶴及各種花卉，每種鳥獸花卉均雕琢精巧，柱基雕刻兩對舞獅，高挑的飛簷使石牌坊顯得更加高聳氣派。

三、御路

　　清代宮殿建築的石臺階稱為踏跺，在宮殿石階的兩組踏跺的中間，斜置一塊雕刻龍鳳雲水紋飾的石雕，稱為御路，這一建築裝飾設置是皇家建築中所特有的形制。

　　北京故宮明代的宮殿石階已設置御路，清代在明代的基礎上不斷改進，在改建中還有增加或重雕。北京故宮現存的明清御路石雕有 45 塊。其中鑲刻在北京故宮保和殿後的踏跺上的一塊長方形巨大石雕，這塊巨大的御路石雕上，刻有九條出沒於流雲之間的巨龍，龍的周圍滿刻精美的裝飾圖案填充其空白位置，整塊御路石雕構圖嚴謹，造型大氣，被稱為雲龍階石。根據皇家建築規制，宮殿御路上所雕刻的龍的數量和內容須嚴格按照禮儀規定，中國古代宮殿建築都帶有強烈的禮制屬性和特殊的文化內涵，如明清宮殿建築在使用數字時，一般按照奇數為陽偶數為陰的禮儀規定。

第四節　紋樣與色彩之美

　　中國古代建築裝飾之美，集中體現在建築裝飾構件的造型之美和色彩的華麗協調之美。色彩和材料的利用在古代建築裝飾中頗有講究，而複雜多樣的建築構件也以不同的存在形式豐富和美化著建築外觀，使其具有更加豐富的精神內涵和造型之美。

　　古代匠師將建築材料本身的色彩巧妙的運用於裝飾構件中，山西大同的琉璃影壁浮雕是最典型的例證，說明古代匠師在建築裝飾材料和色彩的搭配使用上早已遊刃有餘，不同的色彩表現的文化含義也不盡相同，不同的色彩又能烘托出不同的環境氣氛。例如用金碧輝煌的黃色琉璃磚瓦裝飾表現宮殿的華貴之氣，用青灰色的磚瓦裝飾表現宗教的清淨超脫之氣，不同的色彩使人對皇宮和寺廟建築產生不同的審美感受，青磚灰瓦的寺廟以素雅的色彩，使人遠離世俗，萌發思古之幽情，產生欲歸隱山水田園而超然於物外的精神嚮往。色彩豔麗的宮殿琉璃磚瓦裝飾給人以高貴、莊嚴的感覺，使人油然而生敬畏之心，明清宮殿建築裝飾最講究色彩的搭配和等級規範，如黃色的琉

璃磚瓦裝飾只能用於皇家宮殿、寺院建築中，普通百姓的民居建築不得使用。在等級森嚴的宗廟制度之下，皇家建築呈現出整體造型的中正和對稱之美，以及色彩的華貴絢麗之美。

從宏觀的角度看建築裝飾構件，它們在建築整體中追求對稱與均衡的美感，並強調整體的軸線對稱與局部細節裝飾的相互協調和互補關係。在古典建築裝飾局部造型的豐富性打破了整體建築空間的單調對稱格局，使宮殿建築群的空間中散發出靈動的美感和線條的韻律。

古典建築裝飾因為受到建築空間的侷限，使古代雕刻匠師更能充分利用建築構件的局部空間，將人物、山水、花鳥、魚蟲、走獸、神瑞等圖形紋樣任意擺布於小小的空間中，並依附於建築構件的固定外形，如秦磚漢瓦上的裝飾紋樣，通常構圖為固定的圓形或半圓形或方形，在具體表現方式上又運用高浮雕、淺浮雕以及平雕刻繪結合的造型手法，在構圖上，每一個單獨的紋樣都可稱得上是一副獨立的畫面。如梁、柱、枋、檐、磚、石、瓦、欄杆等建築構建所包含的裝飾紋樣，也都可形成獨立的裝飾畫面。而這些畫面通常採用富有吉祥寓意的裝飾圖案或裝飾圖像，比如祥鳥瑞獸、四神祥雲、龍鳳獅虎、佛像飛天、天王力士等裝飾圖像，它們或以單獨紋樣或以二方連續或者以四方連續紋樣構成組合，例如北京五塔寺金剛寶座塔身的佛造像為連續單獨紋樣組合，河南修定寺塔身的佛造像同樣也是連續紋樣組合，這些連續的圖案組合形成的秩序感在建築中具有強烈的裝飾效果。

通常而言，不同的裝飾紋樣裝飾的建築類型各不相同，例如佛教建築中常用的裝飾紋樣有忍冬紋、寶相花紋、蓮瓣紋等，而宮殿建築中常用龍鳳紋、流雲紋、山石紋、海水紋等裝飾紋樣，從中可感受到不同的文化氛圍和不同的美感。

第十章 民間雕塑——福壽吉祥文化的傳承與守護

民間雕塑種類豐富，通常表現題材為人們所喜聞樂見的民間故事、民間傳說、戲曲故事和風土人情等內容，形式多樣，造型不拘一格。具有強烈的地域文化色彩，是民間傳統吉祥福壽文化的最直接表現。

第一節 生命的守護與傳承

中國古代雕塑發端於遠古時代人類與大自然各種災難的抗爭中，史前的彩陶和石器製作中就已表達出原始人類對生命的渴望和祈願。歷經苦難的人類總把一切自然災害歸結於上蒼對人類的懲罰，認為通過對神靈的膜拜就可達到驅災降禍，護佑生命的目的。於是，各種寄託著美好願望的神瑞形象就出現在民間祠堂、宅院中，成為普遍百姓的精神寄託和靈魂慰寄。繁衍與生息是古代民間雕塑最永恆的創作主題，在不同時期的民間雕塑作品中也都有所呈現，尤其是明清時期的民間磚雕、木雕和石雕，處處滲透出對生命的守護與祈福。

明清時期的古代民間雕塑存世量極大，其原因是明清時江南商業經濟的突飛猛進，出現了富有的商人階層，於是，社會上大興建造私家園林和豪

華宅院的風氣。在其設計、製作上更是不遺餘力、窮極工巧。出現了以江南水鄉民居裝飾為代表的南方民間雕塑，它們具有輕便靈巧、構圖優美、雕刻精緻、裝飾紋樣富貴吉祥等造型特徵，集中體現了江南民間雕刻藝術的高超技藝。其內容豐富多彩、造型方式多種多樣，主要雕刻於梁架、裙板、門窗（樓）、欄杆、鋪地等，在木雕、磚雕、石雕、金漆雕等方面均有出色的成就。

江南地區的磚雕、木雕以徽州（今安徽歙縣一帶）最有代表性，其表現主題鮮明、寓意雋永，寄寓祈福納祥的美好願望。室內以木雕為主，室外以磚雕為主，石雕、金漆木雕則內外兼具。其中，清代建築梁面木雕紋飾較豐富，梁架裝飾木雕屬於大型木構建築裝飾的範疇，如蘇州東山雕花樓親德堂的大駝梁、雙步梁、荷包梁、軒梁、梁墊等大木構件，以及夾堂板、掛落、窗櫺、隔扇等室內木構件無不施以刻花鏤刻。在大承重和軒梁上，雕刻著全套的《西廂記》故事，人物栩栩如生，並雕刻著各式各樣的吉祥圖案，如福祿壽三星，鳳穿牡丹、暗八仙等圖樣。其木梁及牛腿上也雕刻有《三國演義》，各體書法雕刻齊全，刻字筆劃挺秀，或渾融飄逸，或敦厚沉穩，或峻利沉著，或古樸典雅，一筆一劃，極富江南文化韻味。又如江西婺源的一組古建築木構件裝飾，蝙蝠一字排開，寓意福如東海。上海同裡的崇本堂門窗隔扇上，亦雕刻一套完整的《西廂記》，刻功細膩，造型儒雅，是典型的江南雕刻工藝手法。

北方地區明清時出現經濟實力雄厚的晉商集團，從而帶動了山西晉中宅院民居建築裝飾雕刻的發展，例如山西祁縣的喬家大院和渠家大院、靈石的王家大院、榆次的常家大院、太古曹家大院等古建築群的木雕、磚雕、石雕遍及整個院落，（圖 10-1）題材豐富、技法嫻熟，採用了大量具有民俗題材的花鳥魚蟲、山石水舟、典故傳說、戲曲人物或雕於磚、或刻於石、或鏤於木，它們將儒釋道文化與當地民俗文化以及現實生活融為一體，形成地道的北方鄉土風情。

地處西北黃土高原的陝北民間石雕造型豐富多樣，文化底蘊厚重深沉。以炕頭石獅子最有代表性，炕頭獅子乃北方農村拴娃之物，陝北當地也稱拴娃石，民間常將炕頭石獅當作傳家之物，陝北人將其視為生命的守護神。在

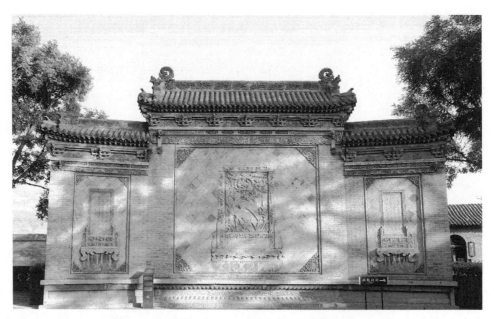

圖 10-1 山西王家大院磚雕影壁（陳雪華攝影）

陝北民間習俗中，小娃娃從出生到十二歲之前，都要請神靈保鎖生命，以求平安。被保鎖的孩子每過一次生日，大人就要從寺廟求得紅繩，將其纏在石獅子上，即陝北民間所說的拴魂。直到孩子滿十二歲，才把紅繩繩解下來，編成一根紅腰帶繫在孩子腰上，稱開鎖，拴魂和開鎖的整個過程神祕而具有強烈的儀式感，使炕頭石獅子被賦予了特殊的精神信仰，它是北方黃土高原生生不息的生命之源。陝北炕頭石獅子造型奔放豪邁，高不盈尺，為防小兒跌傷，用紅布帶將孩子腿拴繫係於石獅腿上，石獅模樣神態各異，風格樸實簡約，造型粗獷渾厚而地域特色鮮明。（圖 10-2）陝北炕頭石獅從頭頂到臺座底部都刻有吉祥紋飾。從項頸通往尾部的紋飾有貫錢紋、萬字紋、壽字紋、如意盤腸紋、蓮花紋、纏枝花卉紋，以及秧歌圖、迷宮圖和編織圖等圖形民間古老圖形，表現出濃厚的陝北地域文化特徵。

圖 10-2　陝北炕頭石獅（折曉軍攝影）

第二節　民間磚雕

磚雕用於建築某些部分的裝飾，在春秋戰國時期的祭祀性建築中就已存在，但用於民居的磚雕則多在唐宋以後，以明清數量最多。民間磚雕因為地區不同，風格也不盡相同。總體上，南方磚雕纖細秀麗，北方磚雕渾厚豪放。民間磚雕較為集中的地區，主要有山西、河州（今甘肅臨夏）、安徽、蘇州、廣東、北京、天津等地。

明清時期是民間磚雕藝術發展的高峰，市井商業文化繁榮，手工業技術的諸多突破，加上民居建築裝飾的多樣化，促進了民居磚雕藝術的迅猛發展，從先秦至漢以來形成的祭祀禮儀功能，到魏晉南北朝至隋唐佛教的興盛，磚雕在廟宇中的教化功能，再到明代完全融入民間。就民間磚雕雕刻工藝而言，早在東漢時期的畫像磚工藝已相當成熟，歷經各代不斷傳承，發展至明清，磚雕加工工藝水準達到頂峰。明清時期的磚雕表現內容主要有人物神祇、祥獸瑞鳥、花草山水、雅器錦文、書法文字等。題材多為祈福納祥、倫理教化和驅邪禳禍等內容。

明代初期，磚雕是身分和地位的標誌。只在王府、廟宇等高等級建築裝飾中盛行，直到明代中期，高級別的建築裝飾被石雕和琉璃取代，並逐漸成為皇家和寺院建築裝飾的主流，磚雕裝飾藝術才開始在民間流行，多表現為民俗題材和市井生活，並湧現大量優秀匠人，呈現出做工精湛，寓意吉祥的藝術特色，出現前所未有的黃金時代。

清代磚雕在造型風格上更加繁瑣，表現題材和世俗生活更加貼近，表現內容也更加寬泛。由於清代社會經濟的發展，出現富甲天下的商人，晉商和徽商為代表，帶動了私家園林和宅院磚雕裝飾藝術的發展，在現存的清代私家園林和府邸宅院中處處可見精美的磚雕裝飾。其中以山西晉中地區和安徽徽州民居建築裝飾磚雕最為精彩。山西靈石王家大院的磚雕建築裝飾，採用象徵、隱喻、諧音等手法，表現世俗化的市井風貌和自然景物，這些題材內容的創作在文人、畫家、雕刻匠師的共同參與下共同完成。主要表現內容有花鳥魚蟲、山石水舟、典故傳說、戲曲人物、民間神話、民間傳說等，體現

了清代民間建築裝飾磚雕的整體風格。

徽州，古稱歙州，又名新安，宋徽宗宣和三年（1121）改歙州為徽州，歷宋元明清四代，統一府六縣（歙縣、黟縣、休寧、婺源、績溪、祁門），是徽商的發祥地，明清時期徽商稱雄中國商界五百餘年，有「無徽不成鎮」、「徽商遍天下」之說。徽州民間磚雕，主要是明清時期的遺留，明清時徽州商人由於受封建宗族思想與鄉土觀念的影響，他們經商後把大量積蓄攜歸鄉里，營建住宅祠堂，並以此炫耀財富，從而形成了徽州民居磚雕藝術的高度發展，是清代磚雕纖細繁密磚雕工藝集大成者。

徽州磚雕由質地堅細的青灰磚經過精緻的雕鏤而成，廣泛用於門樓、門套、門楣、屋檐、八字牆、鏤窗、屋瓴、屋頂、柱、等處，使建築物顯得典雅莊重。徽派建築素有「千兩銀子七百門」之說，無論貧窮與富貴的人家，門面都有精美磚雕。

徽州建築大多沿溪流、小河建造，有狹長的天井，青灰色的屋脊屋頂，白色的粉牆，水磨青磚的門罩、門樓、飛檐，搭配十分和諧。徽州民居門檻和屋腳（升高地面一二尺）大都用青磚或麻石製作，有的連大門也用水磨青磚平鋪，而後用圓頭釘固定在木質門板表面，磚雕嵌在其中，十分協調。徽州磚雕以浮雕鏤刻為主，少數為線刻。裝飾紋樣以動物和花鳥為主，如獅子、虎、犬、象、兔、猴、梅、蘭、竹、菊、石榴、柑桔、枇杷、荔枝等，吉祥紋樣有博古、八寶、如意、暗八仙、吉祥文字及雲紋、回紋等，故事畫面有神話傳說、戲曲故事和民俗生活場景等，藝術風格為古拙樸素，構圖典雅，雕鏤工整，線條流暢，層次分明，有漢代畫像石之風。

徽州磚雕的刻製分打坯和出細兩道工序。打坯即在磚面上鑿出畫面輪廓，確定其部位和層次，區分前、中、遠三景；出細即精雕細刻，把打坯階段完成的輪廓具體刻畫，使人物和景物凸現出來。徽州磚雕的傳統題材有龍鳳呈祥、郭子儀作壽、三羊開泰、麒麟送子、劉海戲金蟾、和合二仙等。

蘇州磚雕，指明清遺留的一批民居、園林磚雕，主要用來裝飾建築外觀或庭院內部。蘇州明清時期經濟文化發達，官僚、地主、文人、富商建築的住宅、園林、祠堂、寺廟、會館、商號鱗次櫛比。或沿河而建，或臨街而築，

門樓、照壁、墀頭、門額、柱礎、裙肩、牆角等處都有精美的磚雕。內容主
要有戲曲故事、神話傳說、社會生活場景，如打魚、採薪、牧馬、奕棋、四
時讀書、喜慶宴享等；花鳥有梅、蘭、竹、菊四友、牡丹富貴、喜鵲鬧梅等，
動物有二龍戲珠、雙獅舞球等；吉祥圖案有祥雲、如意、回紋、萬字、夔紋、
書法等，雕刻技法有透雕、浮雕、線刻諸式，造型風格挺拔清新，細緻生動。
尤其是蘇州建築多赭色、墨色漆柱，不施彩繪，這些磚雕與漢白玉及青石建
築裝飾、粉牆、黑柱相互映襯，十分雅致，頗有書卷氣。

　　蘇州園林門樓建築上的磚雕不僅內容豐富而且造型也極有特點，是蘇州
園林磚雕的點睛之筆。蘇州園林磚雕門樓出現於明代後期，一直延續至民國
末期，其雕刻手法特點可用「細、動、巧、空」四個字來概括。網師園的藻
耀高翔門樓雕刻最具代表性，（圖10-3）門樓的上枋兩側裝飾稱作「掛芽」，
雕刻精美的獅子滾繡球和二龍戲珠。磚雕匠人把這種工藝刻法稱作「兜肚」。
用「兜肚」雕刻的戲臺，層次多，空間進深立體感強，強烈的立體空間是「兜
肚」的顯著特點。門樓上坊東側雕刻戲曲「文王訪賢」，畫面上姜子牙長鬚

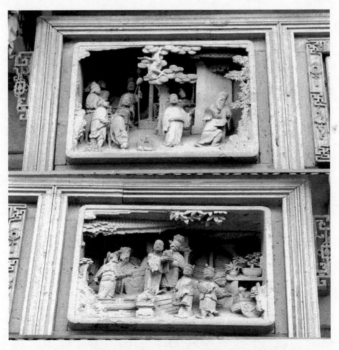

圖 10-3 蘇州網師園藻耀高翔門樓兜肚磚雕
（圖片採自《中國古民居》圖版，浙江攝影出版社，2013 年 3 月）

披胸，莊重地端坐於渭河邊，周文王單膝下跪求賢，文武大臣前呼後擁，有的牽馬，有的手持兵器，浩浩蕩蕩。刻畫出周文王在渭水之濱訪得姜子牙的場景。「文王訪賢」寓意為「德賢兼備」，西邊雕刻「郭子儀上壽」。戲臺上郭子儀端坐正堂，鬍鬚垂胸，慈祥可親；八個文武官員，依次站立，有的手捧貢品，有的手拿兵器，廳堂擺著盆花，門前石獅一對，好不氣派。郭子儀在唐肅宗時為平定安史之亂立了大功，被封為汾陽王，後為兵部尚書。他年壽很高，據說活了 84 歲。他的 8 個兒子、7 個女婿，都為朝廷命官，史書稱譽郭子儀「大富貴，亦壽考」、「大賢大德」。這幅戲文圖的寓意為「福壽雙全」，中國民俗中有「跳八仙」戲，其中「跳加官」一戲武加官扮的就是唐朝郭子儀，因他是所謂富貴壽考寧五福俱全的人物，因此，在門樓上雕刻此類戲文具有「德才兼備」「福壽雙全」的祈福功能！

第三節　民間木雕

　　民間木雕興起於明清，主要表現在江南地區私家園林的亭臺樓閣中，民居的門窗、格柵及室內家具中，其中安徽徽州木雕、江蘇蘇州木雕和浙江東陽木雕最有代表性，他們以做工考究、雕刻細膩而為世人所稱道。

一、徽州木雕

　　徽州木雕主要是用於建築和家具的裝飾，宅院內的屏風、窗櫺、欄柱，日常使用的床、桌、椅和文房用具上均可一睹徽州木雕的風采。題材廣泛，有人物、山水、花卉、禽獸、蟲魚以及各種吉祥圖案等，與磚雕和石雕相比，木雕顯得更精緻，宅院和房子裡的每一個角落都能令人歎為觀止。

　　明清以來，徽州尊禮崇儒的風尚孕育了新安理學、新安畫派等一系列帶有明顯地域特徵的徽州文化，徽州木雕正是成長於這片文化底蘊深厚的土壤之中，帶有明顯文人氣息。徽州木雕遍布於民宅、祠堂、書院、戲臺等建築中，而且在大木作（梁、栱、雀替、柁墩、枋等結構性構件）和小木作（門、窗、欄、掛落等裝修類構件）中都有精彩表現。徽派建築以精美著稱，其最主要的建築裝飾就是木雕，而徽派木雕的精緻源於徽商的興起。從明代中葉

到清乾隆三百年的時間裡，徽商大量湧現，徽州成為近代商業極為發達的地區，清代更有「海內十分寶，徽商藏三分」的說法。徽商積累了巨額財富，榮歸故里，他們還把全國各地的能工巧匠帶回家鄉，投入大量的金錢奢建宅邸以示家族興旺，但由於受到官方的制約，在建築的規模和用材方面不可逾越禮制，於是徽州富商把目光轉向建築的裝飾，將宅第建得小而精，極盡裝飾，於是徽派木雕開始興盛。徽州傳統木雕技法最突出的特點是講究密、繁、多，刀法的細膩繁複，越是繁複的手藝越能顯示一個家族的財力和地位。經年累月的雕琢，徽派木雕顯得格外精緻，在房屋的梁架、梁托、斗拱、雀替、欄杆、欄板、隔扇、門窗等部位，工匠們運用嫻熟的淺浮雕、高浮雕、透雕、圓雕、線刻等雕刻技法，以刀代筆，以木為紙，山水、花鳥、人物、故事等，繁簡適宜、錯落有致。淺浮雕線條流暢，一般用於勾勒輪廓和結構，有清新淡雅的藝術效果，多應用於門窗、裙板、通間欄板、雕花走馬板、雕花天花板等部位。高浮雕構圖豐滿、層次分明、疏密得當、立體感強，易於表現複雜及生動的場面，多為神話戲曲人物、瑞獸祥禽、博古四藝、花草等題材，在建築中多應用於梁、枋、雀替、斗拱、欄板、撐拱等部位。透雕能體現通透的立體視覺效果和深層次的立體畫面感，選取內容上多為神話戲曲人物、瑞獸祥禽、花卉植物等題材，多應用於花罩、雀替、欄板、門窗等部位。安徽績溪龍川胡氏宗祠、黟縣宏村承志堂裡的木雕鏤刻，分別展現了徽州木雕在明朝中期、清朝末年時的工藝水準，充分反映了徽州木雕工藝在明清時期由簡單樸素到複雜、繁縟的發展歷程，並充分反映了徽州木雕創作題材廣泛、內容豐富、寓意深刻的特點。安徽黟縣承志堂為清末鹽商汪定貴宅院，宅院內的木雕多層次繁複，人物眾多，且人物表情各不相同，人物神態各不相同。其中木雕《漁樵耕讀》、《百

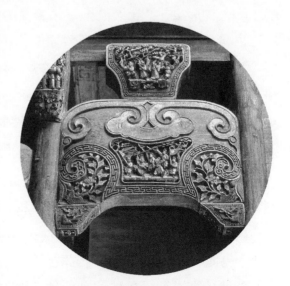

圖 10-4 安徽黟縣宏村承志堂木雕
《三英戰呂布》（周梅生攝影）

子鬧元宵》、《唐肅宗宴客》和《董卓進京》、《長坂坡》、《三英戰呂布》
等戲劇內容，（圖10-4）不僅雕刻精巧，層次分明，線條清晰，而且構圖宏富，
場面壯觀。

二、蘇州木雕

　　蘇州園林以奇石、水景、各類雕刻而出奇出彩，木雕工藝發達。亭臺樓
閣木雕與磚瓦建築相映成輝，顯示江南水鄉之秀麗。蘇州多園林。從宋代開
始，該地區就盛行興建府宅園林，尤其是自南宋遷都杭州後，江南大規模興
建府宅園林形成了一個高潮，〈憶江南〉寫道：「蘇州好，城裡半園亭。」
明清時期造園成為了蘇州文人雅士、退隱官員和商賈們的閒情雅好，他們寄
情於園林景致之中，追求高逸脫俗的「山林」意境，在靜謐的山水花草間陶
冶性情、享受人生。蘇州私家園林建築和民居建築的興起給木雕門窗的發展
提供了良好的基礎，尤其是文人和畫家的參與對蘇式木雕門窗的裝飾藝術和
審美取向都產生了重要影響。在蘇州園林眾多的建築構件中，尤以門窗的雕
琢最為精彩，它們宛如一道通透典麗的木構圖案，顯得格外的輕盈空靈，散
發著縷縷幽古雅韻。表現的內容有喜鵲登梅、喜上眉梢、松鶴延年、吉祥八
仙等，還有人們喜聞樂見的《西廂記》、《牡丹亭》、《水滸傳》等歷史名
劇中的人物形象在門窗裝飾上被頻繁採用。蘇式木雕門窗所表現的博古雜寶
紋樣也非常豐富，如鐘鼎、玉、象牙、犀角、琺瑯等寶物應有盡有，另外寶傘、
華蓋、寶瓶、長盤和八仙手中執有的法器，也常常被鏤刻在蘇式木雕門窗的
雕花板上。還有一些反映人們日常生活場景的題材如漁樵耕讀、紡織、放牧
以及具有吉祥富貴含義的書法、文字裝飾紋樣，在蘇式木雕門窗中也屢見不
鮮。蘇州木雕細膩精工，善於用浮雕刻花卉、人物，且無比精細複雜。

　　蘇州東山雕花樓，為私人宅園，全樓梁、椽、柱、檐通飾磚、石、木雕，
無不精細。據〈吳中勝迹〉載：雕花樓於1922年興工，用二百五十餘名工
匠晝夜施工，歷時三年，花去黃金三千七百四十一兩。雕花樓在江南民國建
築中，為僅有的一例，木雕內容取材於《三國演義》、《西遊記》、《二十四
孝》和傳統吉祥寓意題材，（圖10-5）據說這些木雕出於香山派木雕匠周雲
龍之手。蘇州建築裝飾木雕有二龍戲珠、獅子滾繡球和花鳥魚蟲裝飾圖案，

秉承了江南建築木雕的傳統裝飾風格，通體雕飾。依附於建築梁架主體，以松木為主。雕刻工藝之細可使我們窺見明清時期蘇工木雕藝術風貌。

家具雕刻是蘇州木雕藝術中的一個亮點，特別是修飾部位一般用黃楊、銀杏木雕刻。就蘇工家具的整體狀況而言，明式家具是蘇工家具雕刻藝術的精華。

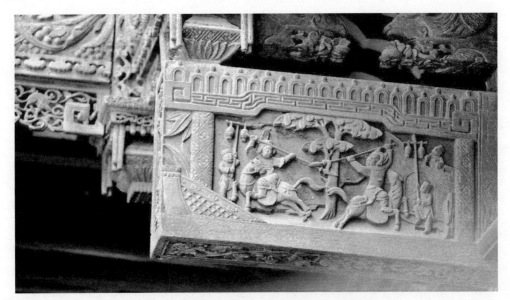

圖 10-5 蘇州東山雕花樓木雕《三國演義》
（圖片採自《中國古民居》圖版，浙江攝影出版社，2013 年 3 月）

三、東陽木雕

東陽木雕距今有一千多年的歷史，明清時期，東陽木雕工藝以建築構件裝飾最出彩。東陽木雕以浮雕為主，兼有淺浮雕、深浮雕、高浮雕、多層疊雕等多種形式，雕刻層次豐富，且不施漆色，保留原木天然紋理和色澤。特別適宜表現戲曲人物故事題材，明代東陽盧宅的肅雍堂建築構件上雕刻的戲曲人木雕講究布局，突出主題，注重情節，雕工精彩。清代乾隆年間，約有四百多名匠師進京修繕宮殿、雕製宮燈，現北京故宮、杭州靈隱寺及東陽的馬上橋、湖頭陸、里湖等地至今仍保存不少清代東陽木雕。東陽木雕的另一大類為金漆木雕，簡稱金木雕，通常用樟木雕刻，再刷朱漆和貼金，看起來金碧輝煌，玲瓏剔透。東陽明清時期的金漆木雕有浮雕、鏤花透雕和立體鏤

雕，以經路通暢、多層次鏤空雕刻最有特點。

　　東陽市的史家花廳，藏匿於雜亂的古民居中。宅院裡布滿雕花的古建築構件，件件精美絕倫，其中最有藝術魅力的當屬牛腿和雀替。牛腿是指位於梁柱之間用來支撐主梁的三角形木構件，具有穩定木結構建築和承重的功能，並且還具有美化和裝飾建築的功能。雀替則是放置於梁與柱相交處用以承托梁枋的木構件，宋代時稱作「角替」，清代稱「雀替」又稱「插角」或「托木」，雀替在演變的過程中從力學上的構件，逐漸發展成美學構件，就像一對翅膀在柱頂部向兩邊伸出，一種生動的形式隨著柱間框格而改變，輪廓由直線轉變為柔和的曲線，由方形變成有趣而更為豐富、更自由的多邊形。雕法則有圓雕、浮雕、透雕，其上層層疊疊的雕刻稱得上是東陽建築裝飾木雕裝飾的典型代表。

　　為柔和的曲線，由方形變成有趣而更為豐富、更自由的多邊形。層層疊疊的雕刻、密不透風的結構筋絡是東陽建築裝飾木雕的顯著特徵。清朝出現康、雍、乾盛世，浙江東陽經濟繁榮，富商雲集，而「牛腿」恰恰是一座民宅中象徵財富的標誌性木雕構件。牛腿一般尺寸較大，體量粗壯，多以檀、楠、銀杏、香梓等木材為雕刻材料。表現題材以人物、走獸為主，山水、花鳥為輔。除此之外，一些歷史典故、戲曲人物、民間神話和文人雅士形象乃是最精華篇章。（圖10-6）尤其那些清雅脫俗、具儒者風範的人物雕刻更為出彩。雖然牛腿在雕刻內容上大都離不開人物、山水、走獸、花鳥四部分，但互相之間可任意組合，並且作品少有雷同，完全根據主人的嗜好而設計雕

圖 10-6 東陽史家花廳木雕牛腿（圖片採自《中國古民居》圖版，浙江攝影出版社，2013 年 3 月）

刻，因此，東陽建築裝飾木雕題材折射出主人的思想情感和文化修養。

第四節　民間石雕

民間石雕分圓雕、浮雕、淺浮雕、線刻幾種造型形式。包括石牌坊、石祠堂、民居門前的裝飾石雕，一些實用性石雕如陝北炕頭石獅、渭北的拴馬樁、上馬石、建築石欄杆、柱礎石等，裝飾圖案以寓意吉祥的花卉、鳥獸為主，包括龍、鳳、麒麟、獅、虎、仙鶴及山水風景等，極具強烈的地方特色和裝飾效果。

一、陝西民間石雕

陝西民間石雕主要有拴馬樁、上馬石、炕頭獅、抱鼓石、門墩石等宅院建築裝飾石雕，陝北石獅和渭北拴馬樁是陝西民間石雕的代表。陝北石獅有鎮宅石獅和拴娃石獅兩類。前者多為職業工匠製作，後者多為民間藝人製作。

拴馬樁分布在渭北澄城、合陽、大荔、蒲城一帶，遺存豐富，高度為 2 米以上，多為青石雕刻。一般設置在農戶大門前右側，與上馬石形成臺階式配套陳設。明清時用作主人栓馬，為了上下馬方便，旁邊配有上馬石。超過 3 米的大拴馬樁稱看樁，其雕刻內容以福、祿、壽、喜等吉祥題材為主，為民間觀賞之物，現存數量少，多陳設於大戶人家大門對面或廟堂、牌樓之側。雕刻大猴和小猴搶桃的拴馬樁，一般豎立在藥鋪門前，寓意藥到病除，吉祥長壽。拴馬樁樁頭以動物造型為主有獅、猴、馬等，樁身四界相齊，腰部雕刻吉祥雲紋和寶相花圖案，胡人乘獅是拴馬樁頭最常見的表現題材，胡人形象或吹呼哨，或彈奏樂器，或肩豎雄鷹老雕，或身背獵槍。造型風格粗獷有力，表情生動活潑，具有草原民族性格特徵。

門墩石為陝西關中民間宅院最常見建築裝飾，門墩石通常有箱形和抱鼓形兩種，門墩石的方圓造型表示不同的寓意，箱型代表書箱，抱鼓象徵戰鼓，方形者為書香門第，圓形者為官宦門第。因此，從門墩石的造型和裝飾圖案就可以看出宅院主人的身分和地位。門墩石是由一塊整石雕刻而成，門

墩石還被民間稱作「門當」，而門框上突出的門簪則稱作「戶對」，它們一對在下，一對在上，是人們常說的「門當戶對」的由來。在門墩石上通常雕刻一些傳統的吉祥圖案，如獅子、神鹿、錦雞、青雲等一類的圖案，取意屋舍平安、平步青雲、祿在其中等吉祥之意。雖是一方小小的石頭，但卻被賦予了豐富的文化內涵，它與門戶建築一起彰顯出屋主人的身分等級地位。門墩石獅子具有驅魔避邪的寓意，在民俗傳說中，獅子有預卜災害的功能，因此門墩石獅子還具有彰顯權威、威震八方的含意。

古人云：「宅，人所居也。」中國古人認為住宅是安身立命之所，大宅門裡的每一件生活之物，都寄託著宅院主人對生活的美好期盼和祝福。而門又是進出宅院的門臉，也是建築的門臉，其地位和意義不言而喻。當客人們還未走進庭院時，門前左右兩側門墩石，就已在告訴客人這家主人往日的榮耀。它將中國傳統門第觀念和吉祥富貴等文化寓意表現得淋漓盡致。

二、山西民間石雕

以山西靈石王家大院、沁縣柳氏莊園為代表的北方民居建築裝飾石雕刻藝術，是明清北方民間石雕藝術的集中表現，建築裝飾石雕端正精緻、雍容典雅，大氣飽滿。包括柱礎石、門墩石、迎風石、門額石以及院落內石桌、石凳、石盆、石魚缸等擺件，形式多樣，造型雕工俱佳，體現了北方民居建築裝飾大氣厚重的特點。

王家大院的石雕層次分明，章法緊湊，一般花卉、動物等都在回紋或通過幾何圖形的網底上出現，顯得十分細緻。大院裡的牌坊、祠堂門前的石獅、家門前的鎮宅小石獅或各種吉祥物，採用圓雕、浮雕、線刻結合的方式雕刻；院中的欄杆、花臺、水池、牆基石、門墩石等則採用繪畫感很強的浮雕或淺浮雕加線刻來完成，這些雕刻畫面內容都以寓意吉祥的花卉、鳥獸及山水風景為主，包括龍、鳳、麒麟、獅、虎、仙鶴等，雕刻手法則更加多樣開放靈活，其形態更具地方特色和民間傳說故事。

牆基石是北方民居特有的建築構件，石上刻歲友三寒、四愛圖、十八學士、福祿壽、麻姑獻壽、麒麟送子等題材，（圖 10-7）王家大院的綠門院為

典型北方四合院，兩側廂房牆上鑲嵌著一組雕刻精美的牆基石，雕有麒麟送子、飛馬報喜、乳姑奉親、指日高升等圖像，為青石雕刻淺浮雕，構圖講究，繪畫感強烈，造型風格嚴整細密。

院內有些楹聯匾額為石刻書法，蘊含深刻的文化內涵。比如「映奎」、「桂馨」是期盼子孫科考順利，出類拔萃；「觀我」、「視履」是警示做人要時刻規範自己的行為；「就日瞻雲」昭示謁見帝王之榮耀。楹聯匾額作為文化的象徵，現出以商發家的王家人的文化品位，並潛移默化地薰陶著世代子孫識禮守制，謹遵祖訓，引導後代有所作為，不斷推動家族的興旺發達。

圖 10-7 山西王家大院牆基石
《麒麟送子》（陳雪華攝影）

三、徽州民間石雕

徽州石雕係徽州三雕之一。主要用於民居建築的廊柱、門牆、牌坊等處的裝飾。徽州石雕題材受雕刻石料自身限制，不及木雕與磚雕式樣豐富。表現形式有浮雕、圓雕，內容主要有動、植物、博古紋樣和書法等。人物故事與山水畫面則較為少見。安徽黟縣西遞、宏村是安徽南部民居建築石雕藝術最具有代表性的兩座古村落，西遞村凝瑞堂內的石礎礎上雕有佛經故事；堂前石階中央鑲嵌雙龍戲珠石雕，背景襯以山石波濤、瓊樓玉宇，宛若仙界天國。

另有一對保存完好的青石石雕寶瓶，瓶身雕刻山水、祥雲、花草圖案，採用了浮雕與鏤空雕刻相結合的手法。徽州石雕以浮雕、淺層透雕、平雕為主，刀法融精緻於古樸大方。

徽州石雕取材來源為黟縣青石和茶園石，一清一褐，相得益彰。徽州民居建築裝飾石雕有門罩、漏窗等，在安徽黟縣西遞村西園有一對漏窗，左為

松石圖，其上雕刻奇松叢生，怪石嶙峋，造型剛勁凝重；右為竹梅圖，其上雕刻竹頂勁風，梅枝婆娑，造型婀娜多姿，雕工精美至極。歙縣北岸吳氏宗祠天井水池後壁上方，鑲嵌著一幅百鹿圖，畫面由九塊石料拼合而成，採用圓雕、透雕、浮雕等雕刻手法。畫面栩栩如生，有大小不等的百隻梅花鹿；有蒼勁挺拔的黃山松，有重重疊疊，高高低低的奇岩怪石；有淙淙溪水流淌；有疏疏密密的小草，有飛禽鳴叫，有覓食的小鳥，宛如一幅清新雋永的深山野趣。

第五節　民間泥塑

泥塑在我國歷史悠久。歷來有做玩賞的民間風俗，使民間泥塑藝術得以不斷發展。宋代民間泥塑極為流行，查慎行《得樹樓雜鈔》卷十中載：「杭州至今孩兒巷，以善塑泥孩兒得名。」宋代玩具被稱為耍貨，之中泥偶占多數，為泥模磕製。明代泥人也很盛行，張岱在《陶庵夢憶》裡曾提到惠山泥人。清代的民間泥人以江蘇的蘇州、惠山，陝西的鳳翔和天津泥人張最為著名。

一、天津泥人張

泥人張彩塑創始於清代道光年間，是天津藝人張明山於 19 世紀中葉創作的彩繪泥塑藝術品，泥人張彩塑被公認為是天津民間雕塑藝術一絕。作品屬於室內陳列性賞玩件，一般尺寸高約 40 釐米左右，可放在案頭或架上。天津泥人張早在清代乾隆、嘉慶年間就已經享有很高聲譽。泥人張在傳統捏塑手藝的基礎上，又裝飾以色彩、道具、形成了獨特的風格。泥人張彩塑創作題材廣泛，或反映民間習俗，或取材於民間故事、舞臺戲劇，或直接取材於《水滸》、《紅樓夢》、《三國演義》等古典文學名著。（圖 10-8）所塑作品不僅形似，更注重以形寫神，神形兼具。彩塑用色簡雅明快，用料講究，所捏泥人不燥不裂。

清人張燾在《津門雜記》中說：「城西張姓名長林，字明山，以捏塑世其家，向所捏戲齣人物，各班角色形像逼真，早已遠近馳名。西洋人曾以重

價購之，置諸博物院中，供人玩賞，而為人作小照，尤其長技也。」張明山是泥人張第一代匠師，作品風格寫實性強；張玉亭是泥人張第二代匠師，善於塑造人物動態，他創作的許多作品傳神生動；泥人張第三代傳人張景祐，在技法上繼承了前兩代的優秀傳統，畢生創作頗豐。

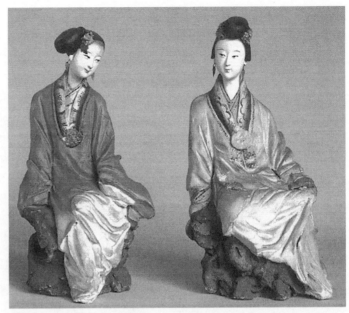

圖 10-8 天津泥人張彩塑（圖片採自《中國泥人張彩塑藝術》圖版，湖南美術出版社，2012 年）

二、鳳翔泥塑

鳳翔彩繪泥塑是陝西寶雞地區的一種傳統民間泥彩藝術，始於西周，當地人稱泥貨。鳳翔位於關中平原西部，為周原文化發源地，可見其歷史之久遠。很早以前，當地人就有在家裡擺放泥塑以祈子、護生、辟邪、鎮宅、納福的習俗。鳳翔脫胎彩繪泥偶由此而代代相傳，並汲取了青銅器、古代石刻、年畫、剪紙和刺繡中的紋飾，形成造型誇張，色彩鮮豔的造型特徵，每當逢年過節或趕廟會時，當地人以泥塑為禮品，遇孩子滿月，長輩送泥塑坐虎護佑平安。

鳳翔泥塑的工藝程序為製模、紙筋、入泥、脫胎、掛粉、勾線、彩繪和塗漆。鳳翔泥塑製作方法簡便易行，造型簡練概括，色彩別具一格。形象粗獷誇張、用色不多，以黑墨勾線和簡練筆法塗染，再塗以大紅大綠形成強烈對比色，表現出北方民族熱烈奔放的性格。在北方民間深受人們的喜愛。鳳翔泥塑有三種類型，一是玩具類，以動物造型為主，（圖 10-9）主要有十二生肖和蹲虎、掛虎、五毒、臥牛、鹿羔、鸚鵡等造型，二是面具類，有戲曲臉譜、虎頭、牛頭、獅頭、麒麟送子、八仙過海等；三是人物類，主要為民

間傳說及歷史故事中的人物形象，也包括八仙、三國、西遊記及民間神話故事中的人物。

鳳翔泥塑共有 170 多個種類品種，其中有大到半人高的巨型蹲虎、掛虎臉，也有小到方寸的小兔、小獅，塑形泥料使用黑黏土、大白粉、皮膠等調製，模製定型，造型洗練、誇張，裝飾小件豐富，色彩濃豔喜慶，形態稚拙可愛，其藝術風格可謂獨樹一幟。

圖 10-9 陝西鳳翔彩繪泥塑老虎
（陳雪華攝影）

三、惠山泥人

惠山泥人已有 400 多年歷史，《古今圖書集成》中就有明代末年惠山人販賣泥人的記述，早期惠山泥人造型大致有神佛、人像和各種動物。

明萬曆年間，崑曲流行於無錫一帶，惠山開始塑製戲曲人物。清代後期，京戲盛行，豐富了泥塑戲文的內容，之後逐漸分粗、細貨生產，粗貨是兒童要貨，細貨是手捏戲文。

清代惠山彩塑最盛，著名藝人有王春林、丁阿金、周阿生等。乾隆南巡，命王春林做泥孩。丁阿全捏崑曲戲文聞名無錫、蘇州一帶。周阿生擅長塑製神仙故事，當地流傳著「要戲文，找阿金；要神仙，找阿生。」大阿福彩塑是惠山泥人中最具有傳統特色的作品。

第六節　大俗歸大雅

中國傳統文化歷來有雅俗之分，這兩大文化體系貫穿中國幾千年歷史，自漢代開始，這兩種文化形態的脈絡時而清晰時而模糊，如文學上的漢賦、

唐詩、宋詞、元曲與樂府、竹枝、俚曲、謠諺便是兩條不同的幹流。表現在雕塑上的俗文化，主要由民俗、民藝等內容組成，而民間雕塑是相對於官府、官寺而言，所謂布衣、百姓，以及農工商人皆為民間人士。儘管民間藝術被認為是登不上大雅之堂的粗俗藝術，但在中國古代雕塑的歷史長河中發展中卻從未停止發展的腳步，並表現出不同時代各個層面的社會生活。《漢書‧藝文志》說：「禮失而求諸野。」其意是說民間往往保留了很多被淡化或消失的歷史真實和故事典籍，民間雕塑恰恰將這些古代文化典籍和史實保留了下來。民間雕塑實際上也是不同時代社會生活的一面鏡子，透過它們窺見歷史最真是的一面。

就民間工匠的技藝而言，與官造雕塑相比他們在材料的選擇上更加的寬泛，突出的特點是個性鮮明，更富於創造性，並且地域特徵也更加明顯，例如天津泥人張、東陽木雕，這兩種藝術形式就具有強烈的個人風格和地域特徵。

南方的民間建築裝飾雕塑以歷史人物故事、花鳥圖案、幾何花紋見長。雕刻方法複雜多樣，風格古典清雅，無疑為中國民間雕塑增添了一道獨特的風景。

徽州民居素有「無宅不雕花」的美譽，講究「無刻不成屋，有刻斯為貴。」凡有建築處，都可看到匠師的構思創作，在建築裝飾藝術的綜合運用上，顯現出博古通今的文化底蘊。以徽州民居建築裝飾石雕、磚雕、木雕為代表的江南水鄉人文環境，如詩如畫，溫婉內斂，融古雅、含蓄為一體，是為民間雕塑的大雅之美。

中國傳統民居建築雕塑藝術，素有「北山西，南徽州」的說法。以山西祁家大院和王家大院為代表的山西民居建築雕塑，風格古樸淳厚，大氣穩重，是為典雅厚重之美。

江南傳統庭園和民居建築構築了良好的人居環境。蕉窗聽雨，品茗吟詩，是江南民間文人雅士的高雅生活再現。明清時期，江南地區經濟繁榮、文化昌盛，絲織業和民間手工藝也都發達。吳門畫派的傑出代表唐寅曾在詩作〈閶

門即事〉裡對明中葉蘇州閶門的繁華景象這樣描繪道：「世間樂土是吳中，中有閶門更擅雄。翠袖三千樓上下，黃金百萬水西東。五更市賈何曾絕，四遠方言總不同。若使畫師描作畫，畫師應道畫難工。」詩中表達的正是江南民風中的文化氣息和儒雅之美。

就其地域而言，江南民間雕塑以器物之雅，做工之精而著稱，以蘇州園林庭院中各種門、窗為例，無論室內室外，人們流連期間，可謂移步換景，到處可觀可賞。廳堂居室之內，雕花門窗與室內裝飾、家具陳設相映成趣，恰到好處。窗的圖案如「弦月」、「冰梅」、「桂葉」、「花瓶」、「雙菱」、「六角」等造型極富雅趣，表現出南方民間雕塑追求以「雅」為美的審美情調。相比之下，北方民間雕塑藝術風格的突出特徵是粗獷熱烈、厚重粗放而又單純拙撲，表現出以「俗」為美的審美格調，如陝北綏德榆林一代的炕頭獅，造型天真稚拙，色彩熱烈奔放，它那誇張的造型和單純熱烈的色彩中夾雜著黃土高原的泥土氣息，是為大「俗」之美。又如寶雞鳳翔泥塑，簡單的造型和濃烈的色彩充滿原始的野性之美，正因如此，它們以獨立的個性在民間雕塑藝術中特立獨行，可謂「大俗歸大雅」。

主要參考書目

- 王子雲：《中國雕塑藝術史》，人民美術出版社 1988。
- 王子雲：《中國古代石刻畫選集》，中國古典藝術出版社 1957。
- 孫振華：《生命・神祇・時空——雕塑文化論》1990。
- 陳雲崗：《陳雲崗美術文論集》，陝西人民美術出版社 1999。
- 賀西林：《極簡中國古代雕塑史》，人民美術出版社 2016。
- 顧森：《中國雕塑》，中國國際廣播出版社 2012。
- 王魯豫：《中國雕塑史冊・第三卷・漢晉南北朝石雕藝術》，北京廣播學院出版社 1992。
- 党明放：《陵寢文化》，南京大學出版社 2018。
- 巫鴻：《禮儀中的美術》，三聯書店 2005。
- 巫鴻：《古代墓葬美術研究》第三輯，湖南美術出版社 2015。
- 鄭岩：《逝者的面具》北京大學出版社 2019。
- 杜文玉：《中國中古政治與社會史論稿》，三秦出版社 2010。
- 羅宏才：《中國佛道造像碑研究》，上海大學出版社 2008。
- 王洪震：《漢代往事：漢畫像石上的史詩》，百花文藝出版社 2012。
- 李凇：《漢代人物雕刻藝術》，文湖南美術出版社 2001。
- 李凇：《陝西佛教雕塑》，文物出版社 2008。
- 趙立光：《長安佛韻：西安碑林佛教造像藝術》，陝西師範大學出版社 2010。
- 南陽漢畫館編：《南陽漢代畫像石刻》，上海人民美術出版社 1981。
- 樓慶西：《極簡中國古代建築史》，人民美術出版社 2018。
- 樊英峰、王雙懷：《線條藝術的遺產：唐乾陵陪葬墓石槨線刻畫》文物出版社 2013。
- 高陽：《中國傳統建築裝飾》，百花文藝出版社 2009。
- 尚剛：《極簡中國工藝美術史》，人民美術出版社 2014。
- 折曉軍：《炕頭上的石獅子》，陝西師範大學出版總社 2015。

- 張祥龍：《先秦哲學九講》，廣西師範大學出版社 2010。
- （美）芮沃壽著，常蕾譯：《中國歷史中的佛教》，北京大學出版社 2019。
- （北魏）楊衒之著，周振甫譯：《洛陽伽藍記》，鳳凰傳媒集團江蘇教育出版社 2005。
- 袁珂校注：《山海經》，上海古籍出版社 1980。

圖目出處與現藏狀況

- 圖 1-1 人頭形彩陶瓶，仰韶文化，甘肅泰安大地灣出土，現藏甘肅省博物館。
- 圖 1-2 玦形玉龍，紅山文化，遼寧牛河梁遺址出土，現藏遼寧省博物館。
- 圖 1-3 陶塑孕婦像，紅山文化，遼寧東山嘴遺址出土，現藏遼寧省博物館。
- 圖 1-4 陶鶚鼎，仰韶文化，陝西華縣太平莊出土，現藏（北京）中國國家博物館。
- 圖 1-5 玉琮，良渚文化，浙江餘杭反山墓出土，現藏浙江省考古研究院。
- 圖 2-1 西周青銅禮器組合，西周早期，陝西寶雞西周墓出土，現藏（北京）中國國家博物館。
- 圖 2-2 青銅爵，夏，偃師二里頭遺址出土，現藏偃師二里頭夏都博物館。
- 圖 2-3 虎食人卣，商晚期，湖南寧鄉出土，現藏日本泉屋博物館。
- 圖 2-4 何尊，西周早期，陝西寶雞賈村原出土，現藏寶雞青銅器博物院。
- 圖 2-5 三星堆青銅面具，商，四川廣漢三星堆出土，現藏（北京）中國國家博物館。
- 圖 2-6 詛盟青銅貯貝器，西漢，雲南晉甯石寨山出土，現藏（北京）中國國家博物館。
- 圖 2-7 鄂爾多斯青銅牌飾，西漢，出土地不詳，厄文・哈里斯・私人收藏。
- 圖 3-1 秦始皇陵 1 號坑兵馬俑，秦，陝西臨潼秦始皇陵東側西楊村出土，現藏秦始兵馬俑博物院。
- 圖 3-2 漢陽陵從葬坑士兵俑，西漢，陝西咸陽張家灣漢景帝陽陵從葬坑出土，現藏漢陽陵博物院。
- 圖 3-3 拂袖舞姬俑，西漢，陝西西安北郊白家口出土，現藏（北京）中國國家博物館。
- 圖 3-4 俳優俑，東漢，成都天迴山崖墓出土，現藏（北京）中國國家博物館。
- 圖 3-5 甲騎具裝武士俑，北周，西安草場坡出土，現藏（北京）中國國家博物館。
- 圖 3-6 獅首獸身鎮墓獸，北魏，河南洛陽元邵墓出土，現藏（北京）中國國家博物館。
- 圖 3-7 三彩執鏡女坐俑，唐，西安王家墳 90 號唐墓出土，現藏陝西歷史博物館。

- 圖 3-8 三彩載樂駱駝俑，唐，西安市西郊中堡村唐墓出土，現藏陝西歷史博物館。
- 圖 3-9 三彩天王鎮墓俑，唐，西安市西郊中堡村唐墓出土，現藏陝西歷史博物館。
- 圖 3-10 彩繪執兵俑，西漢，江蘇徐州北洞山楚王墓出土，現藏徐州博物館。
- 圖 4-1 西王母畫像磚，東漢，四川大邑縣安仁鎮出土，現藏四川博物院。
- 圖 4-2 宴樂畫像磚，東漢，四川成都昭覺寺漢墓出土，現藏四川博物院。
- 圖 4-3 伏羲女媧交尾畫像磚，東漢，河南新野漢墓出土，現藏新野漢畫像磚博物館。
- 圖 4-4 鹽井畫像磚，東漢，四川郫縣出土，現藏四川博物院。
- 圖 4-5 竹林七賢和榮啟期畫像磚（局部），東晉，南京西善橋宮山出土，現藏南京博物院。
- 圖 4-6 武梁祠西壁畫像石（拓本），東漢，山東嘉祥縣武宅山出土，現藏武氏墓群石刻博物館。
- 圖 4-7 畫像石墓門，東漢，陝北神木大保當出土，現藏陝北畫像石博物館。
- 圖 4-8 史君墓石槨，北周，西安北郊井上村東出土，現藏西安博物院。
- 圖 4-9a 尒朱襲墓誌石蓋綫刻圖案（拓本），北魏，河南洛陽北十裡頭村出土，現藏西安碑林博物館。
- 圖 4-9b 尒朱襲墓誌石底綫刻圖案（拓本），北魏河南洛陽北十裡頭村出土現藏，西安碑林博物館。
- 圖 4-10 虞弘墓石槨，隋，山西太原王郭村虞弘墓出土，現藏山西博物院。
- 圖 5-1 漢幽州佐秦君石華表，東漢，北京石景山東漢墓出土，現藏北京石刻藝術館。
- 圖 5-2 霍去病墓塚上石刻群，西漢陝西興平霍去病墓前，現藏茂陵博物館。
- 圖 5-3 光武帝陵石辟邪，東漢，河南孟津老城油坊街村出土，現藏洛陽博物館藏。
- 圖 5-4 蕭景墓神道西側石柱額反左書，南梁，位於南京市棲霞區棲霞蕭景墓神道西側。
- 圖 5-5 上（左）昭陵六駿–什伐赤，圖 5-5 上（右）昭陵六駿–白蹄烏，唐
- 原置陝西省咸陽市禮泉縣九嵕山北司馬門祭壇，現藏西安碑林博物館。
- 圖 5-5 中（左）昭陵六駿–青騅，圖 5-5 中（右）昭陵六駿–颯露紫，唐，原置陝西省咸陽市禮泉縣九嵕山北司馬門祭壇，現藏西安碑林博物館。
- 圖 5-5 下（左）昭陵六駿–特勒驃，圖 5-5 下（右）昭陵六駿–拳毛騧，唐
- 原置陝西省咸陽市禮泉縣九嵕山北司馬門祭壇，現藏美國賓夕法尼亞大學博物館。

- 圖 7-10 雙林寺千佛殿韋馱像，明，現藏山西平遙雙林寺千佛殿。
- 圖 7-11 漆金繪彩雕觀音立像，金，出處不詳，現藏美國納爾遜阿特金斯藝術博物館。
- 圖 7-12 夾紵佛坐像，唐，出處不詳，現藏美國大都會博物館。
- 圖 7-13 遼三彩羅漢像，遼，河北易縣睒子洞舊藏，現藏美國大都會博物館。
- 圖 8-1 錯金銀雙翼獸，戰國，河北平山縣中山王墓出土，現藏河北博物院。
- 圖 8-2 銅車馬（局部），秦，陝西西安臨潼秦陵出土，現藏秦始皇兵馬俑博物院。
- 圖 8-3 錯銀銅牛燈，東漢，江蘇揚州甘泉 2 號東漢墓出土，現藏南京博物院。
- 圖 8-4 銀金花十二環銀錫杖（局部），唐，扶風法門寺塔地宮出土，現藏陝西歷史博物館。
- 圖 8-5 十六國大夏勝光二年造金銅佛像，十六國大夏，出處不詳，現藏日本大阪市立美術館。
- 圖 8-6 牛猷為亡兒造金剛彌勒像，北魏，出處不詳，現藏美國大都會藝術博物館。
- 圖 8-7 董欽造像，隋，西安八里村出土，現藏西安博物院。
- 圖 8-8 鎏金銅阿彌陀佛三尊坐像，唐，西安土門李家村出土，現藏西安博物院。
- 圖 8-9 鎏金水月觀音像，五代，浙江金華萬佛塔地宮出土，現藏（北京）中國國家博物館。
- 圖 8-10 宣德款鎏金金剛手菩薩坐像，明，清宮舊藏，現藏（北京）中國國家博物館。
- 圖 8-11 鎏金鑲綠松石綠度母金銅佛像，清，出處不詳，現藏南京博物院。
- 圖 8-12 彩漆木雕梅花鹿，戰國，湖北隨州曾侯乙墓出土，現藏隨州博物館。
- 圖 9-1 半圓形重環紋瓦當，西周晚期，陝西扶風召陳村西周建築基址出土，現藏陝西歷史博物。
- 圖 9-2 十六字磚，秦，咸陽秦阿房宮遺址出土，現藏秦磚漢瓦博物館。
- 圖 9-3 四神瓦當，西漢，西安漢未央宮遺址出土，現藏秦磚漢瓦博物館。
- 圖 9-4-a 修定寺塔磚雕飛天，唐，原置河南安陽修定寺塔，現藏美國大都會博物館。
- 圖 9-4-b 修定寺塔磚雕胡人，唐，原置河南安陽修定寺塔，現藏法國吉美博物館。
- 圖 9-4-c 修定寺塔磚雕武士，唐，原置河南安陽修定寺塔，現藏法國吉美博物館。
- 圖 9-4-d 修定寺塔磚雕力士，唐，現藏河南安陽修定寺。
- 圖 9-5 天寧寺塔磚雕，遼，現藏北京天寧寺。
- 圖 9-6 大正覺寺金剛寶座塔塔座石雕小佛龕，明，現藏北京五塔寺。

- 圖 9-7 唐華清宮三彩鴟吻，唐，現藏陝西臨潼華清宮景區珍寶館。
- 圖 9-8 大同代王府琉璃九龍壁，明，位於山西大同市明代王府。
- 圖 9-9 胡文光石雕牌坊，清，位於安徽黟縣西遞村口。
- 圖 10-1 山西王家大院磚雕影壁，清，位於山西靈石王家大院古民居景區。
- 圖 10-2 陝北炕頭石獅，清，折曉軍個人收藏。
- 圖 10-3 蘇州網師園藻耀高翔門樓兜肚磚雕，明，位於蘇州園林網師園。
- 圖 10-4 安徽黟縣宏村承志堂木雕《三英戰呂布》，清，位於安徽黟縣宏村承志堂。
- 圖 10-5 蘇州東山雕花樓木雕《三國演義》，民國，位於蘇州市東山雕花樓。
- 圖 10-6 東陽史家花聽木雕牛腿，明，位於浙江東陽市盧宅。
- 圖 10-7 山西王家大院牆基石《麒麟送子》，清，位於山西靈石王家大院。
- 圖 10-8 天津泥人張彩塑，清，現藏天津泥人張美術館。
- 圖 10-9 陝西鳳翔彩繪泥塑老虎，清，陝西寶雞鳳翔民間藝人收藏。

後　記

　　2021 年 4 月，適逢臺灣蘭臺出版社正式啟動《中國藝術研究論叢》邀稿專案，在党先生的邀約下，拙著《中國古代雕塑研究》有幸列入出版計劃。

　　中國古代雕塑遺存數量之大令人驚歎，並且有數量相當的雕塑遺存為深埋於地下的隨葬品，出土時部分遺物仍保留著最原始的狀態。就本書而 言，實物分析與考古資料為主要研究對象，對於古代雕塑藝術品的甄別與研 究，除了來自於雕塑藝術史著作及考古文獻之外，還來自全國各地及國外各大博物館的藏品和個人藏品等實物資料，中華上下五千年延續不斷的文化根脈將散落於世界各地的雕塑藝術品彙集成一條永恆的藝術之河，她連結著遠古和現當代雕塑藝術創作之路。中國古代雕塑研究不僅僅為了證實其突出的藝術實踐經驗及獨特的美學價值，更重要的是它們以最直接的方式表達著中國古代哲學、宗教以及政治制度和人文主義思想精神，從某種意義上古代雕塑使我們看到了史書上看不到的人類歷史。

　　書稿完成之際，承蒙大學時代恩師陳雲崗先生撥冗為序，感念之情無以言表！回望這段著述經歷，要感謝的親人和朋友著實太多！在此，謹對蘭臺出版社社長盧瑞琴女士、蘭臺出版社駐北京總編輯党明放先生，此書的編輯出版所付出心血的楊容容女士深表敬意！由於自身學養與涉獵之侷限，書中難免有疏漏與謬誤，期盼各位專家學者多加批評指正。

　　感謝全國各地博物館及文管所提供的方便，感謝我的研究生余昌奇、張
　　旭以及兒子田笑軒所給予的協助，還要感謝好友慧君對書稿全文的細緻校對！

<div style="text-align:right">

陳雪華

2022 年 3 月 20 日於西安

</div>

國家圖書館出版品預行編目資料

中國藝術研究叢書. 第一輯1, 中國古代雕塑研究/ 陳雪華著. -- 初版. -- 臺北市：
蘭臺出版社, 2022.12　冊；公分. -- (中國藝術研究叢書. 第一輯；1-10)
ISBN 978-626-95091-6-4(全套：精裝)
1.CST: 藝術史 2.CST: 中國

909.208　　　　　　　111006811

中國藝術研究叢書第一輯1

中國古代雕塑研究

作　　　者：陳雪華
總 編 纂：党明放　盧瑞琴
主　　編：盧瑞容
編　　輯：沈彥伶　楊容容
美　　編：陳勁宏
校　　對：沈彥伶　盧瑞容　古佳雯
封面設計：陳勁宏
出　　版：蘭臺出版社
地　　址：臺北市中正區重慶南路1段121號8樓之14
電　　話：(02)2331-1675或(02)2331-1691
傳　　真：(02)2382-6225
E—MAIL：books5w@gmail.com或books5w@yahoo.com.tw
網路書店：http://5w.com.tw/
　　　　　https://www.pcstore.com.tw/yesbooks/
　　　　　https://shopee.tw/books5w
　　　　　博客來網路書店、博客思網路書店
　　　　　三民書局、金石堂書店
經　　銷：聯合發行股份有限公司
電　　話：(02) 2917-8022　　傳真：(02) 2915-7212
劃撥戶名：蘭臺出版社　　　帳號：18995335
香港代理：香港聯合零售有限公司
電　　話：(852) 2150-2100　　傳真：(852) 2356-0735
出版日期：2022年12月 初版
定　　價：全套新臺幣18000元整（精裝，套書不零售）
ISBN：978-626-95091-6-4

版權所有‧翻印必究

蘭臺出版社 套書目錄

明清科考墨卷集　林祖藻主編

《明清科考墨卷集》包括了狀元，榜眼，探花應考文章，其中名家科考文章，如：紀曉嵐，方包、董其昌、歸有光、陳夢麟……，盡搜入本書中，本書為海內外孤本，搜羅明清科考文章最齊全，史料價值最高！蘭臺出版社年度鉅獻！

編者簡介

　　林祖藻，前浙江圖書館館長。先祖林環，明成祖永樂四年（1406）狀元，《永樂大典》的主編之一；先祖　林廷升，明神宗萬曆八年（1580）三甲第九十九名進士，官至廣西按察使兼兵備副使。福建莆田的「十八店觀察第里」即其家抵居。此後，家中藏書連綿不斷。《明清科考墨卷集》即是其家藏《師儉堂彙文》之基礎上增修而成。

　　編者於2008年離休後，開始著手進行《明清科考墨卷集》的古籍修補工作，至2012年10月終於完成了119卷5231篇（17851頁）的修補工作。歷時三年有餘。

全套四十冊25開圓背精裝
定價新臺幣 200000 元
ISBN:978-986-6231-78-0
（全套四十冊：精裝）

明清科考墨卷集 定價：200000元

李正中 編輯
古月齋叢書系列
民國大學講義

ISBN:978-986-6231-07-0
（全套共四冊：精裝）
定價新臺幣6800元

古月齋叢書　共四冊　定價：6800元

錢穆著作選輯最後定稿版

本版特色

1. 全書在觀點上和研究成果上已多不同於其他書局所出的同名書。
2. 對原書標點進行整理，全書加入私名號、書名號及若干引號，以顯豁文意，方便讀者閱讀。
3. 字體加大，清晰明顯，以維護讀者之視力。
4. 《經學大要》為首次出版；《中國學術思想史論叢》原八冊，新增了（九）、（十）兩冊，補入現代部份，選輯四十九本書，共新增文章二百三十餘篇，在內容上，本選輯是錢先生畢生著作最完整的版本。

ISBN:957-0422-00-9
一、中國學術思想史小叢書（叢書）定價:2850元

ISBN:957-0422-12-2
二、孔學小叢書（套書）定價:1230元

ISBN:957-0422-17-3
三、中國學術小叢書（套書）定價:1780元

ISBN:957-9154-64-3
四、中國史學小叢書（套書）定價:1780元

ISBN:957-9154-62-7
五、中國思想史小叢書甲編（套書）定價:880元

ISBN:957-9154-63-5
六、中國思想史小叢書乙編（套書）定價:1860元

ISBN:957-9154-61-9
七、中國文化小叢書（套書）定價:2390元

ISBN:957-0422-11-5
《八十憶雙親、師友雜憶合刊本》定價：290元

蘭臺出版社 博客思出版社

電話：886-2-331-1675　E-mail：books5w@gmail.com　　公司網址：http://bookstv.com.tw
傳真：886-2-382-6225　公司地址：台北市中正區重慶南路一段121號8樓14　http://www.5w.tw

《臺灣史研究名家論集》

這套叢書是二十九位兩岸台灣史的權威歷史名家的著述精華，精采可期，將是臺灣史研究的一座豐功碑及里程碑，可以藏諸名山，垂範後世，開啟門徑，臺灣史的未來新方向即孕育在這套叢書中。展視書稿，披卷流連，略綴數語以説明叢刊的成書經過，及對臺灣史的一些想法，期待與焦慮。

一編 ISBN：978-986-5633-47-9

王志宇、汪毅夫、卓克華、
周宗賢、林仁川、林國平、
韋煙灶、徐亞湘、陳支平、
陳哲三、陳進傳、鄭喜夫、
鄧孔昭、戴文鋒

三編 ISBN:978-986-0643-04-6

尹章義、林滿紅、林翠鳳、
武之璋、孟祥瀚、洪健榮、
張崑振、張勝彥、戚嘉林、
許世融、連心豪、葉乃齊、
趙祐志、賴志彰、闞正宗

二編 ISBN：978-986-5633-70-7

尹章義、李乾朗、吳學明、
周翔鶴、林文龍、邱榮裕、
徐曉望、康　豹、陳小沖、
陳孔立、黃卓權、黃美英、
楊彥杰、蔡相輝、王見川

王國維年譜 增訂版

25開圓背精裝
定價新臺幣 800 元
ISBN：978-986-6231-42-1

鄭板橋年譜 增訂本

25開圓背精裝 上下冊
定價新臺幣3000元（兩冊）
ISBN：978-986-6231-47-6

隨園詩話箋注

25開圓背精裝 全套三冊
定價新臺幣 3600 元
ISBN：978-986-6231-43-8

蘭臺國學研究叢刊第一輯

● 《論語會通、孟子會通》
● 《增補諸子十家平議述要》
● 《異夢選編》、《齊諧選編》
● 《中國傳記文述評》、《中庸人生學》
● 《論語核心思想探研》、《國文文法纂要》
● 《當僧人遇上易經》
● 《神秘文化本源──河圖洛書象理解讀》

ISBN:978-986-6231-56-8
25開圓背精裝 全套十冊
定價新臺幣 12000 元